MASTERS OF
MAKE-UP EFFECTS

A CENTURY OF PRACTICAL MAGIC

演員有起有落，不論是導演，還是製作人，
幾乎絕大多數的人都會有高有低。
然而特效化妝師不行，我們不被容許擁有這份奢侈，
即便有時面臨驚滔駭浪，我們依舊得保持心靜手穩的狀態。

理查·泰勒 Richard Taylor

我從這份工作收穫到的友情、伴隨而來的快樂時光，
還有大家在戰場一同並肩奮戰的故事，
這一切內容，本書都將在後續向大家娓娓道來。

諾曼·卡布雷拉 Norman Cabrera

獻辭

霍華德·柏格 Howard Berger

我想將此書獻給總是真誠待我的人。獻給我的妻子米莉亞、女兒凱爾西、兒子特拉維斯和傑克。
感謝大家包容滿腦子只有怪獸、電影和特效化妝的我。

馬歇爾·朱利葉斯 Marshall Julius

我想將此書獻給我的女兒瑪蒂娜、瑪雅、菲碧。
你們是我最好的夥伴，總是帶給我有趣的靈感，我愛你們勝過機器人、外星人和怪獸。

特效化妝
世界特效妝容創作經典

作　　者　霍華德·柏格　Howard Berger
　　　　　馬歇爾·朱利葉斯　Marshall Julius
翻　　譯　黃姿頤
發 行 人　陳偉祥
出　　版　北星圖書事業股份有限公司
地　　址　234 新北市永和區中正路462號B1
電　　話　02-2922-9000
傳　　眞　02-2922-9041
網　　址　www.nsbooks.com.tw
E - M A I L　nsbook@nsbooks.com.tw
劃撥帳戶　北星文化事業有限公司
劃撥帳號　50042987
製版印刷　皇甫彩藝印刷股份有限公司
出 版 日　2024 年 06 月

【印刷版】
I S B N　978-626-7409-10-7
定　　價　新台幣 1200 元

【電子版】
I S B N　978-626-7409-08-4 (EPUB)

國家圖書館出版品預行編目(CIP)資料

特效化妝：世界特效妝容創作經典／霍華德·柏格(Howard Berger)，
馬歇爾·朱利葉斯(Marshall Julius)作；黃姿頤翻譯. --
新北市：北星圖書事業股份有限公司，
2024.06 / 320 面；23.0x28.0 公分
譯自：Masters of make-up effects : a century of practical magic
ISBN 978-626-7409-10-7(平裝)

1.CST: 化妝術 2.CST: 電影

987.38　　　　　　　　　　　　　　112019080

MASTERS OF MAKE-UP EFFECTS
A Century of Practical Magic

by Howard Berger and Marshall Julius
Design and layout © Welbeck Non-Fiction Limited 2022
Text © Howard Berger and Marshall Julius 2022

Editors: Ross Hamilton & Roland Hall
Design: Russell Knowles, Darren Jordan
Production: Rachel Burgess

Printed in Taiwan

| 臉書官網 | 北星官網 | LINE | 蝦皮商城 |

特效化妝

世界特效妝容創作經典

霍華德·柏格
HOWARD BERGER

馬歇爾·朱利葉斯
MARSHALL JULIUS

序言
吉勒摩·戴托羅
GUILLERMO DEL TORO

後記
賽斯·麥克法蘭
SETH MACFARLANE

北星圖書
NORTH STAR

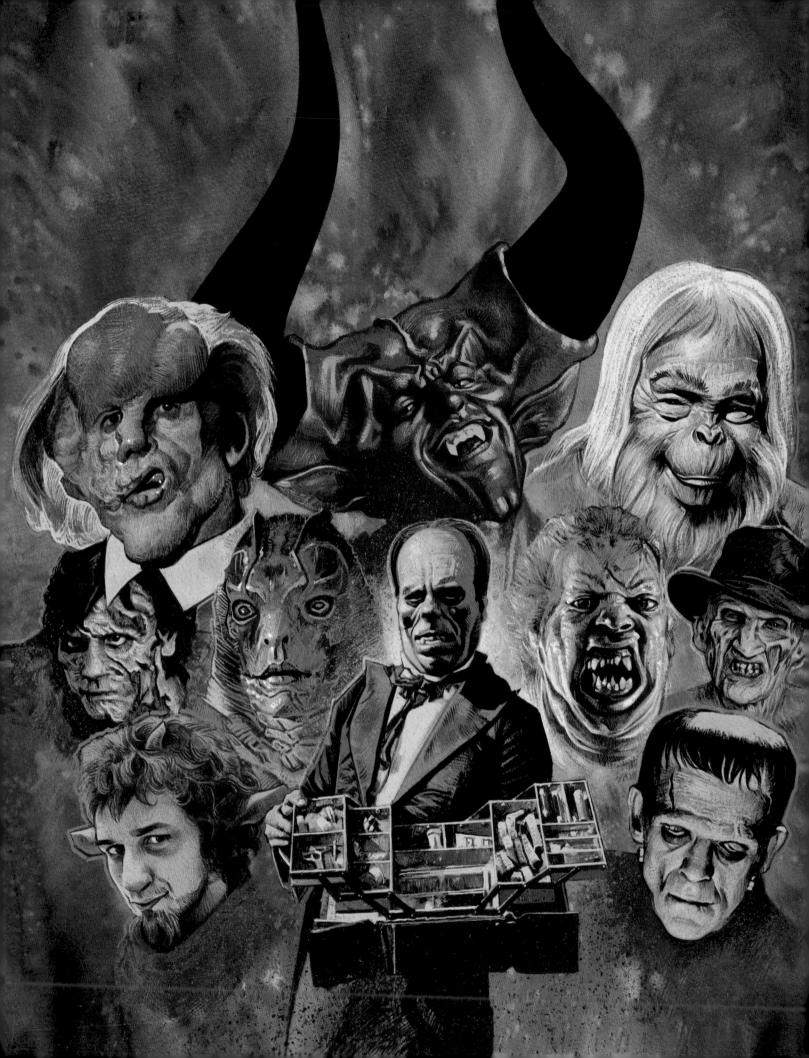

CONTENTS
目 錄

前言 / 霍華德・柏格 HOWARD BERGER – 006

馬歇爾・朱利葉斯 MARSHALL JULIUS – 008

序言 / 吉勒摩・戴托羅 GUILLERMO DEL TORO – 010

1 HALL OF FAME
榮譽的殿堂　012

2 WHAT DREAMS ARE MADE OF
夢想的組成　038

3 BREAKING IN
新人時期　068

4 THE SEED OF INVENTION
創造方法論　088

5 THE MONSTER CLUB
怪獸俱樂部　116

6 FEATURED CREATURES
怪物界的明星　134

7 THE GORE THE MERRIER
大師的精髓　156

8 THEY'RE ALIVE!
栩栩如生的怪物　176

9 MAKING FACES
特效化妝師的日常　192

10 TO GLUE OR NOT TO GLUE
貼還是不貼？　208

11 TEAMWORK MAKES THE DREAM WORK
團隊合作實現夢想　222

12 LET'S DO THE TIME WARP
穿梭時空　240

13 REEL LIVES
打造真實人物　252

14 WAR STORIES
奮戰日記　268

15 LESSONS LEARNED
從經驗中學習　290

後記 / 賽斯・麥克法蘭 SETH MACFARLANE – 310

電影列表 / 312

索引 / 316

名單列表 / 318

致謝辭與作者簡介 / 320

INTRODUCTION
前 言

BY HOWARD BERGER

我在8歲的時候找到自己的天職，就是和我崇拜的史坦·溫斯頓（Stan Winston）、里克·貝克（Rick Baker）、迪克·史密斯（Dick Smith）、羅伯·巴汀（Robin Bottin）一樣，成為一名特效化妝師，我每天都沉浸在怪物和特效妝的世界中。當我看到1968年上映的《浩劫餘生》，並且知道世上有這些角色創作的工作後，我便一心想從事這方面的工作。

從此以後，我時不時將黏土或（翻模用的）石膏沾黏到地毯，把家裡搞得亂七八糟，有時還會將發泡乳膠（發泡橡膠）放進母親的烤箱，弄得臭氣薰天。可想而知，那時加熱後的食物全都帶有乳膠風味。經過這段歲月，我漸漸朝向我唯一的夢想邁進，走出專屬於我的道路。當然對我來說，生長在加州洛杉磯是何其有幸。我父親在電影業界從事音效剪輯的後製工作，我不但可以近距離感受到他對於電影的熱忱，還可以親眼見識到電影製作的過程。

我記得自己看的第一部恐怖片是1972年由雷·米蘭（Ray Milland）和羅西·格瑞爾（Rosey Grier）演出的電影《換頭驚魂（The Thing with Two Heads）》。在片頭登場的雙頭大猩猩讓我印象深刻。我向父親詢問：那隻大猩猩後來怎麼了？父親買了本雜誌《電影世界的著名怪物（Famous Monsters Of Filmland）》給我，在那本雜誌裡介紹了一個人，大猩猩正是由他所製作，而且還讓牠動了起來。這就是我和里克·貝克的相遇，而且沒多久我就更想了解關於他的一切。

積極行動方為上策。因此我在電話簿中找尋里克·貝克的名字，但是一無所獲。然而在1981年上映的電影《縮水老婆》中又出現了超酷的大猩猩。順帶一提，我最愛的正是這頭名為悉尼的大猩猩。總而言之，這又是出自里克·貝克的作品，操控者是「理查·艾倫·貝克（Richard A. Baker）」。

我終於找到了！知道了他的本名。於是我再次翻閱電話簿，果真找到了電話。上面列有理查·艾倫·貝克的地址和電話號碼。我在6個月內連續每天晚上撥打這個電話號碼，央求里克當時的妻子伊蓮：「我想和里克通話」，但是這個行為卻惹怒了她。終於她回應：「如果你真的想和里克通話，我告訴你工作現場的電話號碼，他也同意了」。

聽到這裡，我的心臟簡直就要從口中跳出來了，還覺得口乾舌燥。當我想好要對崇拜的偶像說甚麼後，打了電話，接聽的人正是里克本人。他可能察覺到我一副快心臟病發的樣子，對我說：「冷靜，深呼吸，我不過是一個普通人」。

聽到這裡我不禁脫口而出：「不不不，你可是里克·貝克，對我來說你就如同神一般的存在！」

總之，里克邀我隔天去他在北好萊塢的工作室。我得到母親的同意當天可以不上學，在那兒待上一整天的時間。這絕對不僅僅是要前往魔法國度那樣簡單。當天我為了向里克表明自己想從事特效化妝工作的決心，我還將自己不成熟的面具作品、素描和黏土造型裝箱帶去。我想從這天起竭盡所能地接觸多位特效化妝師，希望他們願意讓我到他們工作的現場。

撰寫這本書的動機，是因為我想起自己第一次閱讀由艾爾·泰勒（Al Taylor）以及蘇·羅伊（Sue Roy）共同撰寫的《Making a Monster》。書中寫滿了完成怪獸製作的所有秘密資訊，還有大量豐富的照片，讓人看得開心又入迷甚至忘記了時間。這本書成了我的聖經，甚至隨身攜帶，絕不離身。當你住在洛杉磯，就意味著隨時都有可能遇見偶像。為了可以取得他們的簽名，我在上學時都會將這本書放在書包裡。然後如我所料，過了幾年之後，我遇見了書中介紹的大部分藝術家，而得以在書中留下他們滿滿的祝福和簽名。

直到現在我依舊很想念這本書，也一直期待有類似續作的書籍。因此在全球受到新冠肺炎重創的初期，當我收到好友馬歇爾·朱利葉斯的聯絡，希望和我共同完成一本書時，我想我沒有理由拒絕。當時自己每天都關在家中，想要見面聊天的人也都居家隔離。換言之，這可謂是個絕佳時機。

這本書既有趣又有深度，充滿快樂的冒險，裡面充滿我對特效化妝的熱愛，而且也成了一個讓自己現在仍能更深入了解朋友的機會。我希望大家都能享受到閱讀的樂趣，帶給大家許多歡笑。因為精彩的故事和歡笑，才能使我們邁向未來，感受生活的意義。

霍華德·柏格

INTRODUCTION
前 言

BY MARSHALL JULIUS

我和霍華德·柏格是因爲《週日快報(Sunday Express)》的採訪而認識。那時他剛憑藉電影《納尼亞傳奇：獅子、女巫、魔衣櫥(The Chronicles of Narnia: The Lion, the Witch and the Wardrobe)》(2005)中的精彩特效妝榮獲奧斯卡金像獎。電影在上映後大獲成功，趁勝追擊推出了DVD，霍華德在這個時候來到倫敦宣傳。

時間約莫爲2006年4月，這次的採訪成了我最開心的訪問之一，因爲霍華德不但談吐幽默風趣，話語眞誠，在訪問結束後，他還讓我變身成山羊吐納思先生。至少看起來像是吐納思先生胖胖的遠房表哥吧！這次好玩新奇的經驗讓我重現暌違多年的長髮，還第一次擁有希臘神話的牧神耳朵。

其實霍華德大可擺出一副自己是好萊塢名人的態度接受訪問，而且他的確是一位傳奇人物。他不但創造出無數的特效妝名作，又曾和知名電影導演、特效化妝師共事，即便他炫耀「自己非等閒之輩」也不奇怪，身爲頭號粉絲的我仍會開心接受這樣的他。

然而眞正的霍華德卻呈現截然不同的面貌。我自認自己是「一點也不酷的阿宅」類型。熱愛電影和電視，喜愛收藏，也會自己嘗試各種創作，有所堅持與講究。這些對身爲阿宅的人都很重要。我想象徵阿宅的關鍵字應該就是「熱情」。然後很快我就發現，霍華德和我是同類型的人。

他曾說「我至今依舊無法脫去小粉絲的心理」。

「對於所見事物都感到新奇，總是難掩喜歡的心情。不論是電影還是特效，我愛這個工作的所有面向。」

「現在的工作和小時候做的事並沒有不同，玩人偶、做怪獸、幫好友化妝。唯一不同的是，現在可以賺到錢。」

「這份工作對我來說是很重要的興趣，至今依舊和10歲時相同，讓我充滿興奮與悸動。」

自從這次的採訪之後，我們成了朋友。

我大概在2010年第一次提到「我們來寫本書吧！」，當時霍華德也的確談到由艾爾·泰勒和蘇·羅伊共同撰寫的《Making a Monster》，也是他從以前就很愛的一本書。他想透過採訪朋友的形式，介紹與電影製作息息相關的特效化妝師。對霍華德來說「好玩開心」很重要。

他一直都非常忙碌，包括山姆·雷米（Samuel Raimi）、昆汀·塔倫提諾（Quentin Tarantino）、馬克·華柏格（Mark Wahlberg）等導演和製作人經常向他提出新的合作邀約。不過，我絕不會輕易打消這個念頭。在這10年間，每半年我就和霍華德聯絡一次，問問他的近況，談談寫這本書的想法。這種行徑或許有點像跟蹤狂，然而霍華德沒有隨便打發我，也沒有拒絕出書的想法，所以我始終認為「總有一天應該會實現」，並持續保持希望。

然後，時機終於到來！沒錯，正是這場大規模流行的新冠肺炎疫情。一夕之間，大家都被迫「居家隔離」，每個人手上的時間都變多了。因此我毫不猶豫飛快地用Skype和他聯絡，沒多久我們便達成共識：「終於到了提筆寫書的時刻。」我們就此決定並且很快進入作業，在之後兩年裡的大部分時間，我們都專注於完成這本書的撰寫。

這是一份相當浩大的共同作業。霍華德在洛杉磯，我在倫敦，我們彼此透過電子郵件、WhatsApp、FaceTime，當然還有Zoom等各種聯絡方式持續完成這本書的撰寫。事實上，直到現在書寫稿件的2021年10月，除了那次《納尼亞傳奇》的訪談之外，我們實際上只碰過一次面。這就是現代培養友情的真實模式。老實說，我認為正因為和霍華德共同撰寫此書，才能讓我熬過這次大封鎖的期間。

霍華德不斷和傳奇人物取得聯繫，而其中大多數的人都很快給予回應，並且盡快抽出時間接受訪問。結果讓我得以進行快速又精彩的採訪，可謂是前所未有的寶貴經驗。倘若沒有霍華德的參與，我想是無法出版這本書的。

身為記者的我並非業界人士，多虧有這麼多才華洋溢的人給予協助，否則我不可能聽到他們向我敘述自身的故事，還提供我幾乎從未公開的個人照片。

製作這本書需要一個關鍵人物，他不但能獲取業界極少數人才知道的資訊，還擁有許多朋友，並且經常竭盡所能地協助他人，而獲得極佳的聲譽。

簡而言之，霍華德絕對是完成這本書的靈魂人物，能夠與他共同撰寫本書是我的至高榮幸。包括能在輕鬆的氣氛下，與這些我長久以來崇敬的人們直接對話交談。透過談話讓我了解，他們幾乎和霍華德與我一樣，都是阿宅！他們親切友善又有趣，一點也不傲慢，還熱情向我介紹怪獸和特效化妝，並且爽快地和我分享自己的孩提時代、想法和照片。只要閱讀此書，我想讀者也能從這場熱鬧坦率的訪問中感受到有趣溫馨的氛圍。

我們花了一些時間討論的結果是，決定在正文中只刊登訪問時受訪者敘述的內容。因為我想盡可能放滿許多的插曲逸事，再於每一篇直接點出我們認為的重點。因此這本書並不代表特效化妝業界的歷史，更不是一本詳細的作業指南。打從一開始這些就不是我們寫書的宗旨。

我們想要寫出更廣泛、更接近本質，而且又有趣的一本書。霍華德當初因為自己也是其中一名作者，對於要以第一位特效化妝師的身分出現在書中感到難為情，然而書中一定會提到他的輝煌成就，所以我執意採訪。

希望這本書為大家帶來快樂，還有滿滿的趣味。

馬歇爾·朱利葉斯

Foreword
序言

A FAMILY ALBUM
家 族 相 簿

BY GUILLERMO DEL TORO

我想藉此機會再次聲明我過去曾多次說過的話，我愛怪獸，怪獸是我的信仰、我的光、更是我的人生。

在治療專家的眼中，應該會將這段宣言診斷爲對抗恐怖的反應。說實話，小時候（躺在嬰兒床的時期）覺得怪獸超級可怕。不過在我還不會說話的襁褓時期，已經有種感覺深植心中，就是我會愛上怪獸並且決定獻上我的人生，就像迫害基督徒的保羅，在前往大馬士革的路上聽到耶穌在耳畔的聲音而決定奉獻自己的一生。

本書刊登的所有證詞都來自世界各地的怪獸小孩。不論他們生在何處，不論他們的身分背景，假如他們願意懷抱熱情地愛怪獸，並且爲創作怪獸奉獻一生與心力，這些人就是保有赤子之心而且屬於怪人同好會的一員。

這些人總被評價爲觀念執拗的孤狼，行爲誇張、刁鑽挑剔、眼界狹隘……等，這些形容詞既非恭維也稱不上讚美，不過正因爲這些特徵，他們才可以創造出逼眞細膩的怪物。除了擁有這些特質的人之外，還有一些人繼承了包括朗·錢尼（Lon Chaney）、傑克·皮爾斯（Jack Pierce）、威廉·塔特爾（William Tuttle）、約翰·錢伯斯（John Chambers）等，在特效化妝界擁有偉大成就的大師眞傳，他們一齊引領著美國電影的黃金歲月，好比韋斯莫家族或伯曼家族（這兩個家族中有許多人從事特效化妝相關的工作）。

這些人對我來說，就如同著名的魔術大師胡迪尼、薩斯頓和馬利尼，都是透過意識引導或靈活戲法的設計，嘗試暗門或接子彈技法表演的魔術師。

不過特效化妝師們大多有一個共通點，就是他們將迪克·史密斯視爲業界之父。他是業界最優秀的巨擘，眞誠的實踐家，不論身在何處都忠於工作的迪克·史密斯，比起至今其他的所有化妝師，都還要努力不懈地發展化妝技術，並且向世人展現箇中魅力。他是我們所有從業人員敬重的業界之父，絕對的存在，也是里克·貝克景仰的大師級人物。

幾乎大部分的信件都由迪克親自回覆，而且不論甚麼工作，只要他接受委託就會盡力完成。本書介紹的所有人應該都曾收過他的小卡或正式信件，他還會在上面親筆簽上「All The Best, Dick Smith（獻上一切祝福，迪克·史密斯）」。他就像希臘神話的天神克洛諾斯，而我們就像是泰坦巨人，他是創造現代特效妝宇宙的人物。

我們追隨他的腳步踏入業界，卽便不時面對困難依舊建立起如懷抱熱情的兄弟情誼。大家或許透過書中的許多證詞卽可略知一二。而且所有關於特效的黃金歲月也悉數紀錄其中。

在我們這些泰坦巨人中，有人已經過世，有人已經退休，也有人像羅伯·巴汀和J.D.沙林傑（J. D. Salinger）一樣成了謎一般的存在，不斷讓後人惦念著「他後來怎麼了？」。不過，絕大多數的特效化妝師都還在線上工作，並且在這本書中訴說自己的工作、分享資訊、相互稱讚、聊天八卦，說著秘密與故事。這些內容多爲事實，至少都是受訪者本人記憶中的眞實事蹟。他們所說的一切，對於喜愛電影的人來說，應該在閱讀時都會有所共鳴。

跳脫古典妝容的開拓者，畫上華麗妝容的前衛搖滾、龐克和重金屬搖滾等大神們，還有追隨早期大師的後繼者，我們將這些人的話語銘記於心，反覆提及他們的姓名，流傳他們的故事，這都是對特效化妝示愛的行爲，都在祈禱特效化妝長久發展。

特效化妝起初的手法是如繪畫般使用既有物件在人臉描繪出光影，如今這項技巧占有很重要的地位。而能夠發展至此，多虧了科學家、壁畫家、追求完美的人，還有一群傑出的怪人。他們將不可能化爲可能，創造出波瀾壯闊的故事。

喜愛過去、現在、未來怪物的人們，像這樣一如旣往地回憶著我們電影人的故事，反覆訴說他們的名字，藉此知道彼此的存在是很不錯的事。透過這些舉動，我們可以繼承電影和戲劇誕生之前，在古代神殿爲了召喚天神而戴上面具的祖先血脈並持續生存。

本書絕對會帶給人回家般的平靜、聽到手足的聲音，並且感受到家人的懷抱。

吉勒摩·戴托羅
寫於2022年加州聖塔莫尼卡

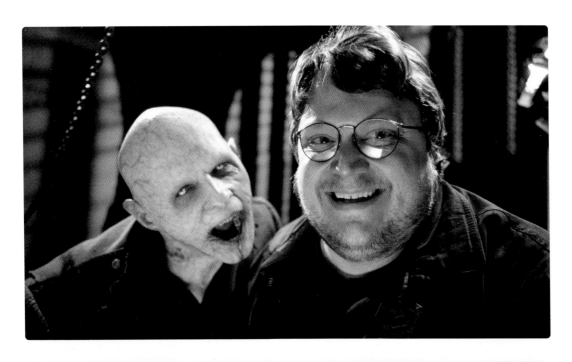

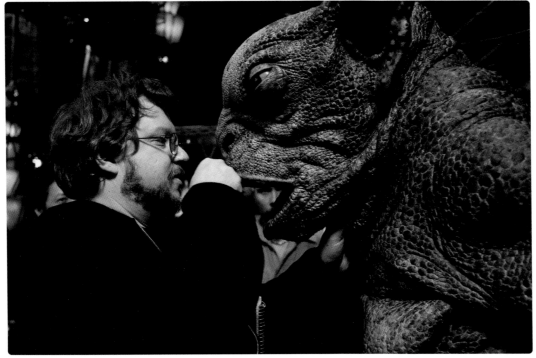

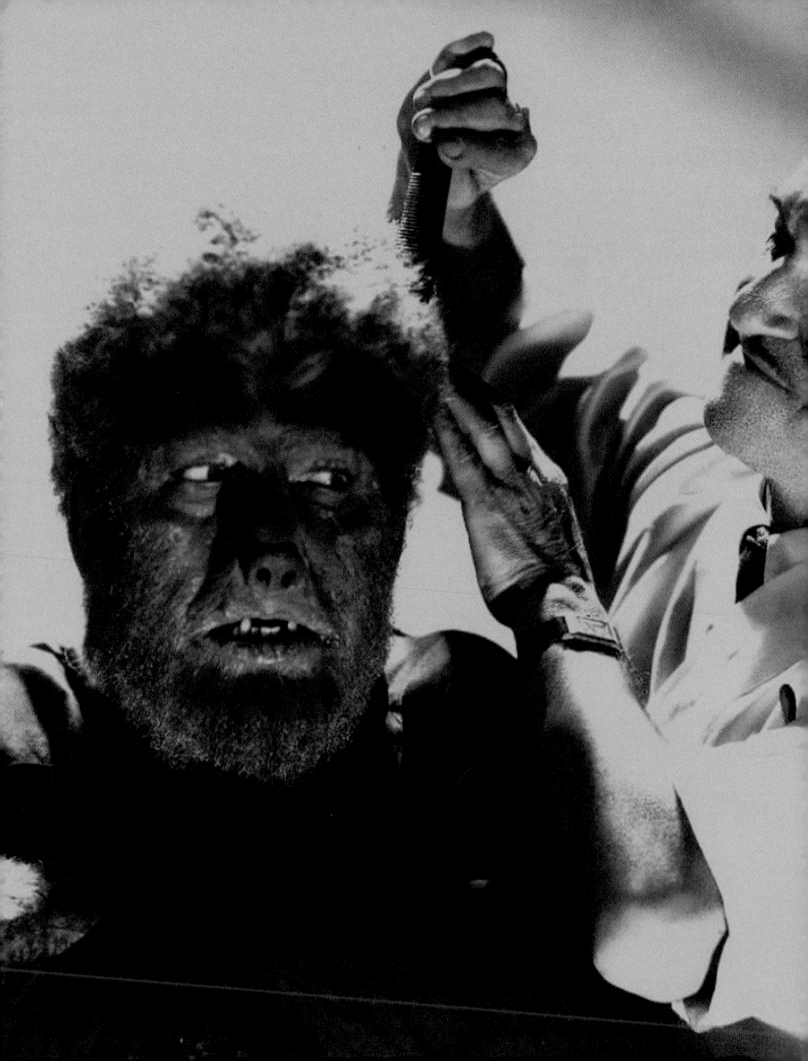

HALL OF
FAME

榮譽的殿堂

當我向這群頂尖特效化妝師提出一個問題，
希望他們從電影的百年歷史中，選出心中覺得特效最有趣好玩的電影、
最喜歡的特效化妝，還有多年以來心中認爲最重要的特效化妝師時，
大家都陷入苦思，似乎難以抉擇。
要在第一章簡明扼要地彙整出各具特色的特效化妝師，
以及跨越時代的藝術風格，實在不是一項簡單的作業，
然而下一章將談論塗上接著劑、潤滑劑和塗料的假體（人造皮膚），
所以我想本章的編輯會是最佳的前情提要。

祖父經常對我說一句話:「東西久置海邊,終將被沙堆掩埋。」歲月的流沙同樣會流向重要的人物,就像傑克·皮爾斯和約翰·錢伯斯般傳奇的特效化妝師⋯⋯。

經過一段漫長的歲月,他們的過往無可避免地終將被埋沒於沙堆之中。因此必須呼喚他們的姓名,傳頌其輝煌的成就,以便回想起他們的存在具有多麼重要的意義。

羅伯·弗雷塔斯(Rob Freitas / 特效化妝師)

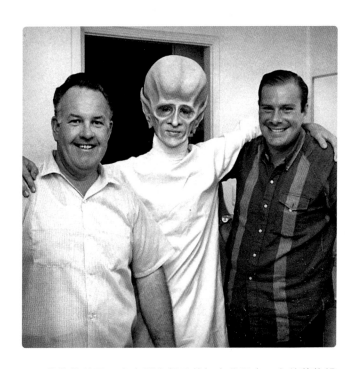

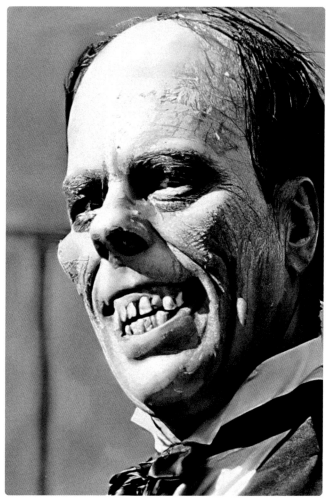

我的教父是一家大型出版社的知名代理商,在他舊牧場的家中,有一個房間到處放著刊載許多照片的大型精裝書籍。我最喜歡一本名爲「THE MOVIES」紅色厚本書,裡面刊登了電影《德古拉的女兒(Dracula's Daughter)》(1936)和《科學怪人(Frankenstein)》(1931)的劇照。然而我記得自己花特別多時間閱讀的篇幅是號稱《千面人》的演員朗·錢尼的介紹。

書中還放進許多郵票大小的照片,除了有朗·錢尼的造型裝扮之外,還介紹了各種特效化妝。其中令我印象最爲深刻的是,他在扮演盲人時,將蛋殼膜貼在眼睛,做出白色混濁的眼睛。

雖然是一部默片,卻讓我驚爲天人。其實這可說是史上最初的隱形眼鏡吧!朗·錢尼真是天才!

羅伯特·英格蘭(Robert Englund / 演員)

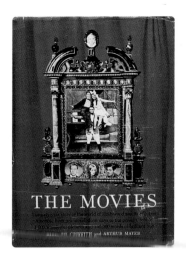

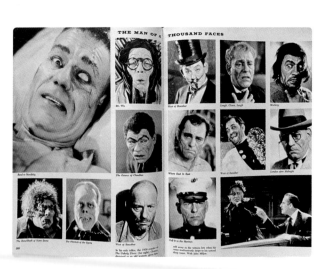

第12-13頁:出自電影《狼人(The Wolf Man)》(1941),環球電影的怪物製造者傑克·皮爾斯正在修改小朗·錢尼(Lon Chaney Jr.)的狼人妝。

左上圖:分別是大衛·麥卡林(David McCallum)在影集《第九空間(The Outer Limits)》(1963–1964)扮演的6指外星人(中間)、約翰·錢伯斯(左)、凡爾納·蘭登(Verne Langdon,右)。

右上圖:朗·錢尼在電影《歌劇魅影(The Phantom of the Opera)》(1925)中扮演的恐怖怪人正在開懷大笑。

左圖:西蒙與舒斯特出版社(Simon & Schuster)在1957年發行的《THE MOVIES》(由理察·葛瑞夫斯(Griffith Richard)與亞瑟·梅爾(Mayer Arthur)合著),影響了羅伯特·英格蘭等無數的小孩。這些照片全都是經過特效化妝的朗·錢尼。

『儘管是100年前的電影，如今依舊擁有讓觀眾瑟瑟發抖的威力！』

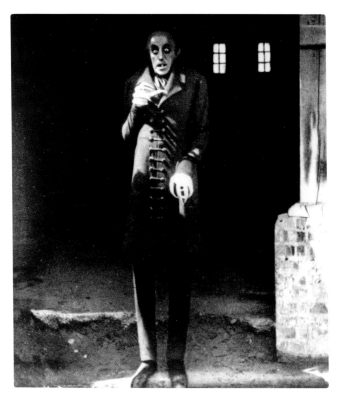

現在依舊讓我感到恐怖的角色，是在費德里希‧威廉‧穆瑙（Friedrich Wilhelm Murnau）導演的電影《不死殭屍—恐慄交響曲（Nosferatu–Eine Symphonie des Grauens）》（1922）中出現的奧樂伯爵。儘管特效化妝簡潔俐落，但是加上服裝、陰影的表現、攝影風格，當然還有馬克斯‧史瑞克（Max Schreck）令人毛骨悚然的演技，一切搭配得天衣無縫，構成驚嚇百分百的作品。

儘管是100年前的電影，如今依舊擁有讓觀眾瑟瑟發抖的威力。

蒙瑟拉‧莉貝（Montse Ribe / 特效化妝師）

右圖和下圖：在費德里希‧威廉‧穆瑙導演的電影《不死殭屍—恐慄交響曲》中，馬克斯‧史瑞克飾演的奧樂伯爵簡直是噩夢般的人物 (1922)。

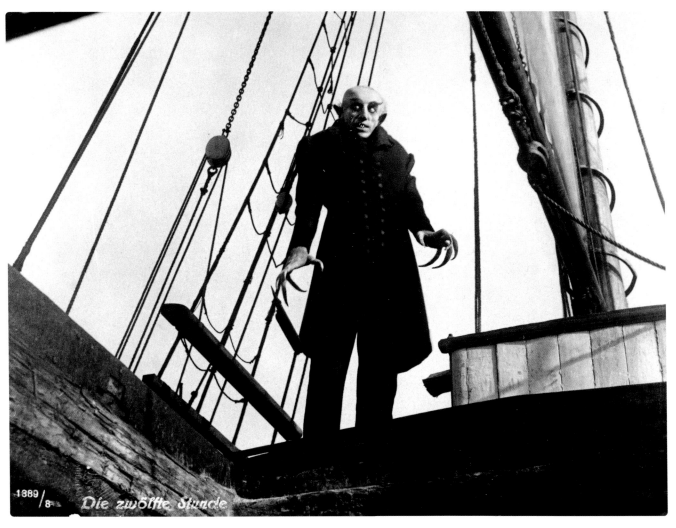

1889/8 *Die zwölfte Stunde*

傑克‧皮爾斯、威廉‧塔特爾、約翰‧錢伯斯是怪物特效妝界有名的三巨頭。感謝福里（全名爲福里斯特‧阿克曼 Forrest J Ackerman，是一名熱愛科幻和恐怖電影類型的雜誌編輯）在雜誌上提到他們，否則我應該不會認識他們。

　　這3位是業界的先驅。他們並非從小就懷抱著創造怪物的夢想，只不過是因應工作的需求，然後在自己不知不覺的情況下，創造出前所未有的全新藝術，並開發了特效化妝的技術。

密克‧蓋瑞斯（Mick Garris / 導演）

電影《科學怪人》是我的最愛。

　　對我來說，科學怪人是能在電影史上留垂青史的特效妝。雖然怪人有個變形突出的額頭，但看起來仍舊耀眼帥氣。仔細想想也沒有甚麼特別的，不過就是個異常的平額頭。

　　但是這個怪人卻大獲成功。爲什麼呢？因爲這個角色有傑克‧皮爾斯神乎其技的特效妝、布利斯‧卡洛夫（Boris Karloff）的演技加持，再透過亞瑟‧埃德森（Arthur Edeson）的拍攝，還有導演詹姆斯‧惠爾（James Whale）的才華，在他們共同合作之下展現的成果，賦予了怪人鮮活的生命。

　　相較於其他作品，這部電影讓人充分感受到，在完美的團隊合作之下，製作出的電影將迸發出甚麼樣的精彩魔法。

小麥可‧麥克拉肯（Mike McCracken Jr / 特效化妝師）

上圖：二十世紀福斯影業化妝部門的建築外面。約翰‧錢伯斯（左）和丹尼爾‧斯瑞派克（Daniel C. Striepeke）正在修改的人皮面具，容貌和飾演影集《太空歷險記》（1965～1968）史密斯博士一角的喬納森‧哈里斯（Jonathan Harris）一模一樣。

中間：威廉‧塔特爾在梅爾‧布魯克斯（Mel Brooks）導演的電影《新科學怪人（Young Frankenstein）》（1974）中，將彼得‧波爾（Peter Boyle）裝扮成怪人。

右頁：查爾斯‧勞頓（Charles Laughton）透過特效化妝變身成電影《鐘樓怪人（The Hunchback of Notre Dame）》（1939）的卡西莫多。

我記憶中的第一部怪獸電影是《鐘樓怪人》。卡西莫多讓當時6歲的我相當害怕。我記得自己還問母親:「卡西莫多是真實存在的人嗎?」

母親回答:「不是的」,還解釋那只是演員查爾斯‧勞頓為了扮演這個角色才化妝成這個模樣。我假裝大概懂了,但是依舊未消除我內心的恐懼。

妝扮得天衣無縫,完全沒有想到那副模樣是特效化妝。看不出化妝與真正皮膚的交界,連說話時的臉部表情都極為自然。而且查爾斯‧勞頓駝背的樣子也極為逼真。

雖然是很久遠的電影,現在看依舊覺得嘆為觀止。我認為是史上最佳的特效化妝之一。

諾曼‧卡布雷拉(Norman Cabrera / 特效化妝師)

『雖然怪人有個
變形突出的額頭,
但看起來仍舊
耀眼帥氣。』

『環球電影的怪獸
是最屬害的!』

小時候的我迷上了電影《黑湖妖潭(Creature from the Black Lagoon)》(1954)。我認為環球電影的怪獸是最屬害的!不論哪一個怪獸都擁有鮮明的個性。

在電影《除魔特攻隊(The Monster Squad)》(1987)中史坦·溫斯頓將半魚人特效化妝交給馬特·羅斯(Matt Rose)和我負責,這讓我感到超級開心。由史坦規劃設計,再由馬特和我製作。遇到最難的關卡是如何做出毫無接縫的身體皮套。當時初出茅廬的我們才20歲,只好憑直覺想辦法完成。

我不認為電影《除魔特攻隊》和《黑湖妖潭》的半魚人是同一個角色。對我來說,《除魔特攻隊》的半魚人是截然不同的存在。因此每回聽到有人說:「我最喜歡你做的半魚人」,內心總有些五味雜陳。

獲得好評很棒,我其實也很開心,但是若談到我最喜歡的怪物,那又另當別論。對我來說,提到半魚人,就是《黑湖妖潭》的半魚人,即便如今依舊鍾情。若問我最愛的怪獸是誰,我想這仍是我唯一的答案。

王孫杰(Steve Wang / 特效化妝師)

上圖:環球影業化妝部門的巴德·韋斯莫(Bud Westmore),和電影《黑湖妖潭》中飾演陸地半魚人的班·查普曼(Ben Chapman)正在閒聊。水中場景的半魚人飾演者則是李庫·布朗寧(Ricou Browning)。

中圖:王孫杰正在用噴筆為電影《除魔特攻隊》的怪物皮套上色。當時他還任職於史坦·溫斯頓工作室。

下圖:電影《除魔特攻隊》怪物完成時的照片。飾演的演員是小湯姆·伍德洛夫(Tom Woodruff Jr)。

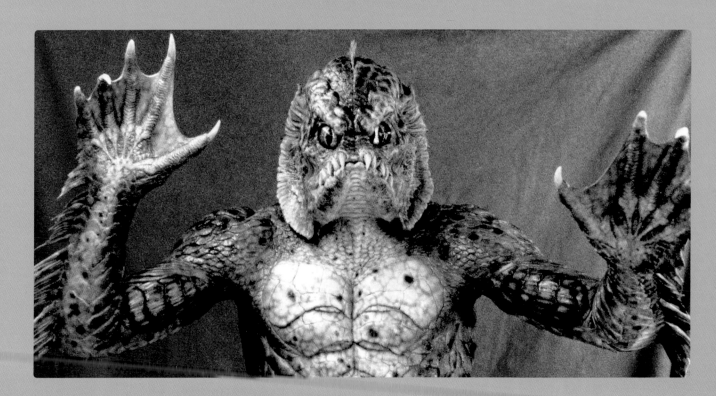

若要我選出最佳怪獸特效化妝前三名，那就是電影《科學怪人》的布利斯·卡洛夫、《鐘樓怪人》的查爾斯·勞頓，還有《狼人血咒 (The Curse of the Werewolf)》(1961) 的奧利佛·瑞德 (Oliver Reed)。我喜歡的原因是每一位角色的臉都沒有完全被假體或毛髮覆蓋，觀眾能夠清楚看到演員本身的表情。

卡洛夫不但可以清楚地看到整張臉，而且還相當俊秀。勞頓則在整張臉寫滿了悲痛的表情，令人心中隱隱作痛。至於《狼人血咒》的瑞德臉上則清楚展現出惡魔囚禁在體內的樣子。特效化妝並沒有遮蓋掉演員的臉，而是達到襯托突顯的效果。這正是我選這3個怪人的原因。

麥克·希爾 (Mike Hill / 特效化妝師)

右圖：麥克·希爾和完美復刻電影《狼人血咒》中奧利佛·瑞德的特效妝。

下圖：出自電影《狼人血咒》，透過羅伊·阿什頓 (Roy Ashton) 的特效妝使奧利佛·瑞德變身成逼真的狼人。

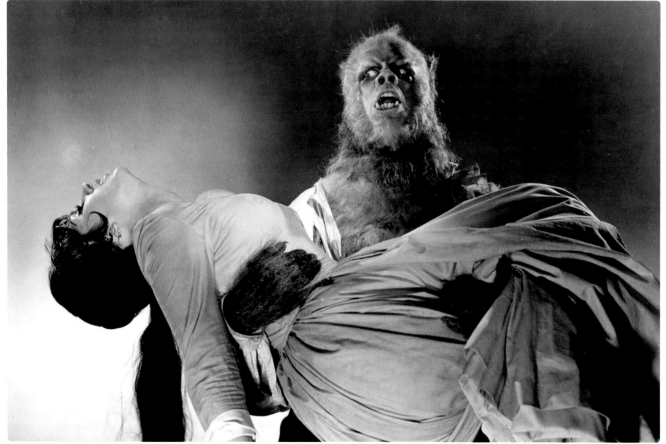

羅伊·阿什頓負責過許多漢默電影 (Hammer Film Productions，拍攝許多恐怖電影) 1960年代的特效化妝。我曾在他已屆高齡之時見過一面，是位很了不起的人，我很想和他再次一起共事。

他使用在特效化妝中的材料全是櫥櫃中會出現的物品。

有些人運用高科技創作出精彩的作品可以帶給你新的靈感，而有些人則像羅伊一樣幾乎未使用特殊材料就能創造出絕妙作品，令人相當敬佩。

總歸一句，截然不同的手法卻同樣威力十足。

尼克·杜德曼 (Nick Dudman / 特效化妝師)

談到最佳特效化妝的挑選，那真是不勝枚舉，而這裡我想舉3個例子。

首先是傑克·皮爾斯的科學怪人，因為只要其中一個地方出錯就極可能招致失敗，然而粗曠厚重的眼皮和布利斯·卡洛夫的眼神都充滿魅力。再加上用火棉膠和海綿做成的額頭，簡直完美到不能再完美。

再者是里克·貝克為電影《美國狼人在倫敦 (An American Werewolf in London)》(1981) 設計的狼人。那個狼人取代了大家印象中小朗·錢尼版本的《狼人》。

最後是電影《突變第三型 (The Thing)》(1982)中，出自羅伯·巴汀的所有特效化妝。那真是血腥虐殺片的代表作。雖然有人稱我為「血腥虐殺片之王」，然而羅伯才是實至名歸的王者。

湯姆·薩維尼 (Tom Savini / 特效化妝師)

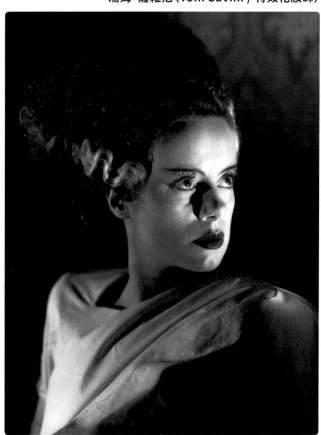

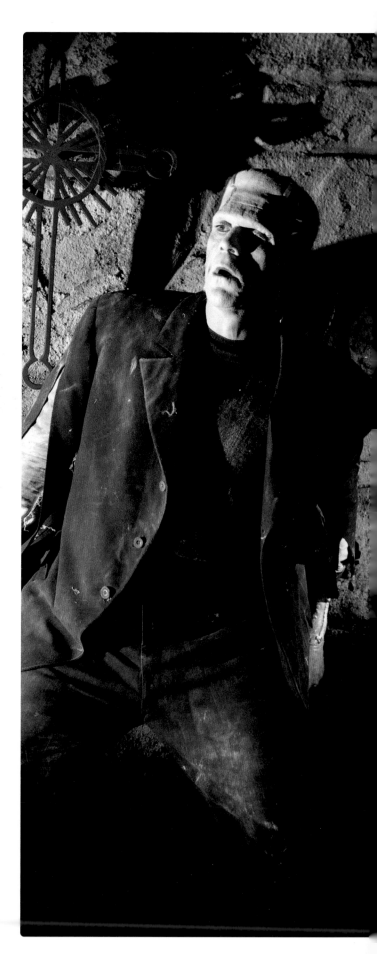

傑克·皮爾斯在電影《科學怪人的新娘 (Bride of Franken-stein)》(1935) 建構出很理想的視覺效果，結合了2D平面和3D立體的設計呈現很好的造型，包括髮型在內整體相當協調一致。這個假髮既華麗又充滿魅力。

莎拉·魯巴諾 (Sarah Rubano / 特效化妝師)

上圖：在環球電影《科學怪人的新娘》(1935)中由愛爾莎·蘭切斯特 (Elsa Lanchester) 飾演怪人新娘，並由傑克·皮爾斯為其設計髮型。

右圖：在電影《科學怪人的新娘》(1935)中，傑克·皮爾斯為布利斯·卡洛夫畫上知名的怪人妝。

我認爲科學怪人是演員和特效化妝相輔相成的絕妙組合，而且是極其少見的完美案例。

由艾迪·墨菲（Eddie Murphy）主演的電影《隨身變（The Nutty Professor)》(1996)也具有相同效應。特效化妝本身的視覺效果佳，艾迪的演技則將這套妝容完完全全昇華到另一個境界。看著自己製作的發泡乳膠假體湧現生命，令人既興奮又雀躍。

里克·貝克（特效化妝師）

直到現在仍然有些人未發現電影《來去美國（Coming to America)》(1988)中的猶太裔白人男性是艾迪·墨菲，而我自己是看到片尾的名單才赫然發現這個事實。

電影院的所有觀眾都驚呼：「眞的嗎？太神奇了！」

里克·貝克這次的特效化妝根本是一種終極魔法，集結了我認爲特效化妝奧妙的元素。

凱利·瓊斯（Carey Jones / 特效化妝師）

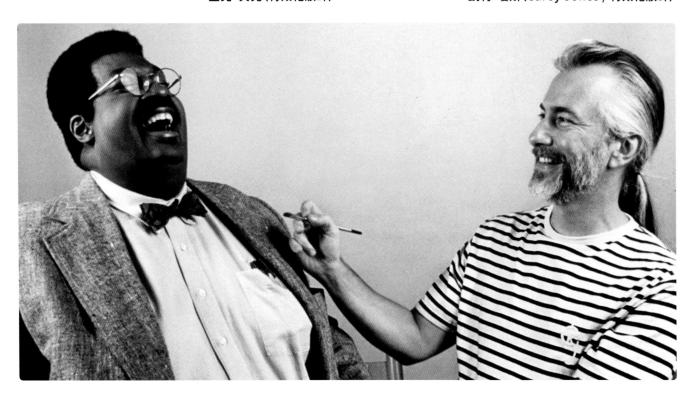

『看著自己製作的發泡乳膠假體湧現生命，令人既興奮又雀躍！』

里克·貝克是最初帶給我影響的人之一，但並非因爲他身爲一名特效化妝師而影響了我，而是他的演技。1970年代末左右，大概在我14、15歲的時期，我父親和里克一起工作，他們正在製作電影《縮水老婆（The Incredible Shrinking Woman)》裡的大猩猩。

這是早在里克擁有氣派工作室之前的故事。那時他將自己在北好萊塢霍頓斯家中的車庫當成工作室，並且想在後院蓋一個保管模型的倉庫，而詢問我父親是否可交由我處理。我來到里克的家中，蓋了一個類似西爾斯百貨有在販售的大型金屬倉庫。

我在後院工作的期間，里克大概每隔1小時或2小時就會來到這裡練習演技。他在扮演名爲悉尼的大猩猩角色。有時他會裝上大猩猩的手臂、有時他會戴上頭套。只有我在後院

看到這一切，彷彿在看包場的單人秀。一如文字所述，這是我人生中印象最深刻的事件。里克的演技宛若魔法，他看起來就像是一頭眞正的大猩猩。從此以後我也開始夢想成爲一名皮套演員。

此後經過好多年，我在父親參與的電視系列影集《金猴傳說（Tales of the Gold Monkey)》(1982〜1983)中獲得飾演猿人的機會，夢想成眞。

小麥可·麥克拉肯（Mike McCracken Jr / 特效化妝師）

上圖：在電影《隨身變》(1996)的拍攝現場，里克·貝克和飾演夏曼·可倫博士的艾迪·墨菲相談甚歡。

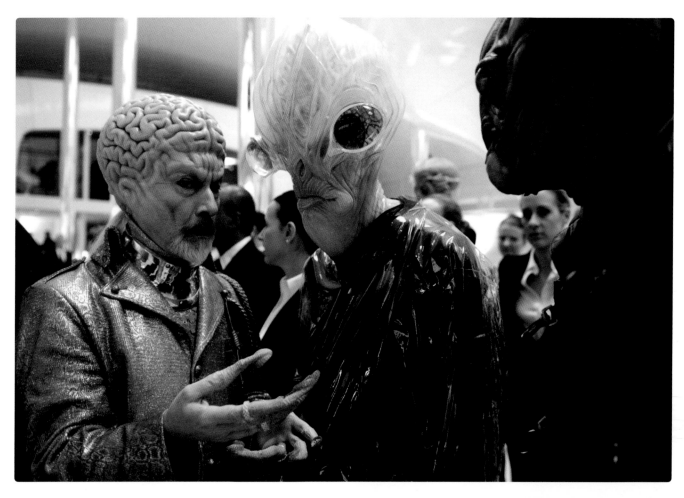

我在電影《MIB星際戰警3（Men in Black 3）》（2012）中做了大量的特效化妝，讓我超有成就感，連里克·貝克客串一名大腦爆炸的外星人角色，也是由我處理特效化妝。那天他花費好長一段時間來化妝，就算身體不太舒服，他仍有耐心的坐著直到化妝完成，而且當天還是他的生日呢！

里克的太太後來也有到現場，還問我說：「幫老闆畫特效化妝會不會很緊張？」

她對我沉著專注的模樣感到吃驚。其實，化妝期間里克曾大力地讚美我：「你的技術很好！」我瞬間變得滿臉通紅！

麥克·史密森（Mike Smithson / 特效化妝師）

我手邊有一本有關里克·貝克採訪的雜誌《Cinefex》，封面是《泰山王子（Greystoke: The Legend of Tarzan, Lord of the Apes）》（1983）的猿人。這本雜誌是我的聖經，並且翻閱了無數次，甚至都可以背出一小段。

在書中關於里克的採訪都成了我的心靈語錄，其中一句：「我之所以能夠成功，是因爲我經過無數次的演練」，我在床上的天花板寫下這段話，而且每晚都會望著入睡。

麥克·馬里諾（Mike Marino / 特效化妝師）

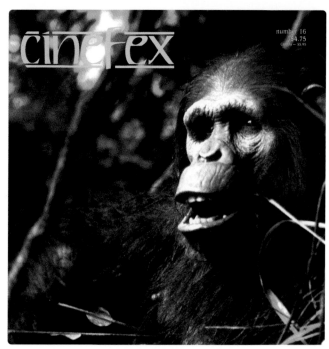

上圖：里克·貝克客串演出電影《MIB星際戰警3》中的大腦外星人。

下圖：怪獸小孩最愛的雜誌《Cinefex》，這期封面是在電影《泰山王子》中，由里克·貝克設計特效化妝的母猩猩卡娜。

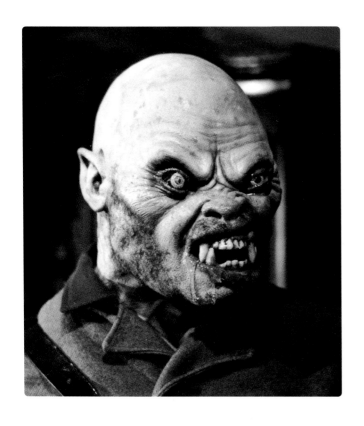

若問我「何謂『特效化妝電影』?」,身爲職業特效化妝師的我會回答:《美國狼人在倫敦》。當我想回憶8歲時的心情以及想再次感受從事這份工作的喜悅時,我就會看這部電影。

文森·凡戴克 (Vincent Van Dyke / 特效化妝師)

傑克的皮開肉綻,來自皆大歡喜的意外。當然也並不是毫無計畫,我們原本就打算在皮膚做出傷口,只是在我略加幾筆之前,傷痕還不夠明顯。我不斷退件表示:「傷口還不夠嚴重!」。

因此工作人員又塗上了KY潤滑劑,但我依舊覺得不到位,然後說:「把噴霧劑拿來。」。

結果惹怒了里克,他表示:「你總是要噴上一些東西,我做的假皮明明就很細膩,卻總是覆蓋一堆血水!」

我在皮膚的傷口噴水。結果傷口呈現水泡狀並且綻開。大家都很滿意。不過里克似乎直到看了電影才發現,他看到時大概又會覺得:「可惡!」

可是我身邊的觀眾似乎都看得很開心,呼聲不斷。

可謂是非常成功。

約翰·蘭迪斯 (John Landis / 導演)

『傑克的皮開肉綻,來自皆大歡喜的意外。』

左上圖:在電影《美國狼人在倫敦》裡,大衛在家人慘遭殺害的噩夢中,看見身穿納粹軍服的惡魔。這個特效化妝也是由里克·貝克設計。

下圖:葛芬·唐納 (Griffin Dunne) 在電影《美國狼人在倫敦》裡飾演傑克,里克·貝克正在爲他畫第一階段的傷口妝容。蓋瑞·伊梅爾 (Garrett Immel) 表示:「這個宛如垂著一塊雞皮的妝容,影響了每一個人」。

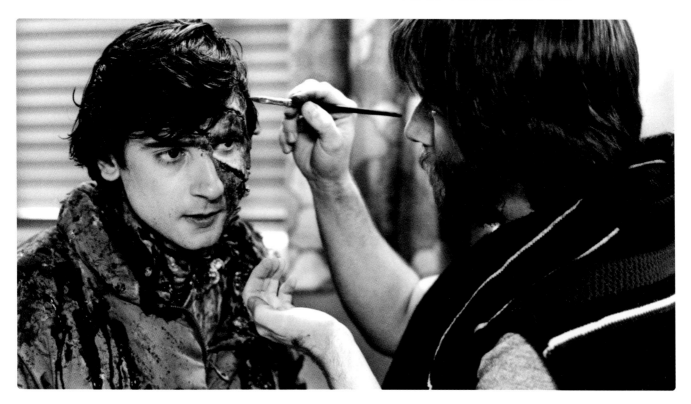

電影《突變第三型》可謂展現了特效化妝電影的精隨，是部令人嚇破膽的電影。

羅伯·巴汀是我的第一位學生，他在電影中充分發揮過去所學的一切技能，而且成效遠遠超乎我所想像的10倍以上。

里克·貝克(Rick Baker)

我至今依舊無法看穿電影《突變第三型》在特效化妝上的巧妙戲法。不論是在蜘蛛頭的場景裡將人頭變成蜘蛛的手法，還是特效化妝隨著劇情推動持續升級的過程……。

整體徘徊在藝術性、創造性、和毛骨悚然的氛圍之間，可謂是終極版特效化妝。

佛瑞德·雷斯金(Fred Raskin / 剪接師)

我負責在電影《突變第三型》的拍攝現場，拍攝特效化妝的紀錄片。從那時我就知道這部電影相當與眾不同。約翰·卡本特(John Carpenter)導演讓羅伯·巴汀盡情發揮各種奇思妙想，我還知道羅伯·巴汀腦中充滿許多具實驗性的特效化妝。

我還見識到男人頭斷掉，變成蜘蛛怪的拍攝場景。那個場景之震撼前所未見，那種特效化妝技巧，更是史無前例，讓我很榮幸自己可以身處現場，彷彿正在看「綠野仙蹤」的幕後故事。

光就強烈的特效化妝這一點，那個場景絕對無人能及。

密克·蓋瑞斯(Mike Marino)

『那種特效化妝技巧，
更是史無前例。』

上圖：在約翰·卡本特導演的電影《突變第三型》裡飾演諾里斯的查爾斯·霍拉漢(Charles Hallahan)。這段戲中開場部分的特效化妝引發大眾的熱議。

從以前我就很著迷奇幻的異世界氛圍，還有任何如夢幻般脫離現實的事物。雷利·史考特（Ridley Scott）執導的電影《黑魔王（Legend）》(1985) 對我影響至深，我超愛由羅伯·巴汀負責特效化妝的黑魔王。小時候手邊只有兒童用的橡皮泥黏土，然後我會不斷反覆揉捏，製作黑魔王的樣子。

我使用了所有顏色的黏土，包括綠色、藍色、黃色、紅色。總之我沉迷於黑魔王的製作中，卻完全沒發現黑魔王都變成彩虹色！

帕梅拉·戈爾達默（Pamela Goldammer / 特效化妝師）

某天我前往環球影業亞佛烈德·希區考克劇院（The Alfred Hitchcock Theatre），親眼看到電影中「開膛斷頭」的段落粗剪。我記得自己回到車上時，曾和同行的文斯·普倫蒂斯（Vince Prentice）和亞特·皮門特爾（Art Pimentel）說：「這個畫面應該無人能及！」

當時的我們還只是幾個覺得特效化妝很好玩的年輕特效化妝師，而電影《突變第三型》這部作品卻讓我們第一次體會到自己從事的行業是如此地與眾不同。

肯·迪亞茲（Ken Diaz / 特效化妝師）

左上圖：在雷利·史考特執導的電影《黑魔王》(1985)，以特寫拍下提姆·柯瑞（Tim Curry）飾演黑魔王的拍立得照片。

右上圖：在同一部電影中，提姆·柯瑞飾演的黑魔王妝容，由羅伯·巴汀設計與造型，再由尼克·杜德曼和洛伊絲·伯韋爾（Lois Burwell）畫上特效妝。

右圖：尼克·杜德曼正在為提姆·柯瑞處理蔚為話題的特效妝。

我覺得電影《星際大戰六部曲：絕地大反攻（Star Wars: Episode VI – Return of the Jedi）》（1983）比布·福圖納一角的特效妝最棒。獨特的用色使造型既鮮明又令人印象深刻。比布的膚色相當白皙，還隱約透出藍色血管，看起來就像真正的皮膚。還有那雙橘色的眼睛，真的是很古怪的角色。

傑米·科爾曼（Jamie Kelman / 特效化妝師）

《2001太空漫遊（2001: A Space Odyssey）》（1968）中「人類的黎明」這個場景深得我心，讓人著迷又充滿迷惑，激發我許多靈感。我曾在原版上映10年後前往電影院觀看，那些猿人逼真難辨。在毫無前例的情況下，斯圖爾特·弗里伯恩（Stuart Freeborn）當初創作的特效化妝領先時代，時至今日依舊令人信服。

尼爾·戈頓（Neill Gorton / 特效化妝師）

上圖：電影《星際大戰六部曲：絕地大反攻》在斯圖爾特·弗里伯恩的監製下，由尼克·杜德曼處理比布·福圖納（由麥可·卡特Michael Carter飾演）的特效妝造型。

下圖：在史丹利·庫柏力克（Stanley Kubrick）導演的電影《2001太空漫遊》片場，斯圖爾特·弗里伯恩正在幫劇中的猿人理毛。

右圖：在同一部電影中，斯圖爾特·弗里伯恩的妻子凱，正在幫扮演猿人的演員穿上皮套和頭套。

斯圖爾特·弗里伯恩學識淵博，簡直就是文藝復興的學者。除了臉部塗裝，還可做出漂亮的髮型，並且熟悉車床工具的使用、了解電子學。而且他還能靈活使用左右手！

我認為只要他願意，就能做到一切。他是一位令人望塵莫及、自嘆弗如的天才。

尼克·杜德曼（Nick Dudman）

右圖：這是尼克·馬利（Nick Maley）在參與電影《星際大戰五部曲：帝國大反擊（Star Wars: Episode V The Empire Strikes Back）》（1980）時，於斯圖爾特·弗里伯恩的監製下製作尤達人偶。

下圖：這是電影《超人（Superman）》（1978），斯圖爾特·弗里伯恩正在為克里斯多夫·李維（Christopher Reeve）畫上冰凍的特效妝。這個場景最後在電影中被刪除。

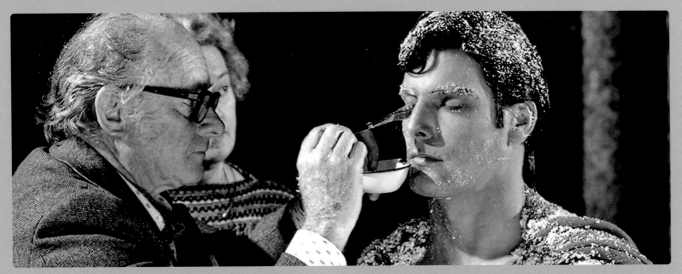

『斯圖爾特·弗里伯恩學識淵博，簡直就是文藝復興的學者。』

我記得小時候看的第一部電影是《星際大戰四部曲：曙光乍現（Star Wars: Episode IV A New Hop）》（1977）。當時電影上映時我才3歲，內心想著：「真希望這個世界真的存在，或有類似這樣的世界」。

我並不了解究竟要如何才能創造出那樣的世界，即便現在已長期身處在業界的我，依舊不甚了解。總之需要有非常天馬行空的想像力。想必是匯集了眾多傑出藝術家的才華而達到的境界。原創3部曲的角色中，我認為最無法讓人忽視的角色是尤達大師。

小時候，在這個世界上我最愛的就是大青蛙劇場的布偶。有段時間布偶受歡迎的程度遠遠超過真人角色，我也深受吸引，尤達是結合了木偶操控和電子動畫技術的角色，令人感到新奇又驚艷，對我來說他和真人角色一樣，是一個真實存在的人物。

尤達是電影作品的核心，一旦這個角色失敗，很可能會衝擊整個3部曲的表現，使作品陷入失敗。這個角色肩負極大風險，但是經過大家的合作努力，用心製作才會如此成功。

尤達並不只是「組裝後啟動開關即可」。這個傑出的角色創作絕對少不了斯圖爾特·弗里伯恩和喬治·盧卡斯（George Lucas）的參與。另外，還需要爾文·克許納（Irvin Kershner）和攝影導演彼得·蘇哲斯基（Peter Suschitzky）。這兩個人都是光線、色調和質感方面的專家，所有的畫面表現都相當漂亮。此外，絕不可遺漏的人是法蘭克·歐茲（Frank Oz），將其稱為史上最佳操偶師絕非溢美之詞。吉姆·韓森是傳奇般的人物，若將他視為操偶師界的里克·貝克，則法蘭克·歐茲就是羅伯·巴汀。

尤達的成功，證明了只要經過縝密的設定，一切都有可能，而且對還是小孩的我影響甚鉅。老實說，不論尤達是激發人類想像力的怪獸，還是有生命依附的角色，尤達猶如我真正的父母，是具有智慧和權威的人物。

傑米·科爾曼（Jamie Kelman）

我認爲最佳的特效化妝要能夠完美襯托出作品，例如：電影《雷恩的女兒 (Ryan's Daughter)》(1970) 中的約翰·米爾斯 (John Mills)、電影《小巨人 (Little Big Man)》(1970) 中的達斯汀·霍夫曼 (Dustin Hoffman)，還有電影《變蠅人 (The Fly)》(1986) 中的傑夫·高布倫 (Jeff Goldblum)。

特效化妝必須引人注目又貼近現實，展現絕對的真實。

大衛·懷特 (David White / 特效化妝師)

左圖：在電影《千年血后 (The Hunger)》的製作中，迪克·史密斯和卡爾·富勒頓 (Carl Fullerton) 正在測試易碎的木乃伊半身胸像。

下圖：在電影《大法師 (The Exorcist)》的製作中，迪克·史密斯負責被惡魔附身的少女——麗肯 (由琳達·布萊爾 Linda Blair 飾演) 的特效妝。

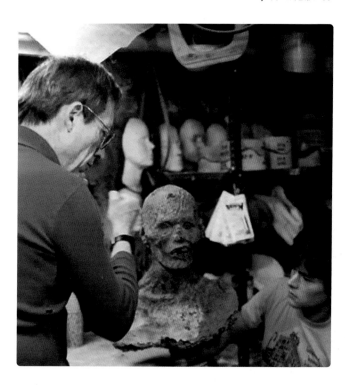

電影《大法師》(1973) 是第一部讓我留下深刻印象的特效化妝電影。雖然過去因爲年紀小而覺得很恐怖，但老實說那份恐懼至今仍縈繞心中。

我在都柏林拍電影時，曾留宿在由穀倉改造的漂亮房間。臥室是有著長條狀石牆的房間，感覺像吃到飽的宴會廳，室內空間的一邊放有四柱床架，另一邊則有小小的火爐。

某天半夜醒來，可看到火爐裡尚在燃燒的餘火閃爍。瞬間有個念頭在腦中一閃而過，「現在若開始想恐怖的事，那將一發不可收拾」。

沒錯我當時腦中立刻浮現的就是電影《大法師》。這樣一來，我再也無法入睡，整夜輾轉難眠。而且不是單純醒著，我還會站在床上朝撒旦大聲咆嘯。「過來殺我啊！敢過來就試試看！」

我深信撒旦會靠近我。這一切都要歸咎於我在太小的時候看了電影《大法師》。

詹姆斯·麥艾維 (James McAvoy / 演員)

『雖然過去因為年紀小而覺得很恐怖，但老實說那份恐懼至今仍縈繞心中。』

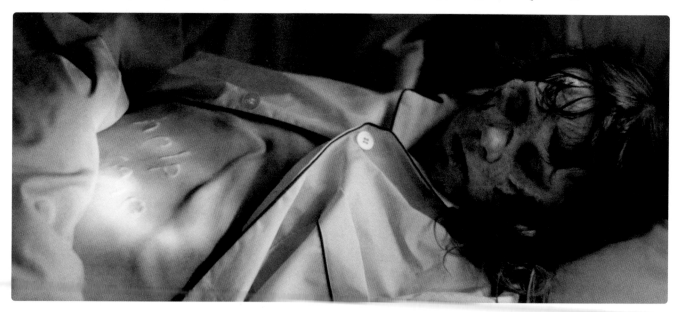

我認為迪克‧史密斯的技術讓我難以望其項背，因為不論是造型，還是我稱為「skin-flow」的肌膚表情，他在這些方面的認知無人能及。他清楚了解到，肌膚表情、重力加乘、還有姿勢在特效化妝的表現上，扮演著舉足輕重的角色。

我想他是抱持著鍥而不捨的態度反覆練習，才學到如實似真的化妝表現。當時我一直都在觀察他的工作態度，那是讓我學習到迪克如何觀察事物，並且會有哪些因應對策的最佳時期。他其實擁有相當豐富的創意巧思。對於他給予我和其他所有特效化妝師的一切，除了感謝還是感謝。

卡爾‧富勒頓（特效化妝師）

右圖：在電影《千年血后》裡，大衛‧鮑伊（David Bowie）畫上臨終時的老妝，並且躺在凱撒琳‧丹尼芙（Catherine Deneuve）的懷抱。

下圖：在同一部電影中，經過迪克‧史密斯的特效化妝，漸漸進入老化的大衛‧鮑伊。

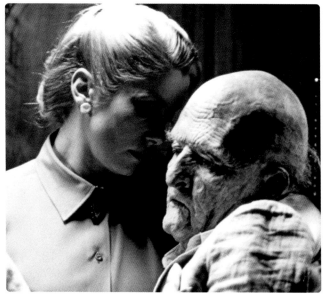

迪克‧史密斯在電影《千年血后》（1983）中，將大衛‧鮑伊完全變成一名老人，我很喜歡他的特效妝。我既是大衛‧鮑伊的超級粉絲，又是迪克‧史密斯的死忠追隨者，迪克‧史密斯使用發泡乳膠為大衛‧鮑伊完成的妝容，帶給我強烈的印象。

若談到出現在電影的怪獸，我的最愛莫過於電影《大腳哈利（Harry and the Hendersons）》（1987）中，由里克‧貝克創造的大腳哈利皮套。對我而言那就是最完美的作品！

理查‧泰勒（Richard Taylor / 特效化妝師）

當我看到電影《千年血后》中，透過迪克‧史密斯化妝變身的大衛‧鮑伊，不經讓我驚訝萬分。

我知道那種特效化妝的手法。應該是用了一些假皮，或像是一些乳膠模型。然而像這張大衛‧鮑伊在電梯裡的眼睛特寫照，不論我怎麼看，我都看不出假皮和真正皮膚之間的交界或線條。這並非透過電腦處理消除了，而是完美的錯覺假象，我甚至可以透過眼鏡看到肌膚滲出的汗水。

迪克‧史密斯在這部電影中達成的細膩妝容，帶給人無限的驚訝，絕對值得一座奧斯卡獎座。

托德‧麥金托什（Todd McIntosh / 特效化妝師）

『我甚至可以透過眼鏡看到肌膚滲出的汗水！』

我在1969年高中畢業後和父母前往紐約旅遊，在那裏我第一次見到了迪克·史密斯。

我和父母搭車前往他在拉奇蒙特的家，我還以為很快就得打道回府，迪克·史密斯卻說：「請稍後再來接他」，父母便先行返家。

結果我那一整天都和迪克·史密斯一起度過。他給了我筆記本和鉛筆，並且說：「從現在開始我將告訴你一切，你用筆記下來以免忘記。」

不論我問他甚麼問題，他都悉數回答。例如我會問：「要怎麼做，才能做出逼真的皺紋？如果是我做的，看起來就只會像是用刀子在黏土劃上幾刀。」

他回答，用筆刷和酒精就可以了。這是我之前未曾想過的方法。這只不過是那天我從他身上學到的眾多知識之一。

我回家後第一個製作的就是老人面具。多虧了迪克·史密斯，我做得比過往任何一件作品都優秀完美。

里克·貝克(Rick Baker)

『要怎麼做，
才能做出
逼真的皺紋？』

電影《大法師》這部作品成了特效化妝從過去到現在的轉折點。當時里克·貝克是迪克·史密斯的助手。

在製作電影《決戰猩球(Planet of the Apes)》(2001)的時候，我和托妮·葛瑞亞格麗雅(Toni G)來到里克的拖車，螢幕開始播放《大法師》，里克說：「大家休息一下，快來看這部電影。」

電影播放到梅林神父說話的場景，畫面正對著他的手，里克突然大叫：「那是我做的！那隻手！那是我的作品！」

里克為了這麼小的鏡頭興奮不已令我感到相當有趣。但這也難怪，想在風靡一時的電影中，留下自己的足跡是再自然也不過的事。

傑米·科爾曼(Jamie Kelman)

右圖：麥斯·馮·西度(Max von Sydow)在電影《大法師》中飾演梅林神父時才40歲出頭，但是經過迪克·史密斯的逼真老妝，他看起來就像一位真正的老神父。

右頁上圖：維塔工作室(Weta Workshop)位在紐西蘭威靈頓，全體同仁正在工作室迎接迪克·史密斯。

右頁下圖：彼得·傑克森非常開心可以邀請傳奇特效化妝大師迪克·史密斯來到維塔工作室。

維塔工作室成立之初，對於在威靈頓工作的我們來說，全球電影產業似乎離我們還很遙遠。在我們很幸運第一次獲得奧斯卡時，妻子塔尼亞(Tania)和我想在我們能力所及的範圍內，送給員工一份特殊的大禮。因此我們決定邀請雷·哈利豪森(電影界的特效先驅)和黛安娜夫婦(The Ray & Diana Harryhausen)到紐西蘭度過2週的時間。後來沒想到我們第2次獲得奧斯卡獎，這時我們又再次思索還有甚麼特別的慰勞，而決定邀請迪克·史密斯來訪。

當時他已年屆高齡，體力也不同以往，因此費了一些時間說服他，最後他終於願意來訪，並且獨自一人來到紐西蘭。我前去威靈頓機場迎接他，並且帶他來到我們在機場附近的公司，那真是我職業生涯最輝煌燦爛的時刻。

車子一經過公司正門，建築物外早有一百多位員工昂首期盼，歡迎他的到來。車子駛入大門時，大家一同以熱烈的掌聲歡迎，我想應該也有幾位同仁都哭了。迪克·史密斯也在我面前熱淚盈眶，他表示：「我從來沒有想到竟有人如此熱烈地歡迎我，我還以為大家早已將我忘卻！」。

我很驚訝他是真心覺得世人早已將他拋諸腦後，忘得一乾二淨。當然事實完全相反。

我們不但都很愛他，而且他和雷·哈利豪森一樣，都是我們不惜抽出時間也要見面的人。在紐西蘭的最後一個晚上，他神采奕奕地提供很多寶貴的意見，眼睛也炯炯有神。在2週的時間內，你可目睹一位虛弱的長者，轉變成充滿能量的熱情藝術家，並且恢復成超級英雄的模樣。當我聽到迪克·史密斯說他回到家後又開始創作造型時，我真心感到非常開心！

理查·泰勒(Richard Taylor)

電影《生人勿近（Dawn of the Dead）》（1978）雖然遭受許多批評，但是卻展現一些不錯的特效妝技術。雖然大部分的特效妝都只是利用上色塗裝，畫面卻顯得乾淨俐落。湯姆·薩維尼（Tom Savini）在光亮和陰影方面的表現非常優越！

時至今日，飛行員一角仍是最棒的喪屍之一。基本上，只透過上色塗裝，其他僅僅稍微添加了一些傷口等，就呈現出極好的視覺效果。

米奇·羅特拉（Mikey Rotella / 特效化妝師）

「湯姆·薩維尼在光亮和陰影方面的表現非常優越！」

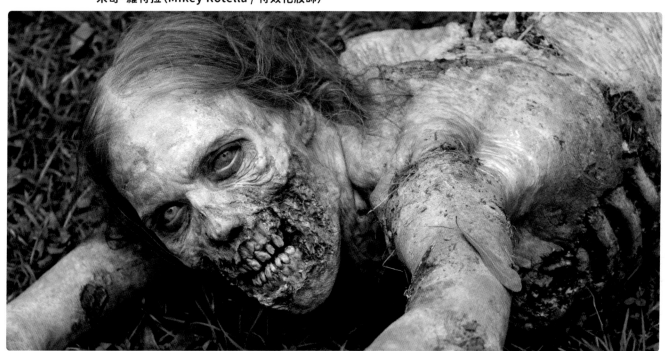

我很自豪《陰屍路（The Walking Dead）》（2010～2022）的影集，在向新生代傳遞實用特效化妝的表現上占有很重要的地位。這顯示了在影像技術方面，除了數位特效之外，還有其他很棒的表現手法。而且有線電視AMC對此表示尊重的態度，對我來說深具意義。舉例來說，在最初釋出的宣傳照中，並未選擇劇中主角瑞克·格萊姆斯（Rick Grimes）或戴瑞·迪克森（Daryl Dixon）的照片，而是選用腳踏車女孩的喪屍照。

我常在見面會上聽到有人對我說，自己是因為看了影集《陰屍路》才選擇進入這個行業，我聽了非常開心。因為我自己也曾經對湯姆·薩維尼說出相同的話。「我因為看了電影《生人勿近》，而想和你一樣從事特效化妝的工作」。

葛雷·尼可特洛（Greg Nicotero / 特效化妝師）

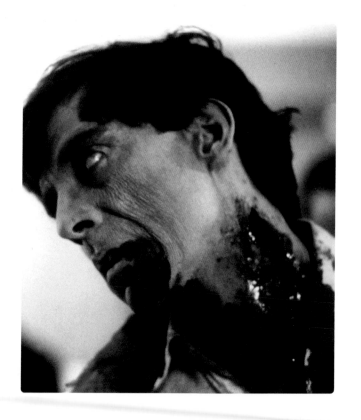

上圖：影集《陰屍路》中的腳踏車女孩成了一個契機，開闢了一條獨特多元的喪屍路線。

右圖：喬治·羅梅洛（George Romero）導演的電影《生人勿近》由湯姆·薩維尼負責特效化妝，而大衛·埃姆奇（David Emge）因為倒楣的飛行員一角，贏得了恐怖片影迷的心。

右頁上圖：在電影《生人末日（Day of the Dead）》中，約翰·伏利奇（John Vulich）為飾演鮑伯的謝爾曼·霍華德（Sherman Howard）畫上特效妝，旁邊是協助化妝的大衛·金德倫（David Kindlon）。

右頁下圖：在同一部電影中飾演鮑伯一角的謝爾曼·霍華德。

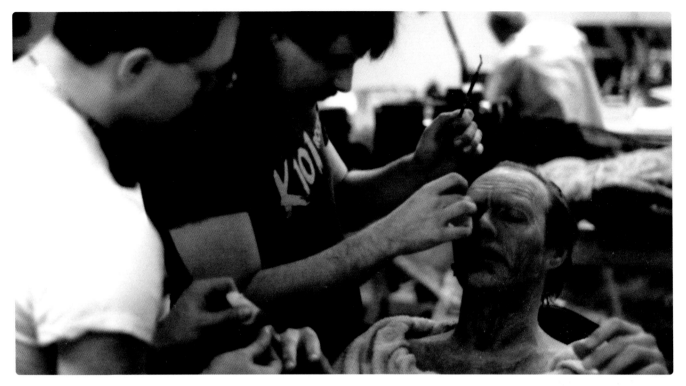

若提到喪屍的特效妝，電影《生人末日》(1985) 中，由約翰·伏利奇負責化妝的鮑伯一角應該無人能出其右。約翰·伏利奇的作品讓人一眼就可認出。當然這個角色的成功，也要歸功於畫上這個特效妝，且演技逼真的演員謝爾曼·霍華德。那個喪屍根本就是一個真實角色，比片中大多數的人類都還像個人。

佛瑞德·雷斯金 (Fred Raskin)

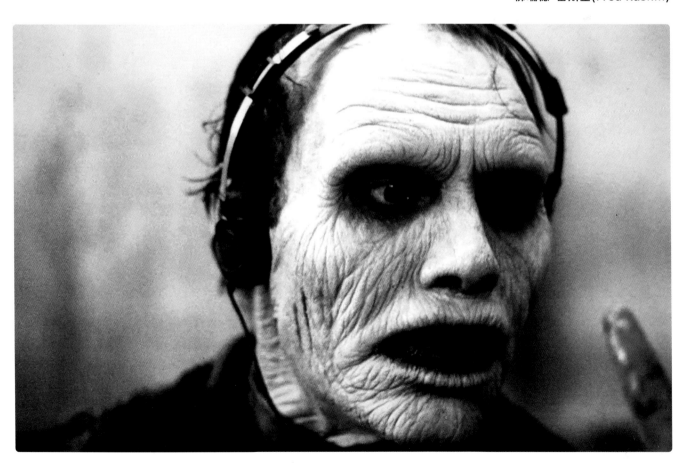

我第一次觀看電影《浩劫餘生 (Planet of the Apes)》時，會說話的黑猩猩和大猩猩讓我大感震驚！

後來看了一部紀錄片，當中介紹約翰·錢伯斯如何將羅迪·麥克道爾 (Roddy McDowall) 變身成猿人科學家克里利斯的過程。首先，第一步要先翻模，接著做出模型，再倒入發泡乳膠，然後黏貼假皮⋯⋯。

我覺得特效化妝和猿人同樣有趣又好玩。

吉諾·阿薩瓦多 (Gino Acevedo / 特效化妝師)

我記得第一次看電影《浩劫餘生》是6歲的時候。我絕對是因為看了這部電影而愛上了特效化妝。說實話，我一開始以為電影中出現的是眞的猿人，還想著要怎麼讓大猩猩騎在馬背上？

卽便我知道他們都是經過特效化妝的眞人後，依舊覺得很不簡單。當然也見識到特效化妝的厲害，尤其喜愛佐斯博士。橘色毛皮和滿是皺紋的肌膚，令人嘆爲觀止。

凱文·雅格 (Kevin Yagher / 特效化妝師)

『會說話的黑猩猩和大猩猩讓我大感震驚！』

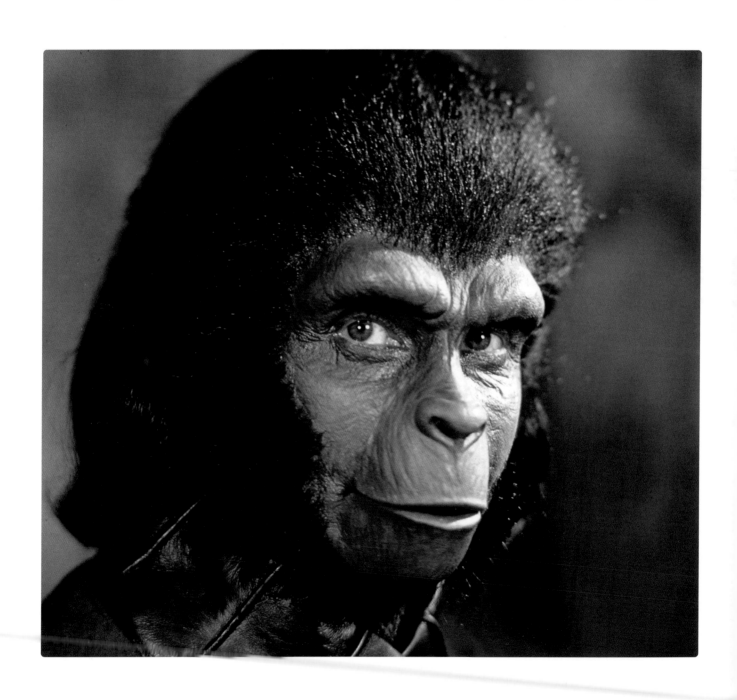

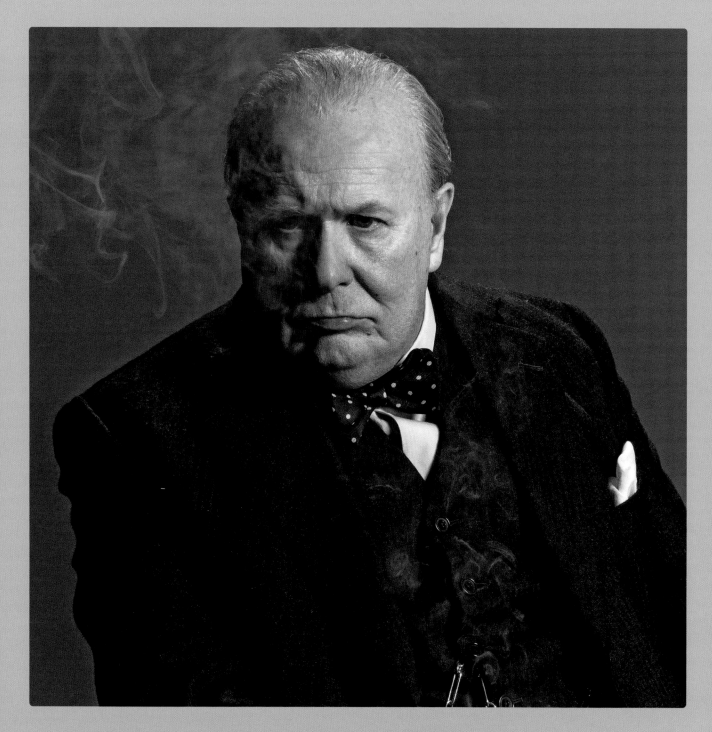

蓋瑞·奧德曼 (Gary Oldman) 在電影《最黑暗的時刻 (Da-
rkest Hour)》(2017) 裡，完美變身成溫斯頓·邱吉爾 (Winst-
on Churchill) 的模樣，讓人不得不佩服辻一弘 (Kazu Hiro)
製作的特效妝。不但製作假體的技術高超，化妝表現也出神
入化。

辻一弘的特效化妝傳遞出很多訊息。他不是在單純塑造
一張邱吉爾的臉，而是像在塑造一個機器人，並且在其身上
將奧德曼的肌肉構造化爲邱吉爾的樣貌。這個特效化妝完美
襯托出奧德曼的絕佳演技。這是真正的邱吉爾，栩栩如生。

尼克·杜德曼 (Nick Dudman)

辻一弘設計的邱吉爾特效妝，或許是特效化妝的顛峰之
作。我甚至懷疑是否應該稱爲特效化妝？根本就是邱吉爾本
尊，而不是一位戲劇人物。

蓋瑞·伊梅爾 (Garrett Immel / 特效化妝師)

左頁圖：金·杭特 (Kim Hunter) 爲電影《浩劫餘生》(1968) 吉納博士一角試妝
的模樣。約翰·蘭迪斯曾說：「這部作品爲『好電影』的真正定義，在於有穿
著大猩猩皮套的角色出場」。

上圖：奧德曼在電影《最黑暗的時刻》(2017) 中，畫上奧斯卡獎得主辻一弘設
計的特效妝飾演溫斯頓·邱吉爾。

『舉全國之力共同完成的作品。』

在收到彼得·傑克森電影《魔戒三部曲(The Lord of the Rings)》(2001～2003)的工作邀約時，我和妻子塔尼亞以最初38人的小團隊，完成了鎧甲、武器、怪物、微縮模型、特效化妝等的設計和製作。最後團隊已發展成158人的規模，為了這三部曲創作的造型物多達4萬8000多件，當中還包含1萬多件的特效妝假皮，是件相當龐大的工程。

在工作開始之時，大部分的同仁都還很年輕，也沒有從事電影或電視的工作經驗。我們自己本身的資歷也尚淺，沒有接過這麼大規模的電影相關作業。美國有相對較為成熟的專業組織，但是這裡完全不是。同仁中有的是松樹植栽區園地的經營者、汽車塗裝業者，甚至還有葬儀社的人員。然後妻子塔尼亞和我也都還很年輕，缺乏經驗，第一次接觸工程如此浩大的電影工作，但是我們團隊相信：「這是一個機會！」這是一個讓紐西蘭在業界留下紀錄的機會。

仔細想想《魔戒三部曲》並不是導演一個人的作品，也不是電影公司或製片商製作的產物，而是舉國之力共同完成的作品。《魔戒三部曲》是由紐西蘭完成的電影。

這部電影的特效化妝工作充滿樂趣。9位主角中有7人，在2年半的期間內，每天都需要在身上添加一些特效妝假皮。一點也不誇張，幾乎所有角色都帶著特效妝進入拍攝現場。若要我選一個最喜歡的角色，那當然是盧茲，是由勞倫斯·麥科爾(Lawrence Makoare)演出的角色，一個在森林裡射中波羅莫的強獸人。

你問我為何喜歡盧茲？這個角色在電影一部曲登場時，是在艾辛格的地下要塞。拍攝時，為了讓吉諾·阿薩瓦多和傑森·多赫蒂(Jason Doherty)做出完美的特效化妝，勞倫斯必須長達10個小時都坐著不動。因為特效化妝的作業遍及全身，包括身體、手臂、手、臉、眼睛、牙齒都要添加複雜的特效化妝，還要穿上發泡乳膠做的身體皮套才完成。

我們的特效化妝技術或許稱不上最頂尖，但是勞倫斯的確表現出某種潛藏在人類內在的邪惡。雖然他的出場時間很短，但對我來說是絕對不會忘記的角色。

另外還有演出強獸人誕生的替身，據我所知他是唯一受到熱烈掌聲的特效化妝演員。每天都將如此艱難的場景表演得淋漓盡致，他值得任何人的掌聲。

宛如煉金術般誕生的強獸人，就像從土中挖掘出的變形馬鈴薯，是這三部曲中最困難的特效化妝作業。演員全身都覆滿了特效化妝的假皮，嘴巴張大如驚聲尖叫一般。而且還要將替身套入熱熔膠的袋子中，模擬胎盤內的樣子，袋子裡還要裝滿甘油。這個瘋狂又敬業的替身要在像水中一樣的狀態下，嘴巴張開，眼睛緊閉，即便中間會休息，他仍有11個小時都維持身體蜷曲的姿勢，完美演繹出我們心中理想的畫面。他絕對值得大家的讚許。

完完全全體驗到特效化妝箇中滋味的一天。

理查·泰勒(Richard Taylor)

右頁圖：這是在電影《魔戒二部曲：雙城奇謀(The Lord of the Rings: The Two Towers)》(2002)中，強獸人誕生的著名場景，理查·泰勒正準備將演員封在滿是甘油的袋子裡。

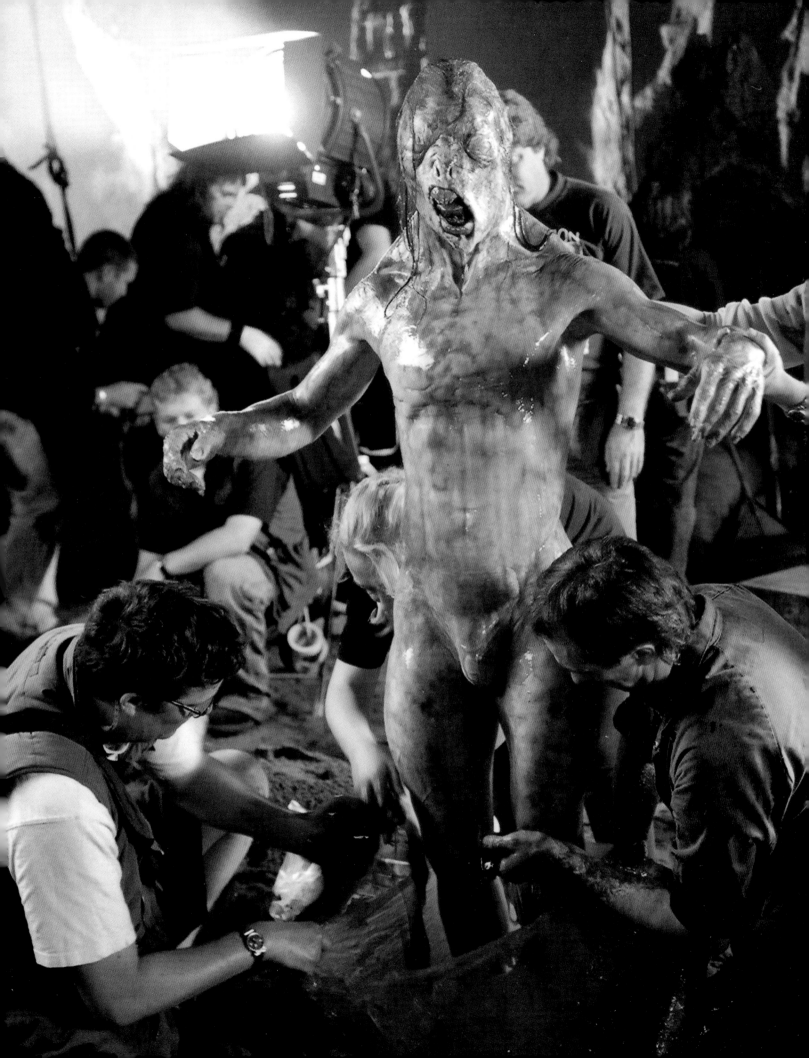

WHAT
DREAMS ARE
MADE OF

夢想的組成

本書中處處可見熱情激昂、大抒己見的怪獸小孩，
難道他們是喝了巫婆藥水而誕生的嗎？其實是因為恐怖電影的興起，
例如電視台會在深夜播放漢默電影和環球電影等恐怖片，
還有販售雜誌、模型、服裝、面具或化妝道具等銷售店，
才孕育出這些怪獸小孩。
自從專業特效化妝師發現只要在臉上黏貼一些奇妙的東西，
在諸神與怪獸共處的世界就會幻化成任何一切可能。
本章將介紹他們最初的故事。

　　雖然我有來自派對、學校、啦啦隊等各種領域的工作邀約，但最終還是回歸到怪獸和特效化妝。

艾琳·克魯格·梅卡什
(ERYN KRUEGER MEKASH / 特效化妝師)

第38-39頁：在影集《年輕女巫Sabrina（Sabrina the Teenage Witch）》（1996～2003）的初期，正在處理特效化妝的艾琳·克魯格·梅卡什。

上圖：《千面人（Man of a Thousand Faces）》是一部敘述朗·錢尼一生既是特化妝師又是演員的電影。照片是主角詹姆斯·賈格納（James Cagney）畫上鐘樓怪人特效妝的樣子。

右頁：在同一部電影中，巴德·韋斯莫（中間）正在將詹姆斯·賈格納化妝成朗·錢尼的模樣。

我第一次看到電影《千面人》(1957) 是在10歲的時候，這部電影大大改變了我的人生。我看了電影之後，很想了解完成特效妝必須經過哪些過程，而決定追尋朗·錢尼的足跡。即便現在，若時間可以倒轉，我依舊想回到1925年的米高梅電影公司，一窺朗·錢尼裝扮成怪人（這裡是指電影《歌劇魅影》的主角）的時候。

小時候，我為人擦鞋賺取零用，然後到附近的創意商品店買光頭套之類的道具。然而光頭套和真正的皮膚之間就是會有一道明顯的分界，讓我很不滿意。偶然找到有一家化妝用品店會販售一般真正的化妝用品，但是距離我家有一大段路，需要轉搭公車和路面電車，連交通費都必須靠擦鞋賺取，但是有其價值。我至今依舊記得一進到店裡時，臉部補土和接著劑（黃膠）的味道撲鼻而來，那是激發我五感的氣味。

我在店裡購買假髮和皮膚蠟。起初我拿自己做實驗，之後我想到在朋友身上畫特效妝。大家從我家回去後，不是喉嚨割傷，就是出現燙傷痕跡──當然這些都是特效化妝，因此朋友都受到父母責罵，最後全部的小孩都禁止和我玩！

湯姆·薩維尼(Tom Savini)

『最後全部的小孩都禁止和我玩！』

我的父親也是一名特效化妝師。

我記得他曾在我的手上畫出滲血的傷疤，然後對我說：「等媽媽從教會回來，你就說朋友把你摔倒在人行道上」。

他真是個幽默風趣的人。

每年一到聖誕節，父親就會幫我們3個小孩貼上假鬍子，打扮成聖經中的東方三博士，然後萬聖節時就會幫住家附近的小孩變身成怪獸。不論哪種裝扮都做得極好。

遺憾的是，父親在我11歲時過世了，而我繼承他所有化妝用品，並且開始各種實驗。接著我發現，到了聖誕節將小孩打扮成東方三博士成了我的工作。

我想自己在13歲時就想成為一名特效化妝師。

倫納德·恩格爾曼（Leonard Engelman / 特效化妝師）

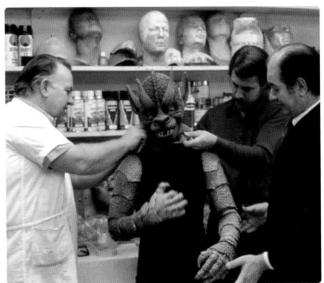

這件事發生於我還在蹣跚學步的嬰兒時期。母親讓我睡在2樓的嬰兒床，因為我出奇得安靜，讓她不禁想上來一探究竟，卻發現我從嬰兒床的柵欄間隙伸手搆到蜜絲佛陀的口紅，然後變成了一頭口紅怪。

臉上、頭髮、甚至牆壁，放眼望去到處都塗有口紅。尤其是臉和頭髮都沾滿了口紅，整整花了3個禮拜的時間才將所有顏色洗乾淨。

先不論這是不是我成為特效化妝師的契機，不過我確定這是我畫的第一個特效妝。

洛伊絲·伯韋爾（Lois Burwell / 特效化妝師）

左圖：倫納德·恩格爾曼和自己為影集《夜間畫廊（Night Gallery）》（1969－1973）第2季第11集「皮克曼的模特兒（Pickman's Model）」製作的怪物合影。

上圖：約翰·錢伯斯以及倫納德·恩格爾曼在環球影業的化妝工作室，測試將用於「皮克曼的模特兒」的怪物皮套。

在1970年代，對於還是個小孩的我來說，不論是電視播放的怪獸電影特輯，還是在書報攤看到的雜誌《電影世界的著名怪物》，又或是擺在玩具店的極光公司塑膠模型，各個都是我的寶物，都成了我為怪獸獻出一生的契機。

諾曼·卡布雷拉(Norman Cabrera)

本頁：由福里斯特·阿克曼擔任編輯的雜誌《電影世界的著名怪物》，激發了許多怪獸小孩的想像力。每次出刊都設計了令人目瞪口呆的封面，還收錄許多當時超受歡迎的恐怖、奇幻和科幻電影的花絮照和報導。

右頁：鮑伯·戴恩(Bob Dawn)和凱文·傑克(Jack Kevan)在《黑湖妖潭(Creature from the Black Lagoon)》的片場，確認戰鬥場景的怪物皮套穿著狀況。在化妝部門負責人巴德·韋斯莫的監製下，小克里斯·穆勒(Chris Mueller Jr)對於怪物的設計和造型給予很大的協助。

父母在剛買房子的時候，前後院都還只是一片土地，不過僅僅過了幾年就設置了美麗的磚造小路、庭園和我想要的水井，還建了一個鋪有鮑魚殼的鯉魚池。大大小小的工作都由爺爺一手包辦，他是一名水泥工匠，也是磚造堆砌工匠。

我一直觀察爺爺工作，然後記住爺爺是怎麼做的。

我記得自己曾在雜誌《電影世界的著名怪物》中，看過有關電影《造物復仇(Revenge of the Creature)》(1955)的特輯報導。當中的照片裡，有一群紳士打著領帶，身穿白衣(大家不覺得很帥嗎？)，手裡拿著石膏，準備製作怪物身體皮套的假體。他們在上色的乳膠上做出傷痕等特效化妝。我在看這篇報導時，腦中有個念頭一閃而過，然後走到爺爺身邊讓他看雜誌，並說：「我覺得和爺爺的工作一樣。上面寫依照這些步驟就可做出怪獸。」爺爺回道：「這個怪獸做得不太好耶！但你說的沒錯，和我的工作一樣。」

我從以前就很喜歡怪獸，但還是小孩時並未想過要如何做出怪獸？至少我是這樣。但是自從發現這和爺爺的工作有共通點後，我就變得很想知道製作的方法。

羅伯·弗雷塔斯(Rob Freitas)

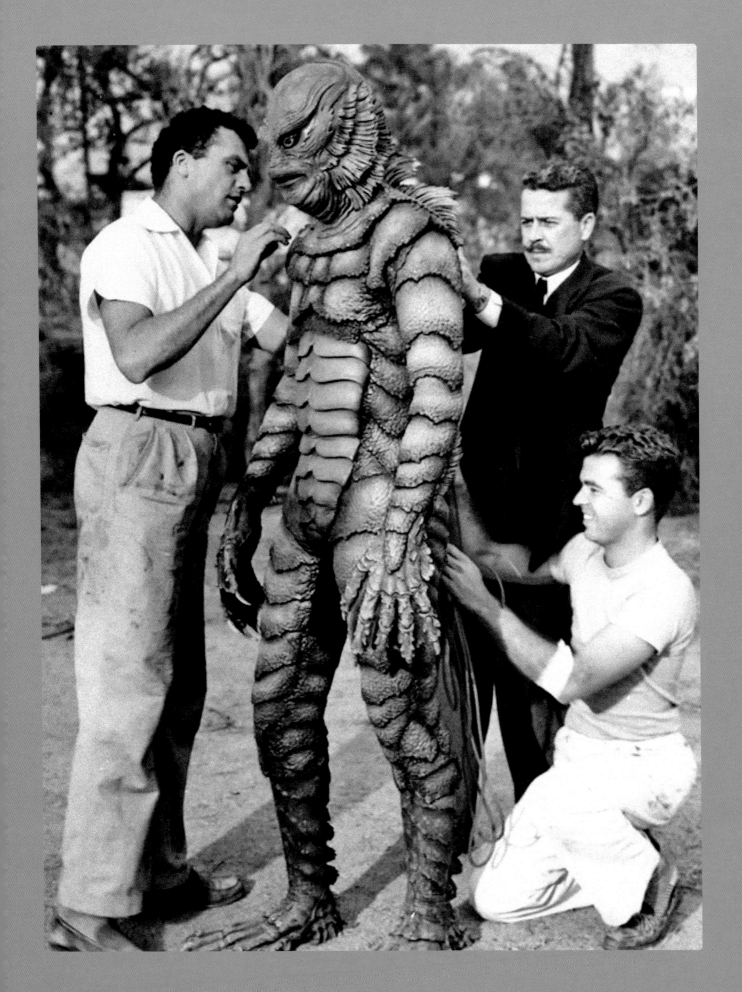

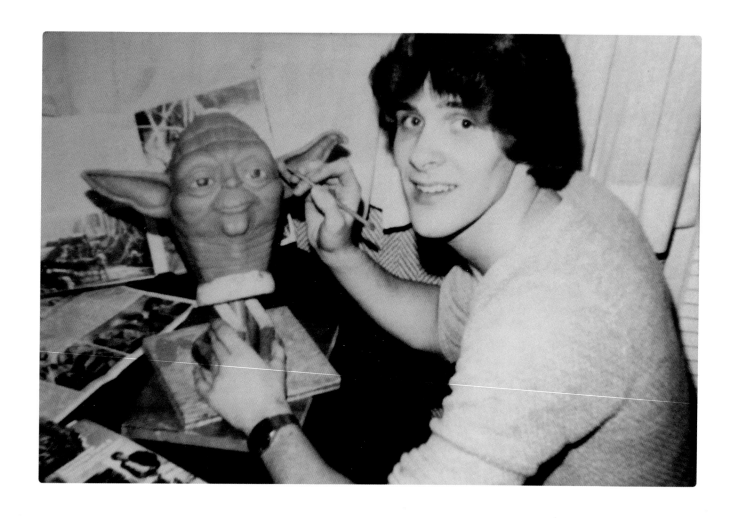

『眉毛全部都被拔光，而睫毛只剩下2根！』

我是因為哥哥傑夫的關係開始對特效化妝產生興趣。他不但會買極光塑膠模型和《電影世界的著名怪物》雜誌給我，還會與我一起製作電影和練習特效化妝，他真的是全天下最好的哥哥。

有次我買了各種恐龍模型，但是傑夫塗了太多TESTORS品牌的接著劑，雷龍的頭變得黏呼呼的。這款接著劑的黏度超強，不但難以清除，還會溶蝕塑膠。傑夫大發雷霆地將模型往牆壁丟，使模型破碎不堪。我常常透過他的失敗學到很多道理，讓我變得更有耐性，也懂得適時放下。

還有一次大概是我10歲的時候，看到傑夫躺在健身椅上，一個人滿臉都是石膏。我問他：你在幹嘛？他無法開口回話，也無法睜開眼睛，只能比手畫腳示意，要我拿來鉛筆和紙，然後他飛快在紙上寫著：「我正在翻模，你來幫我。」沒多久他變得驚慌失措，因為石膏開始發熱。我急急忙忙蓋上紗布，但是乾了之後，它就黏在耳朵下方，很難撕開。由於傑夫沒有使用凡士林等脫模劑就抹上石膏，所以眉毛全部都被拔光，而睫毛只剩下2根！

傑夫和我都很喜歡環球電影怪獸和漢默恐怖電影，還有雷·哈利豪森的作品，並且曾經用8mm底片自己製作定格動畫電影。將除暴突擊隊(G.I. Joe)的人偶變身成獨眼龍。記得那時我才11歲，傑夫12歲，我們花了3週的時間完成每一個鏡頭的拍攝。傑夫是作業的主要執行者，我則是助理。電影完成後，傑夫和我為了顯像，將拍攝的底片拿到顯影劑店。顯影劑店員問我們：「這裡面裝了甚麼？」接著店員拆去固定包裝的膠帶，並且打開容器想看看裡面的東西，而使片子完全曝光，一切都化為烏有。我記得傑夫的臉色大變，一臉鐵青。我們第一次拍的影片就此告終。之後我就覺得特效化妝勝過於拍攝。因為特效化妝不但可更快完成，而且也不會在瞬間化為泡影。

凱文·雅格(Kevin Yagher)

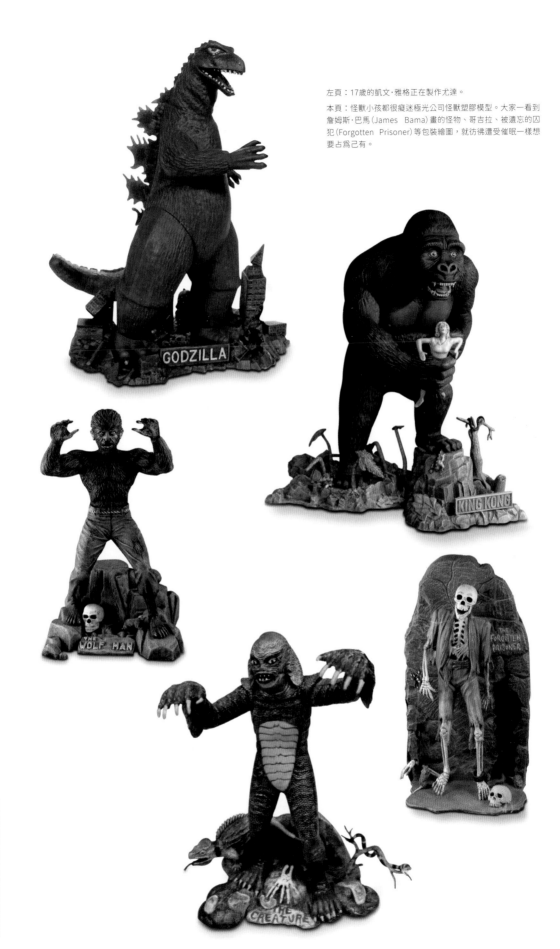

左頁：17歲的凱文·雅格正在製作尤達。

本頁：怪獸小孩都很癡迷極光公司怪獸塑膠模型。大家一看到詹姆斯·巴馬（James Bama）畫的怪物、哥吉拉、被遺忘的囚犯（Forgotten Prisoner）等包裝繪圖，就彷彿遭受催眠一樣想要占為己有。

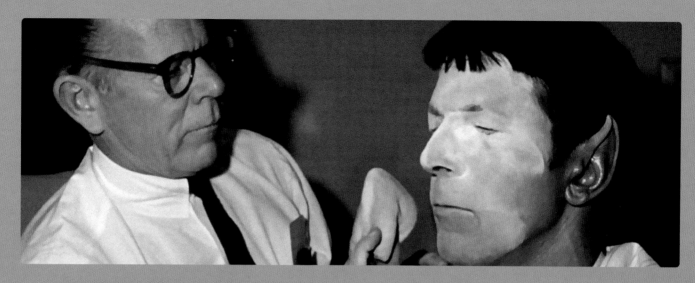

我6歲的時候,媽媽把我變身成史巴克先生。用皮膚蠟把我的耳朵變大,還幫我剪頭髮染色。那時我覺得「自己真像影集《星際爭霸戰(Star Trek)》中出現的人物」。

蓋瑞·伊梅爾(Garrett Immel)

上圖:佛瑞德·菲利普斯(Fred Phillips)在原創電視影集《星際爭霸戰》中,為飾演史巴克一角的李奧納德·尼莫伊(Leonard Nimoy)畫上特效妝。做出那隻耳朵的正是特效化妝界的傳奇人物——約翰·錢伯斯。

下圖:在麻薩諸塞州長大的大衛·葛羅索(David Grasso),年輕時製作的可怕怪物頭部。

在我看過電影《浩劫餘生》後,我剪下大猩猩的面具做成假體,再用Elmers公司的接著劑黏在自己的臉上。

而當我看過電影《星際大戰四部曲:曙光乍現》之後,又深深迷上了達斯·維達,還用紙箱做成頭盔和服裝。我也超愛哥吉拉。我將媽媽從超市拿回家的棕色紙袋剪下,再用膠帶黏貼製作成哥吉拉、拉頓和王者基多拉的造型。

這些都是小時候的事,但老實說這些和我現在的工作並無二致。

大衛·葛羅索(David Grasso / 特效化妝師)

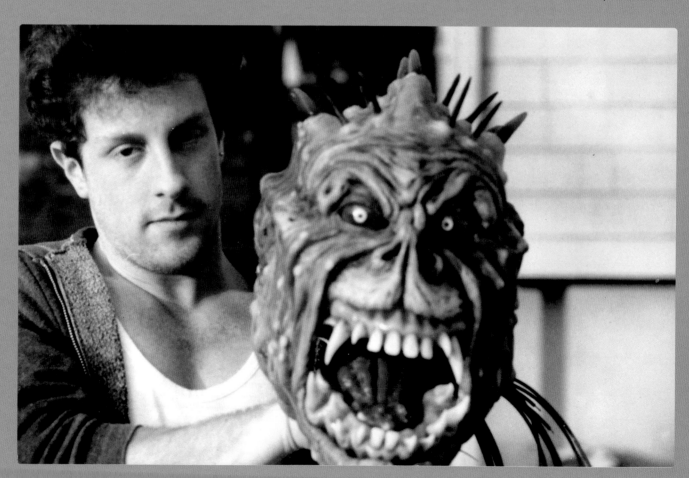

本頁圖：托德・麥金托什早期設計的吸血鬼妝。下圖的噬血吸血鬼正是托德本人。

電視在播放影集《星際爭霸戰》(1966～1969)時，我害怕得躲到繼父的椅子後面。父母連忙和我解釋：「那些都是假的。」史巴克博士的尖耳朵是黏在演員耳朵的特效造型，影集《黑影家族(Dark Shadows)》(1966～1971)裡那些演員的尖牙也不是真的。

從此以後我開始各種嘗試。

在6歲時，將襯衫的衣領剪下做成牙齒，並用母親的眼影筆在臉上畫線。有位曾是鄰居的地方業餘劇團演員看到我做的東西，於是買了一本知名舞台妝品牌萊希納(LEICHNER)的化妝書給我，因此讓我翻閱到科森(Corson)的著作。當時這本書就是特效化妝師的聖經。之後我又閱讀到李・貝岡(Lee Baygan)的書籍才踏上了學習化妝技巧的無盡旅程。

在這段期間我持續自學並且不斷練習，於是12歲時便開始在地方劇團負責化妝工作。

《三文錢歌劇(Die Dreigroschenoper)》是我第一次負責化妝的戲劇舞台。我在小丑用品店買了塑膠製的狗食嘔吐物，並且將其剪碎後黏在演員的臉上，做出皮膚感染梅毒變得腫脹的模樣。當時的我甚至還不知道甚麼是梅毒，而是問了某一位演員後，回家又問了媽媽才知道。

然後就依照所聽所聞的內容做出來了！

托德・麥金托什(Todd McIntosh)

『父親以「我們一起動手做」，
代替了購買昂貴的面具。』

父親非常支持我在特效化妝方面的興趣，而且他本身就很喜歡特效化妝。我曾經央求父親：「可以幫我購買Don Post Studios的灰狼面具嗎？」我真的非常想要。但是父親以「我們一起動手做」，代替了購買昂貴的面具。

一方面為了練習，一方面想挑戰新的嘗試，父親買了一切所需的用品，黏土、發泡乳膠、皮膚蠟，還有塗在橡膠面具的舞台妝油彩。父親一副躍躍欲試的樣子，然後不斷鼓勵我：「要來做真正的面具了，你一定可以做到！」

比爾·寇索（Bill Corso / 特效化妝師）

我家剛好位在距離史坦·溫斯頓工作室約3km的位置，而在12歲時發現這是一段走路即可到達的距離。我在黃頁上一找到電話號碼，就立刻打電話詢問是否可以過去。

接著就在箱子裡裝滿自己的作品前往工作室，而且還可以在那兒待上一整天，彷彿夢一般的時光。到現在我還記得當時一切情景，甚至是氣味。史坦帶我參觀了工作室，而且整理得很整齊乾淨。

史坦開始教我有關特效化妝的作業，我也不時拜訪，請他看我的新作品。他還交代我來的時候一定要帶成績單。他說：「因為我不希望你來這裡卻使得成績退步。」

「可是，史坦，我想從事特效化妝的工作啊！」

史坦聽到我的回答便說：「很好啊，等你長大了就可以做你喜歡的事，但是現在上學是你的工作。請專心取得好成績。如果成績有達到A或B就可以來，倘若成績低於B以下，那就禁止來我的工作室。」

所以我學生時期的成績一直維持在A或B。因為一旦沒有達到，我就不能去史坦的工作室了。最後我終於在他的工作室工作，得以參與許多作業，包括《異形（Alien）》（1986）、《天禍（Invaders from Mars）》（1986）、《終極戰士（Predator）》（1987）、《南瓜惡靈（Pumpkinhead）》（1988）。

霍華德·柏格（Howard Berger / 特效化妝師）

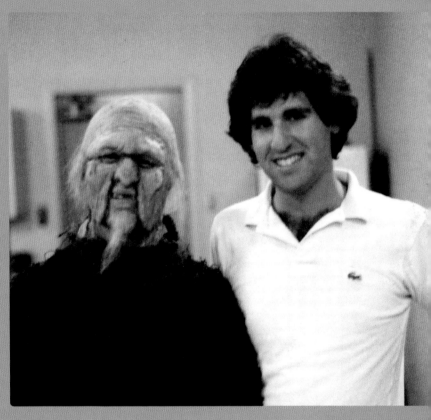

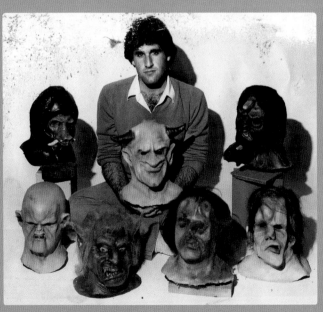

左頁圖：比爾·寇索剛入行時設計的科學怪人概念圖和最終成品，模樣奇異古怪。

右上圖：霍華德·柏格和高中時期的朋友艾倫·埃托（Allan Eto）。這是1980年的照片，埃托穿戴上霍華德第一次用多片假皮組成的特效妝。

右下圖：霍華德·柏格高中時期創作的許多乳膠面具。

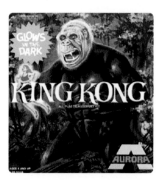

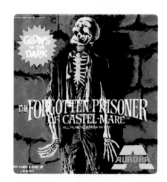

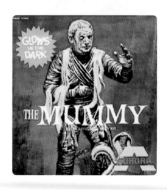

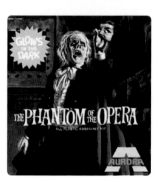

『上色時
只需要留意紅色，
因為一旦灑落，
看起來就會
像流血一樣。』

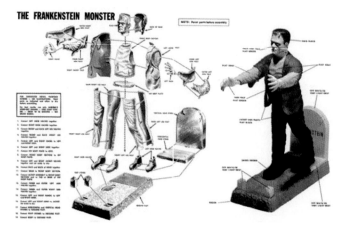

　　每周六晚上父母在外用餐回家時，我一定會要求他們在伯蘭德模型店買極光塑膠模型給我，畢竟每週都會推出不同的怪獸。

　　我會把這些模型拿到地下室，然後將所有零件放在長長的台面上開始組裝。由於當時沒有瞬間膠，所以直到完成需要耗費一段時間。我會用TESTORS接著劑非常小心地接合每一個零件，再用膠帶固定直到接著劑乾燥。

　　模型組裝好後，就會拿出所有小小瓶的琺瑯漆。上色時只需要留意紅色，因為一旦灑落，看起來就會像流血一樣。當所有零件全部上色後即完成。我就是這樣慢慢增加裝飾臥室的模型。

葛雷・尼可特洛(Greg Nicotero)

本頁圖：1972年極光公司銷售的塑膠模型還有夜光零件，將許多經典恐怖片介紹給新世代的怪獸小孩。

右頁圖：克里斯多福・李 (Christopher Lee) 飾演木乃伊時的特效妝，由英國專業特效化妝師羅伊・阿什頓設計。

小時候讓我印象最深刻的電影就是漢默電影的《木乃伊（The Mummy）》（1959）。那是面對簡單造假，仍會感動的年紀。對當時的我來說，那就像魔法一般。

　　11歲的我很喜歡這部電影，還以埋葬的場景為題材寫了一篇短劇。還想自己扮演木乃伊的角色，利用特效化妝變身，但是試了好幾次，看起來都只像個遭遇意外受傷的人。我把乾淨的白色被單撕開做成繃帶，卻沒想到進一步加工成破舊的樣子。

　　自己至今也不明白，害羞內向的我為何會在學校表演時演出這齣戲。對於上台，我有一定程度的恐懼，就連現在也沒能完全克服，但那時電影一定是強烈觸動了我，才使我產生後續的行為。或者是因為我把全身都用繃帶包著的關係，這樣就能將自己完全隱藏，突然感覺自己並不是自己。

布萊爾·克拉克（Blair Clark / 特效化妝師）

出生於1960年代，成長過程周圍都是帶著貓眼妝和長睫毛的美女。每次陪著母親或奶奶去美容院都要等待好幾個小時，直到她們兩人的髮型都變成像動畫《辛普森家庭（The Simpsons）》（1989～）中的美枝·辛普森一樣高高盤起的造型。所以每次看到母親完成的妝容就會感到很開心，覺得這一切都很吸引我。

大概4歲時，我無意間成功完成第一次的特效化妝。我在浴室找到Flintstone綜合維他命瓶，然後全部吃掉。接著將蜜粉和水混合抹在臉上，而且真的塗得很漂亮。

母親看到空的維他命瓶和奇怪臉色的我，慌張認定我是因為服藥過量導致臉色有異。等到她發現事實時，已經是在我經過洗胃之後的事。我應該一輩子也不會忘記母親問我的那一刻：「你的臉，是因為化妝嗎？」

托妮·葛瑞亞格麗雅（Toni G／特效化妝師）

在我青少年時期，湯姆·薩維尼的書《Grande Illusions》激發我許多靈感。我會製作卡洛夫假人，讓假人坐在BMX自行車後，從採石場的邊緣往下推。有時我還會將假斧頭砍在自己的臉上到學校嚇唬大家。

我沉迷在繪畫、插畫、黏土造型或模型製作，有時會待在房間好幾個小時製作屍體，然後將脖子砍斷。我很幸運，父母都很理解我。

保羅·凱特（Paul Katte / 特效化妝師）

『我很幸運，
父母都很理解我。』

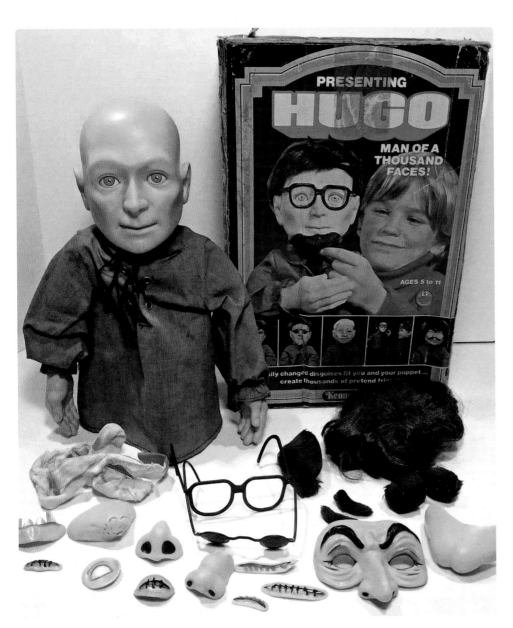

左頁：保羅·凱特在澳洲自家的房間裡，身邊圍繞著特效化妝用品和自己做的怪物。怪獸小孩相當國際化。

左圖：《千面人》套裝HUGO。可以自己組合配件，變身成任何樣子。對於夢想成為特效化妝師的小孩來說，是相當夢幻的玩具。

上圖：可怕的特效化妝大師湯姆·薩維尼（中間），和保羅·凱特、尼克·尼古拉（Nick Nicola）一起合照。還包括一位沒有頭的朋友。

我在學校表演時曾嘗試表演魔術，但是表現得七零八落，簡直就是一團糟。不過也多虧於此，讓我知道自己不適合站在舞台，但我想或許可以從事幕後工作，因此就想嘗試在自己身上畫出割傷或大片傷痕的特效妝。然後買了我至今仍非常喜歡的玩具「千面人」套裝HUGO。HUGO是一個光頭人偶，可以配戴許多種臉部配件和假髮。我在人偶身上黏上割傷，接著也加在自己身上。接著戴上鬍子和下巴的配件……真是太棒了。我完全沉迷在這款玩具中！

路易·扎卡里安（Louie Zakarian / 特效化妝師）

大概是我8歲的時候，當時我住在匹茲堡南方，而離這裡不遠的地方有一家販售魔術道具的商店。那裏有銷售鮑伯·凱利（Bob Kelly）的化妝套組，包括筆刷、顏料以及一小瓶的乳膠，整套也要90元美金，所以我沒有能力購買，但是我會每週到店裡一次，只爲了看這組商品。

我開始搜尋街上草叢或垃圾桶裡的瓶瓶罐罐，籌措到2元美金。然後又到了這家店，並且央求店員是否可以只賣給我乳膠。店員表示：這組商品一直都賣不出去，應該是不會

有人買了，所以卽便只能賣出乳膠，多多少少還能賺到幾美元。

我不知道該如何使用乳膠，但塗在皮膚後活動表情肌，發現可以產生皺紋。我記得自己還看著木乃伊的照片，想著木乃伊一樣是用相同的方法做成。因此我試著在自己臉上做出布滿皺紋的木乃伊妝容。這是我人生第一次的特效妝，但已經有不錯的效果了。因爲那時我很得意自己「成功了！」，還在家中到處跑，炫耀給大家看。

凱利·瓊斯(Carey Jones)

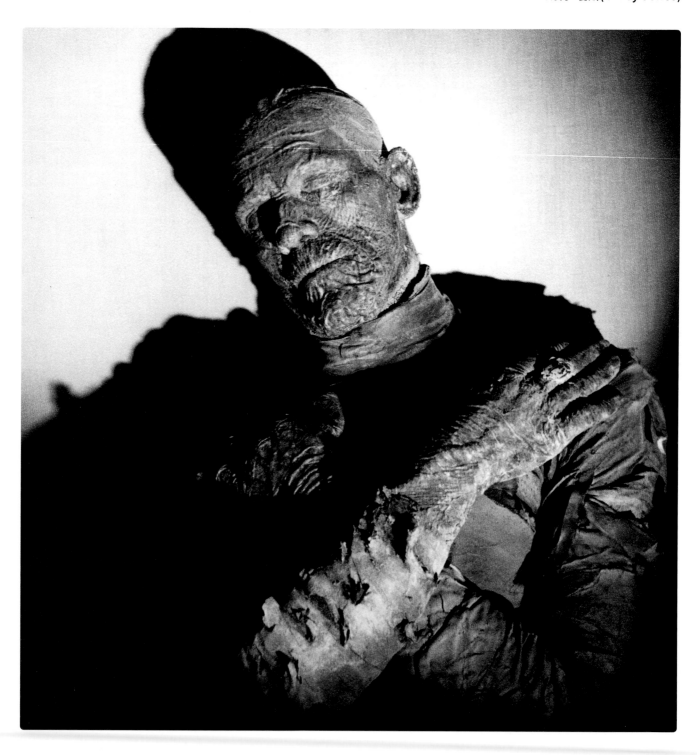

『由於包裝標示了
「無毒」字樣，
我還以為沒關係！』

　　小時候很少在自己身上畫特效妝，我不喜歡化妝，比較喜歡把朋友當模特兒上妝。某次萬聖節時，大家決定裝扮成搖滾樂團KISS的模樣。因為我們沒有錢買真正的化妝用品，所以在K超市找到海報顏料。由於包裝標示了「無毒」字樣，我還以為沒關係。

　　我先為朋友安迪上妝，覺得效果還不錯。然而中途安迪說道：「我怎麼覺得刺刺的！」我還回他：「只是妝容開始變乾，沒關係的。」

　　接著又完成了2位朋友的妝容，最後才輪到自己。當時我的臉圓圓的，簡直就是顆保齡球，完妝後像是墨西哥版胖胖的吉恩·西蒙斯 (Gene Simmons)。不過，沒多久我的臉也開始變得刺刺燙燙的。可惡，我心想都還沒去討糖果。

　　我們甚至還沒走到一個街區，大家都開始在哭。「我不能再忍了，幫我把裝卸掉，快點！」

　　我們趕緊跑回家，到浴室把墨水都沖洗乾淨。皮膚明顯發炎，4個人的臉都又紅又腫。後來又仔細看了包裝，才發現上面有標示注意事項：「請不要用於肌膚！」。

　　這件事為我們上了一堂課。

吉諾·阿薩瓦多 (Gino Acevedo)

左頁：在電影《木乃伊 (The Mummy)》(1932)中，布利斯·卡洛夫經過傑克·皮爾斯的巧手，展現逼真的特效妝。後來他曾表示，完成這個特效妝需要7個小時，然後還要拍攝14個小時，並說：「這是我至今遇過最辛苦的試煉」。

左上圖：華麗搖滾樂團KISS的合影。

上圖：這是吉諾·阿薩瓦多以KISS樂團的吉恩·西蒙斯為形象的仿妝照。KISS樂團的妝容華麗，融合了恐怖、搖滾和血腥等特色，集結了1980年代怪獸小孩喜愛的所有元素。

上圖：特效化妝界的教父迪克·史密斯，和辻一弘為自己製作的胸像合照。

右頁圖：辻一弘製作的迪克·史密斯胸像逼真寫實，連細節處都充滿其身為藝術家的堅持與講究。

高中時期的我對特效化妝毫無興趣。對我而言，特效化妝就是怪獸，我並不喜歡恐怖片。

某天，在老家京都的某家書店偶然翻閱一本《瘋哥利牙（FANGORIA）》雜誌。當中我看到一篇介紹是關於迪克·史密斯在電視影集《北與南（North and South）》（1985～1986）中，為飾演林肯一角的哈爾·霍爾布魯克（Hal Holbrook）畫上特效妝。看了這篇內容我才知道，原來特效化妝還可以創造出一個角色，對我來說這個有趣多了。

我發現特效化妝有許多面向，包括自然、技巧、藝術等，這些幾乎和我有興趣的內容有所關聯。

隔天我就想自己挑戰看看林肯的特效妝，並且備齊了所需材料。大概嘗試了5次左右。由於雜誌最後有刊登迪克的地址，所以我想自己應該是將第3次嘗試的林肯妝拍下後傳給他。這就是我和他書信往來的開端。

之後經過好幾年，到了2002年，我為了祝賀迪克80歲誕辰，想做一份特別的禮物送給他，藉此致敬我從他身上學到的知識。因此打算製作迪克的胸像，但是並非等身尺寸的大小。他就像我的父親一般，好比小孩見到父親一樣地敬重，所以我決定做更大的版本。

完成後我想讓迪克第一個看到。當他看到實際成品後相當感動，甚至熱淚盈眶。那是個很神奇的時刻。

後來，這件胸像公開展示，我也得以見到其他人的反應。電影製作所需的特效化妝，是為了觀看大螢幕的觀眾所做的作品，並不是為了讓大家近距離佇足觀賞的作品。但是，迪克的胸像讓我得以看到大家近距離觀賞而感動的模樣，這種景象觸動了我的內心。因此，我現在除了電影的特效化妝，也會從事人像製作。

原來我所做的一切，反映了我對人臉的興趣。

辻一弘（Kazu Hiro／特效化妝師）

『原來我所做的一切，反映了我對人臉的興趣。』

迪克·史密斯的書《Do-It-Yourself MONSTER MAKE-UP HANDBOOK》是《電影世界的著名怪物》雜誌封底廣告中,少數我完整收到的商品之一。這本書超棒,是我的聖經。

我跳過給小小孩看的內容,直奔科學怪人等錯綜複雜的特效妝介紹。然後嘗試用鉛做出突出平坦的額頭頂部。厚度大概有6mm以上,重到我覺得脖子都快斷了。

布萊爾·克拉克(Blair Clark)

第一次化妝大概是5歲的時候。我並不是對化妝有興趣,而是只能用自己的臉做實驗,看看塗上顏色會變成甚麼樣子。

一開始使用媽媽化妝包裡的化妝品,坐在鏡子前面認真畫了漂亮的妝容。後來漸漸地,越畫越奇妙,越畫越詭異。

到了10歲的時候,我還嘗試將睫毛剪掉,因為我想知道自己的臉會變成甚麼模樣。雖然睫毛又開始長出來時,有點奇怪又不自然,但是值得一試。透過實驗,我對於樣貌姿態的變化產生更加濃厚的興趣。

帕梅拉·戈爾達默(Pamela Goldammer)

『我還嘗試剪掉睫毛,
因為我想知道,
自己的臉
會變成甚麼模樣!』

我9歲時的朋友是E.T.。由於奶奶是雕塑家,所以做了一套超完美的E.T.造型裝給我。而父親也是一位藝術家,因此他會以獎勵的方式培育我繪圖或表現自我。

直到現在,朋友依舊會嘲笑我整個夏天都在模仿E.T.的說話方式。現在回想起來還真令人感到羞恥。雖然表現自我是好事,但是我好像有點表現過度了。

傑米·科爾曼(Jamie Kelman)

本頁圖:傑米·科爾曼曾是電影《E.T.外星人(E.T. the Extra-Terrestrial)》(1982)的瘋狂粉絲。上圖是他身穿奶奶製作的造型裝,打算打電話回家的時候。下圖是他身穿T恤的樣子,衣服上有他最愛的E.T.。他應該正打算買一些Reese's巧克力。

右頁上圖:傑米·科爾曼正遭到新人時期製作的狼人襲擊。

右頁下圖:傑米·科爾曼正在製作受到許多粉絲喜愛的佛萊迪·庫格特效妝。特效化妝在學習的過程中,大多會挑戰大衛·B·米勒(David B. Miller)和凱文·雅格等讓人記憶猶深的特效妝。

小時候的我不是像吉勒摩·戴托羅那樣「喜愛怪物」的小孩，反而會覺得怪物很可怕。因為我不是怪物的朋友，也不會同情金剛，更不覺得科學怪人很可憐，所以我不覺得自己是異類，畢竟對我來說他們很可怕。

但是我卻對他們很著迷，很想創造出他們。然後學著學著，反而對他們感到興趣而非恐懼。對怪物感到害怕很奇怪嗎？這不是正常反應嗎？

米奇·羅特拉(Mikey Rotella)

不同於其他大多數的同行，10幾歲的我覺得怪獸超可怕。我並沒有開玩笑，當時我怕得要死，而且夜不成眠，甚至面臨要接受治療的地步。

因為我連恐怖片都不敢看，還得請朋友跟我說劇情。我也是透過這個方式才知道《半夜鬼上床(A Nightmare on Elm Street)》(1984)的電影內容。故事聽起來挺有趣的，但是實際觀看影像卻讓我無法承受。只要一看到可怕的畫面，半夜那副景象就會不斷在腦海中播放，簡直就是一種酷刑。

但是，當在朋友家聚集時，一起決定播放《平安夜，殺人夜(Silent Night, Deadly Night)》(1984)以及《半夜鬼上床2：猛鬼纏身(A Nightmare on Elm Street Part 2：Freddy's Revenge)》(1985)等電影，讓我不得不面對恐懼。另一方面是因為有心儀的女孩在場，所以不想讓自己看起來很窩囊。

那時我12歲。第一部電影結束時，某位女孩的父親學電影《平安夜，殺人夜》聖誕老人的模樣衝進房間，然後一邊大叫一邊揮舞著巨大斧頭，但是一點也不可怕，反倒惹得大夥兒哄堂大笑。這時我的腦中似乎有個按鈕被按住，突然我覺得恐怖片變有趣了。

在觀看第2部電影《半夜鬼上床2：猛鬼纏身》的時候，我不再忍著恐懼觀看一連串如噩夢般的場景，而是開始注意這部電影充滿人工設計的精妙機關。舉例來說，是誰做出佛萊迪的顱骨打開後大腦跳動的場景。我覺得這個畫面超了不起，從此以後我完全沉迷其中。不論睡覺還是醒著，腦中全都想著恐怖片畫面，之後也變得想要做出這些作品。

最先挑戰的創作是電影《鬼玩人(Evil Dead II)》(1987)中彈向螢幕的眼珠。我在房間用乒乓球、環氧樹酯強力膠，和毛鐵絲纏繞的紅色乳膠製作。

為了掌握模型和發泡乳膠的特性，我試做了幾個模樣怪異的眼珠。接著大概做出5顆眼珠之後，開始挑戰特效化妝，完成了看起來還不錯的佛萊迪·庫格。當然成品還很粗糙，但是已經可以明顯看出佛萊迪·庫格的模樣，還就此產生自信，「很好，我也可以做到」。

終於治療師表示：「你心中已經產生一種想法，透過自己親手創作，自己控制了這些怪獸」。我變得不再害怕怪獸，也不需要透過治療就痊癒了。

傑米·科爾曼(Jamie Kelman)

『我住的農場後面有一條小河，
還記得自己會在那兒挖出黏土，
用來創作造型。』

我是在紐西蘭鄉間長大的小孩，所以不同於大多的特效化妝師，孩提時期可謂是完全沒有這方面的經驗。更可惜的是，在我長大的過程中，沒有看過很精采的電影、也沒有認識特效化妝或特效業界的菁英。卽便是電視節目，也只有一個頻道，而且是黑白影像。主要都在播放英國的節目，就算有錄放影機，我也不知道該去哪裡找到可以用錄放影機觀看的錄影帶。若我想去看電影，也得花上1個小時的時間搭乘公車到奧克蘭。紐西蘭既沒有業界相關雜誌，也沒有知名怪獸雜誌，當然在那個時代網路等一切都尚未出現。

在我快20歲的時候，終於遇見至今毫無關聯的事物，那就是使用特效化妝和模型的特效、微縮模型和畫面接景等的歷史。然後在20多歲時很幸運地可以認識彼得·傑克森。他傾囊相授地告訴我非常廣泛的知識，這比起了解美國特效業界讓我得到更多的收穫。

另一方面，我自小有一種「我想親手創作」的強烈想法。我的母親是理科老師，父親是航空學專家。我們從北英格蘭搬到這棟鄉間小屋。小屋正前方的車庫不過就是在一片光禿禿的地面停了一輛車，但是這裡最後成為一個創造驚奇與發明的地點。

父親搬家後很快就自己做了一輛車，接著是一艘遊艇。然後，家中的家具也大多自己製作。父親還用了可裝入2公升的水蜜桃罐，做成一艘錫罐小船送給我，至今仍是我的寶物。就這樣，我大概在5歲還是6歲的時候發現，用自己的雙手和家裡的物品，就可以充分做出讓自己或他人充滿想像的東西。

最先吸引我的是貼畫，這是用塗抹老舊壁紙時使用的漿糊粉，還有報紙製作的簡單作品。我住的農場後面有一條小河，還記得自己會在那兒挖出黏土，用來創作造型。一開始的作品是尼斯湖水怪。接著用膠帶、接著劑、壓克力顏料製作傷口，為自己畫特效妝。

大概到了11歲還是12歲的時候，我曾經因為草坪濕滑跌倒，小腿被流刺網圍欄刺傷，形成很嚴重的傷口。母親看了後責備：「又在調皮了，還不趕快回房間。」

母親誤以為這個傷口也是我還不成熟的特效化妝，我只是為了嚇她，但是她真的誤會了。那時我經常用特效化妝在手腕做出割傷的樣子，或是讓脖子流血，在手腳做出很大的傷口，並且以此為樂。因為我的技術越來越好，所以母親還以為流刺網造成的真正傷口，又是我那些惡作劇的特效妝。

過了1個小時之後，我覺得好像有點暈眩而回到樓下讓母親再次看傷口。我打開包紮的地方讓母親知道我真的受傷了，母親才緊急為我治療。

理查·泰勒(Richard Taylor)

右頁圖：因為《魔戒》三部曲，理查·泰勒、彼得·傑克森和塔尼亞·羅傑(Tania Rodger)在電影界掀起一場革命。3人曾在電影《新空房禁地(Braindead)》(1992)中操控喪屍嬰兒塞爾溫的頭部。

第64-65頁：在彼得·傑克森導演的電影《新空房禁地》製作中，塔尼亞·羅傑和理查·泰勒正在準備喪屍。

小時候住在愛荷華時,我會自己做化妝的道具。住家附近有化妝品店和魔術用品店,我會用零用錢買各種東西,然後做出各式各樣的道具,例如:做一個鼻子放在自己的臉上嚇唬媽媽。這些經驗都被我用於表演和詮釋劇情。

班‧佛斯特(Ben Foster,演員)

本頁圖:雜誌《瘋哥利牙》創刊時的編輯爲鮑伯‧馬汀(Bob Martin),之後則由東尼‧提姆波恩(Tony Timpone)擔任編輯,這是1980年代介紹恐怖電影和特效化妝的代表性刊物。

右頁圖:以特效化妝師爲志業的人都夢想有一天能被刊登在雜誌《瘋哥利牙》中。這次的刊號中,除了有里克‧貝克負責特效化妝的《美國狼人在倫敦》相關報導,還介紹了湯姆‧薩斯尼‧史坦‧溫斯頓‧克里斯‧瓦拉斯(Chris Walas)等業界的代表性人物,是粉絲們都趨之若鶩的一本雜誌。

『我先看到渾身是血的人,然後是渾身是血的人和怪獸,接著又是渾身是血的人!』

1970年代末期,在我尚未上小學之前,每週二和母親一起去逛超市是我的例行活動。在母親購物的期間,我會到賣雜誌的區域翻閱各種照片等候母親。我很喜歡名爲《抓狂(MAD)》的雜誌,某次我發現了擺在這本雜誌右邊的另一本雜誌。我踮起腳尖,將手伸長,將其構到手中。

封面的照片是一張超可怕的臉。滿臉是血又處處是燒燙傷。當然那時的我還不認得字,我記得大概是4歲的事。但是我記得上面紅紅黃黃的字很酷。那正是雜誌《瘋哥利牙》!當我

坐下翻閱後,我先看到渾身是血的人,然後是渾身是血的人和怪獸,接著又是渾身是血的人。我看得相當入迷,直到有人從我身後伸手將雜誌拿走。

雖然母親和我說:不可以看《瘋哥利牙》雜誌,但是每次去買東西,剩我一人獨自在雜誌賣場時,我總會拿起《抓狂》和《瘋哥利牙》兩本雜誌。我會把《瘋哥利牙》藏在裡面,外面套著《抓狂》翻閱。乍看之下,應該會以爲我在看《抓狂》吧?

塔米‧萊恩(Tami Lane / 特效化妝師)

SHOCK FX SPECIAL

CARPENTER on Halloween 2 & The Thing!

₮ANGORIA

$2.25
K49129
#14
DGS
UK
95P

MONSTERS • ALIENS • BIZARRE CREATURES

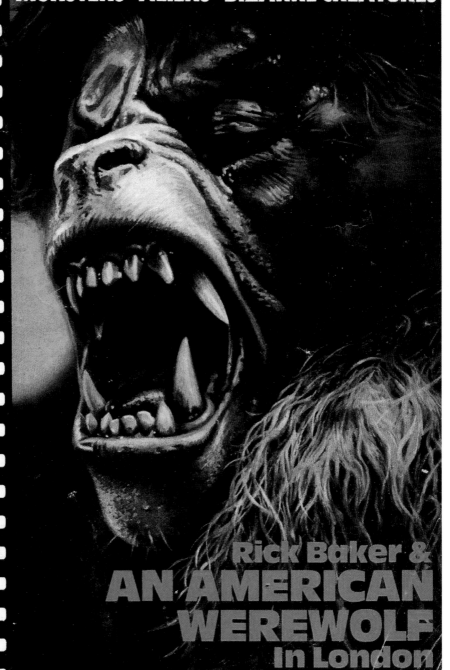

TOM SAVINI
'The Prowler'

STAN WINSTON
'Dead & Buried'

CHRIS WALAS
'Caveman'
& MORE!

**Rick Baker &
AN AMERICAN
WEREWOLF
in London**

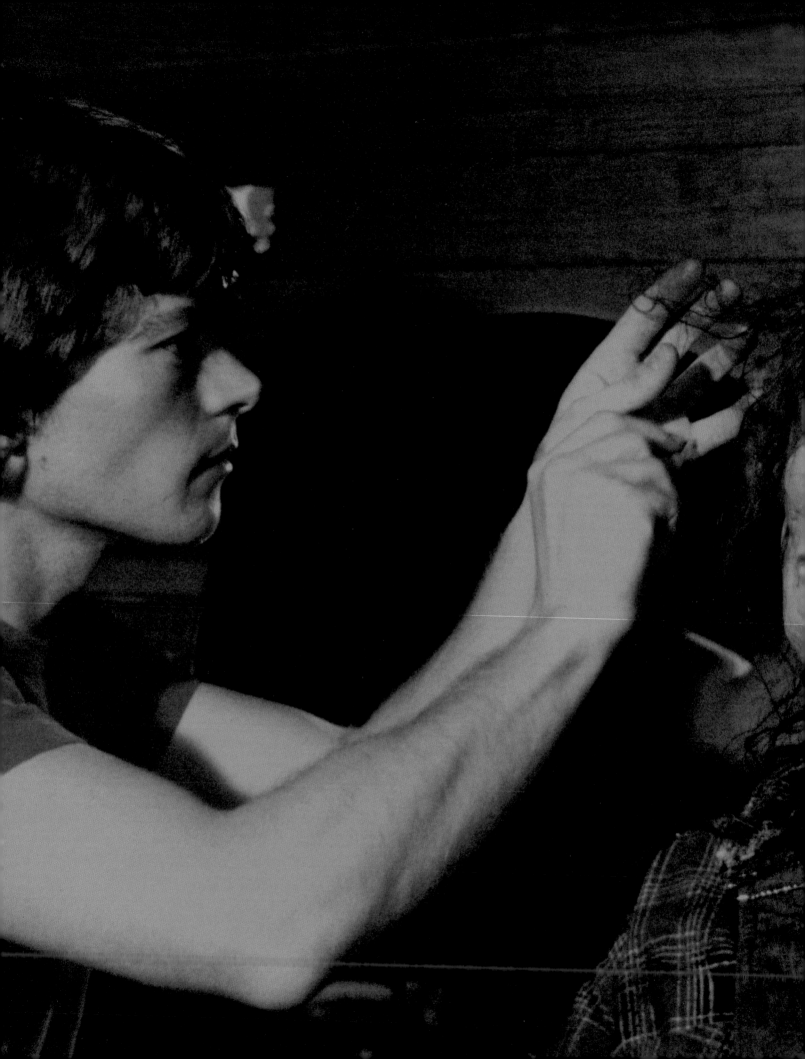

BREAKING
IN

新人時期

專業特效化妝師離開因興趣而沉浸其中的世界時，
就如同印第安納‧瓊斯跨步邁向隱形橋之際，
他們會開始思考：「我真的可以把這項興趣當成一輩子的工作嗎？」
接下來我們就要介紹他們在新人時期的奮鬥歷程。
年輕魔術師決定從臥室或實驗室等舒適窩出發冒險時，
會先師從引領業界的先鋒，向前輩學習技術。
而這些引航者也會毫不保留地將箇中秘訣傾囊相授，
真心帶領這群專業後輩勇闖最初的冒險。

21歲的時候，父親問我：「你老是用橡膠碎片黏合成一些東西嚇我們，有想過要把這個當成工作嗎？」

我吃驚地問：「這可以當成工作？」

當時我看了電影《星際大戰四部曲：曙光乍現》後，受到強烈的震撼。父親翻閱報紙時，看到有關電影裡一段酒吧段落的報導，並介紹了負責許多外星人角色製作的幕後人員斯圖爾特·弗里伯恩。

父親從報紙中得知，他住在埃舍爾小鎮，恰好就在距離我家約10分鐘的位置，然後在電話簿中找到他的電話號碼，撥通了電話並且將話筒交給我。

「來啊，和他通話。」

我突然覺得害怕，幸好斯圖爾特讓人感到相當親切。他還問我是否有拍下特效化妝相關作品的照片，我回答紙袋裡裝滿許多大學時期電視電影製作課程中拍攝的照片。

斯圖爾特對我說：「要不要帶這些照片來這裡看看。」

我坐著父親的車前往埃爾斯特里。父親將車停在對面酒吧喝著啤酒的期間，我前往工作室和斯圖爾特會面。短暫交談後，他接著問：「你要不要看看我現在的工作？」

我跟著他來到另一個房間，桌上有個小小的綠色男人，耳朵尖尖，屁股以下有一堆很長的電線。但是我完全看不出來這是甚麼。斯圖爾特對我說：「走，帶你去片場。」

我一邊注意不要被電線絆倒，一邊靜靜跟在他身後走上樓梯。沿路都是藍色和橘色的光棒。眼前出現一個洞穴時還不知道是甚麼，但是往裡面一看，竟然是被碳凍的韓索羅。然後洞穴的對面竟然是達斯·維達。沒錯，就是那個著名反派。

不知不覺中我已經身處在碳凝室中，內心竊喜著：「這就是《星際大戰》！太酷了，我來到《星際大戰》的世界！」

一走出房間，斯圖爾特對我說：「可以從星期一開始過來嗎？」

我急忙衝到酒吧和父親報告：「我有工作了！」

每週給付薪資45英鎊（大約65美金），這是我至今未曾拿到的一大筆錢，高興得不得了。電影大多已經拍攝完成，而尤達的部分則集中在後半部，因此還有尚未拍完的場景。為了製作尤達需要花很多時間。

斯圖爾特在尤達的頭內安裝了許多機械裝置，但是下半身都是成束垂落的電線。因為尚未明確決定操控系統的設計。雖然斯圖爾特請我幫他忙，但說實在的，我的知識就像面對太空梭操作一樣的貧乏。

但是開始作業後，我才知道所謂的「幫忙」是拿東西、遞東西和找東西。而且還需要幫他泡大量的紅茶。我沒有誇張，我真的沒見過有誰像斯圖爾特一樣，喝這麼多的紅茶。

對我來說，這是一次令人興奮又激動的訓練，而且是來自我至今遇過最純真又聰明的人。

尼克·杜德曼（Nick Dudman）

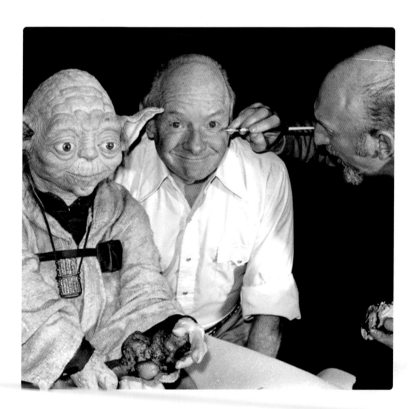

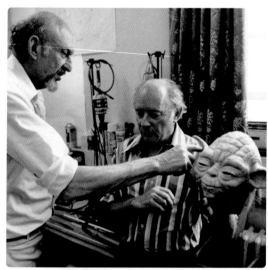

第68-69頁：卡爾·富勒頓正在完成電影《十三號星期五2（Friday the 13th Part 2）》(1981)中，殺人魔傑森的特效妝。

左圖：在《星際大戰五部曲：帝國大反擊》電影製作時，導演爾文·克許納正在為尤達的創造者斯圖爾特·弗里伯恩上妝。

右圖：爾文·克許納(左)和斯圖爾特·弗里伯恩正在討論戲偶尤達的頭部。

我第一次參與的長篇電影是《格雷戈里的女友(Gregory's Girl)》(1980)。在進入拍攝的前一週,主角之一的克萊爾·格羅根(Clare Grogan)意外遭到襲擊。有人用碎玻璃劃傷她的臉,從臉頰到耳際有一道傷口。導演比爾·佛塞茲(Bill Forsyth)和攝影導演邁克爾·柯爾特(Michael Coulter)問我要如何遮蓋這道傷口。

雖然我經驗尚淺,但我仍回答:最好盡量不要碰到傷口。一旦遮蓋傷口,說不定會留下一輩子的疤痕,也可能會有細菌感染的問題。而且我還提出替代方案,例如用長鏡頭拍攝,或是拍攝另一面沒有傷口的地方,最後他們表示同意。換句話說,身為一名特效化妝師,我的職業生涯卻始於拒絕為主角化妝。

洛伊絲·伯韋爾(Lois Burwell)

『我一直希望能
做出的特效化妝是,
即便近距離觀看
也能呈現
完全真實的效果。』

我從越南(湯姆·薩維尼曾在越南戰爭中以戰地攝影師的身分前往戰場)回國後,就駐紮在北卡羅來納的布拉格堡。某天夜裡,偶然經過當地劇場前又不經意地進入,看到了大家正在彩排。我真的很走運,此後8年的時間我開始在這個劇場工作。

這個劇場成了我第二個故鄉,每天晚上以演員的身分演出,並且還負責妝髮的工作。

朗·錢尼的妝容全都使用和舞台妝一樣的手法。鐘樓怪人的妝容也是如此。江湖中傳說他會用一種絲綢,也就是歐根紗將鼻子往上拉。還有人說他會使用魚鉤,但實際上他使用的是一種人稱魚皮的布料。然後為了讓嘴巴和鼻孔顯得很大而塗黑,呈現出非常具有舞台效果的妝容,這些都激發我許多靈感。

畫舞台妝時,因為舞台距離觀眾席很遠,而且可以有很多種照明方式,所以有很多可行性。但是我一直希望能做出的特效化妝是,即便近距離觀看也能呈現完全真實的效果。因此我堅持自己必須做到連照鏡子時都能滿意。

這些(舞台的經驗)對於會放大投影在高12m、寬18m螢幕的電影特效化妝來說,都成了很好的練習。

湯姆·薩維尼(Tom Savini)

上圖:湯姆·薩維尼和他早期設計的電影《飛碟人入侵(Invasion of the Saucer Men)》(1957)外星人。
左圖:朗·錢尼以鐘樓怪人特效妝的模樣展示自己愛用的化妝道具。

『恐怖片、科幻片和奇幻片
終於贏得它們應有的地位！』

電影《生人勿近》是改變我一切的作品。我對特效化妝一直都很著迷，但是除了電影《浩劫餘生》和《大法師》之外，幾乎沒有著迷其他特效化妝的電影。然而《生人勿近》卻讓我大受震撼。

而且這部電影的製作就在我家附近。我出生在賓夕凡尼亞州的匹茲堡，距離好萊塢是如此的遙遠，但是《生人勿近》的主要工作人員中的其中兩位，就住在距離我家40分鐘以內的地方。編寫原創劇本的導演喬治·羅梅洛住在莎迪賽德，而湯姆·薩維尼就住在布魯菲爾德，位在我稍微移動即可到達的距離。

但是父母親總是對我說：「你很聰明，可以當醫生」，我內心也從未質疑他們的話。我很尊敬他們，也相信自己會成為一名醫生。

初次和喬治會面時，我還是個小孩，對我來說已是大叔的湯姆，曾演出電影《屍心瘋（The Crazies）》（1973），所以我以此為話題開始和他聊天。聊天時他知道我對喬治的工作有興趣後，他對我說了這番話：「你現在還是想當一名醫生吧？應該沒有傻到想退學來學做電影吧？這樣我會很困擾喔，你父母會打電話來投訴，說我把他的小孩拐到恐怖電影的世界，讓他的一切化為烏有」。

那時候我是想著就把電影、特效化妝還有模型當成一種興趣。

初次和湯姆·薩維尼見面是在電影《鬼作秀（Creepshow）》（1982）的拍攝現場，去拜訪喬治的時候。因為喬治忙著拍攝，結果變成和湯姆度過一段很長的時間。我真心地覺得自己很幸運。當時他因為電影《夜霧殺機（The Fog）》（1980）、《十三號星期五（Friday the 13th）》（1980）、《破膽三次（The Howling）》（1981）、《美國狼人在倫敦》等片的特效化妝而廣為人知。能和頂尖特效化妝師在工作室相處的機會可說是少之又少。

當時每週都有大製作的電影上映。電影公司都會耗費巨資，製作出大家想觀看的電影大片，恐怖片、科幻片和奇幻片終於贏得它們應有的地位！

不過和湯姆在電影拍攝現場相處聊天的時間實在太愉快，這份喜悅甚至和想成為一名醫生同樣強烈。因此我在大學學習生物學，並且取得醫學預科課程。

3年後的暑假，我和喬治會面共進午餐時，他向我提議：「剛好電影《生人末日》的企劃通過了，接下來要開始拍攝，你要不要來現場工作看看？」

這是電影《生人勿近》的續作，我沒有理由拒絕這份工作。因此我回答我只參與這部作品的作業，並且成為湯姆·薩維尼的助理加入工作團隊。我的工作就是幫助湯姆有更多的時間協助喬治或其他工作人員，讓他們討論擊退喪屍的方法。只要有我在，湯姆就不須被整理履歷、雇用工作人員、分析腳本、訂購備品等這些瑣碎的管理事務牽絆。

我在1984年7月23日受到聘僱，計畫暫時休學參與電影《生人末日》的工作，並預計在1月重返大學讀書。

沒想到，這份工作大大改變了我的人生。在現場體驗到的一切讓我感到不亦樂乎。不論是團隊合作還是創意思考，而且我真的收穫良多，包括模型的製作方法、讓零件運作方法等。切斷的手臂和身體部位的製作更是好玩。

待拍攝結束，團隊解散時，我有了一個念頭。「這不是結束，我還要繼續這份工作」，所以我再也沒有回到學校。

我已經完全深陷在這個世界中。

葛雷·尼可特洛（Greg Nicotero）

右頁上圖：葛雷·尼可特洛（中間）和霍華德·柏格（右）在拍攝電影《生人末日》時，為飾演實驗喪屍的邁克爾·特西克（Michael Trcic）做最後完妝的修飾。

右頁左下圖：在電影《鬼作秀》飾演情侶浸泡在水中的蓋倫·羅斯（Gaylen Ross）和泰德·丹森（Ted Danson）。

右頁中間下圖：在電影《生人末日》飾演喪屍之一的葛雷·尼可特洛和母親柯妮。

右頁右下圖：在《生人末日》電影製作時，湯姆·薩維尼（左）和葛雷·尼可特洛正準備將裝有血漿的袋子，安裝在臨時演員飾演的喪屍頭部並讓其破裂。

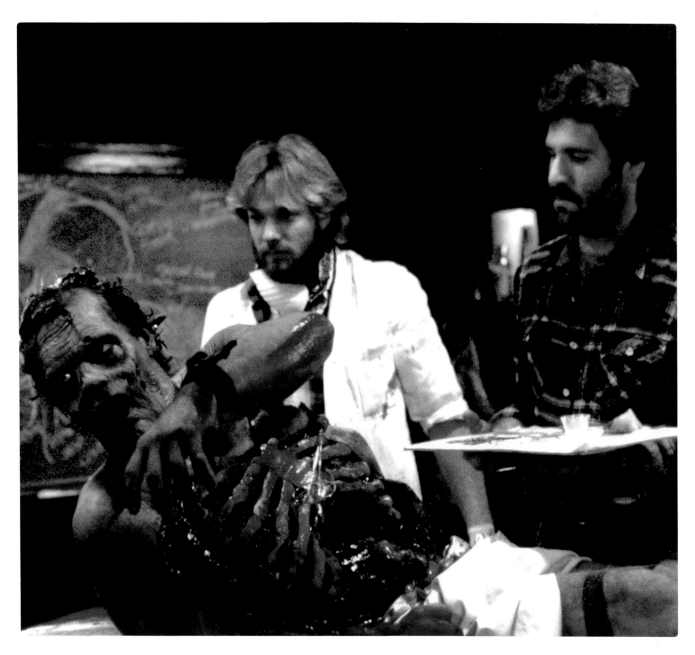

我第一次在拍攝現場工作的電影是《生人末日》，在賓夕凡尼亞州比弗福爾斯的石灰岩礦山進行為期4個月的拍攝。現場的工作非常辛苦，一大清早就得出門，半夜很晚才回家，只有到了休假日，我才見得到陽光。

但是因為我還年輕又很有幹勁，對此一點也不在意。在湯姆·薩維尼身邊工作樂趣無窮，但有時卻也危機重重。他非常喜歡惡作劇，因此偶爾會受傷。如果大家想跟在湯姆的身邊工作，就必須要有這個心理準備。

某天我坐在桌前正專注於工作，所以我並未注意到湯姆像士兵一樣蹲在地上，還在我的椅子下面安裝了火藥和點火劑。

突然我聽到有人叫道：「霍華德！」

「甚麼事？湯姆。」

瞬間湯姆按下寫有「引爆劑」的盒子按鈕。突然「砰！」的一聲，超大爆炸聲響徹周圍，四周都被煙霧圍繞。因為沒有裝入炸彈，所以並未爆炸，但是卻發出極為駭人的爆炸聲。

「我要把你炸飛！」

湯姆對此顯得無比開心⋯⋯。還有一次發生真正的爆炸，聲音之大，大家都以為洞穴崩塌，甚至要往外飛奔。

另外還有高爾夫球車的惡作劇事件。我們每個部門都各有一台高爾夫球車，拍攝時就會把這些車並排停放。而湯姆跑過來干擾工作。大家應湯姆之邀都跳上車在礦山中開始疾行。當時又冷、又暗，還會聽到蝙蝠在頭上飛過的聲音。湯姆手持小型錄放音機播放《法櫃奇兵(Raiders of the Lost Ark)》(1981)的音樂。我們彼此相撞、從一輛車跳到另一輛車、相互搏鬥。

當時為了避免車子和船隻因冬天的嚴寒導致故障，而停放在礦山中保管。原本的所有者應該也不會知道我們在礦山玩鬧的事。某天，因為高爾夫球車的電力都沒了，瞬間聽到「砰！」的撞擊聲。

我們開燈後發現闖了大禍。巨大船隻的側面，被撞出一個高爾夫球車大小的洞。但是因為正值冬天，船隻就這樣閒置在此，沒有人會發現這件事。總之等船主來拖走時，我們也不在這兒了。

我們轉身離開了現場，誰都沒有再提起這件事，直到現在的真情告白。

我很愛開玩笑又愛玩，我想是繼承了湯姆·薩維尼的衣缽。

霍華德·柏格(Howard Berger)

『只有到了休假日，
我才見得到陽光。』

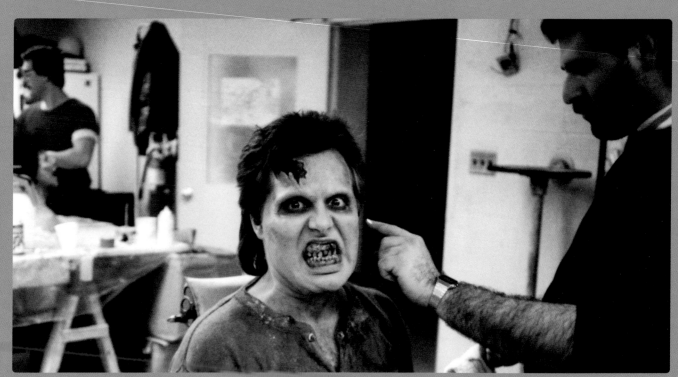

如果在我15歲的時候聽到有人預言：「你將來應該會在KNB EFX特效工作室做喪屍之類的工作。」我一定會嗤之以鼻地回：「你在說甚麼蠢話！」。

第一次到洛杉磯時，我最先拜訪了位在伍德曼街的著名KNB EFX特效工作室。我將自己的作品彙整成資料夾拿在手中，一邊冷得發抖一邊詢問：「請問可以參觀裡面嗎？」裡面有位年輕的女性工作人員回應：「你來這裡做甚麼？這裡禁止外部人員進入喔！」我仍不放棄地詢問：「請問有誰可以幫我轉交這個嗎？」她回應：「那請你等一下，我去問問。」

終於有位工作人員返回，過了幾分鐘後，霍華德·柏格現身，並對我說：「你好啊，有甚麼事呢？」

接著他帶我參觀整個工作室內部。大概介紹了1個小時之後，他坐下看了我的資料。我感到很興奮，回家時內心想著：「我一定要進來！」、「總有一天我要在這裡工作！」。

後來大概過了13年，我終於夢想成真！這是我從出生以來感到最開心的事！剛加入時有點緊張，不過工作的氣氛彷彿在自己家一樣，很快就適應並且樂在其中。然後就接到影集《陰屍路》的特效妝工作，要打造出最瘋狂的喪屍。

米奇·羅特拉(Mikey Rotella)

左頁圖：霍華德·柏格正在為約翰·伏利奇畫特效妝，他在電影《生人末日》中友情客串喪屍一角。

本頁圖：許多恐怖的面具和其創作者米奇·羅特拉。

我生長在伊利諾州，原本對特效化妝一無所知，因為對當時的我來說，好萊塢是如同火星般遙遠的存在。但是在上表達課程時，突然覺得特效化妝似乎挺有趣的，而決定前往洛杉磯。最開心的就是在KNB EFX特效工作室。我在踏入的瞬間就愛上這兒。

我在這裡第一次見到了霍華德·柏格。他和我談論特效化妝，還送給我橡膠製的下巴和牙齒。而我問他：「這些是怎麼做出來的？」

塔米·萊恩(Tami Lane)

我生長在伊利諾州，原本對特效化妝一無所知，因為對當時的我來說，好萊塢是如同火星般遙遠的存在。但是在上表達課程時，突然覺得特效化妝似乎挺有趣的，而決定前往洛杉磯。

　　馬特·羅斯和我共同經營一家名爲怪奇創意（Bizzarre Creations）的面具製造公司，公司就位在他家後院。

　　我們製作了12種的面具，還分別取了奇怪的名字，例如：Ungeryaw、Booboid、Budda　Budda　Budda等。

　　雕塑本身就已經充滿樂趣，但是當我們第一次從自己製作的模型取出面具時，更是開心得飛上了天，感覺開啓了一扇通往新世界的大門。

　　沒有任何東西可以贏過R&G公司的造型和嬰兒爽身粉的味道，這些就是魔法道具。

王孫杰（Steve Wang）

『對當時的我來說，
好萊塢是如同火星般
遙遠的存在。』

左頁上圖：21歲剛加入KNB EFX特效工作室時的塔米·萊恩。

左頁下圖：1995年在KNB EFX特效工作室初次見面的塔米·萊恩和霍華德·柏格。

上圖：1980年代初期馬特·羅斯（左）和王孫杰（右）參加了《瘋哥利牙》雜誌主辦的怪物創作大賽，兩人裝扮成食屍鬼兄弟。

迪克‧史密斯是世界上最棒的人。他拉近了我們業界人士之間的距離，並且為我們建立一條管道，讓大家可以共享資訊。只要有志從事這方面工作的年輕人來電聯絡，他都會親切給予回應，通常很少人可以做到這些事。

我想他的夫人可能會瘋掉。因為想必每晚都會有人從世界各地打電話請教他，而且迪克都會一一給予回應。

凱文‧雅格(Kevin Yagher)

右圖：凱文‧雅格(左)和迪克‧史密斯。迪克‧史密斯對於年輕新銳藝術家的培育不遺餘力。

下圖：迪克‧史密斯在電影《暗影之屋(House of Dark Shadows)》(1970)中，為演員強納森‧弗里德畫上巴納巴斯‧柯林斯一角年老時的特效妝。

右頁圖：還任職於想像工程(Imagineering, Inc.)的吉諾‧阿薩瓦多和大量科學怪人的面具合影。

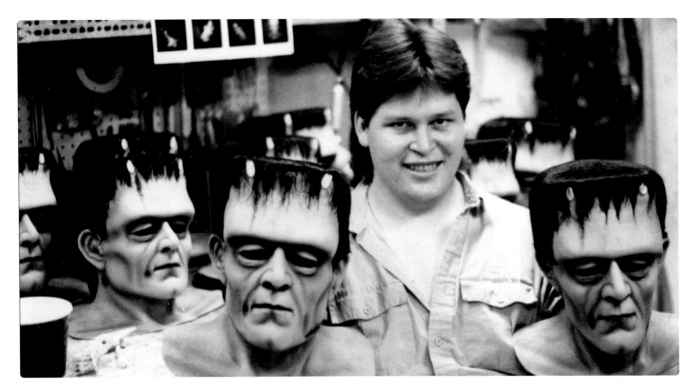

我在高中畢業後很快就在亞利桑納州鳳凰城的一家好萊塢關係企業——想像工程負責面具設計的工作，當時我18歲。

我剛踏入這個業界時結識的好友大衛·艾爾斯（David Ayres）說自己和迪克·史密斯是朋友。我一聽便返問他：「你認識迪克·史密斯？」

「對啊，我認識他啊！你最好也把自己的作品照片送過去。這是他的電話。你先自我介紹，然後報上我的名字，他一定會請你把照片送過去。因為他會看每位化妝師的作品，並且提攜年輕後進。」

然後某天我鼓起勇氣試著打電話給迪克。結果是由他本人親自接聽。「你好，請問是？」

「您好，迪克。我是吉諾·阿薩瓦多。我是從亞利桑納州鳳凰城打來的，我是大衛·艾爾斯的朋友……」

「啊～我認識大衛！是個很不錯的傢伙。」

「我在好萊塢相關企業製作面具，大衛說如果我把作品送給您過目，您或許會給我一些意見指教。」

「啊，原來如此！吉諾，你應該知道我是個大忙人吧？真的很抱歉，但恕我婉拒。」

「我知道了，沒關係。」

「但是，你還是要持續練習喔！那就再見囉！」

就這樣結束了，讓我大受打擊。

我立刻打電話給大衛·艾爾斯。他問我：「你打電話給迪克了嗎？」

「嗯，我才剛講完電話。」

「很好！那迪克說甚麼？」

「他說很忙，然後就拒絕我了。」

大衛吃驚地說：「他開玩笑的吧？！」，「迪克明明就會看大家的作品。」

然後過了好多年，我和艾力克·吉利斯（Alec Gillis）、小湯姆·伍德洛夫負責《捉神弄鬼（Death Becomes Her）》（1992）的特效化妝時，迪克來到工作室。他是我們特效化妝的顧問。在他停留的期間，我們邀請他一起共進午餐。

這是我第一次和迪克見面，現在他就坐在我的正對面。因此我提到：「迪克，其實幾年前我曾經打電話給你。」

迪克驚訝問道：「真的？」

「對，我來自亞利桑納州鳳凰城，大衛·艾爾斯是我的朋友。」

「大衛啊，我知道他，是個不錯的傢伙。」

「大衛曾建議我將自己的作品照片送給你過目。」

「然後，你給我了嗎？」

「沒有，因為我在電話中詢問你之後，你說因為自己很忙而拒絕了我。」

迪克聽了驚訝地表示：「我是開玩笑的吧？！」，「我明明就會看所有人的作品。」

「嗯……，我聽到的傳聞也是如此。」

然後迪克說：「吉諾，那現在就把你的作品給我看吧！」

吉諾·阿薩瓦多（Gino Acevedo）

雖然我很想說自己是因為10歲左右看了《瘋哥利牙》雜誌和電影名作，而決心一定要成為一名特效化妝師，但其實踏入這個世界，完完全全就是一個偶然。

我在取得平面設計學位後，在《柯夢波丹》等雜誌擔任藝術指導並且工作了幾年，最後覺得自己仍有所不足。在某天晚上出席一場派對時，我聽到一位賓客說道：「我們得找一個薪資不高的人為勞勃·狄尼洛(Robert De Niro)加上一堆胸毛。」討論的內容是電影《科學怪人》(1994)的假體裝扮。

我覺得好像很有趣而自告奮勇應徵，但是我發現我無法勝任添加胸毛的工作。然後大家就問我：「你有甚麼其他的才能？會畫畫嗎？」

我回答自己有畫插畫的經驗，而被要求試畫看看。接著大家提到還需要準備特技替身的假體裝扮，而且不需要像勞勃·狄尼洛的特效化妝那般精緻，因為不會拍特寫鏡頭。

丹尼爾·帕克(Daniel Parker)親自傳授米歇爾·泰勒(Michelle Taylor)和我有關特效化妝的過程，然後在第一天就安排我們到拍攝現場。我們在都不知道該做甚麼的情況下，想辦法做到最後一刻，這真是一場震撼教育！

之後的好幾年間，丹尼爾·帕克把我當成自己的學生，我

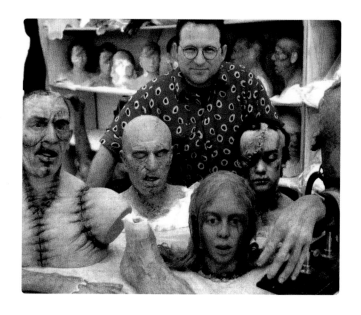

向他學到更多有關特效化妝的一切。在這之前我都維持早上10點工作到傍晚6點，中午休息2個小時的規律作息，因此我很驚訝自己得早上4點起床，然後工作到晚上很晚才結束的生活型態，不過當時我還年輕，終究是撐下來了。

傑瑞米·伍德海德（Jeremy Woodhead / 髮型化妝師）

『其實踏入這個世界，
完完全全
就是一個偶然。』

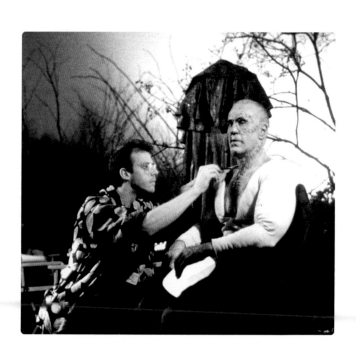

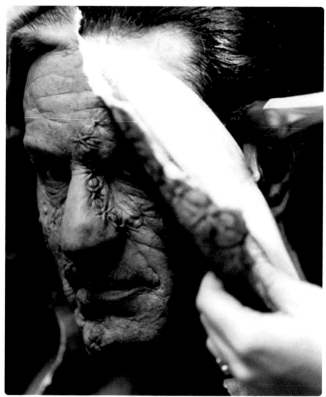

上圖：丹尼爾·帕克和自己在《科學怪人》中製作的怪獸。

中間：對演員來說，最開心的事莫過於拍攝結束，卸除特效化妝的時候。

左圖：大衛·懷特正在為飾演科學怪人的勞勃·狄尼洛上妝。

當你抵達好萊塢的時候，因爲身高192cm，體重63kg，加上脖子很長的特點，又有啞劇表演的經驗，腳還可以碰到後腦勺，所以履歷書上寫的應徵項目是「柔術演員」。你認爲這時經紀人會將你推向甚麼樣的世界？

正確解答是：一個完全脫離現實的世界。

道格·瓊斯（Doug Jones / 演員）

右圖：道格·瓊斯爲麥當勞扮演的「月亮先生」Mac Tonight，在3年內連續拍攝了27支廣告，成了娛樂界的創舉。製作出帥氣Mac Tonight的人是史蒂夫·尼爾（Steve Neill）。

上圖和右圖：在影集《魔法奇兵（Buffy the Vampire Slayer）》(1997～2003) 第4季第10集「安靜」飾演一位紳士的道格·瓊斯。這個角色是由視神經工作室（Optic Nerve Studios）設計製作，並且由托德·麥金托什完成特效化妝。

我花了大約1年半的時間終於成爲綜藝《週六夜現場（Saturday Night Live, SNL）》（1975～）的工作人員，並且負責在1994－1995年季度的最後2集。一開始負責的工作是大量製作爲了預錄拍攝時要打爆的頭。到了下一週大衛·杜考夫尼（David Duchovny）主持的會議中，便決定讓我負責演出者的外星人特效妝。

某天我坐在拍攝現場時，導演來到我旁邊對我說：「要說這頁拍攝台詞的演員沒來，雖然是預錄拍攝，可以請你代替他背下台詞然後演出嗎？」

我當然樂意至極。拍攝時同一畫面中大概會出現7個人，所以我想自己出現的畫面最多只有幾秒而已。

到了星期六晚上，我正在準備化妝工作。我清楚記得那天要負責克里斯·埃利奧特（Chris Elliott）的特效化妝。我來到化妝室，因爲我是剛入職的新人，所以並沒有認識的人。自己完全處在不知道該在這兒做甚麼的狀態。總之先安靜坐著保養筆刷。突然這時開始播放之前預錄的畫面。這裡會播出誰的段落呢？沒錯，如你所想。而且他們保留我的所有演出，雖然僅僅數秒卻完全沒有刪減。

我完全不敢相信，等我回過神來，其他特效化妝師和髮型師全都盯著我看：「這個傢伙，才剛入職兩天，就在節目演出還有台詞。」

後來我就一直和這個節目合作，想想還眞令人意外。

路易·扎卡里安(Louie Zakarian)

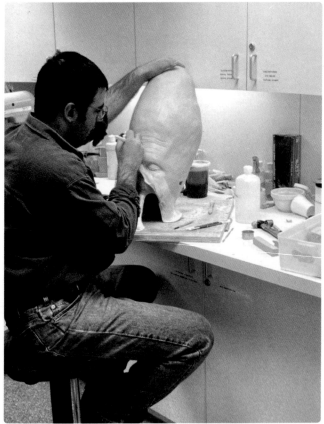

上圖：路易·扎卡里安（左）和擔任助理的文森·史基基（Vincent Schicchi，右）與初次爲電影《Wonderguy》（1993）製作的怪物皮套合照。

中間：還在情境劇《超級製作人（30 Rock）》工作時的路易·扎卡里安，正在製作綜藝節目《週六夜現場》小品中使用的錐頭。

左圖：早期擔任試妝模特兒的路易·扎卡里安。

右頁圖：路易·扎卡里安正在爲綜藝《週六夜現場》的小品作準備，將史提芬·荷伯（Stephen Colbert）變身成佐斯博士。其實若是一名特效化妝師，應該都曾依照自己的風格設計出電影《浩劫餘生》的角色。那部電影可說大大影響了怪獸小孩的世代。

『等我回過神來，其他特效化妝師
和髮型師全都盯著我看。』

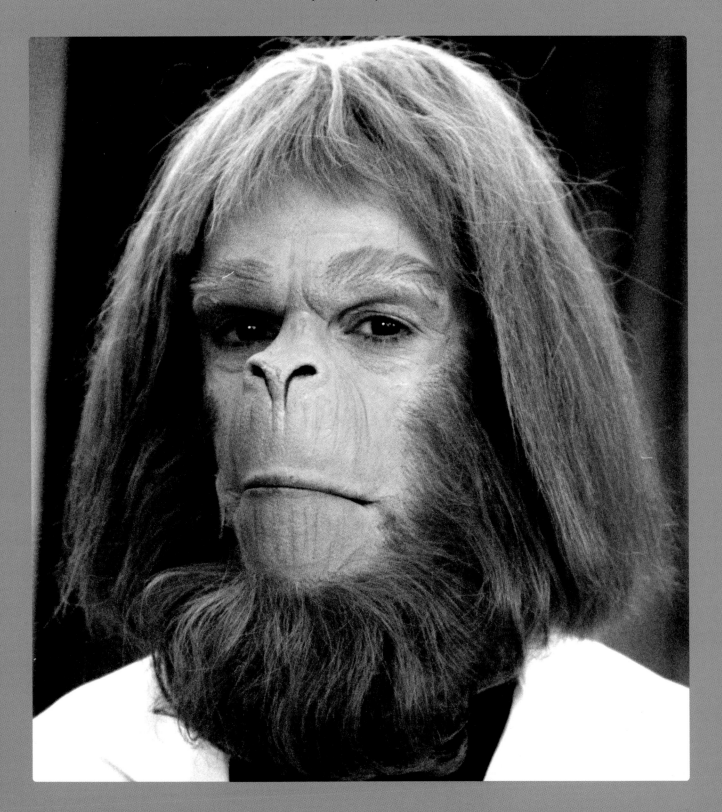

『不要弄得到處都是血，
免得功虧一簣。』

　　當我們同在電影學校的時候，傑米·科爾曼就已經展現了出類拔萃的造型才華。我曾經請他在我的電影中，爲一個男性角色製作特效妝，他的頭部嚴重受傷，而且露出一部分的大腦，還走來走去。傑米連大腦的細節都精細上色，層次豐富又有陰影。

　　當我準備拍攝時，傑米說：「好了，接下來要塗血囉！」

　　我連忙制止他說：「這樣就已經夠理想了。不要弄得到處都是血，免得功虧一簣。頂多在邊緣塗一點就好。」

　　「但是，這樣會不夠逼眞！」

　　我斷然拒絕傑米的意見說道：「我不管！」。

佛瑞德·雷斯金(Fred Raskin)

左圖：佛瑞德·雷斯金站在兩個角色人物的中間，角色出自於他在紐約大學畢業時製作的電影作品《Lost Souls》(1995)，並且請傑米·科爾曼設計妝容。

上圖：佛瑞德·雷斯金製作的電影《Lost Souls》，展現的驚人特效化妝主要由傑米·科爾曼設計製作。

從小母親就很支持我,而且支持程度出乎意料之外。當我開始與伯曼工業和好萊塢的秘密等特效化妝工作室保持聯絡後,某天母親正要開車帶我去上學時,我向母親表示:「那個……我接到他們的電話,這次他們說要把頭打爆……」。這件事大約發生在我快輟學之前,約莫14歲或15歲的時候。

結果母親瞬間把車掉頭說:「好吧,我帶你去。」

我走進了工作室,就好像在作夢一樣,終於可以開始從事電影的工作。公司的人回覆說:「只要你母親同意,就可以在這兒工作。」

我偶爾打掃環境、做造型、還有任何大家吩咐的工作。身邊的大人認可這個從學校輟學,以自由工作者身分開始職業生涯的我。若是現在,應該不被允許吧!

文森·凡戴克(Vincent Van Dyke)

『身邊的大人認可了
這個從學校輟學
以自由工作者身分
開始職業生涯的我。』

上圖:年輕時文森·凡戴克初期使用的特效化妝用品。

右圖:照片是以遠景拍下KNB EFX特效工作室的一隅。拍下了每天製作怪物所需的齒輪和道具。

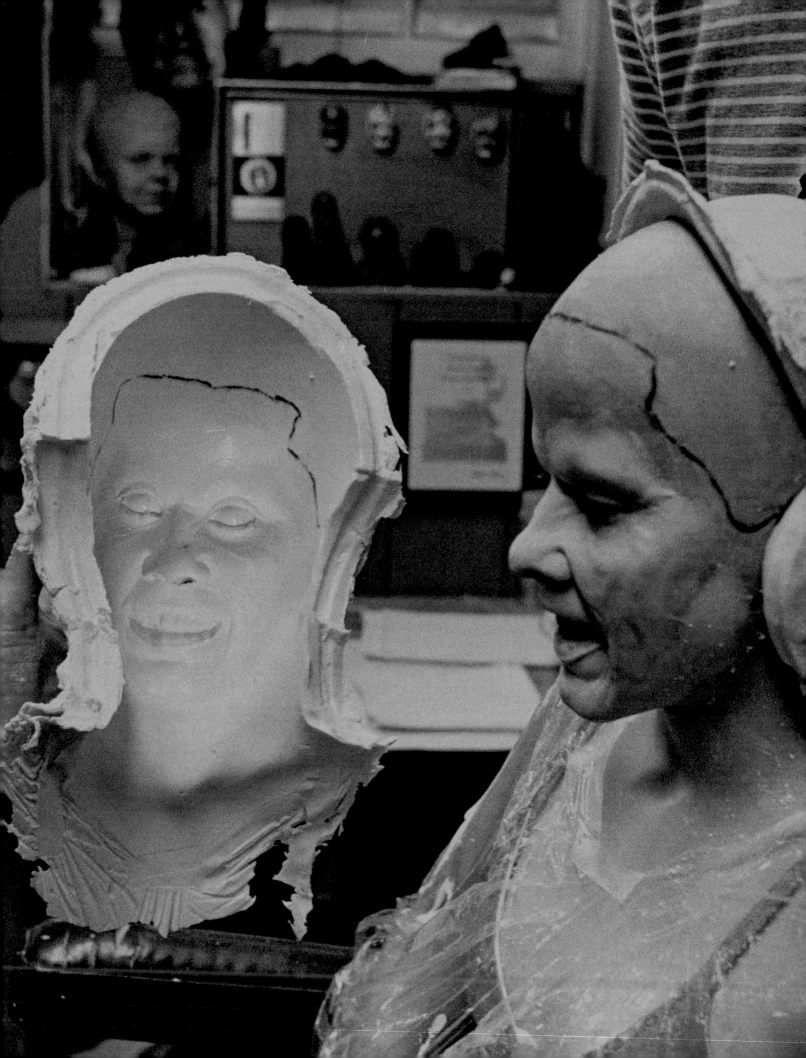

4

THE
SEED OF
INVENTION

創造方法論

怪物誕生的瞬間，即角色誕生於最初的靈感大爆炸之後，
還會歷經幾次小爆炸。從描繪許多夢想的設計稿，
到收入專業特效化妝師的工作室，
再到最後打造成觀衆喜愛的完美骨架與臉龐，
是一段歷經千辛萬苦的創造過程。
素描、模型、假體、試妝、討論、修改、重複流程，
專業特效化妝師是如何完成精彩絕倫的作品，
本章將一一爲您揭開這其中的過程。

我認爲特效化妝是一個非常獨特的工作。我們的創作並不是爲了展示在某間畫廊的造型作品，而是具有機能、可以活動，運用工程學的造型。

在一般大衆的認知中，或許我們不是藝術家，而是更接近技術類別的職業。然而我們創造了一種全新的藝術，結合了造型、繪畫和動態活動。

而且一天結束之後，我們的作品就會被拆除丟棄。一如描繪在人行道的藝術作品，下雨即消逝得無影無蹤。

麥克·馬里諾(Mike Marino)

『我們的創作是具有機能、可以活動，運用工程學的造型。』

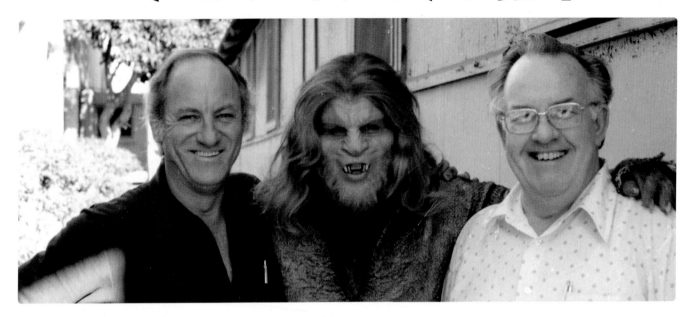

我父親曾和約翰·錢伯斯共事，締結了深厚的友誼，相互信賴。電影《衝出人魔島(The Island of Dr. Moreau)》(1977)是兩人攜手合作至今的著名作品。

特效化妝部門一開始只有父親、約翰·錢伯斯和丹尼爾·斯瑞派克3人。這個企劃始於父親的大量素描。

父親在洛杉磯和聖地牙哥的動物園花了很多的時間描繪動物素描。接著由約翰從好幾百張的草稿和素描中，挑選繪圖並且上色。

約翰和丹尼從父親描繪的插畫中挑選滿意的作品，再由父親做出模型。完成後再進一步做成假體裝扮。最後父親用試做的模型完成獅子男、鬃狗男和山豬男這3個角色的特效妝。

這些特效妝在二十世紀福斯影業化妝部門完成後，演員們就被帶去和製作團隊碰面。一行人來到位於威爾榭大道的美國國際影業公司(American International Pictures)辦公室，請史吉普·斯特洛夫(Skip Steloff)、山繆·Z·阿剋夫(Samuel Z. Arkoff)、桑迪·霍華德(Sandy Howard)，還有導演唐·泰勒(Don Taylor)評估確認，大家都非常滿意試作的造型。

原本預計只有3名獸人角色，但是製作團隊在看過精彩的特效化妝後，決定增加角色和特效化妝的種類，並且爲了改寫劇本而暫停拍攝。

後來父親還到拍攝現場維京群島的聖克羅伊島，這是個景色宜人的美麗島嶼。然後電影殺青後，我就一直在等電影上映，既期待又興奮，畢竟這是父親參與的電影，每個特效化妝都超厲害。

1977年的夏天，同期上映的還有另一部電影。你覺得是哪部？沒錯！正是《星際大戰》！每個人都在討論《星際大戰》。

大家都沒有注意到《衝出人魔島》。當年15歲的我，當然覺得「《星際大戰》眞是太可惡了！」

小麥可·麥克拉肯(Mike McCracken Jr / 特效化妝師)

第88-89頁：琳達·布萊爾(飾演電影《大法師》中被附身的少女麗肯)貼上假體後，正在拆除眞人翻模的鑄模。

上圖：丹尼爾·斯瑞派克(左)和約翰·錢伯斯(右)在《衝出人魔島》創作的獅子男(由蓋瑞·巴斯利Gary Baxley飾演)，特效化妝大獲好評。

右頁圖：艾迪·墨菲在電影《來去美國2(Coming 2 America)》(2021)中精彩的特效妝，是由麥克·馬里諾和其特效化妝團隊PROSTHETIC RENAISSANCE設計製作。但是，正式上映中並未使用這個妝容。

框內：爲了艾迪·墨菲特效妝製作的樣品。

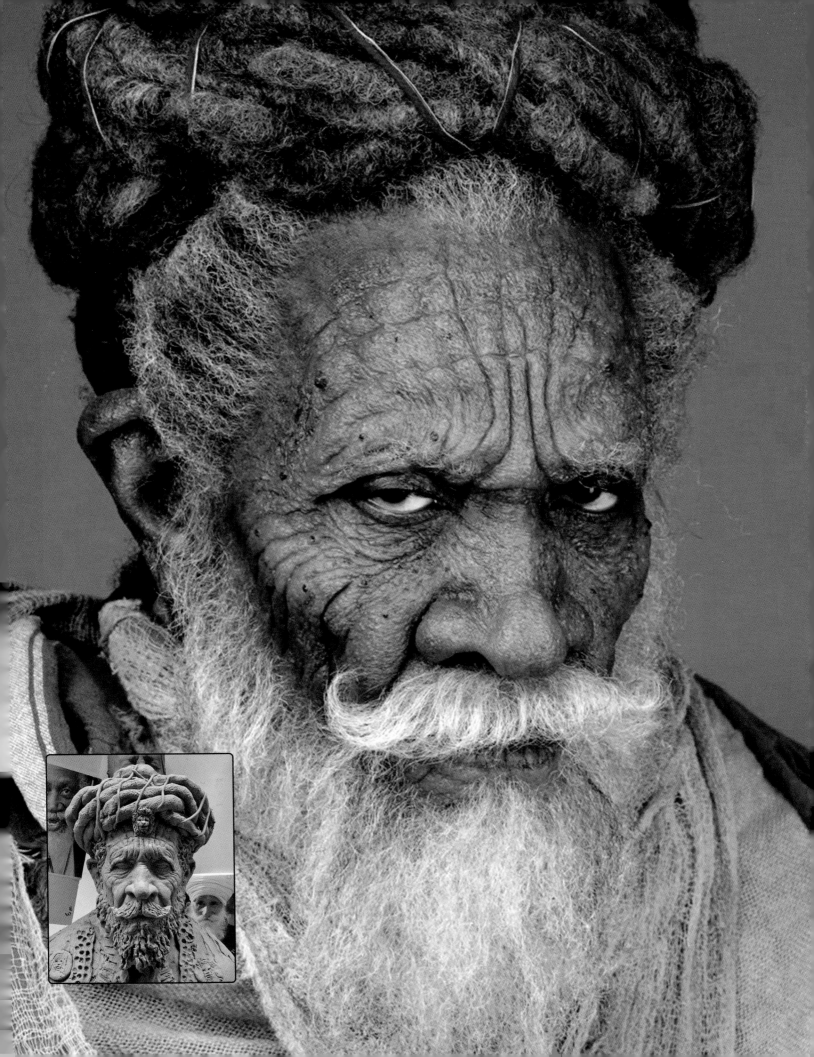

因為《Carry On》系列電影（1958～1992），伯納德·布瑞斯勞（Bernard Bresslaw）成為大家熟知的高個子演員，他曾在我第一次實習參與的電影《電光飛鏢俠（Krull）》（1983）中飾演獨眼巨人。由於他拒絕拿下眼鏡，化妝變得極具挑戰。

眼鏡又重，鏡框又粗，是相當大的方形。如果是現在的演員戴隱形眼卽可，但那時必須得在眼鏡的上面和周圍都畫上特效妝。雖然我們試圖將凹凸處做得像顴骨般，但效果實在不夠理想。

大衛·懷特(David White)

下圖：伯納德·布瑞斯勞在電影《電光飛鏢俠》中，在戴眼鏡的情況下，完成獨眼巨人特效妝的樣子。

右頁上圖：電影《半夜鬼上床2：猛鬼纏身》（1985）的佛萊迪恐怖特效妝是由凱文·雅格（右）設計構思。

右頁下圖：同一部電影中，羅伯特·英格蘭已畫上完整的佛萊迪·庫格特效妝，還擺出自認帥氣的樣子。

多年來，有許多才華洋溢的化妝師，紛紛創造出風格獨具的佛萊迪，但是創造出原型的人是大衛·B·米勒。當我收到衛斯·克萊文（Wes Craven）的通知，決定由我在電影《半夜鬼上床》中飾演佛萊迪一角時，我立刻驅車前往大衛的家。我還記得自己非常興奮，並且沉浸在美好的特效世界中。

我想委託大衛負責一切。

我的臉比較瘦長，肩膀較寬，所以即便在頭上添加特效妝，和身體相較之下，頭部比例也不容易變大。通常添加特效化妝時，即便可以用鏡頭修飾，然而若不多加留意，演員的頭身比就很容易失衡。但是我的情況是不論往頭部黏貼多少材料，都不需要擔心比例失衡。

大衛利用了我這項特點，設計了相當厚重的假體。後來在電影《半夜鬼上床2：猛鬼纏身》中，凱文·雅格改良成更輕、更好黏貼的材料。這時使用的材料是透氣較佳的發泡乳膠。因為透氣，所以完全乾燥後，妝造變得相當輕盈，彷彿沒有添加任何東西。

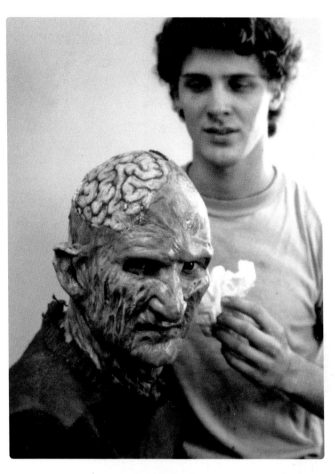

『我的情況是
不論往頭部黏貼
多少材料，
都不需要擔心
比例失衡。』

為了要讓大衛的特效妝更活靈活現，我必須相當誇張地做出表情。大衛設計的特效妝就像我自己的皮膚一樣。我的眉頭一皺，佛萊迪的眉頭也一緊。大衛設計的特效妝極具張力，連長鏡頭下都清晰可見。凱文的設計則更加細膩，特寫拍攝時會有極佳的效果，但是一旦拉遠拍攝就需要較誇張的演技。佛萊迪特殊的姿勢就是由此衍生而來。

不論哪一位製作的特效化妝都非常卓越，都是獨一無二的挑戰。不過，若要我從所有的佛萊迪特效妝中選出最佳首選，那我會選擇電影《佛萊迪大戰傑森之開膛破肚（Freddy vs. Jason）》（2003）中，從水中躍出的佛萊迪。比爾·特雷扎基斯（Bill Terezakis）設計的特效化妝令人驚艷。

他連細節部位都一一微調，呈現出絕佳效果。耳朵既不是像史巴克先生，也不是小精靈的模樣，隱約散發著惡魔氣息。而且相較於前幾版，顴骨稍微墊高，使得下巴變得更尖。

佛萊迪看起來彷彿從寒風冷冽的地獄洞窟穿越而來。

羅伯特·英格蘭(Robert Englund)

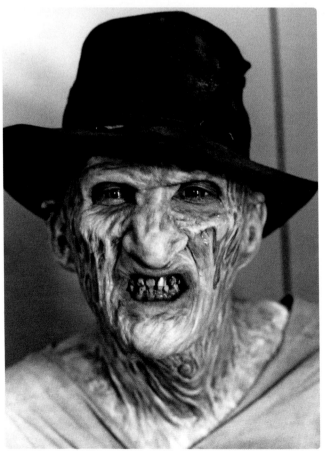

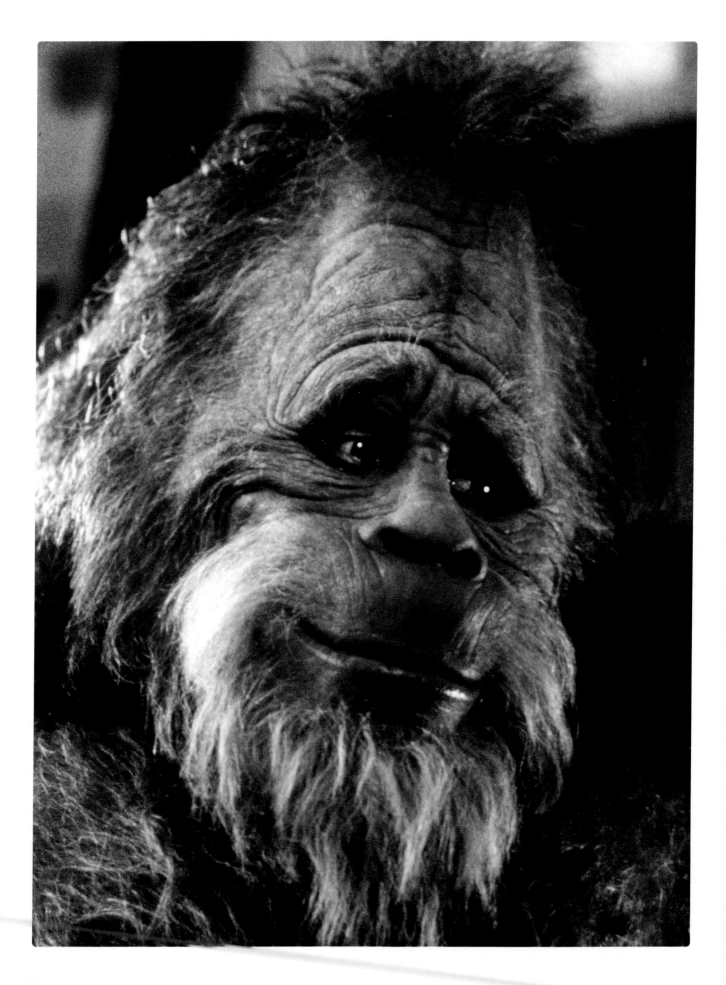

『里克對於細節的講究無人能敵。』

特效化妝是需要豐沛情感和講究細節的類比作業，其蘊涵的意義遠遠大於單純地改變面貌和形體。

這是一種產生信念的技術。

班·佛斯特(Ben Foster)

我剛從事這個工作時，就很幸運有機會在電影《大腳哈利》成爲里克·貝克團隊的一員。哈利絕對是電影史上最棒的怪物之一。

里克對於細節的講究無人能敵。我肩負的重任就是組裝骨架結構，以便他製作模型。因此我可以看到里克製作這個著名怪物的全部過程，包括走路、有了生命和呼吸。

對我來說，可以在一旁見證哈利的誕生，一直是我內心深處最美好的回憶。

諾曼·卡布雷拉(Norman Cabrera)

左頁圖：在電影《大腳哈利》中，透過里克·貝克的特效化妝，讓飾演哈利的凱文·彼得·霍爾(Kevin Peter Hal)展現絕佳演技。

上圖：在巴瑞·李文森(Barry Levinson)導演的電影《倖存者(The Survivor)》(2021)中，透過傑米·科爾曼的特效妝，班·佛斯特成了一名滿臉愁容的拳擊手哈里·哈夫特。

下圖：在提姆·波頓(Tim Burton)導演的電影《決戰猩球》中，透過里克·貝克和辻一弘的特效化妝，飾演邪惡將軍賽德的提姆·羅斯(Tim Roth)。

我曾收到美術指導安東‧佛斯特 (Anton Furst) 的邀約，製作電影《蝙蝠俠 (Batman)》(1989) 的小丑妝。導演提姆‧波頓還特別囑咐：「必須做出有助傑克演技的妝容。」

為了做出傑克‧尼克遜 (Jack Nicholson) 的臉部翻模，我來到湯姆‧伯曼 (Thomas Burman) 在LA的工作室。先做出毫無表情的版本，接著請傑克盡可能維持大笑的表情，然後我們趕緊將他的臉翻模。

一回到派恩伍德，我們還收到一位製作人的叮囑：「請做出讓傑克滿意的特效妝，而且要在2個小時內完妝，並且要能在1個小時內卸除。」

提姆‧波頓自己還畫了好幾張素描給我們，並且吩咐：「必須要做出讓影迷喜歡又熟悉的造型，但卻是之前從未做過的小丑妝，然後最重要的是，能讓傑克感到滿意。」

因此我構想的特效妝包含一開始在傑克臉部模型製作的一般妝容，到非傳統的造型，共分成5個不同的階段。而每個妝容都有一個共通點，就是慘白的臉加上大紅嘴唇。我將這些設計給提姆、製作人，當然還有傑克確認，最後傑克選擇了我最喜歡的版本。

5個並列的面具中，從嚴肅的表情到滑稽的模樣，表情各異。我自己最喜歡其中一個，而恰好傑克也選中了同一個，就是最中間的面具。

傑克說：「就是它了！」

其他人聽了也一口同聲表示同意：「沒錯，這個版本最適合！」

因此就此決定。

我考慮到小丑的整體比例，而使用假體塑型。儘管如此，我記得初次為傑克著裝並且畫特效妝的拍攝當天，我還緊張地和服裝造型師鮑勃‧林伍德 (Bob Ringwood) 說：「傑克的臉還真白，頭髮是綠色的，服裝是紫色的，這樣會不會太誇張？還是其實只做到大家要求的一半？我真的一點也沒把握。」

但是我看了傑克來到拍攝現場演出的第一場戲後，心中便大喊：「成功了！完美！」傑克的演技極其精準，他的表現看起來既專業又輕鬆，真的是一位非常優秀又搶眼的演員。一切和我想像的完全不同，合作相當愉快。

某天早上他下戲後坐在椅子上，笑著說道：「我今天又賺了25萬美金喔！」

尼克‧杜德曼 (Nick Dudman)

下圖：在提姆‧波頓導演的電影《蝙蝠俠》(1989) 拍攝中，尼克‧杜德曼正在用假體在傑克‧尼克遜的臉部模型塑造出小丑的造型。
右頁圖：傑克‧尼克遜飾演的高譚市喜劇演員小丑。

『必須做出有助傑克演技的妝容。』

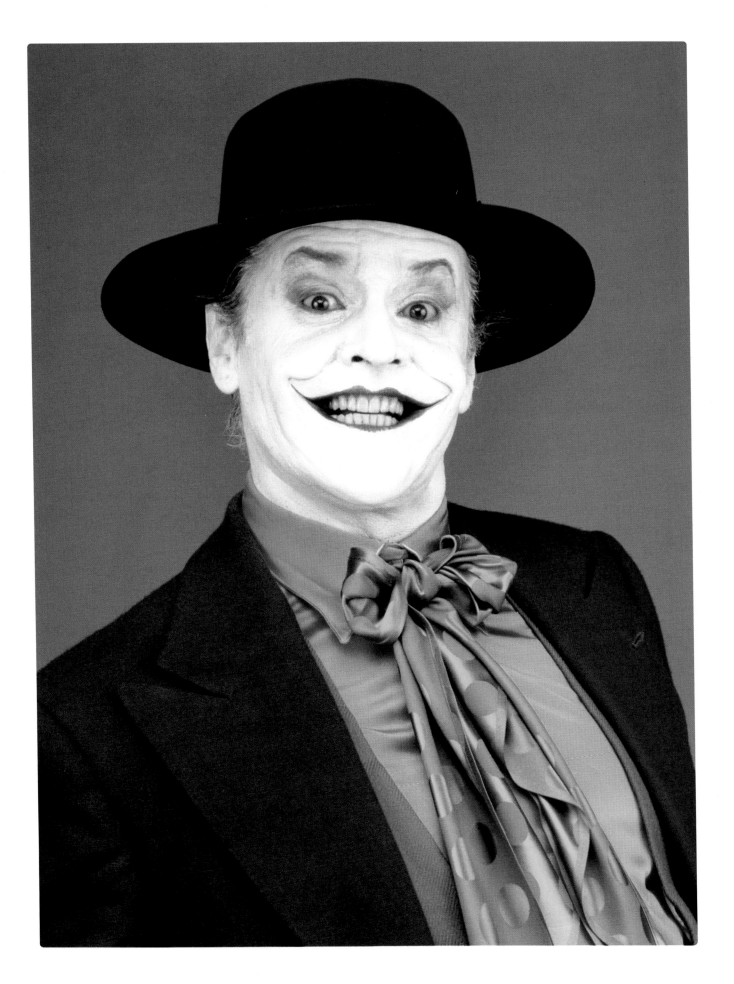

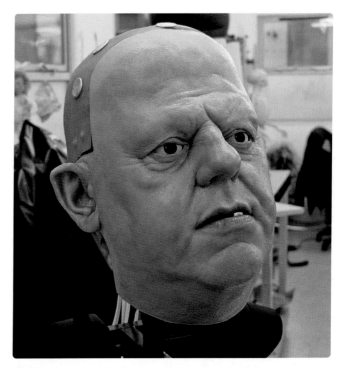

『我有一個重大的使命，就是要滿足好幾百萬書迷的期待！』

我在參與《哈利·波特(Harry Potter)》第一部電影時，就面臨絕對不可以失敗的壓力，因為我有一個重大的使命，就是要滿足好幾百萬書迷的期待。

有次製作人對我說：「我們遇到了問題。如果要以數位處理的方式，讓扮演海格的羅比·寇特蘭(Robbie Coltrane)在所有的鏡頭裡呈現8英呎(約2.4m)的身高，我們會超出預算，你是不是可以用甚麼障眼法？」

我回答：「使用替身演員如何？只有特寫時才拍攝羅比本人。讓演員站在台子上，並在超近的距離拍攝。除此之外，拍攝遠景和背影時，則請羅比的替身，也就是身高較高的演員拍攝」。

製作人雖然都半信半疑，但導演克里斯·哥倫布(Chris Columbus)卻決定以這個方式拍攝。「好，那你做一個皮套，完成前不要讓我看，也不需要告訴我作法。等到皮套完成後現場演出，我再判斷是否可用於實際拍攝。」

我回覆：「我知道了。」

我們鎖定原為橄欖球選手的馬丁·貝菲爾德(Martin Bayfield)，想請他來擔任替身。他是一位身高208cm的魁梧男性，超適合扮演海格這個角色。我們將他完全變身成羅比，讓人見了都覺得非常不可思議。我們計算了身材比例，將馬丁當成放大後的羅比。從臉蛋到腰部、手肘的比例都和

羅比一模一樣。然後我們請他踩上高蹺，戴上電子動畫技術製作的頭套，然後在高層的面前展示。

羅比穿上海格的服裝，馬丁則戴上羅比飾演的海格頭套、巨大的矽膠手、身體皮套，特大號的靴子，背後的背包裡還沿著脊椎裝備了操控臉部表情的輔助馬達。

然後在包括克里斯·哥倫布和製作人大衛·海曼(David Jonathan Heyman)等許多重要人物的注視下，兩人從攝影棚往陽光照耀下的戶外走出，結果立刻分曉，從大家的表情就可以明白，每個人都很滿意我們的作業。之後，這件皮套用於漫長的拍攝中，我想直到第4還是第5部的續作依舊有使用。

這就是完美舞台障眼法大獲成功的案例！

尼克·杜德曼(Nick Dudman)

左上圖：在電影《哈利波特：神秘的魔法石(Harry Potter And The Sorcerer's Stone)》(2001)中，妝扮成半巨人海格的馬丁·貝菲爾德。他的演出充分展現出該角色的巨大身形。

右上圖：飾演海格一角的羅比·寇特蘭頭套，安裝了電子動畫技術系統。馬丁·貝菲爾德戴上後，工作人員會透過遙控操作。

右頁圖：雷夫·范恩斯(Ralph Fiennes)在電影《哈利波特：火盃的考驗(Harry Potter and the Goblet of Fire)》中，透過尼克·杜德曼和馬克·庫立爾(Mark Coulier)的設計和製作，畫上令人印象深刻的佛地魔特效妝，讓麻瓜(人類)小孩們都害怕不已。

這是電影《哈利波特：火盃的考驗》(2005)決定由雷夫·范恩斯飾演佛地魔時的故事。尼克·杜德曼問我願不願意帶領團隊創作這個角色，我非常榮幸自己能獲得這次的機會。

保羅·卡特林（Paul Catling）以范恩斯所飾演的佛地魔形象，描繪了許多張概念稿，我則必須將概念稿設計成可在2小時內完妝的特效妝。

而且必須讓所有人滿意。當然特效妝得令大家心生畏懼，不過也必須在小孩可以承受的範圍。換句話說，不可以太恐怖。另外，佛地魔雖然是邪惡又墮落的角色，但我們認為他應該帶有優雅氣質。而且導演和製作人希望這個特效妝可辨識出演員為雷夫，同時也得經過演員本人的認可。

首先，我們為雷夫的頭部翻模，然後削去他的鼻子等，嘗試各種版本的特效妝。一開始有5、6位工作人員參與作業，我記得最後大概做出了15種版本。鼻子的部分全都劃有如蛇一般的切口，每種版本的形狀皆不相同。

經過好幾週的時間，我們決定製作沒有鼻子的版本，然而製作人卻沒有太大的反應。不過，某天製作方來看我們製作進度的時候，相當滿意我們的設計，我心想：「這個設計可行」，並相信作業方向沒有錯。

後來，尼克·杜德曼和我說何不和雷夫碰面，討論特效妝的設計。這是一個絕佳的機會近距離觀察演員的臉部骨骼、了解臉部表情並且構思化妝的方法。

我曾經在電影《辛德勒的名單（Schindler's List）》(1993)看過雷夫的表演，所以我知道即便不上妝，他都可以表現出可怕的氛圍。因此很慶幸我們只需要突顯演員本身既有的特質。因為我們知道若由雷夫來詮釋扮演，他可以為特效妝賦予生命，並且散發邪惡的光芒。

我們的想法是盡量準備多種版本選擇，並且安排許多天來試妝，嘗試各種版本。這部電影裡有許多劃時代的嘗試，幸運的是尼克為此確保所需的預算和人力。我們曾經製作了透明矽膠假皮，想用在佛地魔初次出現的場景，呈現大腦有點損壞的模樣，但是有點太誇張而不採用。不過在作業上對於角色的探索、創造好玩的設計等都充滿許多樂趣。

最關鍵的決定在於，究竟要不要削去佛地魔的鼻子。佛地魔在我心中的形象是，他已經腐壞到無法以「正常人」的模樣出現在世人眼前。由於製作方擔心沒了鼻子是不是會讓他失去魅力，所以最好的方法就是直接試妝，以證明我們的想法並沒有錯。我們蓋住雷夫的眉毛，而由於他並未剃光頭，所以讓他戴上光頭套後，要再畫上複雜的血管。後來這個部分改用刺青轉印就變得更加簡單。接著請視覺特效部門削去他的鼻子。

試妝的結果大獲成功。包括製作人大衛·海曼和雷夫·范恩斯本人在內，大家都給予一致好評。因此，這表示不需更改這個關鍵元素的設計。我們都覺得這個特效妝既新穎又有趣，而且符合製作人和雷夫的要求，即便加上特效妝，依舊清楚保留了雷夫本身的模樣。也就是說，我們達成所有條件。

特效妝是相當精細的作業，但是由我、史蒂分·墨菲（Stephen Murphy）和肖恩·哈里森（Shaune Harrison）3人快速處理，2個小時即可完成。最後甚至縮短成1個半小時。化妝的步驟繁多，所以必須要有3名工作人員作業。我們也達成了在2小時內完妝的條件。

每天上特效妝的時候，雷夫對我們的作業都顯得興趣盎然。只要完成一部分，就會往前在鏡子前面確認，待完成下一個部分又再確認一次。通常演員只有在初期幾天會這樣做，之後就會悠哉坐著看報紙，等到特效妝完成。但是，雷夫則是每次都會花時間確認。不論是第70次還是第4部續作，他依舊會仔細端詳，確認是否和每次一樣，是否依照相同步驟上妝。所以我們都要打起十二萬分的精神。

我自己覺得比起當時，我現在對這個特效妝更滿意自豪。那時滿腦子都在想各種技巧，一方面心中沉重的壓力來自必須正確表現佛地魔等代表性角色，另一方面感到忐忑不安擔心大家對這個形象的接受程度。

但是大家都對這個角色給予正面的回應。這個特效妝可謂是非常成功。不論當時還是現在，大家的肯定都讓我鬆了一口氣。

馬克·庫立爾（Mark Coulier / 特效化妝師）

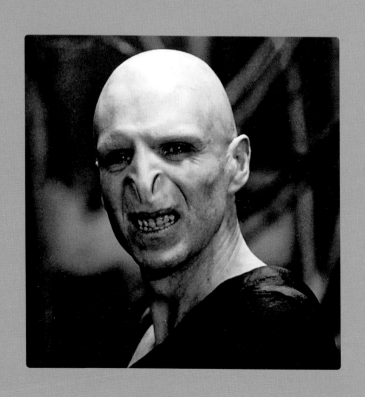

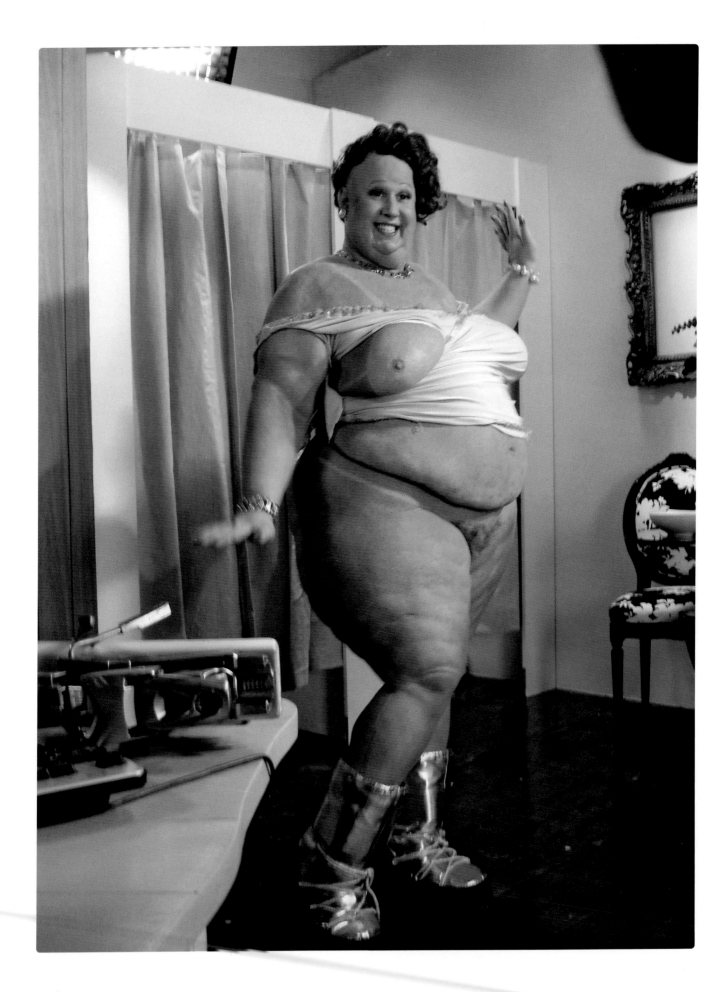

『這樣做，真的可行嗎？』

馬特·盧卡斯(Matt Lucas)以及戴維·沃廉姆斯(David Walliams)在影集《大英國小人物(Little Britain)》(2003～2006)開闢出一種全新的喜劇型態。他們不希望使用喜劇特有的妝效，而想盡可能讓一切顯得寫實，因爲這樣可以讓戲劇變得更詼諧有趣。

其中有個令人退避三舍的角色──泡泡女士。她是個極度肥胖、不按牌理出牌的裸女。我看著馬特穿上連身皮套、畫上特效妝，心中想著：「這樣做，真的可行嗎？這可是英國廣播公司BBC的節目耶！」

不過所有在場人員都反應：「太棒了！我們就這麼做。」於是我在最後收尾時加上了陰毛。只是在光禿禿的陰部加一點陰毛稍加修飾，但似乎加太多了。

我受到大家的群體攻擊：「不不不，別加了。」

這是一次很好的學習。

尼爾·戈頓(Neill Gorton)

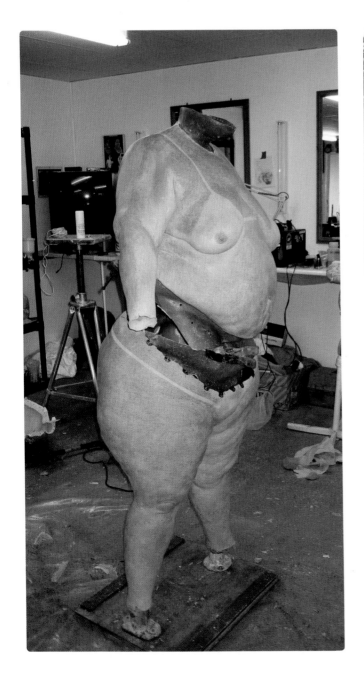

左頁圖：馬特·盧卡斯爲了喜劇影集《大英國小人物》，穿上尼爾·戈頓設計的皮套並畫上特效妝，毫無包袱地演出泡泡女士。

左圖：泡泡女士的皮套在尼爾·戈頓工作室等候上場。

上圖：尼爾·戈頓在影集《大英國小人物》的拍攝現場，爲馬特·盧卡斯穿上泡泡女士的皮套並畫上特效妝。

我們設計了各種版本的吐納思先生。在電影《納尼亞傳奇：獅子、女巫、魔衣櫥》中，我們還需要製作其他175隻的怪物，但是對我而言，吐納思先生的特效化妝最為重要。我知道一旦吐納思先生缺乏魅力，這部電影就無法成功。

每到星期五，導演安德魯·亞當森(Andrew Adamson)和製作人馬克·強森(Mark Johnson)就會到KNB EFX特效化妝工作室確認這週完成的進度。我則會在每週的星期四，喚來當時還小的3個孩子，讓他們看所有的設計。

因為我家3個孩子都是原著的忠實書迷，而且他們不會有先入為主的成見，例如：「這有點像電影《異形》或《大白鯊》，但好像又不太一樣」。

小孩可以很單純地以對原著的想像來觀看作品，尤其是我的女兒凱爾西，完全發揮了她對吐納思先生的絕佳觀察力。有次我們設計各種頭部造型，並且讓女兒看看，她可以一一指出欠缺之處：「吐納思先生的耳朵沒有那麼大，頭髮才沒有那麼黑……。」

我曾經問過安德魯，為何這本書對他來說意義獨具？他說：「因為小時候身體不好，就待在房間一直翻閱這本書。我想《納尼亞傳奇》這本書也有讀100次了吧！」而且他還告訴我說：「這部電影是我兒時閱讀此書的過往回憶！」

他這番話讓我發現，以小孩的視角製作吐納思先生很重要。當然，和我一起共事的KNB特效化妝師、專業人員、賦予角色生命的演員詹姆斯·麥艾維、每天3小時都在我身邊製作特效妝的塔米·萊恩和莎拉·魯巴諾，他們都是缺一不可的存在。

我們是相當優秀的團隊。

霍華德·柏格(Howard Berger)

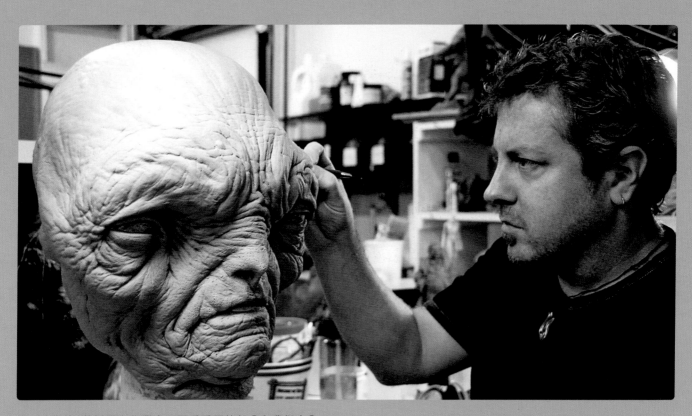

吉勒摩·戴托羅在作業方面認為重要的部分和我們完全一致，因此在溝通上相當容易。他對於特效化妝充滿熱情，具備和我們一樣豐富的知識。他也稱得上是一位特效化妝和特殊效果的專家。

大衛·葛羅索(David Grasso)

特效化妝最好玩的部分就是找出一個賦予角色生命的重要元素。有時是鬍子、有時是改變眼睛的形狀，有時則是皺紋或口紅的色調。

洛伊絲·伯韋爾(Lois Burwell)

『小孩可以很單純地
以對原著的想像
來觀看作品。』

上圖：大衛·葛羅索在邁克·埃利薩爾德(Mike Elizalde)的Spectral Motion特效公司，為吉勒摩·戴托羅導演的電影《地獄怪客2：金甲軍團》(Hellboy II: The Golden Army)》(2008)，製作造型令人毛骨悚然的巨魔頭部

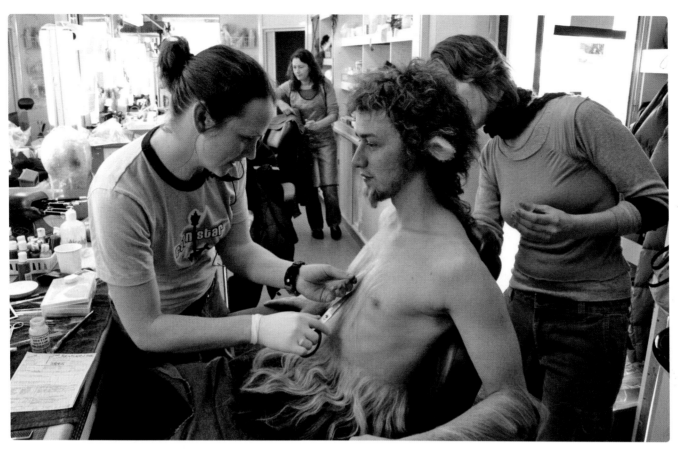

上圖：塔米‧萊恩(左)和莎拉‧魯巴諾為飾演電影《納尼亞傳奇：獅子、女巫、魔衣櫥》(2005)吐納思先生的詹姆斯‧麥艾維添加假體和大量的山羊毛。

下圖：飾演吐納思先生的詹姆斯‧麥艾維。

不論和吉勒摩·戴托羅共同創作哪一個角色，他都不會說：「沒錯，這正是我想要的樣子」。他會有自己的想法，而且通常會準備很多張草稿，但是由這些概念建構出角色的工作則會交給特效化妝師。這就是他的做法。

在《羊男的迷宮（Pan's Labyrinth）》（2006）登場的瞳魔，最初期的版本是胸前有抽屜的木頭男。其中一個抽屜放有一把短劍，奧菲莉亞在找這把短劍時一旦拉錯抽屜，木頭男就會伸出細細長長又滑溜溜的舌頭舔她的臉。然而吉勒摩說：「不行、不行，有沒有其他點子？」

接著我們構思的想法是，晚宴的餐桌有個胖老人會突然變得纖瘦。這時吉勒摩依舊說：「不行、不行，要修改」。

他心中的瞳魔是猶如棒狀的細長身體加上鬆垮的皮膚，並且讓我們觀看薩爾瓦多·達利的《融化時鐘》當成參考。

但是他的回應仍是：「還差一點啊……去掉眼睛吧！」我回答：「去掉眼睛？真的？那……試試看吧！」我們去掉了瞳魔的眼睛。沒想到吉勒摩又說連鼻子都不要。我心想：「那要怎麼呼吸」吉勒摩要求：「就像魔鬼魚的樣子！」

因此做了大家所見的小小圓孔。接著要漸漸接近電影中大家熟悉的模樣了。不過吉勒摩的要求有增無減。「這樣還是不行。我們這麼辦吧！如果奧菲莉亞吃了葡萄，他就會變身。嘴巴打開，嘴唇掀起，然後變成馬的頭骨。然後一邊嘶吼，一邊用4隻腳追她。」

這時的排程已到了電影前期製作的中期，預算早已所剩無幾。儘管如此，吉勒摩突然靈感一來的版本，除了特效化妝之外，還得動用到機械或戲偶才可做到。我說如果真的要這樣做，請找其他的人，他發了好大的脾氣。

談到吉勒摩，我一直都說相同的話。他會是最好的朋友，也是我至今共事中最富創意的導演。但若是製作人，他最優先考慮的並非資金，而是電影本身。

我們暫時冷靜了一段時間，於馬德里再次會面。吉勒摩說他放棄馬嘶吼的想法，但是關於自己對於特效化妝的意見絕不妥協。我提出疑問，瞳魔若沒有眼睛，「要如何找到奧菲莉亞？」

吉勒摩的答案是：「你把眼睛閉起來，找找看我在哪？」

我倏地一想，他該不會是想打我一巴掌吧？我一邊這樣想一邊先把眼睛一閉。接著到處碰觸眼前的桌子，雙手打開，盡可能伸手摸索。然後吉勒摩大叫：「就這樣不要動！」

然後來到我身邊，在我的手掌畫出眼睛。我說：「這樣不合理！」「你是說用眼睛抓精靈嗎？」

吉勒摩回答：「你不要從現實來思考，要從魔法方面來思考」。我表示贊成：「沒錯，讓我們來試試看！」

起初只在臉部和手部試妝。吉勒摩提議要不要添加刺青之類的圖案，但我以不需要添加其他的細節說服了他。我說設計越簡單越好。

我請道格·瓊斯坐在椅子上，並且試了各種妝容卻都不盡人意。於是道格將兩隻手放在臉的前面打開手掌，彷彿用手盯著我們看。然後合掌，接著又打開。他在眨眼睛，精彩的瞬間。

我們進一步將尖尖的手指塗黑，讓它看起來像眼睫毛。終於，我們的瞳魔成形了！

瞳魔既不是從吉勒摩手中創造出來，也不是從我的手中誕生。牠之所以誕生是一個偶然，是受到資金的限制，然後結合了各個藝術家的巧妙想法而誕生。還有不斷努力活動手指的道格更是功不可沒。

以上就是電影代表性的怪獸在短時間內孕育成形的故事。

大衛·馬蒂（David Marti / 特效化妝師）

『終於，
我們的瞳魔成形了！』

『把自己逼到極限，
也未嘗不是一件好事。』

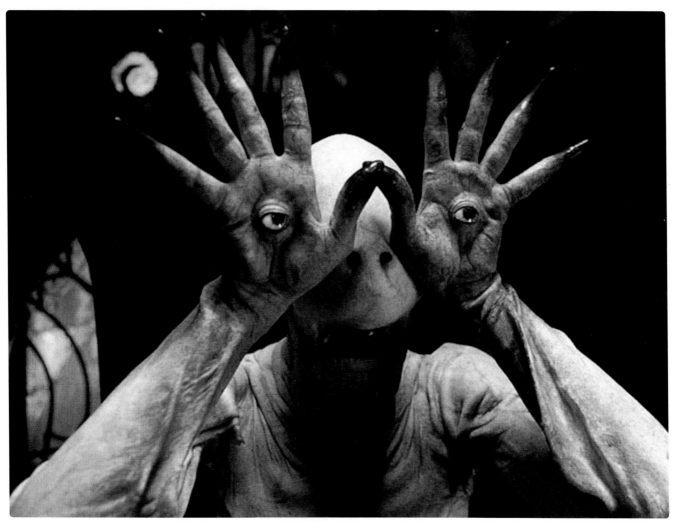

電影《羊男的迷宮》(2006)的製作，對大衛·馬蒂和我都是一個耗盡心力的工作。但像吉勒摩·戴托羅這樣對我們諸多要求，讓我們把自己逼到極限，也未嘗不是一件好事。傾盡自己所有的想像力和精力，才會產生牧神和瞳魔這樣的傑作。

只是，從另一方面來看，創作的過程相當艱困。雖然獲得奧斯卡獎項，若可以回到過去，我不會想要參與這部電影。

蒙瑟拉·莉貝(Montse Ribé)

最初在設計電影《黑暗騎士(The Dark Knight)》(2008)的小丑特效妝時,會考慮很華麗的妝容,就像馬戲團的小丑一樣。當然也會是完全不同於傑克・尼克遜的造型。傑克版本的小丑相當適合波頓導演的《蝙蝠俠》(1989)電影調性,而我們打算在電影《黑暗騎士》中一改風格。

初期有幾次我們嘗試稍微酷帥的小丑妝,但是後來我們在倫敦和希斯・萊傑(Heath Ledger)與克里斯多福・諾蘭(Christopher Nolan)討論時,決定要採用更加不修邊幅的感覺。我們為了想出獨一無二的特徵,費了好大一番功夫。某次克里斯多福拿了幾本法蘭西斯・培根(Francis Bacon)的畫冊給我們,裡面都是大量變形模糊的畫,宛如黑白幽靈。他希望我們將這些運用在特效化妝中。希斯和克里斯會給予我們一些靈感啟發,然後請我們解決技術方面的問題。

終於我們完成了一臉皺紋的皮膚設計。這個設計裡有幾條「此處不可卸除」的關鍵線條。在黑色和紅色妝容中,不論在甚麼情況下,也就是說不論流淚或是流汗模糊了妝容,只要這些關鍵線條清晰可見,基本的設計就不會走調。

上妝塗色的作業並不困難,大概30分鐘就能完成。我們每天依照希斯的要求修飾妝容,有時候稍微乾淨一些,有時候稍微顯髒一點。這部電影並沒有嚴格的連戲要求。整部作品大概在芝加哥開鏡後過了2個月,接著在倫敦完成。我們拍下化妝照,盡量維持戲中妝容的一致性,再以暈染和滲透為小丑妝添彩。只要掌握「僅此處不可卸除」的重點,就可以一直維持相同的模樣。

這部電影一上映,我想……至少有3年的期間,每到萬聖節變裝的時候,你可以想像我要為多少朋友的小孩畫這個妝嗎?每年都要巡迴朋友家為小孩畫小丑妝。這個造型大受歡迎,是一個很棒的回憶。

小約翰・卡格里昂(John Caglione Jr / 特效化妝師)

『以「暈染和滲透」為小丑妝添彩。』

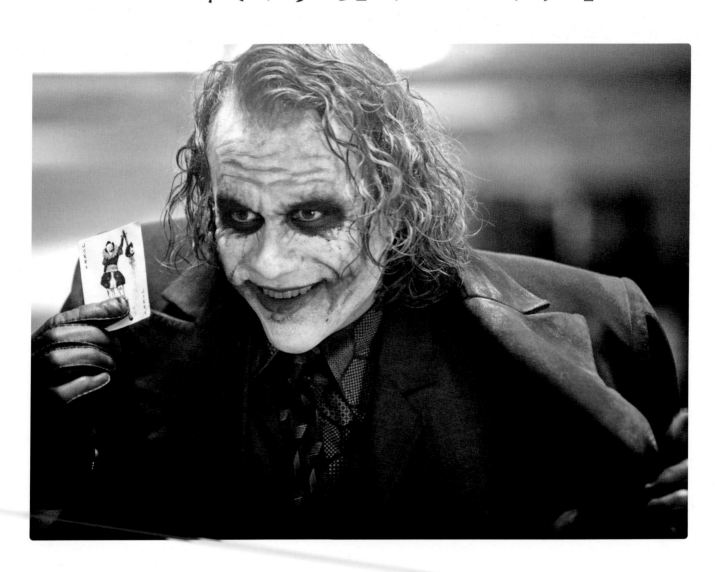

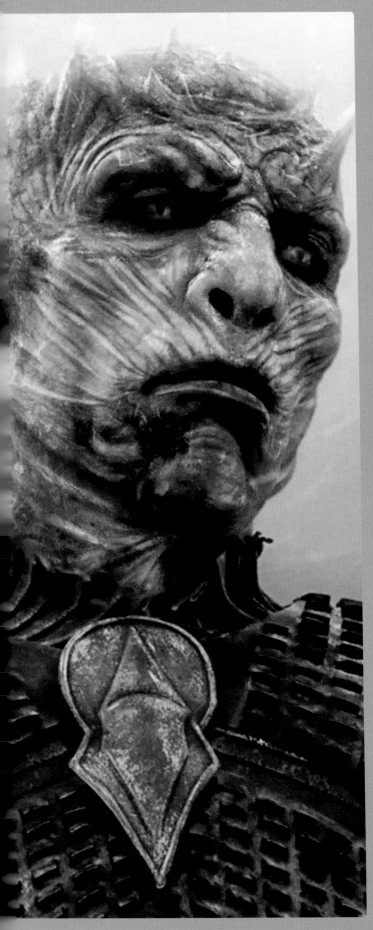

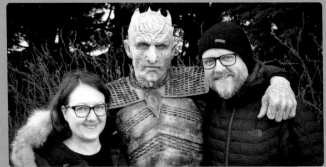

影集《冰與火之歌：權力遊戲》(2011～2019)有一個規模很大的藝術部門，但他們卻將角色設計全權交由我們負責。我認為這有助於特效化妝部門的立場。我們從2013年起參與作業，當然都是以原著作品為基礎設計。

特效化妝部門最初設計的主要角色是「夜王」。由於劇中已經有異鬼的角色，因此以這個角色為基礎來構成設計。監製大衛·班紐夫(David Benioff)和丹尼爾·威斯(Dan Weiss)希望展現夜王的威嚴氣勢，加上他是異世界的人物，所以提出將王冠設計成他身體的一部分，而非只是戴在頭上。至於是否可以實現這個想法則是我們的工作。

『在演員身上添加東西遠比減少要簡單許多。』

概念設計師霍華德·斯溫德爾(Howard Swindell)還負責了現場特效(實際特效)的工作，所以他非常了解實際表現的侷限。例如：在演員身上添加東西遠比減少要簡單許多。因此即便他擁有豐富的想像力，也不會設計出太誇張或無法實現的造型。

我們會向霍華德傳達設計形象、色調和質感等所需元素，他則會為我們描繪出3、4種設計。大衛和丹尼爾會從中挑選一種，然後決定執行。我們就可以快速著手作業。經過造型、試妝，然後夜王終於成形。每個人在第一次看到他時都感嘆道：「做得真好！」這正是大家心中的夜王，毋庸置疑，無可挑剔。

巴利·高爾(Barrie Gower / 特效化妝師)

左頁圖：小約翰·卡格里昂在電影《黑暗騎士》為希斯·萊傑飾演的小丑畫的特效妝獲得奧斯卡最佳化妝獎提名。

左圖：在影集《冰與火之歌：權力遊戲》飾演夜王的理查·巴拉克(Richard Brake)。

上圖：在影集《冰與火之歌：權力遊戲》片場，莎拉·高爾(Sarah Gower)和巴利·高爾獲准晉見由兩人設計的夜王(由理查·巴拉克飾演)。

過去我對漫威一無所知。不論是漫畫還是紅骷髏這個角色。但是當我和漫威公司會面，一起討論電影《美國隊長(Captain America: The First Avenger)》(2011)的角色設計時，看了他們的概念藝術後便深陷其魅力之中。他們不但富有創意，而且有許多令人喜歡的設計，不過眾所周知，一旦決定了演員，一切也將隨之改變。當決定由雨果·威明(Hugo Weaving)出演紅骷髏時，我就必須配合他的臉型，構思出能融合其個人特色與角色的妝容。在爲雨果上試妝時，大家都感到很滿意。從設計初期時我就被告知希望做成更加簡潔的風格。紅骷髏爲闔家觀看的電影角色，原本的視覺表現有點太強烈。雖然我心中感到有些遺憾，但是我可以了解製作方希望這樣做的原因。若依照最初的設計，觀眾可能會更注意造型而非雨果的演技。我們希望觀眾先注意到雨果的眼神表情，而不是他的顴骨。

大衛·懷特(David White)

右圖：大衛·懷特正在爲電影《美國隊長》中，飾演紅骷髏的雨果·威明畫上特效妝。
下圖：在同一部電影中，大衛·懷特正在用雨果·威明的眞人翻模，製作出紅骷髏的造型。
右頁圖：九頭蛇萬歲！大衛·懷特爲雨果·威明畫上超級反派紅骷髏一角的生動特效妝，忠實重現了原著漫畫中的形象。

當我想獲得一些靈感時，就會將目光轉向大自然。通常這樣的確會讓我想到一些好設計。思考顏色時，就會翻閱《國家地理雜誌》。這是為了在最虛幻的視覺表現中，仍要融入真實元素。藉由讓觀眾在觀看電影時感覺有些部分是「真的」，就可以進一步引領觀眾走入電影的世界。

塔米·萊恩(Tami Lane)

『簡直就是
挑戰極限的工作。』

上圖：為了參加怪物廠商萬聖節造型大賽，王孫杰在短時間創作出英勇的《守護者(The Keeper)》造型。

右上圖：這個特寫照是影集《冰與火之歌：權力遊戲》中，由巴利·高爾設計的森林之子特效妝。

「森林之子」一族初次登場是在影集《冰與火之歌：權力遊戲》第4季的尾聲，只有短短的一瞬間。她是宛如小精靈般的少女，穿著細枝枒般的服裝，完全沒有添加假體。到了第6季森林之子一族的設計則煥然一新。

我們和頂尖的概念設計師賽門·韋伯(Simon Webber)運用藤蔓或植物根，一同構思出全身的特效妝，希望讓穿著單薄的「森林之子」多一點尊嚴。最初試妝時大概就花了9個鐘頭。那時我記得大家還想：「唉，還是不要用這個方法好了，若真的這樣做，就會是一場惡夢了」。但是，這個想法還是通過了，而且這真的「成了一大工程」。

後來發現，原來角色畫上全身特效妝的模樣，只需要出現在關鍵場景。這樣一來，拍攝關鍵場景時就用接著劑將假體黏貼在皮膚。拍攝中景時則穿上材質具有彈性的服裝並貼上假體。拍攝遠景時則只在臉部貼上假體，身上則穿著數位列印的布料皮套。我們實際讓全身畫特效妝的演員和在遠景拍攝的演員並排，然後從距離6m的地方觀看，幾乎看不出兩者之間的差異。真的為大家節省了非常多時間。

原本為了要在早上8點完成全身特效妝，我們必須在前一天晚上的10點到12點之間開始上妝。簡直就是挑戰極限的工作。

巴利·高爾(Barrie Gower)

這個工作我最喜歡的部分是，發生問題時就解決它。我的目標是找出優雅又簡單的解決辦法。我認為本質上我們是工程師，只不過是一群有藝術涵養的工程師。

這裡向大家介紹一種簡單的解決辦法，至於是否優雅則交由大家判斷。在重拍1985年的電影《吸血鬼就在隔壁（Fright Night）》（2011）時，其中有一場戲是艾德的手臂斷了，然後他在地面來回走動。我們製作了以遙控驅動的手臂，但是它卻沒有依照期望地動作。

可以安裝在手臂的嵌入式電動裝置會需要甚麼？這時我們想到一個好方法。何不前往成人用品店，購買裝有馬達的假陽具？然後我們真的使用了這個假陽具！

我們拆除了橡膠後裝入手臂中，整體感覺相當不錯。一開始沒發現內建燈光，啟動開關後，手臂開始發光。我們將燈光取出後，再次嘗試，手臂完全依照我們希望的開始動作。

蓋瑞·伊梅爾(Garrett Immel)

『我認為本質上我們是工程師，只不過是一群有藝術涵養的工程師。』

下圖：電影《沙丘（Dune）》（2021）在特效化妝部門的負責人唐納·莫維特(Donald Mowat)的監製下，由伊娃·馮·巴爾(Eva Von Bahr)和勒夫·拉森(Love Larson)為飾演哈肯能伯爵的史戴倫·史柯斯嘉(Stellan Skarsgård)完成特效妝。

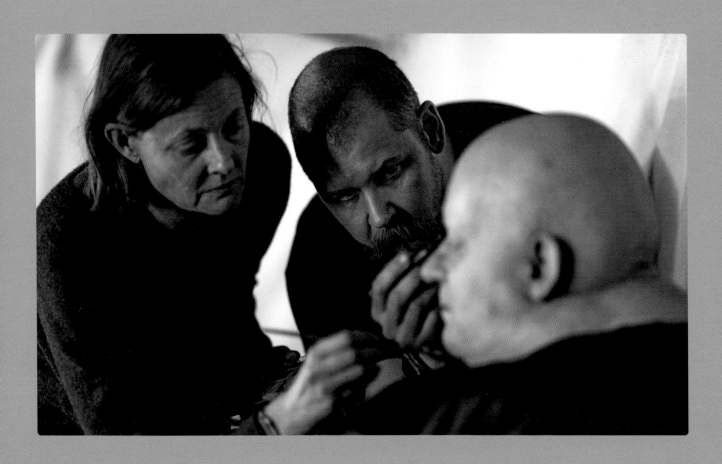

勒夫：一旦我們倆開始工作，會先分析並設計妝容。
伊娃：然後等實際開拍後，兩人會一起處理化妝作業。自從我們結婚後就一直一起工作，所以會經常討論溝通。例如：一邊料理番茄肉醬義大利麵、一邊討論「我覺得鼻子的部分處理得不太好」，然後一起吃晚餐、一起用Photoshop畫草稿、一起喝酒、一起討論設計。透過工作時的彼此激發、相互砥礪，就可以達到目前的成果。

伊娃·馮·巴爾(Eva Von Bahr / 特效化妝師)
勒夫·拉森(Love Larson / 特效化妝師)

在我協助吉勒摩・戴托羅導演設計電影《水底情深 (The Shape of Water)》(2017) 的角色兩棲人之前，大衛・葛羅索和大衛・曼格 (David Meng) 早已經塑造出幾個很棒的模型。然後 Legacy Effects 特效工作室擷取其中不錯的地方，又做了一個全新的模型。當我來到吉勒摩的家中時，他還讓我看了這個模型，我覺得做得棒極了。

過了幾週後，我收到吉勒摩的聯絡，想委託 Legacy Effects 特效工作室製作皮套的主要雕塑，並且表示：「我想要的是一個主角，而不是一頭怪獸」。

因此我們再次確認 Legacy Effects 特效工作室製作的模型。吉勒摩直接了當地問：「你覺得如何？」。我回答：「如果是我，我會先剔除這個宛如電影《黑湖妖潭》造型的魚鱗，因為如果他的戀人擁抱他、碰觸他的身體、想要發生性關係時，應該不會想要有魚鱗的觸感？為了讓她有前面說的感受時需要甚麼？應該是肌肉之類的吧！」

我還說了另一點：「這個太像魚唇的嘴巴也不行，要做出讓人想親吻的嘴唇。」

然後我將嘴唇改成如男模般的性感嘴唇。

在原定計畫中，會製作機械頭部，並且在裡面安裝許多輔助馬達。我聽到這裡問道：「這樣會一整天泡在水中吧？很容易一下子就故障囉！」

另一個方案是使用防水的輔助馬達，問題是聽說沒有可以防水的產品。而且如果安裝許多馬達，頭部就會變得超大，但是吉勒摩偏好頭部較小的造型。假設在怪物皮套上安裝超級巨大的頭部，應該會讓人覺得「啊，裡面有人！」因為太像搖頭娃娃 (大頭人偶)，所以薛恩・馬漢 (Shane Mahan) 和我決定在設計上結合特效化妝和電腦合成影像的特效。

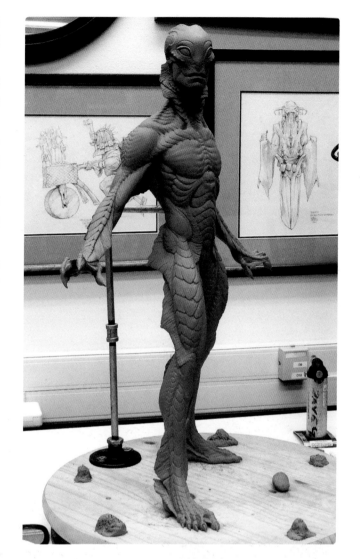

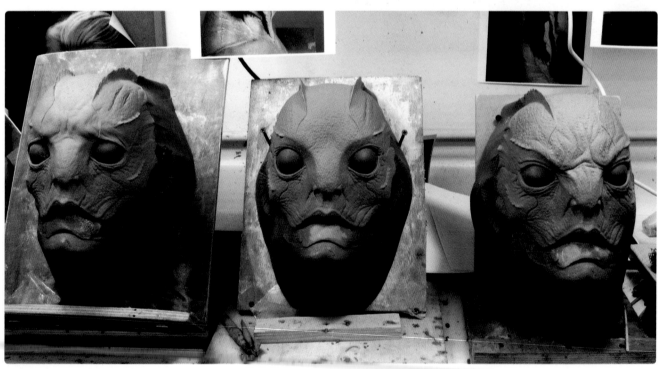

我先用鉛筆簡單畫出草稿，吉勒摩也感到滿意。之後，我將草稿做成模型時，他說：「沒錯，就是這個！」

但是模型和道格·瓊斯的臉型完全不合，所以我又回到吉勒摩的家中花了好幾天修改。雖然兩棲人的臉部設計由我處理，但老實說，大部分的想法出自於吉勒摩。他常常提供大家想法建議。例如：「卽便是魚也要很帥」、「試試加入一點傑克·科比(Jack Kirby)的氣質」。通常我們的反應是「蛤？」，感到一頭霧水。

但他真的很厲害，擁有源源不絕的創意，但不會過於天馬行空。因此和他共事，可挑戰各種超乎想像的事。兩棲人完成時，我一開始常聽到有人表示，好像《地獄怪客(Hellboy)》(2004)的魚人亞伯，但是只要將兩棲人和魚人亞伯並列，就可以清楚看出其中的差異。

當然兩個都是由道格飾演的角色，而且不論哪一個造型都反映了吉勒摩的創意，皮膚也都是藍色。由吉勒摩描繪的世界難免會有共通之處，這也是我莫可奈何的地方。

儘管如此，我仍表示打算依照這個造型繼續作業，並且考慮盡可能降低「魚人亞伯」的影子。但是吉勒摩表示：「麥克，不可以用負面思考工作喔」，「就算兩棲人和魚人亞伯很相似那又如何？導演是我，這是我希望的模樣」。

他說的沒錯。刻意去閃避就會產生奇怪的結果，倒不如順其自然。

麥克·希爾(Mike Hill)

左頁上圖：為了吉勒摩·戴托羅導演的電影《水底情深》，由大衛·葛羅索製作出角色的試驗作品。

左頁下圖：麥克·希爾為兩棲人做出各種表情的面具。

下圖：Legacy Effects特效工作室的麥克·希爾和薛恩·馬漢，正在完成道格·瓊斯穿著的怪物皮套。

『我想要的是一個主角，而不是一頭怪獸。』

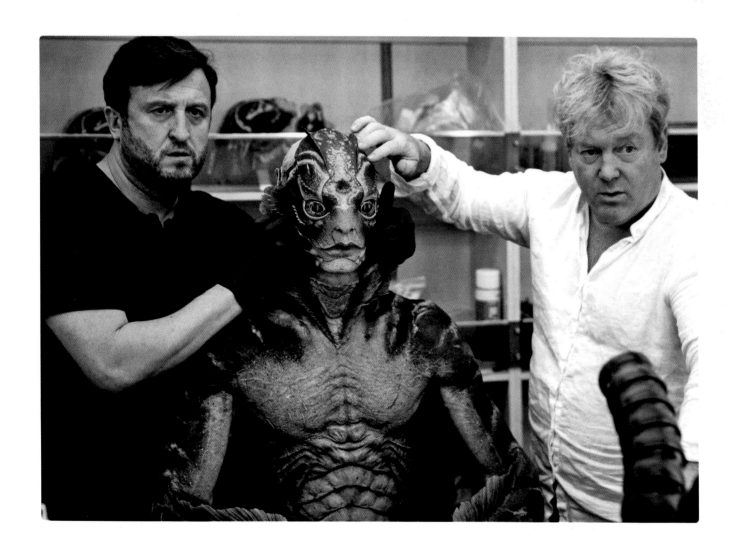

何謂能代表作品的怪物？首先在製作上必須將牠同樣視為有生命、會呼吸的角色。不能只當成一頭怪獸。牠必須具有慾望、期望和意識。漫無目的、一味暴動，應該無法成為一個代表性的角色。能通過時間考驗的經典怪獸，全部都具有靈性，還有慾望。從科學怪人到異形，無一例外。

原創電影中的異形並不會說話，也沒有眼睛，但是擁有繁殖、生存和成長等明確意識。牠們和電影中出場的其他角色一樣具有智慧和目標。這也成了異形在電影中搶眼的原因之一，而不僅僅因為很棒的特效化妝和怪物皮套。

為了做出代表性怪物的第2個重要元素，就是不要太早揭開全貌。許多電影的怪物都太快現身或展露太多，所以讓魔法失效。完美的怪物要慢慢現身、吊足大家的胃口，引導觀眾進入高潮。

第3個重要的元素就是設計出怪物和現實的交集。關鍵就在於怪物要基於現實世界和真實生物的架構來製作。人類經常望向現實世界，內心深處對於現實與虛構有清楚地認知。因此我認為最成功的怪物就是要忠於現實的物理學和解剖學。

史坦·溫斯頓有一個信念，就是在工作室的各個作業區應該要張貼昆蟲或海洋生物等真實生物的繪圖當參考，而不是其他作品的怪獸或奇幻角色。這是因為想讓怪物具有真實性，就要留意是否符合大自然的表現。

麥特·溫斯頓
（Matt Winston／美國史坦溫斯頓角色藝術學院）

上圖：位在北嶺的史坦溫斯頓工作室。用於電影《魔鬼終結者（The Terminator）》（1984）的實物大T-800正被史坦·溫斯頓看守著。

下圖：為了同一部電影設計魔鬼終結者角色造型的史坦·溫斯頓以及飾演者阿諾·史瓦辛格（Arnold Schwarzenegger）。

右頁圖：喬·哈洛（Joel Harlow）依照伯尼·萊特森（Bernie Wrightson）的插畫描繪，設計了珍妮佛一角的特效妝。原作刊登在《CREEPY》雜誌的第63期（1974年7月）。

『這是因為想讓怪物具有真實性，
就要留意是否符合大自然的表現。』

THE MONSTER CLUB

怪獸俱樂部

衆所皆知，吸血鬼咬了人就會產生新的吸血鬼。
而人一旦被狼人咬了，直到死之前，在每次滿月到來，
就會渾身長毛，一邊狼嚎一邊在荒野中遊蕩。對吧？不，答案是錯的。
創造狼人的是里克·貝克，製造吸血鬼的是格雷格·卡農，
至於做出箱中怪物蓬蓬的則是湯姆·薩維尼。
怪獸都是經由這些大師之手而誕生。
本章我們將一起頌揚歷史，回顧好萊塢是如何一步步
創造出這些毛髮最濃密、最恐怖、眼睛細長如蟲的吸血怪物。

黏貼假皮，然後修飾至與肌膚自然相容，看不出分界，最後上妝塗色，然後一切在融爲一體的瞬間全數到位。借用迪克·史密斯所說的話，這就是「科學怪人效應」。特效化妝賦予生命的那一刻，眞是令人心跳加速、忐忑不已。

帕梅拉·戈爾達默(Pamela Goldammer)

『一切在融爲一體的瞬間全數到位。』

第116-117頁：里克·貝克正在製作電影《美國狼人在倫敦》中，出現在噩夢的納粹惡魔特效妝。

下圖：史坦·溫斯頓(左邊)。一起合影的是他的妻子凱倫(右邊)和兩人的最佳傑作，正是女兒戴比和兒子麥特。

右頁圖：上面兩張照片都是年輕時史坦·溫斯頓穿戴上自製特效妝的樣子。已經可從中感受到他將是這個領域的大師。

下面的照片是麥特和史坦·溫斯頓黏貼上特效妝假體的模樣，可惜未用於提姆·波頓執導的電影《決戰猩球》。

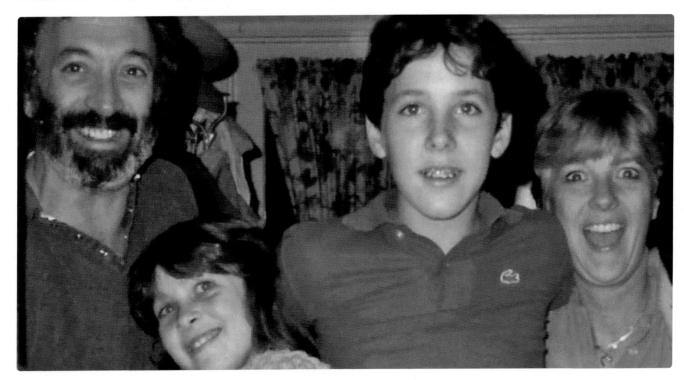

　　父親史坦·溫斯頓經常嚇唬我和妹妹戴比。父親在家時，我們在進房間前一定要先確認門後，因爲他十之八九會躲在門後等待埋伏，想要立刻竄出嚇人。直到他去世前依舊樂此不疲。我想說說2次小時候的恐怖經驗，也可視爲聚焦父親另一面的故事。

　　我記得應該是發生在7歲左右的故事。某天深夜，我在黑暗中好像聽到甚麼聲音而醒來。低吼般粗重的呼吸聲，還有腳步聲。這個聲音慢慢向我靠近。我立刻翻身背對著門。我心想只要沒在看，這些聲音就會漸漸消失。但是，聲音卻越來越近，我甚至可以感覺到喘氣聲。懷著忐忑不安的心一回頭，父親全身打扮成狼人露出牙齒，牙齒上還滴著血。

　　從此以後，我一定要關著門睡覺。

　　又過了好一陣子，大概是8歲還是9歲的時候，某天晚上我正在寫作業，窗外慢慢浮現一張臉，一張亡靈的臉。像幽靈一樣的死白，還有一雙沒有瞳孔的白色眼睛。

　　我嚇得驚慌失措，逃到別的房間，但是像噩夢一樣，那個房間也有一個亡靈慢慢出現。我一邊尖叫一邊又跑到別的房間，可是不管我逃到哪裡，那張臉都在我身後如影隨形。終於我跑到了父母的房間，然後害怕地向母親哭訴：「媽咪，快叫爹地停止，爹地一天到晚這樣，眞的太過分了，我受不了了……。」

　　母親非常平靜地回答：「你應該知道我沒辦法幫你，因爲那就是你爹地工作的方法。」

　　我沒有在開玩笑，父親最大的樂趣除了嚇觀衆，還有嚇自己的小孩！

麥特·溫斯頓(Matt Winston)

『我一定要關著門睡覺！』

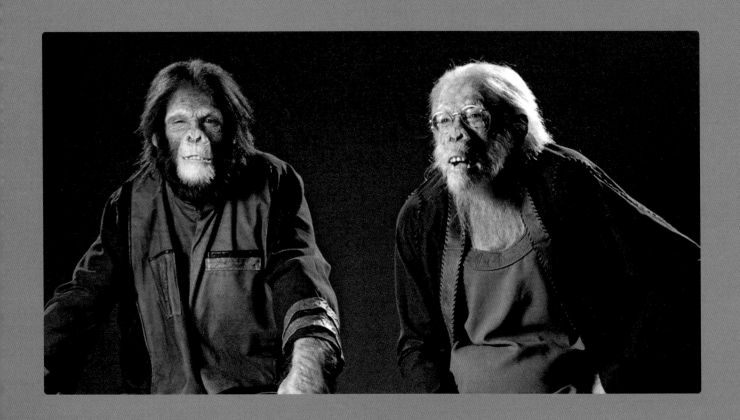

約翰：電影《美國狼人在倫敦》是1969年寫出的劇本。結果直到1981年才拍成電影，我幾乎直接沿用了19歲時寫的內容。但其實原本的故事背景不在英國。

里克：我第一次聽約翰說《美國狼人在倫敦》的故事，是我在他執導電影《低級貨(Schlock)》(1973)工作的時候。我在看劇本之前，約翰就已經把整部電影演給我看了。我們曾討論過大衛變身的場景。約翰說：「小朗·錢尼直到完全變身成狼人時都一直坐在椅子上，我覺得那樣怪怪的」，接著又說：「在變身的過程中，應該會感到很痛苦。我想表現出這份痛苦，呈現四處走動的樣子，而且我想做出前所未有的變身戲。」

約翰：我將這些全都寫在原創劇本裡，寫了滿滿的一整頁，清楚表現出漫長又痛苦的經過，還有變身的樣子。而且我還問里克：「如果是你會怎麼做？」

里克：我回答：「毫無概念，但是我想做看看。」

約翰：里克一開始還說要用一鏡到底的長鏡頭拍攝，但我知道這一點也不實際，也不可行。而且這樣就會缺乏戲劇張力。戲劇場景是要利用運鏡讓畫面充滿張力。例如可以用一個鏡頭拍攝車子從懸崖墜落的爆炸場景，但如果是我，會處理得更瘋狂又刺激一些，鏡頭先落在輪胎，接著是車內的乘客，然後來個主觀鏡頭。蒙太奇是電影拍攝時很重要的手法，里克後來非常看重這個手法。

里克：後來我們將完整變身的劇情畫成分鏡圖。

約翰：那是1973年的事了。最後成為電影的畫面和當初構思的所差無幾。不同的地方只有追加了米奇玩具的鏡頭。里克為每個鏡頭設計了不同的假體，從電影製作開始的好幾年前，他就在準備變身後的頭部、伸長的手等超逼真的特效妝假體。做足了萬全準備。

1970年代我就不斷向里克說：「我一定要拍這部電影。」這段期間，喬·丹堤(Joe Dante)還委託里克電影《破膽三次》的工作。里克大概是想自己雖然擁有超棒的點子，但《美國狼人在倫敦》的電影製作可能無法成真，而和《破膽三次》的製片方簽約。之後因為拍攝資金全數到位，我打電話給里克時，他還試圖若無其事地說：「我決定做喬·丹堤的電影了。」

我聽了有點生氣。喬正在看頭部等變身後的所有模樣。但是因為《破膽三次》還在前期製作相當初期的階段，所以里克說服了喬，改由當時里克的助理羅伯·巴汀負責《破膽三次》的妝效。羅伯的工作表現相當好。因此，里克又可以承接《美國狼人在倫敦》的工作。這也是為什麼兩部電影的特效表現相當神似。

原本的概念截然不同。電影《破膽三次》是在黑暗中拍攝變身的場景，這對於特效化妝的呈現上相當有利。而《美國狼人在倫敦》一開始考慮在螢光燈下拍攝大衛變身的場景。結果沒有辦法做到這個程度。

里克提出了幾個需求。一是在開拍前要有6個月的前置

『在變身的過程中，
應該會感到很痛苦。
我想將這份痛苦
表現出來。』

時間。另一個是將變身戲安排在最後拍攝。這樣就可以確保再多一個月的準備時間。我答應他的要求。在拍攝的最後一天，我拍攝完其他所有的場景後，只留下客廳的場景，設置好照明，依照里克的需求調整準備，只留下最少的所需人員。

里克：或許我真的要求太多，但是原本就應該要這樣安排作業。確立計畫然後花時間做出好作品。

我們的工作，也就是在電影裡最花費成本的特效化妝拍攝，是大部分的電影導演最不想要處理的部分。我們將這場戲延後至當天的最後才拍攝，而且必須在45分鐘內完成。因此和約翰工作是很愉快的經驗。

因為約翰會說：「特效化妝花10小時也沒關係，等畫好再開始拍攝。1天只拍這一個鏡頭也關係，拍到2、3個鏡頭就很夠用了」。

約翰：里克和大衛·諾頓(David Naughton)大概半夜2點到倫敦的特威克納姆片場，然後開始畫特效妝。然後早上7點來到現場，早上8點開始第一次的拍攝，接著至少有2個小時他們會消失在化妝用的拖車裡。這段期間我們會在一邊等待。因為也沒有其他要做的事，所以就一邊吹著口哨一邊閒晃，是不是很悠哉的現場？

但是里克工作的每一個環節都一絲不苟,絕對有等待的價值。例如:大衛長出毛髮的鏡頭。那個畫面造成極大的話題。里克做的工作只是將毛髮,從特效妝皮膚的一邊植到另一邊。一邊看起來像自然捲的毛,另一邊則是將所有的毛都綁在一根棒子上。然後用特寫鏡頭拍攝從皮膚拔出這些毛的樣子。接著只要倒帶播放就可以看起來像長出毛髮的樣子。很多人都問我是這麼做到這些的,但是我不太想說,因為這個方法有點太簡單了。

里克:真的好好玩啊!

約翰:當時應該沒有覺得好玩吧?

里克:為了做這些花了好幾個月,但拍攝一下子就過了。

約翰:應該是說大衛變身後的頭部拍攝,就是嘴巴伸長變成狼的口鼻部的畫面,我們從某個角度拍了3、4個鏡頭,大概10分鐘拍攝就結束了。我說:「好了!下一場」。

里克還很驚訝地問:「你說『下一場』嗎?」

我回他:「里克,你還有要做甚麼事嗎?要不要請大衛唱首歌?」

他說:「不需要」

然後我就說:「好的,那下一場!」

里克非常不滿意,看了電影後終於不生氣了。

里克:我和特效化妝的工作人員一起去看,有種努力終於獲得回報的感覺。上映的當天。大衛變身的瞬間大家都起身歡呼!我心想:「太好了!我們辦到了!」

獲得奧斯卡獎提名時,是奧斯卡剛增加了「最佳化妝與髮型設計獎」的那一年。我完全沒想到自己會獲獎。因為畢竟是所謂的怪獸電影。不但有裸露的場景,而且主角又滿嘴髒話。我真的很榮幸自己獲得提名,但我還以為會是《心靈之聲(Heartbeeps)》(1981)的史坦·溫斯頓得獎。

不過頒獎人金·杭特(Kim Hunter)公布的竟是我的名字!

約翰·蘭迪斯與里克·貝克
(John Landis and Rick Baker)

左頁圖:在電影《美國狼人在倫敦》中,里克·貝克在微調大衛·諾頓變身成狼人後的頭部造型。

下圖:滿懷夢想的男人,里克·貝克(左)和約翰·蘭迪斯(右)。中間是大衛·諾頓畫上狼人變身到一半的特效妝模樣。

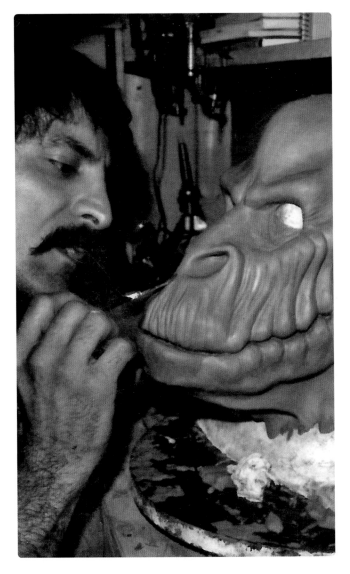

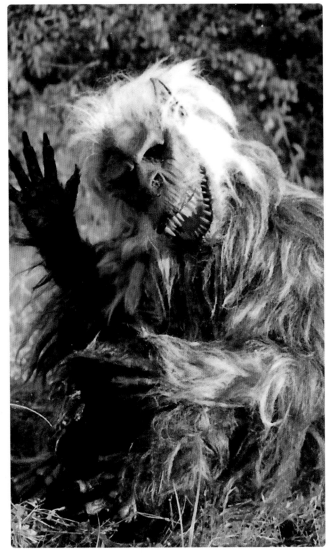

蓬蓬是我第一個用電子動畫技術製作的怪物,是由我為電影《鬼作秀》製作,出現在木箱的怪獸暱稱。我打電話給羅伯·巴汀,他花了2個半小時的時間從頭和我說明了作法。

後來我因為電影《飛車敢死隊(Knight Riders)》(1981)首映前往洛杉磯時,又和羅伯碰面。接著來到他的家中,羅伯將電影《破膽三次》中使用的頭部肌膚剝開給我看。我嚇了一跳喊道:「不要剝!」。但是他說:「不需要保留皮膚,只要有機械就好!」。

然後,他仔細地告訴我有關約翰·卡拉定(John Carradine)頭部的複雜機制,還實際見到之前在電話裡他解說的機械構造。真的是倘若沒有羅伯,蓬蓬可能就不會誕生。要為至今不存在的東西賦予生命,這個作業其實令人既興奮又緊張!真不敢相信我可以做出環顧四周、流著口水、撕咬人類的怪物。

湯姆·薩維尼(Tom Savini)

『要為至今不存在的
東西賦予生命,
這個作業其實令人
既興奮又緊張!』

左頁圖:在電影《美國狼人在倫敦》和里克·貝克一起負責特效化妝的史蒂夫·約翰遜(Steve Johnson,左)、伊萊恩·貝克(Elaine Baker,中間)以及比爾·斯特金(Bill Sturgeon,右)。大家備齊了針筒、氣泵、全新的技術,準備拍攝狼人變身後的背後。

左上圖:湯姆·薩維尼正在塑造一個身體凍住的生物(俗稱蓬蓬),他出現在喬治·羅梅洛導演的電影《鬼作秀》第4篇的「箱子」。

右上圖:拍攝空檔讓人見識到其親切面孔的蓬蓬(由達里爾·費魯奇飾演)。達里爾·費魯奇(Darryl Ferrucci)在這部電影中擔任湯姆·薩維尼的助理,非常樂意穿上皮套戴上機械頭套扮演蓬蓬。

電影《變蠅人》(1986)的迴響極大，遠遠超乎我們的預期。在工作室設計造型時，每片假皮都有點像肉餅，直到所有假皮結合在一起，實在無法想像究竟會變成甚麼模樣。我從克里斯·瓦拉斯和團隊的身上學到許多。這裡大概就像是一群瘋狂專業人士的大家庭吧！

麥克·史密森(Mike Smithson)

我覺得自己很幸運，已經接過各種造型委託，即使明天死去也了無遺憾。其中包括怪獸、怪物、外星人、吸血鬼……還有電影《粗野少年族(The Lost Boys)》(1987)。誰能料到竟會如此大受歡迎？

有一次我在舊報紙上看到一個英俊美男的照片，不但輪廓深，還有一頭金髮。因為照片褪色的關係，顴骨和額骨的形狀顯得很怪異，卻讓我覺得相當有型，而決定將這個模樣用在電影《粗野少年族》中吸血鬼的基本概念。我不喜歡電影或電視作品的吸血鬼是因為，當額頭有添加特效化妝，就必須要配合這個部位在顴骨添加假皮，但這個部分都會被省略。《星際爭霸戰》的克林貢人也只有額頭有特效妝，但是我就是覺得哪裡怪怪的。

因此就連基佛·蘇德蘭(Kiefer Sutherland)，即便下巴有鬍子，我還是會配合額頭製作小小的顴骨假皮。導演喬伊·舒馬克(Joel Schumacher)非常滿意我設計的造型，但是他說太小了。他希望我設計出比任何人還奇特的妝容。因此我利用添加在傑森·派屈克(Jason Patric)身上的特效妝假皮，並且匆匆忙忙地將它修改成適合基佛的複雜形狀。開始拍攝時，喬伊來到我身邊說道：「我原本預定拍攝所有人上半身的鏡頭，但是特效妝實在太棒了，所以我決定拍攝超近的特寫鏡頭！」

我很開心特效妝的效果良好，而且之後的好幾年間，在各種作品中都可以持續看到類似的妝容。影集《魔法奇兵》(1997～2003)每季一播放時，我都會開玩笑地說：「我何時會獲得艾美獎的提名？」

格雷格·卡農(Greg Cannom / 特效化妝師)

左下圖：在電影《粗野少年族》中基佛·蘇德蘭裝上由格雷格·卡農設計的經典吸血鬼尖牙。

右下圖：出演影集《魔法奇兵》的尼古拉斯·布蘭登(Nicholas Brendon)，由視神經工作室的約翰·伏利奇製作設計造型，再由托德·麥金托什於拍攝現場完成吸血鬼特效妝。

『好幾年間，在各種作品中都可以持續看到類似的妝容。』

我在約翰·伯奇勒（John Buechler）的片場工作多年，我視他如父，他視我如子。任何東西都難以取代這段寶貴的時間。

電影《地窖居住者（Cellar Dweller）》（1987）對我們來說是一部大製作。為了製作這部作品中的惡魔，我第一次製作了機械頭部。為了操控臉部動作需要9位操偶師，頭部連結了許多電線。演員邁克爾·迪克（Michael Deak）感到很害怕，對於穿戴裝備相當猶豫。不過當頭部開始動起來時，約翰興奮地雀躍不已，而且在拍攝時還希望我們表現出更多動作。他不斷說：「讓他發出吼叫聲音」。「這次要這樣動，然後下次要——」。約翰在拍攝時打從心底感到開心。

我看到他如此樂在其中，我也感到相當興奮。看到他對我做的機械裝置如此認同，也讓我更加有動力。數位特效當然可以呈現很棒的效果，但是實際在拍攝現場加入機械頭部、操偶師和動物，並且看到大家的反應，其中會產生某種撼動人心的力量。若可以透過螢幕傳遞這股力量，觀眾就會如同被施以魔法一般。

今後我也不會對這份工作感到厭膩，只要還可以活動，我希望透過指尖持續帶給大家滿意的表現。

約翰·克里斯威爾（John Criswell / 特效化妝師）

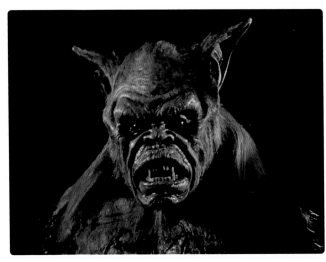

上圖：邁克爾·迪克在約翰·卡爾·伯奇勒導演的電影《地窖居住者》中飾演怪物。

下圖：在電影《十三號星期五7（Friday the 13th Part VII：The New Blood）》（1988）的拍攝現場，導演兼特效魔法師的約翰·卡爾·伯奇勒看來一點也不怕傑森（由肯恩·哈德Kane Hodder飾演）。

第126-127頁：在Spectral Motion特效工作室邁克·埃利薩爾德的監製下，由諾曼·卡布雷拉創造出電影《刀鋒戰士3（Blade: Trinity）》（2004）的狼人。

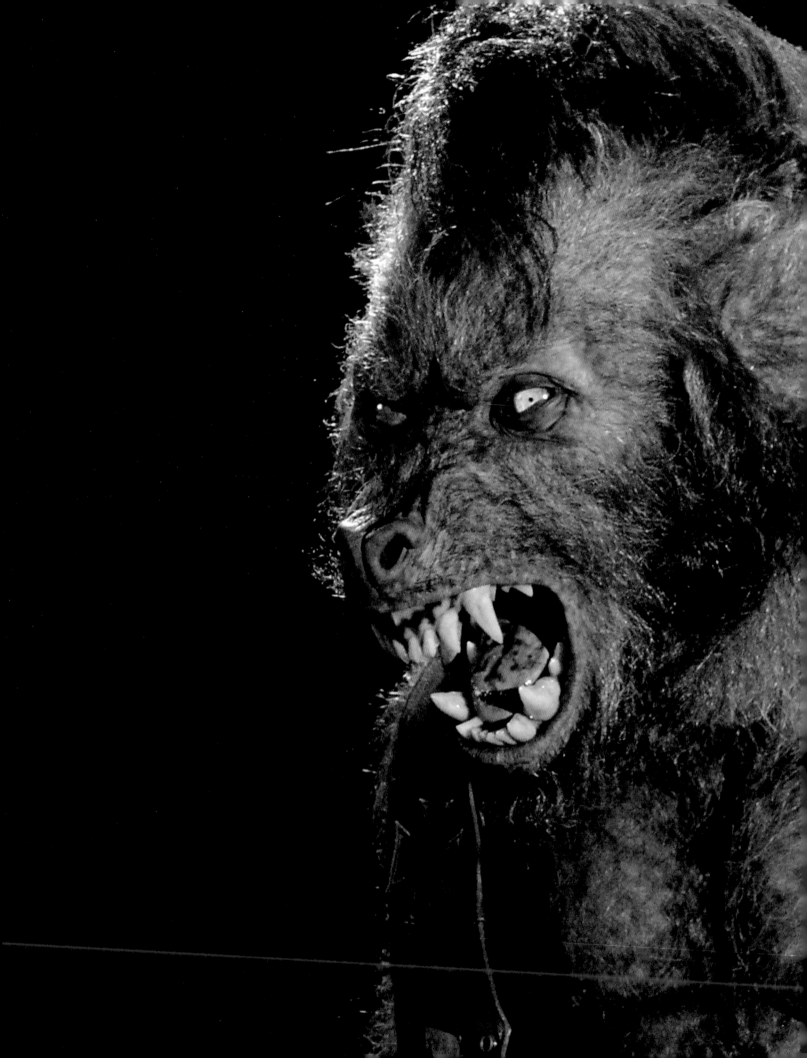

我不喜歡自己臉上有特效妝，但是在演出電影《惡夜追殺令(From Dusk Till Dawn)》(1996)中鼻子超大的吸血鬼時，大概有3、4個小時都感到很開心。躲在某人的身後嚇人真的很好玩。

但是過了12個小時之後，就會開始想：「拜託，誰來幫我把這個妝全部卸掉！」

因為臉上黏呼呼的讓人無法忍受，卻又得一直處在這個狀態，真的不是普通的黏！

湯姆·薩維尼(Tom Savini)

『因為臉上黏呼呼的讓人無法忍受，卻又得一直處在這個狀態。』

左頁圖：血腥虐殺特效妝大師湯姆·薩維尼在電影《惡夜追殺令》，變身成吸血鬼型的角色，一個胯下裝有槍枝的性愛機器人。

上圖：昆汀·塔倫提諾(Quentin Tarantino)在同一部電影中，畫上KNB EFX特效工作室設計的特效妝，扮演嗜血若渴的吸血鬼。

中間：出自同一部電影中，飾演桑妮可的莎瑪·海耶克(Salma Hayek)，畫上令人聯想到巨蟒的特效妝。

右圖：在同一部電影中，特效化妝團隊的所有成員，都客串演出吸血鬼的角色。這個帥氣的吸血鬼是韋恩·托特(Wayne Toth)。

在從事《魔法奇兵》工作的6年間，每天都有充滿樂趣的挑戰。擔任電視影集特效化妝時的行程異常緊湊。例如：星期五決定了選角，大概在下星期一左右就會開拍，必須得在極少的預算和時間內做出好的特效化妝。

視神經工作室爲了維持品質，會盡全力透過所有的環節交出漂亮的成果。從設計到造型、發泡乳膠的假體製作，大家在高壓中完成頂級水準的作業，並且以電視影集的預算完成品質如同電影的假體。還不時發生在凌晨3點將當天早上拍攝使用的假體全部放入箱中送到門口的緊急事件，而且全都是第一次看到的假體，也可能尺寸不合。感覺像在拼圖一樣。這些應該要如拼接？又該如何固定？這些假體要添加在哪裡？

喬斯·溫登（Joseph Whedon）重拍的每一個環球怪獸都很厲害，最困難的當屬《魔法奇兵》版的科學怪人，也就是改造人亞當的特效妝。

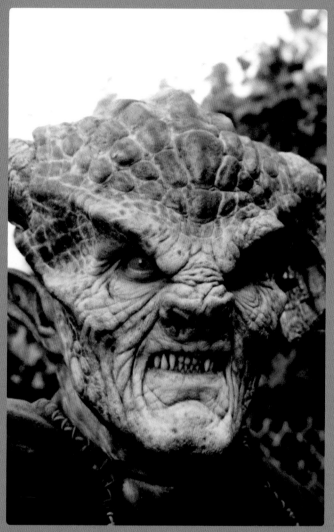

『要透過過往
累積的經驗，
運用習得的各種手法，
使出渾身解數
將之克服。』

我爲飾演亞當的喬治·赫茨伯格（George Hertzberg）畫特效妝時，一開始得需要8個小時。最後可以縮短成6個小時。如果視神經工作室可以給我更多的準備時間，我可做出更簡單安裝的造型，應該就可以更加節省時間。

連身皮套上有密密麻麻的拉鍊和縫線，必須用混合的假皮一一消除，還要上色。另外，還有金屬製的頭部零件，設計時未考慮到安裝的方法。結果負責髮型的工作人員，在喬治的頭髮固定魔鬼氈，然後將假皮黏在該處。因爲感覺會拉到頭髮，所以穿戴在身上時應該不太舒服。後來依照喬斯的要求，決定打開那個頭部零件，但是我認爲在開口安裝鉸鏈變得很重。這個問題直到最後依舊未能解決。

身爲負責人解決問題，讓一切順利進行是我的工作。擁有經驗豐富的負責人相當重要。尤其電視影集會接連不斷出現各種問題。要透過過往累積的經驗，運用習得的各種手法，使出渾身解數將之克服。這是相當有挑戰性又刺激的工作，但是大家不是說感受到高壓，白頭髮就會增加？我的頭髮當然也不例外。

托標·麥金托川（Todd McIntosh）

馬特‧羅斯對於電影《地獄怪客》提出一個很好的想法，不過為了實現這個想法就必須有米奇‧迪凡（Mitch Devane）的技術。地獄怪客的特效妝是配合朗‧帕爾曼（Ron Perlman）所設計，當然他的特技替身也必須有同樣的妝容。然後製作方就接連聘用了各個特技替身。吊鋼絲的特技替身、打鬥戲的特技替身，感覺像在看旋轉門一樣。

因此馬特想到做一個朗‧帕爾曼的臉型，並且讓特技替身套在地獄怪客的假體下。這樣一來，一個假體就可以貼合在所有特技替身的臉上。這個方法遠比——在特技替身添加完整的地獄怪客妝更為簡單，而且又可以節省經費。

因此每次聘用一位新的特技替身，米奇就會製作他的臉部翻模。米奇製作了朗的面具，並且先畫上地獄怪客的妝。然後將兩個假體一起套在特技替身身上，這個方法真的很不錯。

某天朗為了特效妝的試妝來到工作室。看到套上自己臉部面具的特技替身，似乎在想：「這是怎麼一回事？」

羅伯‧弗雷塔斯（Rob Freitas）

電影《黑湖妖潭》的半魚人是環球怪獸中我最愛的角色，也是環球怪獸電影中我最愛的一部作品。我和朋友馬克‧克拉什‧麥克雷里（Mark'Crash'McCreery）一起在Spectral Motion工作室共事時，還討論這部電影的翻拍消息。然後我收到委託，製作了半魚人的模型，還上了顏色。現在想想仍舊覺得做得很好。

導演布雷克‧艾斯納（Breck Eisner）當初曾考慮以電影繪圖特效製作怪物。但是他來到造型製作現場觀看時，我們極力說服他：「做成寫實的身體皮套會呈現很好的效果」。然後模型完成時布雷克顯得相當滿意。

可惜電影因為演員罷工而中斷製作，但是幸好讓我得以製作出自己長年夢想的半魚人模型！

大衛‧葛羅索（David Grasso）

『現在想想
仍舊覺得做得很好。』

左頁左下圖：喬治‧赫茨伯格在影集《魔法奇兵》飾演亞當一角的特效妝，是以傑克‧皮爾斯為電影《科學怪人》製作的著名妝容為基礎，經過視神經工作室的設計，再由托德‧麥金托什花費8小時完成細膩的特效妝。

左頁右上圖：同一部影集中，邁克爾‧迪克（Michael S. Deak）飾演的腐蝕者摩洛克（Moloch the Corruptor）的特效妝，由約翰‧惠頓（John Wheaton）負責設計與創作，特效妝則由托德‧麥金托什負責完成。

上圖：在邁克‧埃利薩爾德的Spectral Motion特效工作室中，有一尊大衛‧葛羅索收到電影《黑湖妖潭》翻拍消息時塑造的美麗模型。

電影《黑影家族 (Dark Shadows)》(2012) 製作期間的某天,在拍攝結束後,我正要為強尼·戴普 (John Depp) 卸妝時,他說:「鼻子就不用卸了!」

不卸掉這個像迷你橋梁的假鼻子?我又確認了一次:「真的不卸?」

他說:「對啊,等等要拍攝《浮華世界 (Vanity Fair)》雜誌。不用卸,就改塗上一般的膚色,我想試試大家會不會發現!」

然後他就去拍攝《浮華世界》雜誌了。結果誰都沒有發現這個假鼻子,該期雜誌的封面就是戴上波拿巴·柯林斯假鼻子的強尼·戴普。

喬·哈洛 (Joel Harlow / 特效化妝師)

『我正要為強尼·戴普
卸妝時,他說:
「鼻子就不用卸了!」』

下圖:在提姆·波頓導演的電影《黑影家族》中,喬·哈洛為飾演波拿巴·柯林斯的強尼·戴普畫上美麗的特效妝。

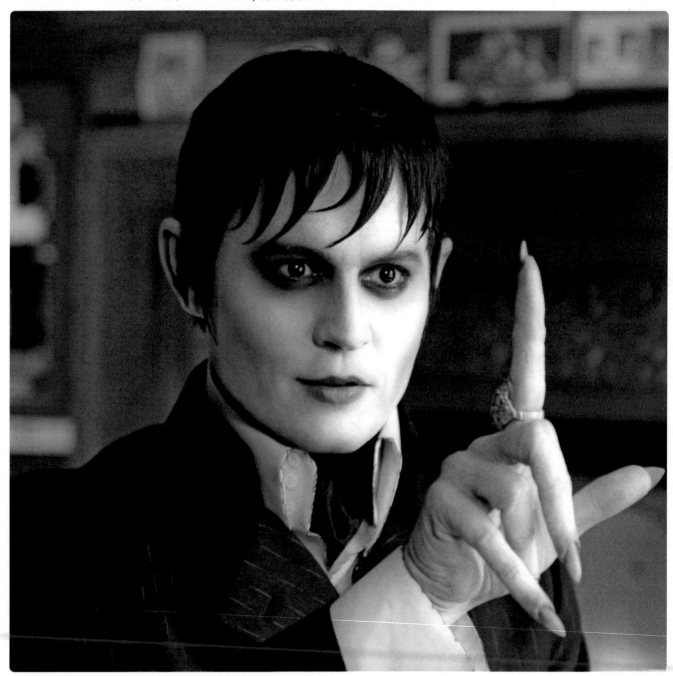

在影集《莎賓娜的顫慄冒險（Chilling Adventures of Sabrina）》（2018～2020）中，我爲女演員畫的怪獸妝同樣是賞心悅目的美麗彩妝。

我並沒有使用假體，但「這次用假睫毛，然後打算畫出可愛眼妝」的感覺。

完成後，女演員紛紛驚嘆。「好漂亮！特效妝竟然可以這麼漂亮！」

套一句我經常說的話：「雖然說是怪獸，但是不一定就要很醜。」

邁克·菲爾茲（Mike Fields / 特效化妝師）

『雖然說是怪獸，
但是不一定就要很醜。』

左圖：在影集《莎賓娜的顫慄冒險》飾演納迦娜的凡妮莎·魯比奧（Vanessa Rubio）。特效化妝由AMAZING APE特效製作公司設計製作，之後在現場由邁克·菲爾茲完成特效妝。

中間：這個華麗的特效妝出自於同一部作品，也是由AMAZING APE特效製作公司設計，再由邁克·菲爾茲完成特效妝。

FEATURED CREATURES

怪物界的明星

四處搜尋外星生命存在證據的人，
我想請你放心。真實就在你的眼前。
既不在那遼闊夜空，也不在美國秘密基地「第57區」的深處。
同樣若想召喚天使或魔鬼，也不需要依靠聖經
或皮革封面的死者之書。真的不需要。
想要獲得一個幻獸？讓我告訴你可以去哪找到。
牠們不在魔法棒下，也不再遙遠的銀河系，
牠們就在人類魔法師特效化妝大師的工作室。

我和斯圖爾特·弗里伯恩是很要好的朋友，若問我：「我和他之間的故事」，我只會想起我倆之間歡笑愉快的時光。我受斯圖爾特的邀請，以共同指導的身分，參與電影《星際大戰四部曲：曙光乍現》酒吧段落的工作。我在這部電影中只負責這個部分。

我製作的外星人是原創設計。其中一個主要的外星人角色宛如海象，棕色頭部的下巴下方還有兩道裂口。我後來才知道這個角色被命名為「龐達·巴巴」。

老實說在設計上並沒有很精緻，畢竟沒有充足的時間。有段時間我還和斯圖爾特一起做了像螳螂般的怪物。由於我家有適合的材料，我還把他帶回家作業。可惜的是沒有時間可以把他完成，所以手腕前端少了爪子，顯得有點呆。我們也沒有時間設計成機械裝置，而是像用線連接的戲偶般使角色動作。由於我們躲藏在背景深處，被陰影遮住，所以我想應該都沒有人發現。

總之我們嘗試各種方法，讓角色穿上恰當的服裝，終於每個外星人都呈現不錯的模樣。

丘巴卡則是另一個大工程。由於他第一次出場是在酒吧的段落，所以我也是丘巴卡造型團隊的一員，負責人包括我、斯圖爾特和斯圖爾特的兒子葛拉漢。

丘巴卡原本是劇本中沒有的角色，所以我們對於他的樣貌毫無頭緒。我記得喬治·盧卡斯難得來作業現場時，我們曾試圖詢問出各種資訊。但是他的回答相當模稜兩可，花了我們不少功夫。

會說答案模稜兩可，代表那時的喬治對一切都還很模糊。並不清楚自己想要的具體內容，即便知道，他也無法清楚表達腦中的形象。

他一直被我們的疑問砲轟。「丘巴卡毛茸茸的嗎？還是光溜溜的？」然後喬治回答：「我想要毛茸茸的」。然後我們再接著問：「那做得像人猿如何？幾乎就像隻猴子那樣？」

「這樣嗎？這樣好」

我們的作法是大概構思一下丘巴卡的特徵，然後不斷示意喬治：「這樣好不好？」

那時已經沒有太多的時間，必須盡快作業。因此他只是不斷說：「啊，這樣啊！這樣就好。」斯圖爾特在作業中途遇到瓶頸，所以我接手繼續製作模型，塑造出臉和手的模樣。

『那時的喬治對一切都還很模糊。』

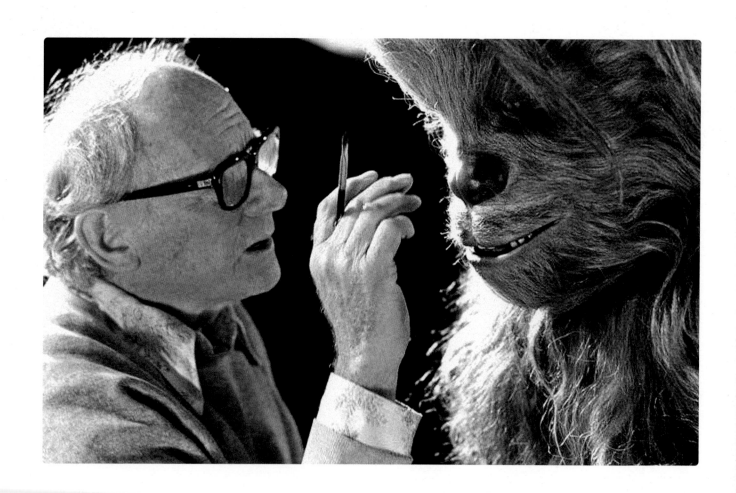

斯圖爾特在參與電影《2001太空漫遊》的時候，就已經想出讓猿人表情稍微豐富的好辦法。在面具組裝上迷你裝置，只要演員下巴動作，面具的上唇就會掀起，看起來就像在咆嘯一般。他把這個設計運用在丘巴卡身上。

在這之前身體皮套都是由假髮部門負責，包含備用品在內製作了相當多套。當時我覺得沒有工作人員對我們的怪物有感情。大家都是第一次製作這類型的電影，老實說還不是很清楚該如何拍攝。因此當殺青後，我們問喬治要怎麼處理這些怪物時，他表示「全部丟棄」我們也沒有多想。

然後就全都丟了，一個也沒留。幾乎都是葛拉漢和我來來回回，從作業現場到好幾公里外的巨大垃圾桶，將怪物放置在垃圾桶中。

如果我們知道好幾年後會有這麼高的價值，大家一定會全部堆在推車上帶回家吧！但是當時除了頭腦有問題的人之外，沒辦法想像有誰會想要這些東西。

電影上映時我們都很驚訝。沒想到是我們創作中最受歡迎的電影。不過電影經過剪接後放映在大螢幕上，還真的做得挺不錯的。

克里斯多福·塔克（Christopher Tucker / 特效化妝師）

『當時我覺得
沒有工作人員
對我們的怪物有感情。』

第134-135頁：蓄勢待發的惡靈軍團，由KNB EFX特效工作室負責的戲偶、特效化妝和皮套，全都是為了製作導演山姆·雷米的電影《魔誠英豪（Army of Darkness）》(1992)，一部典型的恐怖喜劇片。

左頁圖：斯圖爾特·弗里伯恩正在修整阿丘的外表。多虧有他，在電影《星際大戰》(1977～1983)的3部舊作中，阿丘的任何鏡頭都很完美。

下圖：出現在電影《星際大戰四部曲：曙光乍現》酒吧場景中的所有外星人，和創造他們的克里斯多福·塔克、尼克·馬利（Nick Maley）、葛拉漢·弗里伯恩（Graham Freeborn）、凱·弗里伯恩（Kay Freeborn）。這4人都是斯圖爾特·弗里伯恩怪物製作團隊的一員。

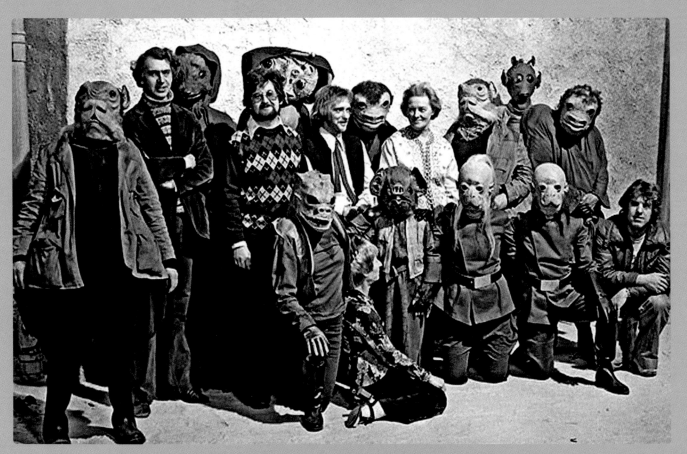

電影《第五惑星 (Enemy Mine)》(1985) 開始製作時，我一如往常地作業。在前期作業中製作小路易斯·葛塞特 (Louis Gossett Jr.) 飾演的迪萊克人造型、準備假體，並且和克里斯·瓦拉斯、史蒂芬·杜普伊斯 (Stephan Dupuis)、瓦萊麗·索弗蘭科 (Valerie Sofranko) 一行4人前往拍攝現場冰島。

電影開拍大約1個月後，製作公司不滿意拍攝內容，而改聘請沃爾夫岡·彼得森 (Wolfgang Petersen) 擔任新導演。我們團隊雖然可以留下，但是不採用之前的所有設計，需要重新開始製作。

我們依照新的概念重新設計造型，但是新設計和之前不採用的迪萊克人造型所差無幾。我太滿意原創設計了。鬣蜥的模樣，皮膚為深灰色，散落著小小的彩虹色斑點。

瑪格麗特·普林蒂絲 (Margaret Prentice) 為新加入的成員，並且改由她和史蒂芬負責大部分的特效妝。原本就有一場戲是迪萊克人一行人被囚禁，這時必須動員所有人作業。這是我第一次為專業演員添加假體。我充滿幹勁地完成漂亮的皮套並塗上顏色，但是我負責的演員太難控制。通常我們都會嚴正提醒畫有特效妝的演員吃東西時要很小心，請大家留意要用吸管喝飲料或避免破壞了假體裝扮等。但是我負責演員吃完午飯回來時，下巴總是因湯汁變得一片濕糊，真的讓人很費心。

布萊爾·克拉克 (Blair Clark)

『吃完午飯回來時，下巴總是因湯汁變得一片濕糊。』

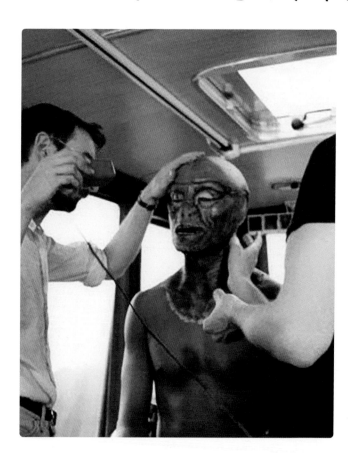

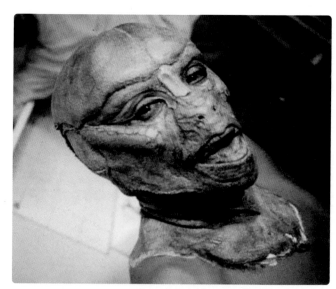

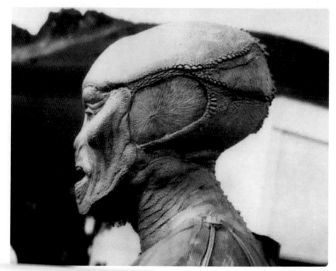

中間左圖：史蒂芬·杜普伊斯和克里斯·瓦拉斯在電影《第五惑星》中，為飾演迪萊克人傑利的小路易斯·葛塞特畫特效妝。導演更換為沃爾夫岡·彼得森後，傑利的特效妝也經過修改，瓦拉斯和其團隊重新思考了設計。

中間右圖：小路易斯·葛塞特飾演的迪萊克人傑利。

右圖：迪萊克人傑利的初期試妝。

左頁圖：什麼影《納尼亞傳奇：賈甲潘干子 (The Chronicles of Narnia : Prince Caspian)》中飾演星芒的肯恩·蘭吉 (Shane Rangi)。肯恩仕3部作品中飾演了同樣身份的十個人。

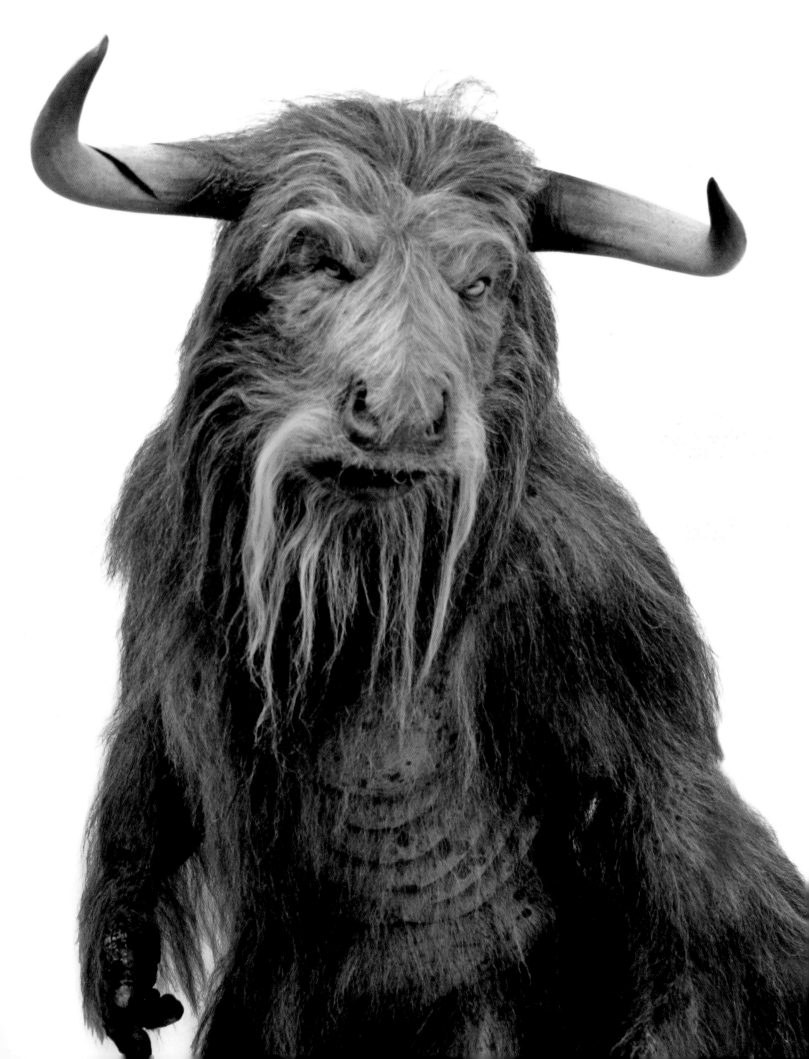

我決定和史坦·溫斯頓的團隊合作電影《異形2(Aliens)》(1986)而飛往倫敦。當我抵達時,電影已經正式開拍。我記得自己還在適應時差,走在派恩伍德片場時感覺還在半夢半醒之間。

當我走到電影中希望之地殖民區的拍攝片場,詹姆斯·卡麥隆(James Cameron)身穿夏威夷衫,拿著分鏡拍攝表獨自站在那兒。他抬起頭看了我說道:「你能想像嗎?」

這句話的確代表了我們當時的想法。因為詹姆斯和我在1979年曾一起在布瑞亞購物中心看過電影《異形》的第一部。僅僅5年後,他就成了這部名作的續作編劇和導演,的確令人感到吃驚。詹姆斯真的太厲害了。他懂得運用電影業界帶來的批評、稱讚、魅力和恐怖等一切。

某天,在拍攝異形母后的時候,在空檔的休息時間,詹姆斯談到以前曾有人批評他「個性粗暴」。「嗯,我的確有時候是蠻令人厭的……」我們正圍著他聊天,但這時大家都稍微停住不說話。結果詹姆斯看著我說:「你怎麼不說:『沒有,沒有這回事!』」。

我回答:「我正在看有誰會這樣說啊!」

不過詹姆斯有他自己的魅力。尤其在殺青後。他總是由衷感謝大家為了呈現他自己想像中的畫面,同心協力,全力做到最好。然後大家都可感受到電影《異形2》掀起了一陣熱潮。

艾力克·吉利斯 (Alec Gillis / 特效化妝師)

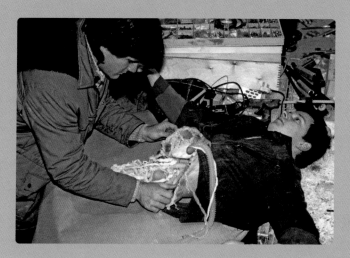

右圖:在電影《異形2》中艾力克·吉利斯正在同事身上測試藍斯·漢里克森(Lance Henriksen)身體被砍斷時的軀幹裝置。

下圖:在同一部電影中,史坦·溫斯頓正在為拍攝做準備,最後在異形母后身上塗抹超級史萊姆。

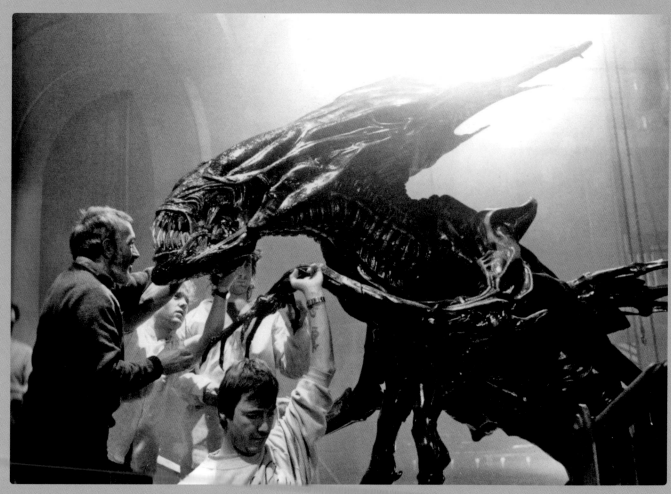

『和史坦在一起，
沒有一刻會感到無聊。』

我被叫去史坦·溫斯頓工作室時，他一臉笑意地對我說：「這次我們接到電影《終極戰士》的工作，請幫我設計和製作造型。」

我回答：「好啊！」

後來，我想讓史坦看身體皮套的組裝和上色的設計樣板，卻被他拒絕。他表示：「我不想看！你的工作表現已經超乎我的預期，依照你的想法製作即可。這些也一定比我預期的還要好。」

史坦非常滿意上色後的身體皮套，並且用在電影中。但是我內心總覺得還不夠好。因此我和史坦說：「我想在皮套加上網狀設計。」

史坦問：「甚麼樣的網狀？」

我回答：「就是我在草稿中畫的網狀設計。」

沒想到史坦說：「不用不用，現在的顏色就很完美了，不需要再覆蓋其他東西。」

但是我不打算放棄網狀設計的想法。我向史坦說明那是代表終極戰士的文化和科技，具有智慧的象徵。他堅持：「不行，不需要再加上任何東西，不要網狀設計。」

隔天，史坦來到工作室時，我已經用瘋狂瞬間膠（KRAZY GLUE接著劑）黏上半張網。他從我身後慢慢靠近，我突然覺得後腦勺一股灼熱感，並且已有心理準備自己會被辭退，但史坦卻說了句：「太棒了！」

他離去後，過了一陣子帶了製作人喬·西佛（Joel Silver）回來。他把怪物給喬看，並且說道：「你看這張網！這代表他的智慧，讓人感受到他的文化。」

和史坦在一起，沒有一刻會感到無聊。

王孫杰(Steve Wang)

左上圖：王孫杰描繪電影《終極戰士》的前期概念圖。

右上圖：飾演終極戰士的凱文·彼得·霍爾正在試穿怪物皮套。

右下圖：王孫杰在史坦·溫斯頓工作室，正專注用噴筆為終極戰士的皮套上色。

自從1977年電影《第三類接觸 (Close Encounters of the Third Kind)》上映以來，我就對UFO深深著迷。小時候看的時候，讓我嚇破了膽，因此當影集《X檔案 (The X-Files)》(1993～2018) 開播時，我就在內心暗自發誓：「無論如何，我一定要參與《X檔案》的工作，我一定要製作《X檔案》裡的怪獸，親自扮演外星人」。

我從片尾名單知道拍攝地點在溫哥華，一週後我就整理好行李搬到了溫哥華。接著在第3季後半的故事中會出現大量的外星人，我心想：「機會來了！」

然後，我終於透過這一季的演出成為最有名的外星人之一，在第3季第20集「來自外層空間的何塞鍾作品 (Jose Chung's From Outer Space)」中飾演抽煙的外星人，還做成了可動人偶。

我一邊出演這部作品，一邊負責其他演員的特效化妝。我先為自己畫上只到脖子的外星人特效妝，然後再開始處理其他人的部分，最後我再套上頭套。

之後，我在這部劇中演了很多的怪獸。因為當原定的演員突然無法演出，需要皮套演員時，我絕對會立刻替補上陣。總之這是一個令人感到超級開心的工作。

邁克·菲爾茲(Mike Fields)

下圖：邁克·菲爾茲在電影《納尼亞傳奇：賈思潘王子》中，為康奈爾·約翰 (Cornell John) 畫上人馬族峽谷風暴一角的特效妝。

『然後我終於透過這一季
成為最有名的外星人之一。』

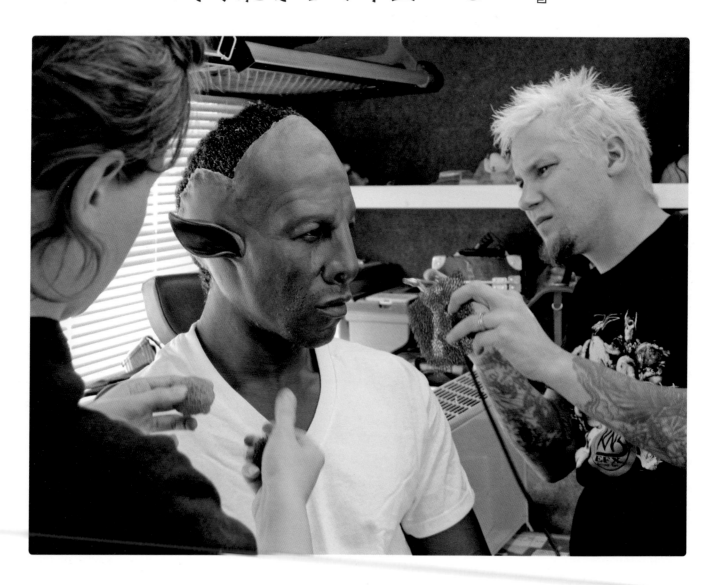

在電影《哈利波特：阿茲卡班的逃犯(Harry Potter And The Prisoner Of Azkaban)》中，我製作一隻完全由電腦操控的鷹馬。牠無法行走，只有一部分的身體可以活動，是一隻美麗又巨大的怪物。

我們在牠的一隻蹄牽出一組電線，然後埋在地面，看起來就像一隻活生生的生物。是由製作星際大戰BB-8機器人的麥特·丹頓(Matt Denton)操作，他很聰明，為鷹馬設定的程式擁有好幾十層的性能。

我很喜歡巨大的機械怪物。因為大家的反應讓我樂在其中。拍攝時我們將鷹馬設置在森林裡，每個人都讚嘆：「好漂亮喔！」當有人靠近的時候我們都會說：「小心！」並且提醒大家：「要先打招呼，不然發生甚麼事，我們不負責喔！」有一次，有位工作人員漫不經心地說：「喔，這樣啊！」然後就直接靠近鷹馬。

這時鷹馬的頭就朝他轉過來。他真的就嚇了一跳說道：「我知道了，要先打招呼對吧？」有次有日本的宣傳人員來參觀，他真的很有禮貌，對著鷹馬打招呼，而鷹馬也禮貌回應。於是他又再次回禮，鷹馬同樣再次回應，就這樣不斷一來一往回禮好幾次，終於口譯的女性工作人員不禁插嘴說：「你們兩個差不多該停止了！」

如果她沒有出言制止，我想兩邊一定會相互打招呼到永遠。

尼克·杜德曼(Nick Dudman)

上圖：電影《哈利波特：阿茲卡班的逃犯》的拍攝現場，尼克·杜德曼製作的鷹馬，正好到了牠享受點心的時間。

上圖框內：在尼克·杜德曼的工作室有2隻鷹馬巴嘴等待上戲。

小時候每到星期六的晚上，我都習慣坐在電視機前面，吃著洋芋片和全家一起看影集《超時空博士（Doctor Who）》（1963～）。

我是生長在1970年代利物浦的小孩，每年有好幾天都會在海邊的勞工度假勝地黑潭度假。有一年當地舉辦了展覽，展示許多《超時空博士》的小道具和模型。我記得是在我6歲或7歲時候的事。看得我瞠目結舌，到處觀看。

電視裡巨大的太空船，實際上只有玩具般的大小。然後還在一人坐的空間展示著反派外星人戴立克。看過這次的展覽後我才知道：「原來這些都是由人工製作的物件！」

2005年我聽說《超時空博士》要重啟時，我心想一定要去參加。我和製作人羅素·T·戴維斯（Russell T Davies）、菲爾·歌連臣（Phil Collinson）碰面，展示整理好的檔案作品，並且說道：「那個，我不知道這麼說是不是恰當，但是我打心底想要做這份工作！」

開心的是，我的願望成真了。然後開始播放後，時間一到，現場的每個人就圍著電視觀看節目，就像星期六晚上全家觀看的樣子。我很高興自己成了其中一員。

到了第2季時，我從以前就喜歡的角色戴沃斯復活了。我記得自己參加會議時，內心祈禱著：「這個角色一定要請優秀的演員來演」、「希望是不會排斥假體的人……」這是因為並不是所有的演員都願意添加假體。

恰好其他節目中有位叫朱利安·貝里奇（Julian Bleach）的演員工作剛結束，他是名優秀的演員。我想向節目推薦他，以防萬一我先打聽：「請問有找到合適的人選嗎？」結果節目組回到：「其實我們有在詢問的演員，就是男演員朱利安·貝里奇。」剎那間我覺得：「太好了！世上真的有神！」

朱利安不但演技一流，長時間處於不舒服的情況下依舊不忘保持笑臉。例如，在畫戴沃斯特效妝的期間，眼睛其實不是一直都能看得清楚，而且大家可能以為他下半身安裝的椅子是靠馬達活動，但其實是靠他本身行走移動。而且最重要的是他令人背脊發涼的演技。朱利安真的是一位很優秀的演員。

哭泣天使是影集《超時空博士》的新角色，是一個沒人看時才會動、如雕像般的怪物。哭泣天使初次登場是在第一集尾聲的故事「眨眼（Blink）」（2007），我記得在製作的時候，菲爾說：「我不希望做得像大街上的銅像。」

美術部門篩選出好幾種所需的姿勢，並且說：「我們不可能做出50種不同的雕像」。雖然VFX（視覺特效）表示可以做到，但是有太多複雜的鏡頭，而且成本會太高。

最後大家把視線集中在我的身上：「你老實說，你可以做出和實物完全一樣的銅像嗎？」

我回答：「當然可以！沒問題，包在我身上」。

我是回到工作室確認行程之後才發現，自己直到完成只有兩週的作業時間。

上圖：尼爾·戈頓從以前就是《超時空博士》的超級影迷，2005年節目重啟，他美夢成真地加入製作工作的行列。他尤其期待讓角色戴沃斯復甦的作業，希望由演員朱利安·貝里奇演繹出這個結合「史蒂芬·霍金博士和阿道夫·希特勒的人物」。

有位名叫麗莎·派克（Lisa Parker）的優秀服裝人員，可惜她現在已經離開節目，她提議先製作實際的服裝。接著在實際做出服裝後，將其浸泡在FRP玻璃纖維強化塑膠，趁固化時翻模。因此我們並不是用黏土製作造型。

如裙子般的下身也用相同方法製作。然後為了在翻模時下身可以維持站立，我們在飾演哭泣天使的舞者裙子裡安裝了自行車坐墊。即便只是維持站立，裙子仍會前後擺動，但是坐著就會避免擺動。

臉和頭髮做成分開的假體，決定好位置後，眼睛用小的假皮覆蓋。當然哭泣天使只會站著，所以不用擔心絆倒。成品效果極佳。因為沒有時間思考太複雜的設計，所以成品相當簡單，但反而相當奏效。

尼爾·戈頓（Neill Gorton）

『剎那間我覺得：
「太好了！
世上真的有神！」』

右圖：爲了影集《超時空博士》(2005)最令人毛骨悚然的故事「眨眼」(第3季第10集)，尼爾·戈頓和其團隊製作了哭泣天使的面具。

下圖：哭泣天使的造型由尼爾·戈頓和他才華洋溢的團隊設計與製作。當團隊爲克萊兒·福卡德(Claire Folkard)畫上特效妝時，她努力不讓自己眨眼。

第146-147頁：照片中是尼爾·戈頓和自己很滿意爲了「太空船上的恐龍(Dinosaurs on a Spaceship)」(超時空博士影集的第7季第2集)製作的機器

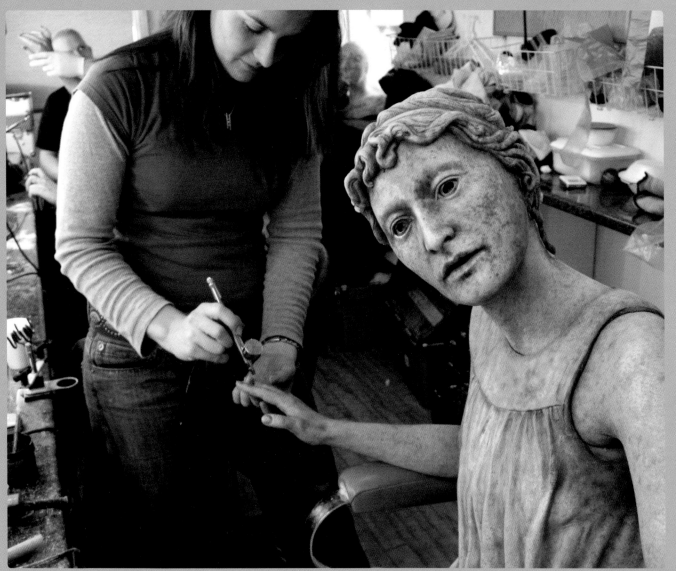

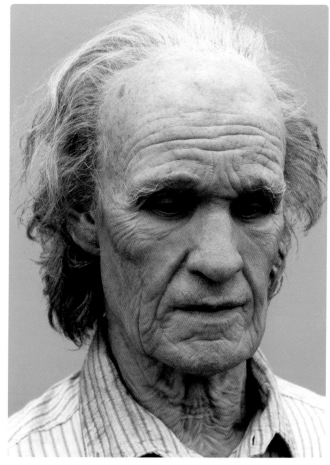

左上圖：麥特・史密斯在影集《超時空博士》(2005)中，透過尼爾・戈頓的特效妝變成光頭。

右上圖：麥特・史密斯在影集《超時空博士》聖誕節特輯「博士之時 (The Time of the Doctor)」中，透過尼爾・戈頓精湛的特效化妝化身成老人。

中間：透過尼爾・戈頓升級的機器人大軍。

右圖：妮夫・麥金托許 (Neve Mcintosh) 為影集《超時空博士》希海里买一角進行化妝，這是由尼爾・戈頓和Millennium FX特效團隊製作的造型。

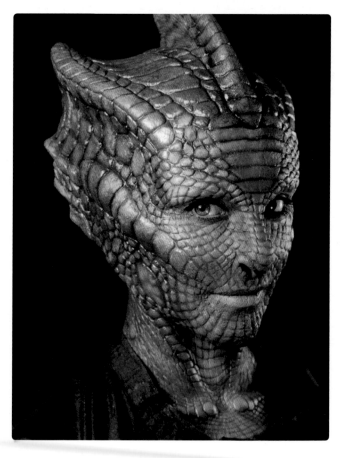

電影《異形》(1979)之所以令人害怕並不是因爲怪物出現，而是因爲這部電影的作法相當聰明。在這部電影中，怪獸並不是毫無章法地出場，而是掌握了劇情節奏，打上漂亮的燈光，營造出一個奇幻世界。現在的電影業界忘記這道課題，習慣只要讓怪獸頻頻出場就好。但是不論怪物做得多酷炫，只要拍攝手法錯誤，恐怖的氛圍瞬間消失地無影無蹤。吉勒摩·戴托羅就很了解這一點。創作者在參與他的電影，製作怪物時都可以很放心。

在電影《地獄怪客2：金甲軍團》(2008)中，我負責「死亡天使」的設計和造型。吉勒摩的要求是：「想想出現在其他電影中的死亡天使角色，然後做出不一樣的造型給我。比如

《脫線一籮筐(Monty Python's The Meaning Of Life)》(1983)不是也出現過很棒的死亡天使？非常漂亮又很酷帥。但是我不要那樣的造型，一定要給我誰都沒見過的設計」。

吉勒摩給我看了非常大略的草稿，並且說他希望翅膀上要有眼睛。不過除此之外，我在設計上有很大的空間，對我來說相當慶幸。因爲不是導演說了算，而是可以共同創造。我參考了很多的雕刻、歐洲教會的聖人和天使的美麗雕像。

就這樣，我和吉勒摩一起創造出洗鍊的怪獸，盡到自己的責任，吉勒摩則拍出美麗的怪獸，負起他的責任。我一直覺得這樣的接力合作才是理想的工作方式。

諾曼·卡布雷拉(Norman Cabrera)

『一定要給我
誰都沒見過的設計。』

我覺得最難表演的身體皮套是《地獄怪客2：金甲軍團》的「死亡天使」。

那套美麗的皮套揹著巨大翅膀，並不是用電腦合成影像的特效，而是實際製成的造型，用機械展開的翅膀。需要多名操偶師在鏡頭拍不到的地方操作。因此我必須穿戴上長長的手指，還有與身體貼合的皮套，除了得忍受長達5小時的化妝過程，我的背後還得加上一個沉重的箱子，裡面則安裝了翅膀的馬達。重量約18kg，我記得因爲他的重量，堅硬的邊角都嵌進我的身體。

在某場戲中，我必須從蹲下的姿勢站起來，而且還要很優雅。我大概在第3個鏡頭的時候，雙腳就開始顫抖，連平常的幽默都煙消雲散。但我總是在奇怪的地方逞強，儘管任何人都看得出來我已筋疲力盡，我依舊不斷說自己沒事。

但是，我聽到吉勒摩·戴托羅和Spectral Motion特效工作室的邁克·埃利薩爾德在我身後悄聲討論說：「他應該需要一些支撐。」

在不知不覺中，我身上某處流血了。於是爲了支撐體重，劇組利用鋼絲輔助我，結果才沒幾分鐘效果立現。我可以站起來了！因此又變得可以輕鬆拍攝。如果就這樣一直強撐下去，可能中途就得退出影壇了。

雖然頭暈了一下，但除此之外，完全不影響拍攝。雖然連我自己都不敢相信，但老實說在我演藝生涯的35年裡，唯有那一次我真心覺得自己不行了。

道格·瓊斯(Doug Jones)

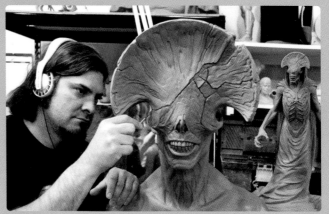

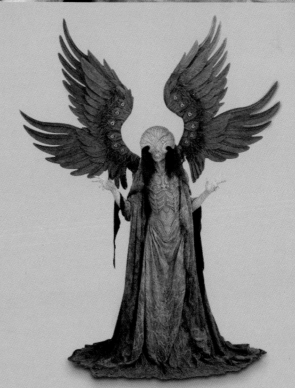

中間：諾曼·卡布雷拉爲道格·瓊斯的臉部翻模，並且製作出面具，創造出電影《地獄怪客2：金甲軍團》(2008)中栩栩如生的死亡天使。

下圖：同一部電影中飾演死亡天使的道格·瓊斯。

我絕對不會忘記史蒂夫·約翰遜爲電影《野獸冒險樂園》(2009)製作的怪物皮套試作品送到工作室的那天，以及一同前來的兩位男性。當時爲了讓兩位穿戴上皮套費了相當多的時間，而且一旦穿上身後，連站著都很不容易。要來回走動更是強人所難，僅短短幾分鐘就得坐下並且拿下頭套。後來量了量皮套重量，竟然有90kg！

以我工作多年的經驗，我知道一旦造型物的頭部超過9kg，身體就會承受相當大的負荷。若是由我製作，加上馬達的完整裝備也會控制在5、6kg左右。只要是經過訓練的皮套演員，應該可以承受這個程度的重量。但是若不是，換句話說，倘若沒有注意健康，沒有正常飲食和規律運動，就會很糟糕。因爲人類畢竟不能這樣穿著怪物皮套。並不是任何人都能輕易穿上怪物皮套。

約翰·克里斯威爾(John Criswell)

『並不是任何人 都能輕易穿上 怪物皮套。』

左圖：試穿惡魔怪物皮套的凱利·瓊斯。這身皮套用於塞斯·羅根(Seth Rogen)導演的喜劇電影《大明星世界末日(This Is the End)》(2013)，描寫世界末日的故事。
下圖：在同一部電影中，變身成怪獸的凱利·瓊斯。
右頁圖：出自同一部電影，完全變身成惡魔的凱利·瓊斯。

《星際異攻隊(Guardians of the Galaxy)》(2014)是一部相當驚人的電影。規模非比尋常。電影不但刮起一陣旋風,更是創作大量酷炫造型的絕佳機會。

雖然我負責的是動作部分,但是一旦選角確定,就必須配合每位演員調整設計。因此就要再次為所有演員翻模,重新測試調整後完成新的妝容。作業量包括主要演員和其特技替身,還有臨時演員在內的所有人員。

隨著製作時間經過,我們就更相信「這個設計可行」,然後製作出更多的角色。我們和導演詹姆斯·岡恩(James Gunn)之間的合作相當順利。他的要求是「只要看起來逼真,其他隨便你們設計」,我們認為絕對不可以辜負他對我們的信賴。我有自己的概念團隊,經常討論新的想法,而配合作品內容修改設計則是我的工作。從海底到太空,利用存在其中的各種顏色和質感。創作出許多展現團隊努力,又充滿能量的作品。

我們創作的角色中,我最喜歡的是涅布拉。我們的構想是不用乳膠或矽膠完全覆蓋凱倫·吉蘭(Karen Gillan),而是盡量運用她本人的肌膚。這點我們曾和詹姆斯稍微意見相左,最後依舊得到他的認同。我們說服他的說法是,只要在凱倫皮膚最靈活動作的部分上色和添加模板,並且結合矽膠製的假體,就會完成絕美的涅布拉。

我們還希望凱倫剃光頭髮,她也很爽快地答應,所以我們並未使用光頭套。多虧她的配合,才可以製作出如此美麗的造型,也大幅縮短了她每天早上坐在化妝室椅子上的時間。雖然要加上眼睛假體和其他矽膠假體,但是脖子和嘴巴都是她本人的。這樣的比例平衡完美絕妙。全部都無縫銜接,也沒有起任何皺紋。我非常滿意涅布拉特效妝的成品。

大衛·懷特(David White)

『從海底到太空,
利用存在其中的
各種顏色和質感。』

下圖:在電影《星際異攻隊》(2014)飾演毀滅者德克斯的戴夫·巴帝斯塔(Dave Bautista)。特效化妝由大衛·懷特和其團隊負責。
右頁右上圖和左上圖:在同一部電影中,飾演涅布拉一角的凱倫·吉蘭頭部造型的模型。
右頁左下圖:涅布拉的初期試妝。
右頁右下圖:涅布拉的最終特效妝。

在製作團隊爲電影《星際爭霸戰：浩瀚無垠（Star Trek Beyond）》（2016）招集工作人員的期間，我透過Facebook聯絡喬·哈洛（特效化妝師），我拜託他說：「若需要人手，請讓我加入，即便是龍套演員的面具都可以。」我一直都是透過這種方式找到工作。不論是龍套演員的面具或是其他都可以。不論是哪一種作品，都會需要這類面具吧？每個地方或多或少都會出現外星人之類的。喬回覆我：「當然好！我很喜歡你的作品，請一定要加入！」

我一到工作室，諾曼·卡布雷拉、喬伊·奧羅斯科（Joey Orosco）、理查·阿佐隆（Richard Alonzo）、馬特·羅斯、邁爾斯·特夫斯（Miles Teves）、唐·朗寧（Don Lanning），然後還有喬，大家都齊聚一堂製作各種怪物的造型。我記得心中驚呼：「真是盛況空前的景象！」一想到要和這些頂尖的藝術家共事，反倒變得有些害怕。因爲他們都是我小時候崇拜的偶像。除了接受指教、從旁協助，光在他們身邊工作就覺得自己的水準也提升不少。彷彿他們的技術也會潛移默化到我的身上。

當他們交給我自己製作的造型，並且對我說：「請幫我做最後修飾」，我不敢相信這是事實。馬特還拜託我說：「這裡做得有點太誇張了，請幫我補上這樣的質感」。我當然會依照囑咐去做，身爲馬特的超級大粉絲，我超級緊張。我必須盡全力重現他的風格。畢竟我不能讓馬特製作的造型付諸流水吧？這種事經常發生。

諾曼也會請我爲他製作中的巨大怪獸完成觸手。我一邊想「這根本就是一個考驗」，一邊完成作業。但這的確是我至今做過最開心的工作。在和傳奇藝術家工作的期間，我才知道他們和我一樣都是又酷又有所堅持的阿宅。我們在現場工作時還一起看了電影《預言》（1979）和《C.H.U.D.》（1984）。這個經驗真是超棒的！我甚至想這個工作我該領薪水嗎？

這份工作，正是我長久以來夢寐以求的怪物造型和特效化妝的現場。

米奇·羅特拉（Mike Rotella）

『我甚至想這個工作我該領薪水嗎？』

在拍攝影集《星際爭霸戰：畢凱（Star Trek：Picard）》（2020～）之前，如果有瀏覽過我的作品集，會發現作品集中只有一個外星人。所以最初收到電視影集的工作邀約時，我的想法是：「我真的可以勝任嗎？」

但是當節目人員表示他們需要更加寫實的造型，想要降低奇幻色彩，希望讓外星人更貼近真實的樣子。這時，我才了解：「爲何會找上我！」

在設計上要盡量地節制，盡可能屏除人造物的感覺，不斷做細微的調整，調和整體氛圍，呈現出自然的感覺，這些都是爲了達到寫實表現的必要功夫。

整體來說最困難的點在於，這個企劃的規模很大。有時拍攝的戲份會有超過50人演出羅慕倫人，我必須在幾天內完成這些假體。在拍攝的前一晚，要先詢問飾演羅慕倫人的演員名字，並且列出每一位所需的尺寸和色調。然後在工作室一一告知內容，例如「下一位，詹姆斯·羅伊，膚色爲中色調，用3號耳朵加6號額頭」等。

就像我們購物的清單一樣，要列出假體的清單，一邊在倉庫搜尋一邊打包。裝有附眉毛皮革、耳朵和額頭假體的箱子大概超過50箱，而我們要從中確認尺寸和顏色是否有誤，然後一一貼上標籤標註使用的演員。

這真的是一個浩大的工程！

文森·凡戴克（Vincent Van Dyke）

左圖：在影集《星際爭霸戰：畢凱》中，畫上羅慕倫人特效妝的馬蒂·馬圖利斯（Marti Matulis），負責設計此特效化妝的是詹姆斯·麥金諾（James MacKinnon）和文森·凡戴克。

右頁圖：出自電影《星際爭霸戰：浩瀚無垠》。喬·哈洛團隊從甲殼類獲得靈感，製作出外星人（由艾希莉·愛德納 Ashley Edner 飾演）的特效妝。

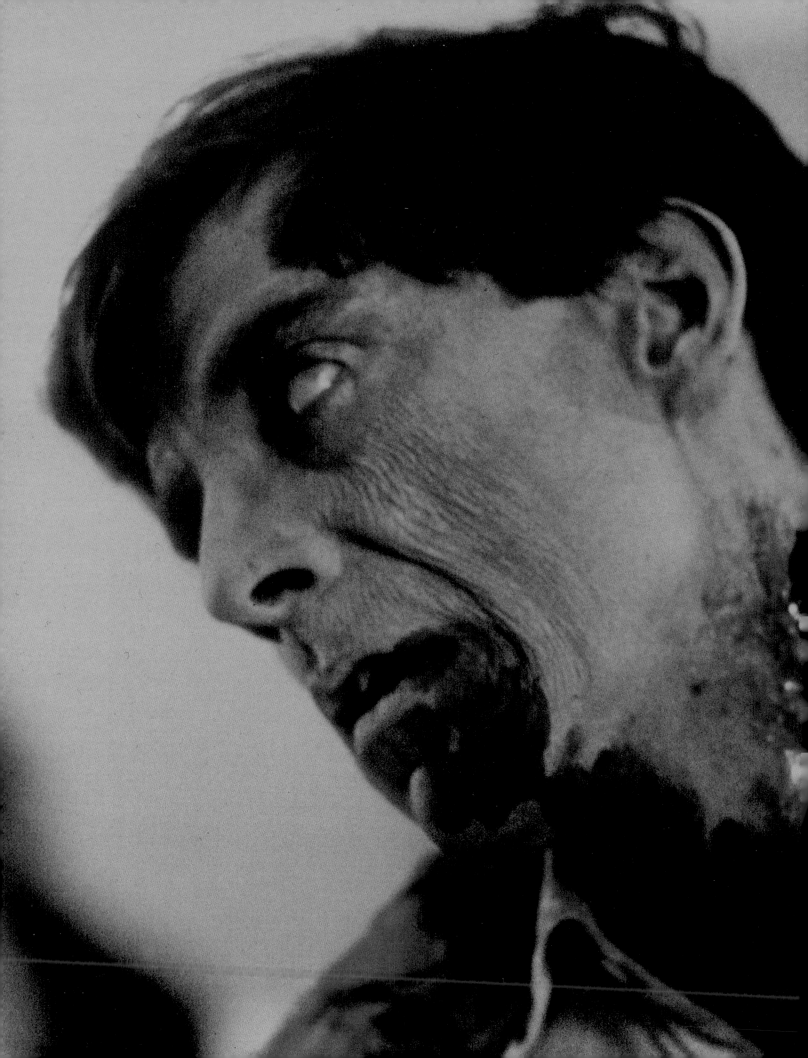

THE
GORE
THE
MERRIER

大師的精髓

吸血鬼是吸血的怪物，僵屍是會咬人的怪物，
狼人是喜歡玩弄獵物的怪物，所以牠們總是全身沾滿鮮紅色，
而且不只是斑斑血跡，而是宛若泉湧般流出的深紅液體。
在靜脈流動、富含鐵質的特製汁液，不但極爲新鮮，
裡面還漂浮著一塊塊美味的碎肉、腦漿和肌肉。
是不是已經感到作嘔想吐？
沒錯，專業特效化妝師一刻也不得閒地，
努力滿足最大的怪物──也就是恐怖電影迷永不厭膩的噬血慾望。

CHAPTER 7
THE
GORE
THE
MERRIER
大師的精髓

我負責的第一場戲是開場脖子被啃咬的戲。在電影《生人勿近》我第一次製作的特效妝獲得工作人員和演員的掌聲歡呼。因此我們當然必須得做出更好的作品。在製作那部電影的3個月期間，天天都是萬聖節。

我為蓋倫·羅斯的頭部翻模。因為我知道結局時會發生悲慘的事。大家都會死。肯·佛伊（Ken Foree）是開槍自盡，蓋倫·羅斯是被直升機的螺旋槳擊飛。然而喬治·羅梅洛導演中途表示要修改結局。但是我已經完成蓋倫的頭部製作。這時是我第一次將頭打爆。我在頭部蓋上爆炸頭髮型的假髮，肌膚塗上深色，然後用短槍將頭部擊爆粉碎。

在電影院最受觀眾喜愛的有趣場景，就是飛行員喪屍。他被螺旋槳擊中削去頭頂。死法和蓋倫相同卻更具效果。大家都驚聲尖叫。這場戲相當受歡迎。你知道為什麼嗎？這是因為魔術障眼法。

就像魔術師欺騙觀眾一樣。讓你以為現在所見的景象真的發生了。透過誘導、隱藏的機械裝置就完成了令人不敢置信的畫面。我們運用的魔法是用釣魚線拉起假頭，再用幫浦噴出血液。

有時我們必須事先告知導演有關機關的設置。因為魔術師是我們，不是導演。換句話說，我們必須告訴導演從哪一個角度，還有如何拍攝。最後合約寫下我會指導特效場景的演出，避免魔術露出破綻。

湯姆·薩維尼(Tom Savini)

第156-157頁：出自喬治·羅梅洛導演的電影《生人勿近》。大衛·埃姆奇（David Emge）畫上湯姆·薩維尼設計的知名特效化妝演出飛行員，對於恐怖片迷來說是難以忘懷的角色。

上圖：富有獨特創意的喬治·羅梅洛和湯姆·薩維尼，兩人的合作創造出許多著名的作品，讓世界了解特效化妝的藝術。

下圖：迪克·史密斯曾在霍華德·柏格12歲時送給他創新的血漿作法。KNB EFX特效工作室現在基本上依舊使用這個方法，再視接到的案件稍作調整。

血漿的配方

使用稀釋的KARO玉米糖漿製作5加侖血漿的作法，用於噴血的特殊效果。

①將42.5g的對羥基苯甲酸甲酯倒入較大的紙杯（約9～12盎司）中。加入2～3盎司的KARO玉米糖漿，混合至滑順的奶油狀。然後再混入步驟④分量的KARO玉米糖漿。

②準備紅色#33 38g，黃色#5 52g。

③在步驟②加入2夸脫蒸餾水（或是瓶裝水）。

④在5加侖的桶子倒入2.5加侖的KARO玉米糖漿（從中扣除步驟①使用的分量）。

⑤在步驟④加入步驟①和③，還有15盎司的柯達水滴斑防止液。

⑥將步驟⑤存放在5加侖的容器中。使用時加入2加侖的蒸餾水。在桶子裡混合後再倒回容器中，就比較好操作。Paraben類防腐劑有一定的防腐效果，但是為了避免因細菌造成的腐壞，在使用血漿前才加入蒸餾水。

※這個血漿不可以用於口中。

※注意：上述配方是基於善意公開的內容，沒有任何明示或暗示，也不帶有任何保證。關於這些物質的使用，迪克·史密斯一概不予以負責。

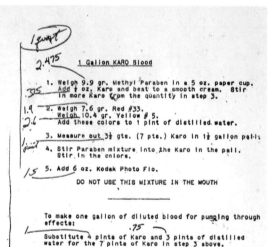

```
5 Gallons Thin-KARO Blood
for pumping through effects

1. Weigh 42.5 gr. Methyl Paraben in a large paper cup
   (9 to 12 oz.). Add 2 to 3 oz. Karo and beat to a
   smooth cream. Stir in more Karo from the quantity
   in step 4.

2. Weigh 38 gr. Red #33.
   Weigh 52 gr. Yellow #5.

3. Add these colors to 2 quarts of distilled water
   (or bottled drinking water).

4. Measure 2.5 gallons of Karo (minus the amount used
   in step 1) into a 5 gallon pail.

5. Stir in the Paraben mixture.
   Stir in the colors.
   Stir in 15 oz. Kodak Photo-Flo.

6. Store in a 5 gallon container. When ready to use,
   add 2 gallons of distilled water. It is easier to do
   the mixing in a pail and then return it to the container
   The reason for not adding the water earlier is that
   bacteria in the water may cause the mixture to ferment
   in spite of the Paraben preservative.

DO NOT USE THIS MIXTURE IN THE MOUTH

Notice: The information in this bulletin is presented
in good faith but no warranty, express or implied, is
given and Dick Smith assumes no liability for the use
of this material.
```

DICK SMITH • 209 MURRAY AVENUE, LARCHMONT, NEW YORK 10538 • 914 TE 4-7098

```
1 quart

2.475
.35

1 Gallon KARO Blood

1. Weigh 9.9 gr. Methyl Paraben in a 5 oz. paper cup.
   Add ½ oz. Karo and beat to a smooth cream. Stir
   in more Karo from the quantity in step 3.

1.9    2. Weigh 7.6 gr. Red #33.
2.6       Weigh 10.4 gr. Yellow #5.
          Add these colors to 1 pint of distilled water.

1 pint 3. Measure out 3½ qts. (7 pts.) Karo in 1½ gallon pail.

       4. Stir Paraben mixture into the Karo in the pail.
          Stir in the colors.

1.5    5. Add 6 oz. Kodak Photo Flo.

          DO NOT USE THIS MIXTURE IN THE MOUTH

To make one gallon of diluted blood for pumping through
effects:            .75

Substitute 4 pints of Karo and 3 pints of distilled
water for the 7 pints of Karo in step 3 above.

Notice: The information in this bulletin is presented
in good faith but no warranty, express or implied, is
given and Dick Smith assumes no liability for the use
of this material.
```

Leeben Color + Chemical Co Inc. for:
111 Eighth Ave
N.Y., N.Y. 10011 D+C Red #53
212-924-1901 FD+C Yel #5

血漿的配方

使用KARO玉米糖漿的1加⋯漿作法

①將9.9g的對羥基苯甲⋯酯倒入5盎司的紙杯⋯0.5盎司的KARO玉米糖⋯混合至滑順的奶油狀。⋯混入步驟③分量的KARO⋯糖漿。

②準備紅色#33 7.6g，⋯10.4g，加入1品脫的蒸餾⋯

③在1.5加侖的桶子倒入⋯的KARO玉米糖漿

④在步驟③加入步驟①⋯混合。

⑤在步驟④加入6盎司的⋯水滴斑防止液。

※這個血漿不可以用於口⋯

用於噴血的特殊效果，⋯的1加侖血漿作法：

在上述步驟③中，使用⋯的KARO玉米糖漿和3品脫⋯餾水，替代7品脫的KARO⋯糖漿。

※注意：上述配方是基⋯公開的內容，沒有任何⋯暗示，也不帶有任何保證⋯於這些物質的使用，⋯密斯一概不予以負責。

『這是我第一次將頭打爆。』

在電影《生人勿近》的拍攝中，我沒想到血看起來這麼假，彷彿融化的蠟筆，看起來很糟。我裝入瓶中的時候，或實際用於拍攝現場的時候，明明覺得效果不錯，但是在大螢幕上看起來卻糟糕極了。

也因為這樣，我在製作電影《十三號星期五》前拜訪了迪克·史密斯，向他請教血漿的作法，然後一切都變得不一樣了。另外，電影《生人勿近》中的喪屍顏色也很駭人。電影《活死人之夜(Night of the Living Dead)》(1968)因為是黑白電影，所以我想在電影《生人勿近》中呈現灰色調。但是經過燈光照射後，幾乎變成藍色和綠色。

製作電影《生人末日》時，我想喪屍有很多種類，當然會有很多元素影響到他們的樣子。例如：喪屍的顏色是甚麼顏色？國籍？死後會經過多久？然後是哪一種死法？因為在屋簷下曬到太陽的死人和潮濕地下室的死人，外表應該有很大的差異。

然後電影《生人末日》中的血看起來就很像真的血，喪屍也變得很逼真，是我至今做出最好的效果。

湯姆·薩維尼(Tom Savini)

上圖：出自電影《生人末日》(1986)，邁克爾·特西克飾演實驗用的喪屍。包括邁克爾在內，湯姆·薩維尼的所有工作人員都在羅梅洛的電影扮演喪屍，一圓兒時夢想。

下圖：湯姆·薩維尼在電影《生人勿近》(1978)中，設計出全新的血腥虐殺效果，直擊恐怖片迷的心，也擊爆了喪屍的頭。

CHAPTER 7
THE
GORE
THE
MERRIER
大師的精隨

這是我在製作電影《突變第三型》(1982)中，有關角色諾里斯胸口裂開的場景，就是理查‧戴薩特(Richard Dysart)在片中手臂被啃食的那場戲。我製作出他的手臂翻模，並且事先在被啃食的部位劃出傷痕。羅伯‧巴汀說可以用蠟製作骨頭，但我實際上使用了樹脂假牙。我還在內側添加肌肉層，並且以手工植上手毛，完成上色的事前準備。

那場戲由沒有兩條手臂的演員擔任戴薩特的替身。為了配合用明膠製作的手臂，製作了小型的剖面模型，再用發泡乳膠塑型。接著傑夫‧肯納莫(Jeff Kennemore)為戴薩特的臉型翻模，並且製成面具，再套在替身演員頭上演出。

然後到了拍攝當天，角色的胸口裂開、牙齒露出、替身的雙手被完美地啃咬。電影採用了第一次拍攝的鏡頭，但其實拍了2次。在拍第2顆鏡頭時，我們提議在手臂被咬住後，嘴巴閉得久一點。因為這樣就可以表現出直到被啃咬撕裂的模樣。這樣的表現更為殘酷。

總之，以副攝影師約翰拍攝的卡本特導演說了「卡！」之後，向我走來說道：「效果太驚人了。第一顆鏡頭恐怕要定為R級，但這顆鏡頭屬於X級！」

我回答：「約翰，即便選用第一顆鏡頭，我都不知道該如何才能通過審核。」

在此的前一年，我在電影《血腥情人節(My Bloody Valentine)》(1981)也曾做過很驚人的血腥特效。那時，我們覺得自己為流血戲立下了一個新門檻。超越了湯姆‧薩維尼！我成了新的王。

但是，美國電影協會(Motion Picture Association，簡稱：MPA)認為太過殘忍，刪減了9成的血腥鏡頭。電影上映時，看到經過刪減的版本，令我相當生氣。回到家大概打了沙袋約20分鐘。拳頭都出血，還噴到牆壁。我實在無法嚥下這口怒氣。

不過，我不會再犯第二次失誤。我不再對於自己的作品過於執著。我領悟到一旦完成最後階段，對成品感到滿意後，它就已經不屬於我了。因此我說道：「約翰，考慮到電影《血腥情人節》曾被刪減的場景，我想這場戲應該不可能放入電影中」。

約翰回答：「沒關係，我不會讓它刪減」。然後，真的沒有被刪減！我和約翰再次見面是在電影《X光人(They Live)》(1988)的拍攝現場。我一直很在意，所以我問他電影《突變第三型》的那場戲，究竟如何通過美國電影協會的審核？

約翰回答：「啊～我只讓美國電影協會看到牙齒咬住手腕的部分，我沒有讓他們看到被撕咬的部分。」

照他的說法，美國電影協會沒有看到那個部分就決定電影的分級，然後約翰在事後補上那場戲。為何約翰沒有受罰，電影就得以通過審核，我還真一頭霧水。

肯‧迪亞茲(Ken Diaz)

『第一顆鏡頭
恐怕要定為R級，
但這顆鏡頭屬於X級！』

上圖：羅伯‧巴汀為約翰‧卡本特導演的電影《突變第三型》，製作出恐怖的諾里斯特效妝。

下圖：出自同一部電影，扭曲滿臉是血的臉部特效妝。

亞特·皮門特爾在電影《突變第三型》爲昆納·費迪南森（Gunnar Ferdinandsen）製作頭部模型。這是出現在挪威基地的場景，喉嚨裂開被燒死的屍體頭部。昆納眞的是很了不起的人。

亞特一將模型取下，居然連昆納的扁桃腺都翻模了。因

爲在嘴巴張開的情況下翻模，所以他喝下了印模粉，卽便如此直到固化他仍紋絲不動，也沒有任何抱怨。亞特看到扁桃腺的模型才發現原來昆納一直再忍耐。

這顆頭部做得極爲逼眞！

瑪格麗特·普林蒂絲（Margaret Prentice / 特效化妝師）

上圖：昆納·費迪南森是模型製作的忍耐鐵人，爲了製作在電影《突變第三型》(1982)中受驚嚇的頭部模型，忍受艱辛的翻模作業。

CHAPTER 7
THE
GORE
THE
MERRIER
大師的精隨

在電影《豹人(Cat People)》(1982)有一場戲是約翰·赫德(John Heard)將豹的屍體切開後拿出裡面的斷臂。那時湯姆·伯曼(負責的特效化妝師)對我說：「你仔細看那隻手，那是我想對環球影業老是拖款的會計部說的話」。我仔細看了看那場戲，意外發現那隻手比著中指。

倫納德·恩格爾曼(Leonard Engelman)

『他們告訴我！
若真的被擊中
會更大量出血！』

右圖：在電影《沉默的羔羊(The Silence of the Lambs)》(1991)中，由尼爾·馬茨(Neal Martz)和卡爾·富勒頓製作出警員內臟外露的特效妝，令人不寒而慄。

下圖：瑪格麗特·普林蒂絲正在電影《奧茲大帝(Oz: the Great and Powerful)》(2013)的拍攝現場施展魔法。

我在電影《機器戰警(RoboCop)》(1987)負責主角墨菲遭到槍擊後在急診室經過手術的段落。飾演墨菲的彼得·威勒(Peter Weller)，他的額頭遭到槍擊，胸部和手腕也變成蜂窩狀。我使用乳膠和衛生紙做成大量的傷口。

雖然使用了血漿，但是羅伯·巴汀告訴我不要塗得滿身都是，他說：不要用血覆蓋住身體，「要讓傷口露出來！」

保羅·范赫文(Paul Verhoeven)導演在拍攝現場有聘請真正的醫生和護理師，所以根本不是演技，大家只是表現出平常的行為。而且最令人感動的是，他們告訴我：傷口做得好像真的，只是若真的被擊中，會更大量出血，而且會變成凝結般的血跡。

瑪格麗特·普林蒂絲(Margaret Prentice)

電影《沉默的羔羊》(1991)中最令人衝擊的特效化妝是查爾斯·納皮爾(Charles Napier)被發現遭到勒斃、肚子剖開的屍體。這個部分大多由尼爾·馬茨負責，納皮爾外露的內臟絕對是傑作。

尼爾並沒有使用模型，而是使用玻璃破碎場景裡經常運用的玻璃糖，將其加熱溶化後，再自己做成內臟器官。只要一上色根本就是血肉模糊的內臟，我第一次看到這麼像實體的造型。他的工作表現極佳。做事既迅速，作品又逼真，有很高的成本效益。

使用假人的部分只有納皮爾的屍體。我們也考慮過在解剖的場景使用假人，但還是決定在真人演員身上添加特效妝。

我看過實際解剖的屍體，血液沉澱後肌膚會有哪些色素痕跡，屍體會如何放置在停屍間等，我們都有一一研究，結果發現假人無法逼真重現放在解剖台上的屍體。

肌肉、脂肪和肌膚會因為重力呈現不同的靜止位置，尤其體重較重的人更為明顯。我們將演員的身體翻模後，就可以做出一模一樣的複製品，但是要完全呈現出和解剖台一樣的屍體，說實話不可能。只要看到承重後，解剖台的邊角和邊緣、側面的鬆垮程度，就立刻暴露出屍體是假的，因此最好的方法還是盡可能選擇真人演員。

卡爾·富勒頓(Carl Fullerton)

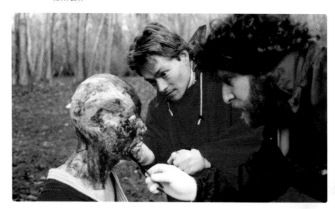

中間：卡爾·富勒頓和尼爾·馬茨在電影《沉默的羔羊》(1991)中，製作出受害者遭到水牛比爾殺害的血腥特效妝。

下圖：出自同一部電影，令人毛骨悚然的逼真景象。由卡爾·富勒頓和其優秀團隊所製作。

『根本就是血肉模糊的內臟，我第一次看過這麼像實體的造型。』

CHAPTER 7
THE
GORE
THE
MERRIER
大師的精髓

左上圖：在電影《美國狼人在倫敦》(1981)中，慘遭變成狼人的主角大衛·凱斯勒殺害的被害者們，以及開心被他們包圍的導演約翰·蘭迪斯。

右上圖：格雷格·尼爾森(Greg Nelson)在歡樂喜劇電影《夏日補習班(Summer School)》(1987)的拍攝空檔，和迪恩·卡麥隆(Dean Cameron，左)、蓋瑞·萊利(Gary Riley，右)合影。在這部電影中迪恩和蓋瑞飾演熱愛恐怖電影特效妝的高中生，可一窺電影對里克·貝克在內等恐怖妝傳奇大師的才華表示敬意。

左下圖：「謝謝載我一程！」湯姆·萊特(Tom Wright)在電影《鬼作秀2 (Creepshow 2)》(1987)中，飾演充滿復仇之心的搭便車者。湯姆·萊特已快變成喪屍。

右下圖：這個眼球幾乎彈飛的怪異機械戲偶，用於同一部電影中，搭便車故事的最後一個鏡頭。

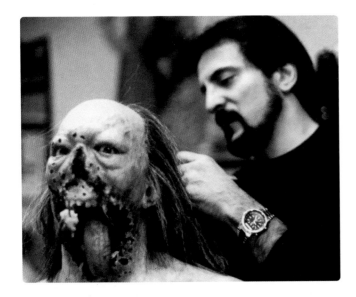

左上圖：很有成就感的工作：湯姆·薩維尼在電影《生人末日》(1985)修整戲偶舌頭博士的長髮。

上圖：出自昆汀·塔倫提諾導演的電影《惡棍特工 (INGLOURIOUS BASTERDS)》(2009)，由葛雷·尼可特洛和KNB EFX特效工作室共同製作，呈現相當寫實駭人的希特勒。

中間：在電影《惡靈13 (Thir13en Ghosts)》(2001)中受到詛咒的大宅片場，霍華德·柏格似乎要被玻璃牆面壓扁。

左下圖：出自電影《惡靈13》(2001)中，克雷格·奧列尼克 (Craig Olejnik) 裝扮成詭異的撕裂王子。

右下圖：「血還不夠多」：噴血女王塔米·萊恩在電影《愛國者行動 (Patriots Day)》(2016) 的拍攝現場。

CHAPTER 7
THE
GORE
THE
MERRIER
大師的精髓

我在拍攝電影《魔誠英豪》(1992)時，因為盔甲嵌入割傷了下巴。猛一看，才發現胸前都是血。

我就穿著艾許的戲服在急診室等候，但是下巴除了受傷的傷口，還有特效化妝的大量傷口。因此終於來看診的醫生一臉困惑地問：「我應該要縫哪一道傷口？」我聽到他的問題不禁笑了出來。

連醫生都無法分辨的傷口，就表示那個特效化妝真的做得很出色。

布魯斯·坎貝爾（Bruce Campbell／演員）

上圖：「挑選艾許！哪個艾許都可以」：在山姆·雷米導演的電影《魔誠英豪》(1992)中，布魯斯·坎貝爾（中間）被兩位同樣扮演艾許的替身演員夾在其中。

左圖：KNB EFX的惡靈軍團正要去電影《魔誠英豪》（鬼玩人系列電影第3部）的現場拍攝。

下圖：出自彼得·傑克森導演的喪屍喜劇電影《新空房禁地》，理查·泰勒正在準備護理師戲偶。

『有好幾週的時間，我手臂以下 都被染得一片鮮紅。』

電影《新空房禁地》(1992)幾乎都在紐西蘭阿瓦隆、隸屬政府的電影製片廠拍攝。我們是9人組的小規模特效化妝團隊，大家幾乎都在半夜乘坐同一輛車出發，常常只剩我和妻子塔尼亞在片場待到深夜。我們想用最少的資源達到最大的成果，當然就會伴隨很多的辛苦。但是拍攝工作很好玩，我們天天都沉醉在幸福中工作。包括彼得·傑克森和塔尼亞等優秀的工作人員、演員，大家一起完成這部既瘋狂又特別的電影。

有好幾週的時間，我手臂以下都被染得一片鮮紅。都是無法卸除的血漿。我有時回家會順道去加油，現在想想那時手腕到處都沾有血跡，有時候還染得一片鮮紅。為了在家完成隔天拍攝要用的小道具，還常常將道具堆在貨車帶回家。所謂的小道具就是手腳或軀幹等身體的皮套。我還曾經在某天踩了剎車，結果貨車後面的門打開，手和腳都散落在大馬路上。

理查·泰勒(Richard Taylor)

當我在參與電影《鐵娘子：堅固柔情 (The Iron Lady)》(2011) 這樣備受注目的大製作時，我在開心的同時，也備感壓力。因為自己的工作將大大影響整部電影的結果。

但是我回想拍攝《養鬼吃人3 (Hellraiser 3)》(1992) 的時候，我只有開心的回憶。由於電影的預算低，也沒有受到期待，所以製作人對於我們的創作都欣然接受。

負責團隊的鮑伯‧基恩 (Bob Keen)、我、史蒂芬‧沛恩特 (Steven Painter)、戴夫‧基恩 (Dave Keen) 和保羅‧瓊斯 (Paul Jones) 共5人都沒有做特別準備，大家就飛往美國，一切作業都在現場隨機應變。針頭人的小道具就用合成板和現場有的材料製作。

電影裡有個血腥的大場面，在迪斯可舞廳中有50人被殺的悲慘場景，我們還問鮑伯：「要怎麼做出這麼多的屍體？」

鮑伯先撲滿舊報紙，然後準備舊的衣服、舊的頭部發泡乳膠，然後我們就做出如小山一樣多的稻草人。以特效化妝的角度來看都是很基本的作業，但是老實說呈現很好的效果，製作過程也笑聲不斷。

馬克‧庫立爾 (Mark Coulier)

上圖：地獄修道者團隊集合在電影《養鬼吃人3》的化妝用拖車裡。上排 (由左至右) 分別是寶拉‧馬歇爾 (Paula Marshall，飾演Dreamer)、馬克‧庫立爾、史蒂芬‧沛恩特和凱文‧伯恩哈特 (Kevin Bernhardt，飾演活塞頭)，中間為道格‧布萊德利 (Doug Bradley，飾演針頭人)，下排為保羅‧瓊斯、肯‧卡本特 (Ken Carpenter，飾演相機人)。

下圖：同一部電影中的地獄修道者。巴比 (由編劇彼得‧阿特金斯Peter Atkins飾演)、CD人 (由艾瑞克‧威廉，Eric Wilhelm飾演)、Dreamer (由寶拉‧馬歇爾飾演)。

CHAPTER 7
THE
GORE
THE
MERRIER
大師的精隨

在電影《活人牲吃(Shaun of the Dead)》(2004)中,喪屍大軍的特效化妝由20多人的團隊負責。其中有一大半的設計不同於大家常見的既定形象。而且只有極少部分使用了一般的假體,幾乎所有的喪屍都只用戲偶,或使用隱形眼鏡和血漿完成造型。

並非一定要用精緻的發泡乳膠才是最好的作法。為了達到自己期望的效果,必須仔細構思。說真的,如果可以完美描繪出立體妝容,就可以有非常豐富的表現。這才是真正的藝術。

巴利·高爾(Barrie Gower)

右圖:出自電影《活人牲吃》,演員馬克·多諾萬扮演的喪屍是特效化妝師斯圖亞特·康蘭畫得最完美的喪屍特效妝。

中間:出自同一部電影,地獄一旦客滿,死者就會轉向酒吧「溫徹斯特」。

下圖:史蒂夫·普勞迪(Stephen Prouty)不僅僅是一位優秀的特效化妝師,還在魯賓·弗來舍(Ruben Fleischer)導演的電影《屍樂園(Zombieland)》中熱情演出一位喪屍。

要創作出好的喪屍,條件是要有一位好演員。

我們可以用花3個小時,用冰冷的特效化妝,製作出手腳晃動的喪屍。但是只會像帕特森-吉姆林影片中的大腳怪,單純地來回踱步走動,對我來說並無意義。相反的,若有熱情演員完全表現出這個角色,即便只是一個簡單的傷痕也會像個十足的喪屍。

2009年的電影《屍樂園》,如前述所提,出現了只有3、4道傷痕的喪屍。但是他們非常投入角色,甚至讓人不得不將視線從其他演員身上移開。即便導演喊「卡」之後,他依舊賣力演出。

多虧他們的演技,才會出現精彩的作品。

史蒂夫·普勞迪(Stephen Prouty / 特效化妝師)

『剛成形的喪屍也不錯，
但是腐屍狀態越嚴重
做起來越有成就感！』

在影集《陰屍路》第1季中，街道變成地獄只經過6週的時間，幾乎所有的死人都要變成喪屍，時間不多。因此特效妝只用3D列印、塗裝、隱形眼鏡和染色劑（牙齒用的塗料）完成。

剛成形的喪屍也不錯，但是腐屍狀態越嚴重，做起來越有成就感。因此隨著每一季的播出，就會一直添加特效妝。例如，將牙齒露出改變嘴巴的外觀，表現越來越腐朽的樣子，或是製作臉部翻模的面具，包括鼻子。

我們持續面對新挑戰，結果隨著每季的播出，喪屍越來越可怕，也獲得加倍的樂趣。

葛雷·尼可特洛(Greg Nicotero)

左圖：從墳墓出現的優秀特效化妝師吉諾·克羅尼爾(Gino Crognale)。他曾演出影集《陰屍路》(2010-2022)的眾多喪屍。

中間：同一部作品的拍攝空檔，葛雷·尼可特洛遭到大批喪屍朋友的包圍。

第170-171頁：出自同一部作品，由艾力克斯·迪亞茲(Alex Diaz，左)、安迪·遜納堡(Andy Schoneberg，中間)和葛雷·尼可特洛(右)操作KNB EFX特效工作室設計製作的喪屍戲偶。

CHAPTER 7
**THE
GORE
THE
MERRIER
大師的精隨**

電影《戰斧骨 (Bone Tomahawk)》(2015) 的導演是我的大學同學S.克雷格·札勒 (S. Craig Zahler)，所以我並非因為片酬而承接這個工作。

當電影大概演到3分之2左右的洞穴場景，副警長尼克全裸倒吊、頭皮還被剝開，身體還被肢解成兩半。即便這麼殘忍的場景，當我在離開演員的地方觀看素材 (指當天拍攝的鏡頭) 確認效果，並且剪接影片，就能客觀審視，所以不會感到害怕。

但是對於第一次看到這個場景的人感受就不是這樣了！這部電影在洛杉磯的Beyond the Frame影展上映時，觀衆害怕到顫慄，終於在這個場景結束，才放心地拍手。隔天，昆汀·塔倫提諾跟我說：「整部電影裡那個場景最棒。」

佛瑞德·雷斯金(Fred Raskin)

上圖：在昆汀·塔倫提諾擔任導演的著名動作電影《追殺比爾 (Kill Bill：Volume 1)》中，蘇菲·法塔萊 (由茱莉·德雷弗斯Julie Dreyfus飾演) 的手臂，被新娘 (由鄔瑪·舒曼Uma Thurman飾演) 用服部半藏做的武士刀「半藏日本刀」砍斷。

下圖：在同一部電影的片廠中，霍華德·柏格在說明特殊頭部造型的拿法。

『全裸倒吊、頭皮還被剝開，身體還被肢解成兩半。』

在電影《追殺比爾》(2003)「青葉屋」的段落，最初拍攝的血腥特效是鄔瑪·舒曼將茱莉·德雷弗斯手臂砍斷的鏡頭。

我分別在兩個滅火器裡注入5加侖 (約19公升) 的血漿，再充電至100 PSI (壓力)，然後綁在茱莉的肩峰。

依照昆汀·塔倫提諾的指示訊號，鄔瑪揮刀斬下假人的手臂，我們就要開啟幫浦，然後噴出約9公尺範圍的血雨，工作人員全身都濕透了。

昆汀都笑出來了。這就是他超級滿意的證據。最初的流血場景就這樣在笑聲中結束，接下來等著我們的工作，就是準備500加侖 (約190公升) 的血和堆積如山的屍體。

霍華德·柏格(Howard Berger)

我至今聽過最令人開心的讚美，是在製作昆汀·塔倫提諾導演的電影《不死殺陣（Death Proof）》（2007）時，來自擔任剪接的薩莉·門克（Sally Menke）的一句話。

莫妮卡·斯塔格斯（Mo-nica Staggs）飾演的露娜在開車的時候，遭到主角寇特·羅素駕駛的車輛追撞，其場景中使用了製作的假人。當中有一個俯視的鏡頭是露娜因爲遭受衝撞的衝擊，頭部會一下子往後。這段畫面是以慢動作拍攝，攝影過程中這顆頭會倒向非常靠近鏡頭的位置。

然而，薩莉似乎不知道這畫面裡是真人還是假人，所以昆汀·塔倫提諾還打電話告訴我：「連我們的剪接師都無法分辨！」

可以騙倒每天一幀一幀仔細觀看影片的剪接師，真是讓我太開心了！

葛雷·尼可特洛（Greg Nicotero）

昆汀·塔倫提諾通常都刻意不告訴我在哪一個段落要使用哪一種音樂，所以一開始在爲他的作品剪接合成時，幾乎都沒有伴隨音樂。

有次我在剪接電影《從前，有個好萊塢》（2019）接近尾聲的部分，是邪教組織入侵主角家中的場景。具體來說，就是克里夫抓住凱蒂，然後將她的頭往牆壁、壁爐架、咖啡桌撞的場景。這是一個極長的場景，我想凱蒂的頭大概被撞了12次。作業結束後，昆汀拿來香草軟糖樂團（Vanilla Fudge）翻唱的歌曲「You Keep Me Hangin' On」。當我搭配音樂剪接剛才那場戲時，就不得不剪去1、2個頭被撞的鏡頭。但是若刪減就會改變整場戲給人的印象。因此我想要再追加一小節的音樂，我希望這12次撞頭的動作戲能完整保留，昆汀立刻回應：「嗯，你的想法更好！」

使用所有鏡頭並不只是爲了對製作血腥特效的特效師表示敬意，而是我想盡可能保留這個段落的精彩之處。而且在克里夫將她的頭多次往壁爐架撞的場景中，每一次她的噴血量都會增加。我認爲這是有相當經驗的考量，所以我不想讓它白費。即便只從12次刪減2次，我都覺得削弱這個段落想表現的殘暴。爲了表現出接連不斷的攻擊力道，1個鏡頭都不可以刪減。

佛瑞德·雷斯金（Fred Raskin）

右上圖和左上圖：電影《不死殺陣》（2007）由KNB EFX特效工作室製作逼真變形的假人。

下圖：麥琪·麥迪遜（Mikey Madison）在電影《從前，有個好萊塢（Once Upon a Time...... In Hollywood）》（2019）中畫了KNB EFX特效工作室設計的特效妝，看起來一片血肉模糊的，連我都覺得痛。

CHAPTER 7
THE
GORE
THE
MERRIER
大師的精隨

在電影《絕鯊島(The Shallows)》(2016)中，女主角布蕾克·萊芙莉(Blake Lively)被大白鯊攻擊，美麗的身影變得遍體鱗傷。因為拍攝時並未依照故事的順序，這對我們來說相當棘手。

我分析過劇本，知道需要改妝38次，我還在劇本上標註顏色。包括隨著曝曬程度越來越嚴重的過程，嘴唇裂開的程度、被鯊魚咬傷的傷口狀態，還有被水母刺傷的傷痕等。

導演豪梅·寇勒特-瑟拉(Jaume Collet-Serra)在拍攝期間有時會說：「我想讓她在浮標上面時手被割傷。」

我都會提醒：「已經從結局開始拍，不可以更改！」而且這類提醒還蠻多次的，這也是挺辛苦的部分。在全部結束之後，我覺得自己相當滿意，因為可以隨著化妝的變化來傳遞劇情走向。

塔米·萊恩(Tami Lane)

上圖：電影《絕鯊島》的女英雄，布蕾克·萊芙莉因為受傷滿身是血的特效妝，是由懂得隨機應變的塔米·萊恩負責。

中間：布蕾克·萊芙莉自己縫合被瘋狂鯊魚襲擊留下的腳傷。這也是由塔米·萊恩負責的特效妝。

『可以隨著化妝的變化來傳遞劇情走向。』

使用血漿的設計是我不擅長的部份，但諷刺的是在慌忙中完成設計卻是我的強項之一，以下就是這個故事。

電影《絕鯊島》中有一場戲是布蕾克·萊芙莉飾演的主角，在距離海岸約180m的岩石上坐著縫合大腿的傷口。在正要開拍之前，導演豪梅·寇勒特-瑟拉和我說：「我希望用特寫拍攝傷口不斷流血的樣子。」換句話說，他想拍傷口縫合時，鮮血直流的樣子。我們特效化妝團隊原先的計畫只有塗上血漿，而且劇本也是這樣寫。化妝早已完成，也沒有可以裝血漿的血袋。因此豪梅問：「需要給多久的準備時間？」我回答：「給我25分鐘。」

我急急忙忙返回拖車，用膠帶和夾鏈袋做成袋子，再找出可以當成管子的東西組裝在一起，就跑回片場。然後將添加在布蕾克身上的假體傷口縫合處拆開，再將袋子小心塞入傷口位置的深處，並且沿著打開的傷口長度剪出切口。接著再和傷口黏接結合。這並不是很困難的作業，因為有很多碰撞的傷痕，所以可以稍微掩飾。

在拍攝這個場景時，鏡頭拍布蕾克的腳部特寫，所以我在袋子連接了一條大約90cm的管子並且手持裝有血漿的針筒，就可以在她的旁邊等候指示。每當她按壓矽膠製的傷口，我就會按壓針筒。結果傷口滲出了血，然後用波浪製造機製造的海浪就會將這些血沖掉。形成很好的效果，完成一場很棒的場景。沒有花時間就完成設計，我覺得自己做得還真不錯。

塔米·萊恩(Tami Lane)

特效化妝的血不論是從眼睛滲出的血、嘴巴流出的血、沾在衣服上的血，每種血的成分都不同。

電影《怒火地平線 (Deepwater Horizon)》(2016) 中，我負責馬克·華柏格 (Mark Wahlberg) 的特效化妝，他是一位讓人合作愉快的演員。

回到正題，在電影最後的部分，他飾演的主角因為不斷受到各種陷害而陷入混亂中。在拍這個場景之前，馬克對我說：「我要從嘴裡吐出大量的血。」

在我來不及阻止馬克的時候，他已經從我手中的袋子取出瓶子並且開始豪飲，但是那個並不是嘴巴用的血。雖然沒有毒，但是放了藥，所以非常苦，而且是難以忍受的味道。

導演彼得·柏格 (Peter Berg) 拍下馬克突然吐血咳嗽、流淚欲吐的樣子，成了一個還不錯的名場面。後來，彼得來找馬克並且說道：「很棒耶，演技超逼真！」

這是一個幸運的偶然，但對於馬克來說稱不上幸運，最終這個場面完全收錄電影之中，至少結果是好的，那一切都是值得的！

霍華德·柏格 (Howard Berger)

『我要從嘴裡
吐出大量的血。』

右下圖：在彼得·柏格導演的災難電影《怒火地平線》中，馬克·華柏格和吉娜·羅卓奎茲 (Gina Rodriguez) 拼命找出活下去的出路。

左圖：出自同一部電影，正在等候拍攝的馬克·華柏格。

175

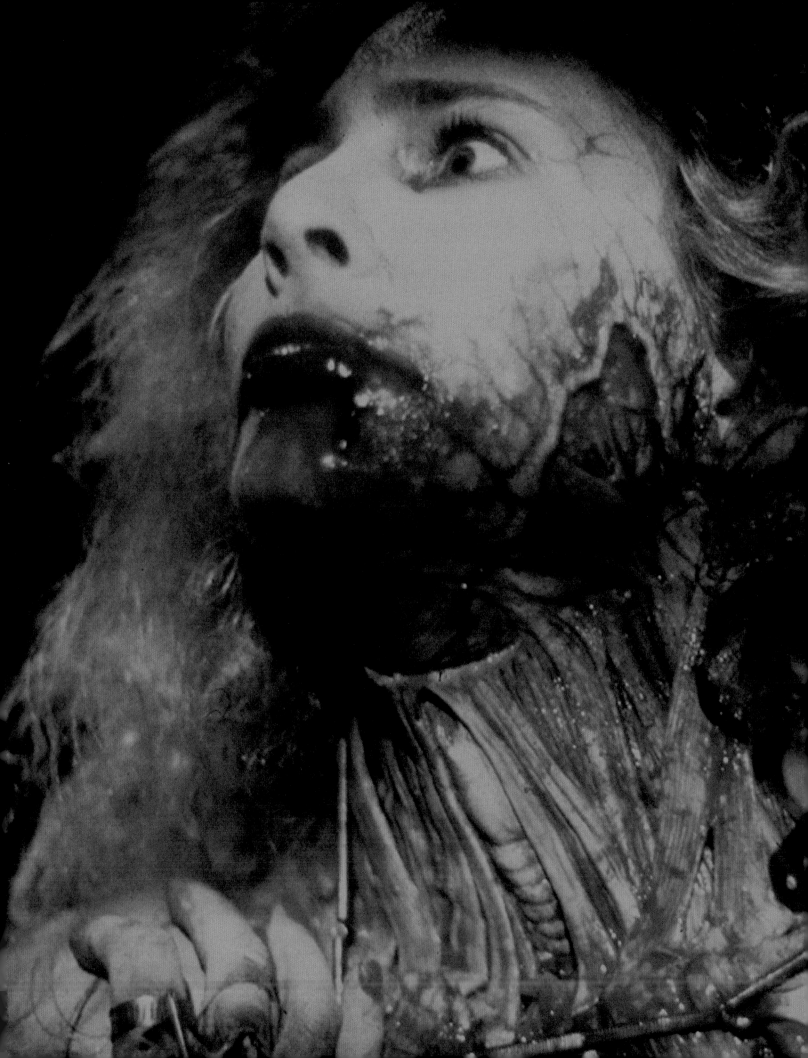

THEY'RE ALIVE!

栩栩如生的怪物

你是否曾想像過，半夜醒來坐在化妝室的椅子上，
自己的身體慢慢覆蓋上假體會是甚麼感覺？
還有和同樣經過特效化妝的演員們，
一整天覆蓋著矽膠、塗料和長毛，
在既悶熱又不舒服的封閉狀態下，還得全力展現自己的演技。
一旦拍攝結束，又得花費數個小時才可以恢復原貌，
並且要忍受充滿痛苦的卸妝過程。
如果你想更了解演員所受的苦難，希望大家接著看下去。

演員原本就是喜歡自我展現的一種人,這是工作上難免會出現的特質。年歲漸長,漸漸發懶,髮型也變得無所謂,毛髮也變得稀疏,這些都變得令人在意。還會長出細紋,皺紋也會變多!

而特效妝有一個極大的好處,就是讓我不需要擔心這一切。當我扮演佛萊迪時,毋須顧慮羅伯特·英格蘭本人看起來如何。如此一來,我就可以將過往費盡心思彌補自身缺點所需耗費的能量,完全貫注於我本身的角色、台詞和演出的場景。

這是一種前所未有的解放感。

羅伯特·英格蘭(Robert Englund)

『當我扮演佛萊迪時,
毋須顧慮
羅伯特·英格蘭本人
看起來如何。』

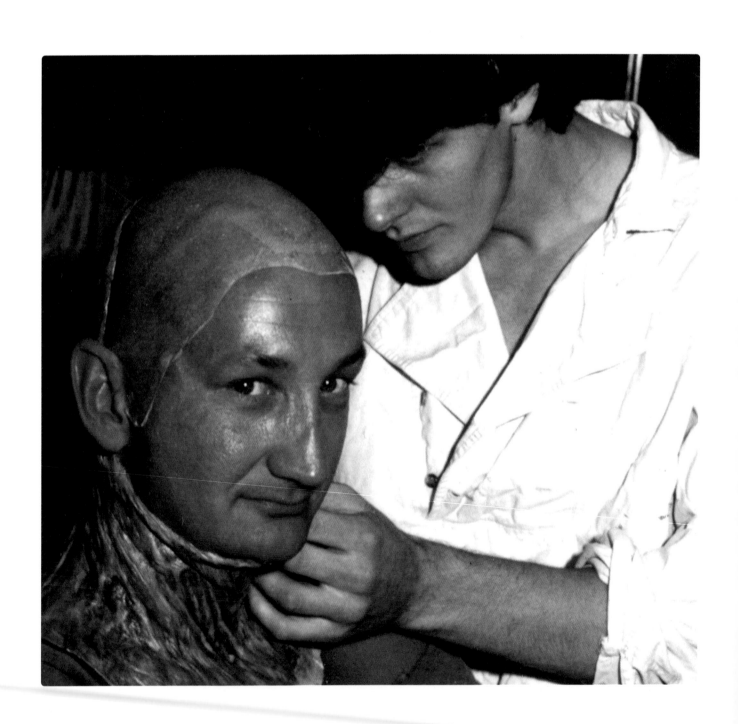

斯圖爾特·弗里伯恩不常出現在拍攝現場。我想他是屬於喜歡待在工作室的類型。我在拍攝電影《星際大戰六部曲：絕地大反攻》(1983)的期間擔任他的助理，其中一項工作就是負責伊恩·麥卡達米(Ian McDiarmid)飾演白卜庭皇帝一角的特效妝。試妝作業相當順利，斯圖爾特將特效妝和補妝的工作交給我負責。

在拍攝的第一天，我依照斯圖爾特的指示使用黃膠、海綿和隱形眼鏡爲伊恩畫出完美的特效妝。但完妝後的伊恩看起來非常熱。尤其第一個拍攝場景有很長一段的跟拍鏡頭，內容是白卜庭皇帝剛抵達死星，從太空船走下階梯，和達斯·維達邊走邊說話。

彩排過程一切都很順利，然後伊恩就走上階梯回到太空船內，而我在片場拿著化妝箱躲在暗處隱藏自己。直到正式開拍前的1分鐘，突然聽到一個超大的噴嚏聲。

等我一回頭，伊恩的雙手全都沾滿了假體。伊恩爲了遮住噴嚏，用雙手掩口，結果反而被噴嚏反向噴得整臉。太空船外有好幾百人，包括帝國風暴兵、達斯·維達，還有喬治·盧卡斯都在等候開拍。

我迅速抓了把有附大筆刷的KRYOLAN歌劇魅影品牌的接著劑，向伊恩大喊：「眼睛閉起來和憋氣！」然後在他的臉塗上接著劑後，將假體重新貼回原本的位置，再別上好幾根別針。這時候耳邊響起：「ACTION!」

伊恩威風凜凜地走下階梯，這個鏡頭竟然還用在電影中！在他走下的鏡頭中，我內心非常清楚，其實眼睛和嘴巴的假體都處於快掉下來的狀態，但是總算是挺過來了。

真是千鈞一髮！

尼克·杜德曼(Nick Dudman)

『等我一回頭，
伊恩的雙手
全都沾滿了假體。』

第176-177頁：出自電影《幽靈人種2：再續人種(Bride of Re-Animator)》(1990)，飾演華麗喪屍的凱薩琳·金曼特(Kathleen Kinmont)。

左頁圖：凱文·雅格在電影《半夜鬼上床2：猛鬼纏身》(1985)爲羅伯特·英格蘭特·庫格特效妝。

左圖：在電影《星際大戰六部曲：絕地大反攻》(1983)中，伊恩·麥卡達米正變身成達斯·西帝。在斯圖爾特·弗里伯恩監製下，由尼克·杜德曼負責特效化妝。

上圖：氣勢逼人的白卜庭皇帝(又名達斯·西帝)現身！

我在電影《變色龍(Zelig)》(1983)設計伍迪‧艾倫(Woo-dy Allen)的特效妝時,是我初出茅廬之時。當時他不喜歡周圍有太多人,但是卻不知爲何很喜歡我這個毛多的大個子義大利人。我爲了將伍迪的臉部翻模,被他召喚到5號街的頂樓,作業時只有我們兩人。我將紙筆遞給他,請他有想說的話就寫給我,伍迪只寫下一句話:「快點結束!」一開始要做的是讓他變身成1920年代的黑人爵士音樂家。大家都很喜歡用發泡乳膠的特效化妝,但是在試拍時,攝影導演戈登‧威利斯(Gordon Willis)對我說:「沒有不好,但是這樣就完全看不出是伍迪,最好稍微留下伍迪的特色。」這時我學到了特效化妝是「少即是多(Less is more)」。所謂好的特效化妝大多不是炫耀張揚地說:「你看,好厲害!」,而是要去除多餘不需

要的部分。

例如電影《大法師》中飾演神父的麥斯‧馮‧西度,我們業界會將這個人物稱爲「隱形人(invisible)」。當時沒有人發現他才40多歲,而且大家都只注意到琳達‧布萊爾。迪克‧史密斯將他變身成白髮蒼蒼的老人,不但受到大家的忽略,也沒有特別張揚的表現。因爲作業的重點在於創造角色。

在電影《變色龍》中,因爲要透過著名角色展現出伍迪‧艾倫本人,所以完美變身並非作業的方向。威廉‧塔特爾在電影《七重面(7 Faces of Dr. Lao)》(1964)將托尼‧蘭德爾(Tony Randall)變身成多個角色,但是每一位都可隱隱約約看到托尼的影子。我也用相同手法設計特效妝,呈現出還不錯的效果。

小約翰‧卡格里昂(John Caglione Jr)

『這時我學到了特效化妝是少即是多。』

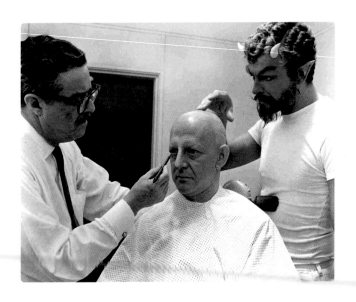
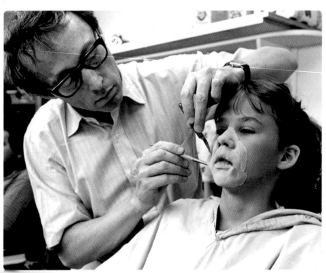

左頁左上圖：史蒂夫·普勞迪·巴特·米克森（Bart Mixon）和威爾·赫夫（Will Huff）爲電影《無厘取鬧：祖孫卡好（Jackass Presents：Bad Grandpa）》(2013) 的主演強尼·諾克斯威爾（Johnny Knoxville）畫上老人妝。

左頁右上圖：丹尼·德維托（Danny DeVito）在電影《蝙蝠俠 大顯神威（Batman Returns）》(1992) 中飾演企鵝人，約翰·羅森格蘭特（John Rosengrant）和史坦·溫斯頓正在他臉上試妝。

左頁左下圖：在電影《七重面》中，威廉·塔特爾透過特效妝將托尼·蘭德爾變身成各種角色。

左頁右下圖：經過特效化妝大師迪克·史密斯的設計，可愛的琳達·布萊爾也變身成電影《大法師》中被附身的少女。

左圖：在電影《七重面》中，經過威廉·塔特爾的巧手，托尼·蘭德爾成了優雅的美杜莎。

上圖：威廉·塔特爾除了是特效化妝師，還是一位優秀的插畫家。這張雪怪草稿是塔特爾描繪的衆多美麗概念圖之一，在電影《七重面》中由托尼·蘭德爾飾演。

下圖：威廉·塔特爾描繪的美杜莎概念圖。在電影《七重面》中使用的特效妝，幾乎完整呈現了這張圖的造型。

因爲我從小生長在特效化妝的環境,對於變裝的過程也變得非常有耐心,同時抱有很大的敬意。身爲演員在穿戴上假體時,需要長時間坐在椅子上不動,還要盡量小心以便作業順利。作業中不太能動,也不可以說話。而且直到當天拍攝結束都要小心避免掉妝。在現場不多說一些不必要的話,拍攝空檔也靜靜在拖車中待著。吃東西也要一小口小口吃,喝飲料也要用吸管喝。

但是在極少的狀況下,特效化妝也很令人樂在其中,不過到了第3天這種心情就會消失殆盡。整個拍片行程中,比任何人都要提早到現場,比任何人都要晚離開,長時間覆蓋著沉重的假體並非樂事。如果不是進入了禪定的境界,有時會讓人感到煩悶封閉,陷入崩潰的境地。

對於每天處在這種狀態下工作的演員們,例如道格·瓊斯,我的內心除了尊敬還是尊敬。因爲對我來說是不可能的任務。

父親史坦·溫斯頓曾在製作電影《鬼擋路(Wrong Turn)》(2003)時,問我要不要演住在山上的吃人居民。我回答:「我很喜歡父親的工作,但是要我一個月全身都加覆蓋假體演戲,恕我辦不到。謝謝你給我機會,我愛您喔。」

麥特·溫斯頓(Matt Winston)

下圖:在拍攝現場度過兩人時光的史坦(左)和麥特·溫斯頓(右)。史坦不僅僅是在電影史上留名青史的偉大特效化妝大師,也是很慈愛的父親,更是相當照顧員工的主管,至今依舊受到自己的孩子和工作人員的愛戴。

『我已經增重,再加上你幫我畫的傷口,這樣就夠了!』

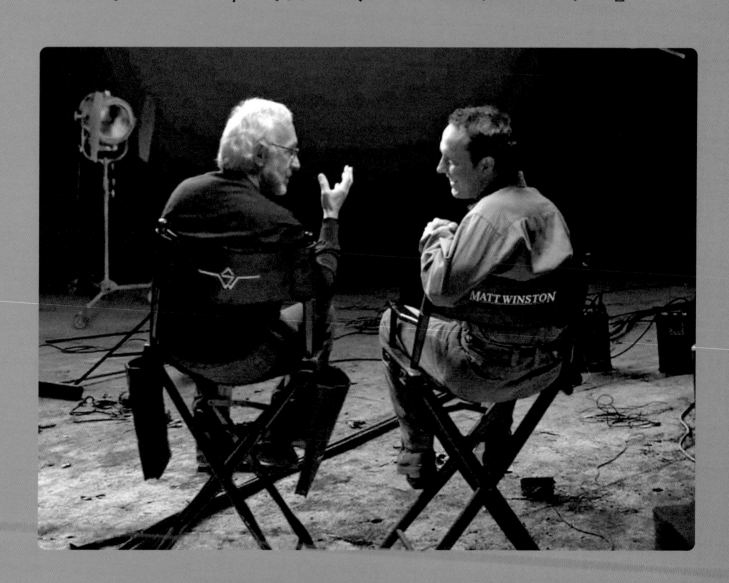

在為角色做造型時，還被要求得表現出性感，這絕對不是一件簡單的事。例如在電影《決戰猩球》(2001)中，由海倫娜·寶漢·卡特(Helena Bonham Carter)飾演的艾莉。這明明是人猿的角色，卻收到製作團隊的要求：「希望做出讓人想親吻的感覺」、「即便臉上覆蓋毛髮，也要很柔順很美」。要達到兩者的平衡實在太難了。

這項工作結束沒多久後，我便開始投入莎莉·賽隆(Charlize Theron)飾演連續殺人犯艾琳·烏爾諾斯的電影，《女魔頭(MONSTER)》(2003)的前置作業。在馬爾蒙莊園飯店的拍攝現場，我問她「你想讓外表邋遢，但依舊性感的樣子嗎？」

結果莎莉回答：「那不重要，我已經增重，再加上你幫我畫的傷口，這樣就夠了。」

她將自己完全投注在角色創造。

這時莎莉連眉毛都沒保養。因為我覺得看起來相當毛躁雜亂。即便如此依舊沒有減少莎莉的美麗。因此我們決定幾乎削去她刻意留長的眉毛，並且由她指定的我來處理。電影中那可怕憤怒面容，絕對是想到我們的關係。

經過一開始的試妝之後，她從拖車走出時，一身寒氣逼人，就像艾琳本尊降臨，太像了。不論特效化妝技巧多精湛，是否能夠消化與自身融合則要依靠演員本身。

儘管如此有位製片人聽聞此事表示：「有必要畫成這麼可怕的臉嗎？再稍微保留一點莎莉原本的樣子比較好吧？」

我回答：「你何不和莎莉討論看看？」

他們就不再向我提同樣的事。因為大家都知道莎莉已下定決心做任何事。多虧她，我們工作也很順利。

托妮·葛瑞亞格麗雅(Toni G)

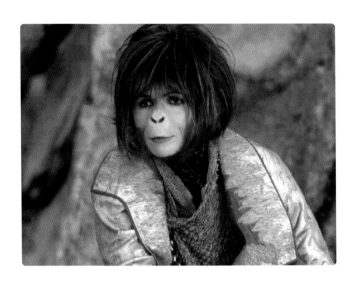

上圖：為了提姆·波頓導演的電影《決戰猩球》(2001)，里克·貝克完成的艾莉(由倫娜·寶漢·卡特飾演)特效妝。

下圖：托妮·葛瑞亞格麗雅(Toni G)的G絕對是太棒(GREAT)的縮寫！她完成電影《奧茲大帝》(2013)裡其中一位鐵匠的特效妝。

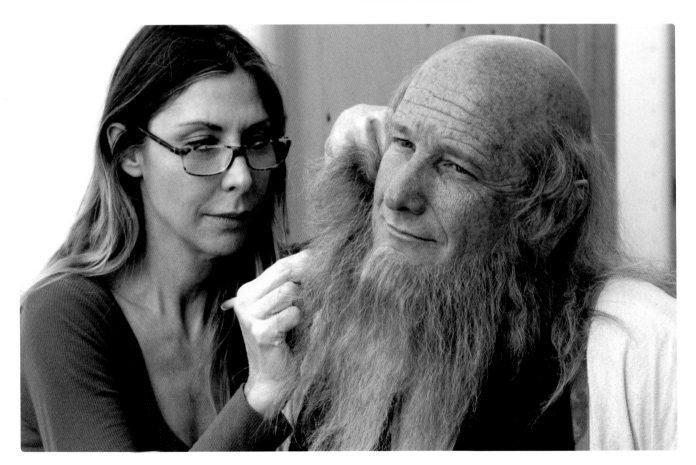

不是任何人都可輕易穿上怪物皮套，需要一定的經驗累積。有些演員不但對如何穿戴都摸不著頭緒，甚至還頻頻抱怨。

但是，和道格·瓊斯一起工作讓我受惠良多。我們做的怪物應該有一半都是由道格穿上。當道格一套上皮套，角色瞬間有了生命。

他既聰明又親切，對任何事都很積極，而且相當有耐心。最有趣的是在畫特效妝時，他會加以分析。透過鏡子凝視妝容，並且思考要如何加以運用。有的演員甚至都不照鏡子。你相信嗎？

而且當發泡乳膠產生皺褶而且無法巧妙隱藏時，他會思考一些姿勢，盡量撫平隱藏皺褶。他其實想要爲我們完美展現特效妝。道格不會對我們抱怨，而是一位可以和我們合作的演員。我們一直都很樂於和他共事。

大衛·馬蒂(David Martí)

上圖：在吉勒摩·戴托羅導演的電影《羊男的迷宮》中，道格·瓊斯戴上牧神潘的頭部，準備接下來的長時間變身作業。

下圖：即便骨折，大衛·馬蒂也沒有讓手休息，還是爲道格·瓊斯畫上牧神潘一角的特效妝。

『當道格一套上皮套，
角色瞬間有了生命。』

當大衛·馬蒂和我決定製作電影《地獄怪客2：金甲軍團》中，地獄怪客小時候的模樣時，我就收到吉勒摩·戴托羅的邀請，希望由我演出這個角色。他說：「你的個子小所以很適合這個角色。」

我一開始並不是很理解。要女演員演太不合理！但是設計製作皮套，並且穿上演出的想法實在太吸引人，而讓我重新思考。

當時劇本尚未完成，「沒有台詞，也不需要說任何話，就是一段年輕地獄怪客和父親一起的回憶場景，然後洗澡、上床睡覺」。

我聽到吉勒摩這麼說，便欣然接受：「我知道了，這樣應該可以演出！」

我原本的工作是製作地獄怪客少年時期的頭部造型，但是卻有些難度。首先，我無法決定該設計甚麼樣子。一開始像是普通人類小孩的感覺，但是這樣又太簡單又沒有個性。吉勒摩也予以否決：「不行，不行，要更貼近漫畫風格。」

但是過了一段時間，他又改了設計方向：「不，也不是這樣，要多一點（演員）朗·帕爾曼的感覺。」設計屢屢變更，到了最後我都不知道哪一個才可行。最後決定的方案當然設計得很好，但老實說我不認為有達到「最棒」。吉勒摩也有相同想法，但是「已經沒有時間了，必須要趕快做出模型才來得及」，因此才同意放行。

不過到了試妝時，一切改觀。吉勒摩看了我大叫：「這個，這個太棒了！」

他說：「其實我看到原型，心想特效化妝就隨便吧，坦白說我還考慮改用電腦合成影像的特效，現在一看，活脫脫就是角色本人，我太滿意了！」

特效化妝也已完成，我在拍攝地點布達佩斯拿到了完成的劇本。我讀後嚇一大跳，「咦？怎麼會有台詞？要怎麼演？」

但是，我能做甚麼？事到如今也說不出「我不做」的話，我只能鼓起勇氣嘗試。然後到了第一天，我的確非常緊張，但是實際穿戴上特效妝後，一切變得簡單起來。我有種自己變成另一個人的感覺。

第一次和約翰·赫特（John Hurt）碰面時，我已經完成所有裝扮。他真的是很好的人，就像和小孩子說話一樣和我聊天。當時我發現他以為我是位少年，然後我鼓起勇氣說：「那個，其實我是成年女性！」他突然大笑。

我們拍攝時間長達5天，而且每天都相當長。我的特效妝由大衛一個人完成，整整花了6個小時。接著又花了12個小時拍攝，結束後又花了1個小時卸妝。

上圖：蒙瑟拉·莉貝除了在電影《地獄怪客2：金甲軍團》製作少年地獄怪客的特效妝，還扮演這個角色，成了一個意外的挑戰。

某天夜裡，我已筋疲力盡超想睡。因此只卸掉臉和手的特效妝，就坐車返回飯店。一進到大廳，我雖然長有紅色的角和尾巴，但是工作人員不愧是專業人員，大家都對我視若無睹。

真的是很辛苦的一週，但也是一次少有的經驗，而且很快地又想再試一次。此外我還發現自己並不討厭畫上特效妝。最重要的是我可以體會到演員穿上巨大怪物皮套的感受，以後製作時會構思盡量減輕他們負擔的設計。這真的是一大收穫。

蒙瑟拉·莉貝(Montse Ribé)

湯姆·克魯斯(Thomas Cruise)真的是一位很專業又親和的人,但是在化妝的時候,他會緊盯著鏡子,不放過我們任何微小的動作。然後,他還會一直看著自己的手錶,比如兩個半小時的作業,就會像這樣開始倒數計時:「還有1小時,還剩30分鐘喔!」。

雖然看起來像在開玩笑,但也很認真。

在電影《開麥拉驚魂(Tropic Thunder)》(2008)中,我協助處理湯姆的特效妝。巴尼·伯曼(Barney Burman)的設計相當棒,電影上映時,幾乎所有的觀眾都沒有發現矽膠下的那張臉是湯姆。而且他的演技也超好。

很多演員都會認為在畫上特效妝的情況下,要如何展現演技,覺得很困難,但是湯姆卻真心樂在其中。接受特效化妝的模樣,然後輕鬆詮釋這個角色。

瑪格麗特·普林蒂絲(Margaret Prentice)

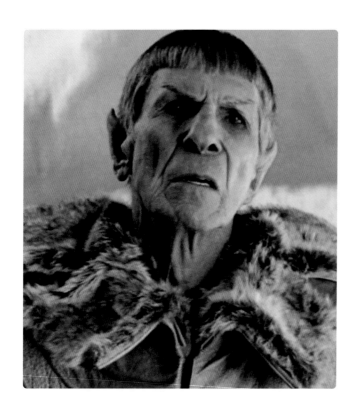

在《星際爭霸戰》中,外星人的特效妝從一開始就著重在頭和手,很少會偏離這個基本原則。即便是J·J亞伯拉罕(J. J. Abrams)導演的電影也會尊重這個美學。技術和造型上都運用創新的同時,整體外形還是希望保留人類的模樣。

和李奧納德·尼莫伊共事是特別棒的經驗。即便你不知道《星際爭霸戰》這部片,腦中也會立刻浮現史巴克先生的模樣,這個角色就是如此有名。

關於史巴克的耳朵,我對李奧納德提出相當具體的要求。要加在多內側?還是多前面?然後要多厚?直到完成理想的耳朵,我已經製作了5種樣子,是個相當有趣的工作。

我因為電影《星際爭霸戰》(2009)獲得奧斯卡最佳化妝與髮型設計獎的當晚,父母親也來到會場看我、巴尼·伯曼和明迪·霍爾(Mindy hall)一起領獎。我整晚拿著奧斯卡獎,然後送給父母當禮物。

我將獎項獻給他們是為了表達歉意,對於弄壞母親烤箱、把父親書房的地毯沾滿石膏,還有讓車庫起火等過往,我深感抱歉。

喬·哈洛(Joel Harlow)

『即便你不知道《星際爭霸戰》這部片,
腦中也會立刻浮現史巴克先生的模樣,
這個角色就是如此有名。』

右上圖:電影《開麥拉驚魂》中在米凱萊·柏克(Michèle Burke)的監製下,由巴尼·伯曼負責萊斯·格羅斯曼一角的特效妝,幾乎沒有觀眾發現,這其實是湯姆·克魯斯演出的角色。

左上圖:在JJ亞伯拉罕導演的電影《星際爭霸戰》中,李奧納德·尼莫伊透過喬·哈洛和其團隊製作的特效妝,飾演年老的史巴克。

右頁左圖:在電影《獨行俠(The Lone Ranger)》中飾演湯頭一角的強尼·戴普,透過喬·哈洛畫出連細節都很講究的老妝。

右頁右圖:為了將強尼·戴普變身成年老的湯頭,喬·哈洛為他穿戴上假體。

我的丈夫喬·鄧克利(Joe Dunckley)是擅長製作服裝、小道具、鎧甲等任何創意工作的專家。我們第一次以維塔工作室的名義擔任特殊造型總監的大片，正是電影《第九禁區(District 9)》(2009)。我負責假體化妝，喬負責特效化妝用的其他小道具。

臨近拍攝之前，劇組決定選擇由沙托·卡普利(Sharlto Copley)擔任主角魏克斯。他是這部電影的導演尼爾·布隆坎普(Neill Blomkamp)認識多年的好友，當時他並非演員而是製作人。為了幫忙尼爾來到試鏡現場，當沙托·卡普利和試鏡者對台詞時，吸引了電影《第九禁區》製作人之一彼得·傑克森的注意，並表示：「沙托很適合飾演魏克斯的角色」。

關於化妝，變身成普通的魏克斯要45分鐘，變身成完全的外星人則要將近6個小時。雖然這是沙托第一次穿戴假體，但包括演技在內，他都是最佳的工作夥伴。他坐在化妝室的椅子上，保持不動，如入一切圓滿的禪定境界。

由於直到最後一刻才緊急決定由沙托演出，所以沒有時間準備符合他身形的假體。因此為了要無縫接合，並且讓假體順利連動，需要視現場狀況屢次修改。

他不但發揮了等同專業演員的應對能力，而且直到最後都很有耐心又親切，真是讓人由衷感謝。若不是他的應對，絕對發生可怕的慘事。

莎拉·魯巴諾(Sarah Rubano)

『他坐在化妝室的
椅子上，保持不動，
如入一切圓滿的
禪定境界。』

電影《獨行俠》(2013)中有一個很長的場景，是強尼·戴普會變得滿身汙泥。用假泥巴應該不太可行。畢竟強尼還得在水中，又得在電車上行走。一想到要用假泥巴維持每顆鏡頭的連戲狀態，那將會是一場惡夢。我們想到的替代方法是製作假體，這樣就可以順利拍攝。第一天拍攝結束時，強尼不想要脫掉，還連續穿在身上3、4天，並且直接穿回家。如此一來，這段期間沾了不少汙垢變得更髒，外觀也變得恰到好處。最後脫下假體時，強尼的皮膚完全看不出來覆蓋了好幾天的假體。真是非常耐磨的皮膚啊！

喬·哈洛(Joel Harlow)

安潔莉娜·裘莉(Angelina Jolie)並不討厭特效妝,而且能很快接受。當然這是她對我們最大的體貼,儘管有時我們合作的演員可以理解特效化妝所需過程給予協助而且具有很高的忍耐度,但有時也會遇到完全相反的演員,這在工作上就會有很大的差異。而且安潔在電影《黑魔女(Maleficent)》(2014)還會對造型設計提供不少想法,這樣的演員更是少之又少。

她可以清楚了解自己想要的東西。

托妮·葛瑞亞格麗雅(Toni G)

『她可以清楚了解 自己想要的東西。』

演員在畫上電影中的特效妝,穿上戲服走動時,尚未開口說話,就已經傳遞電影裡75%的劇情。

詹姆斯·麥艾維(James McAvoy)

要扮演怪獸,除了怪獸迷之外還有誰適合?

霍華德·柏格(Howard Berger)

上圖:不論是不是萬聖節,霍華德·柏格(左)都喜歡打扮成怪獸。這張全家福中穿著大猩猩玩偶裝的是他的父親。

右圖:在電影《黑魔女2 (Maleficent: Mistress of Evil)》(2019)中,經過阿眞·圖恩(Arjen Tuiten)和托妮·葛瑞亞格麗雅畫上精巧特效化妝的安潔莉娜·裘莉。

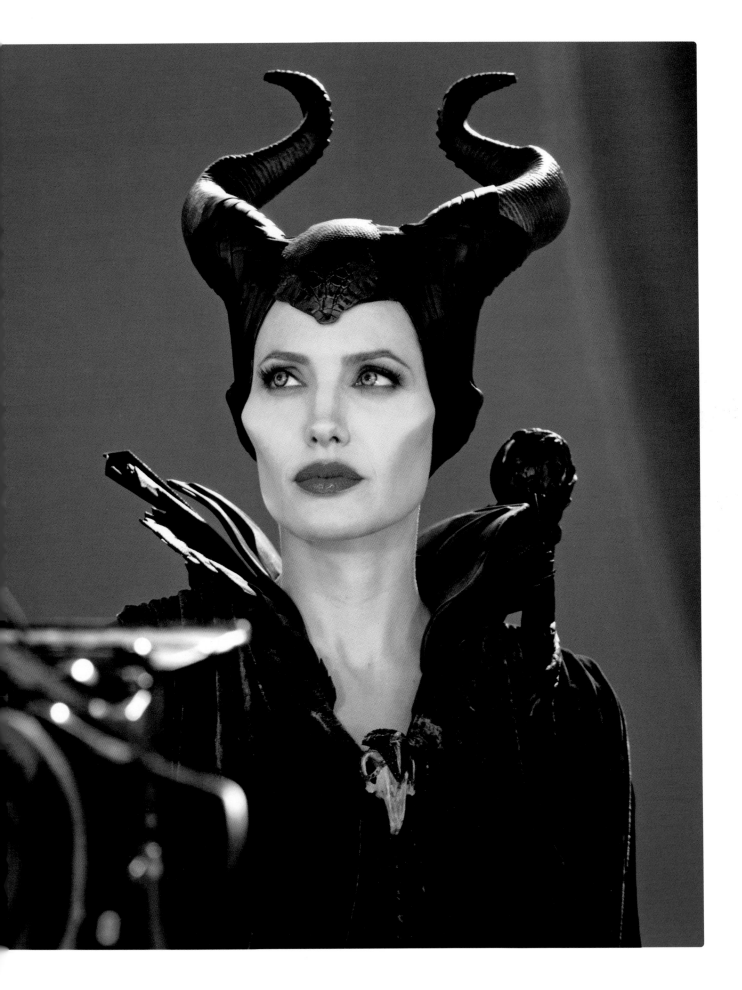

凱利·瓊斯飾演的無數怪物：

左上圖：在影集《少年狼（Teen Wolf）》（2011～2017）前導預告中，由KNB EFX特效工作室製作的狼人。

右上圖：凱利曾為大大小小的各種怪物賦予生命，但最驚人的造型，是他在賽斯·麥克法蘭（Seth MacFarlane）製作的科幻電視影集系列《奧維爾號（The Orville）》（2017～2022）中飾演的未知生物。

左下圖：韋恩·托特和邁克爾·歐布萊恩（Michael O'Brien）在電影《終極戰士團（Predators）》（2010），將凱利變身成River Ghost。

右下圖：葛雷·尼可特洛為影集《陰屍路》設計的喪屍特效妝，是來自約翰·惠頓（John Wheaton）描繪的凱利概念圖。

拍攝電影《納尼亞傳奇》第一部的時候，霍華德‧柏格問我：「要不要來當試衣模特兒（試穿皮套的模特兒）？」我回答：「我並不知道那是甚麼？不過可以試試。」結果那個工作是要試穿牛頭人的皮套，並且要晃動手臂走來走去。我的身高有200cm，和皮套演員的體型一致，為了試穿與其聘請別人，不如找熟識的我更方便。而且我覺得穿怪物皮套好有趣喔！然後這時我第一次知道有人以此為業。

5年後，葛雷‧尼可特洛在我們朋友間談到有項進行中的企劃。一段新劇組的前導預告，而且劇情超酷——正是影集《陰屍路》！

過了一段時間，葛雷問包括我在內的幾個人要不要來當特效化妝的模特兒。還向我說明會在亞特蘭大拍攝，群眾演員大多為非裔美國人，所以會想要有各種膚色的鏡頭試拍。我從以前就很想要當喪屍，所以立刻答應：「好啊！」

我們來到全景電影公司（Panavision Inc.），由安迪‧遜納堡（Andy Schoneberg）負責特效化妝。然後一整天都在靠近鏡頭、遠離鏡頭、入鏡然後出鏡，總之就是在各種預設下拍攝。

而且葛雷還問我：「下一部要製作電影《終極戰士團》，除了會找德瑞克‧米爾斯（Derek Mears）以及布萊恩‧史帝爾（Brian Steele）之外，還需要皮套演員，你要不要加入？」

我回答：「樂意至極！」

但老實說，我以為穿著皮套的拍攝一天就結束。但是，到了現場，卻被告知：「這個場景和這個場景，還有接下來的其他場戲全都希望請你來演」。

我在這部電影出鏡的機會越來越多。最後導演對我相當感謝，並且說：「真希望你可以一直擔任我們的皮套演員」。

後來，我來到亞特蘭大，畫上《陰屍路》的特效妝後，葛雷對我說：一開始是請你來協助劇組的，你應該還沒演過喪屍，怎麼樣？你要不要演演看？」這次我依然立刻回答：「當然要！」

吉諾‧克羅尼爾為我化妝後，我前往拍攝現場，工作人員對我說：「這是至今出場的最大喪屍，直到正式上場之前你先不要和演員群碰面。」

等到一開始拍攝，我要從車庫的門冒出，然後在正式開演時，女演員回頭一看到我，就開始尖叫逃跑。然後劇組喊了一聲：「卡！」工作人員提醒她：「這裡的設定並不是要背對鏡頭逃跑」。

她真的覺得我很可怕。她不是在演戲，而是看到我後本能地想逃。就算拍攝結束後，她也沒有靠近我。

皮套演員原本是我的副業，等我一回神才發現自己喜歡上這個工作。原本這就不是任何人就可以勝任的工作。

拍攝電影《大明星世界末日》（2103）的時候，我在夏天的紐奧良站在屋頂上，身處氣溫33.3度、濕度89%的酷熱之中，身上還穿著沉重的惡魔皮套表演。我差點就要昏厥，但是因為在拍攝中，我無法說這些話，總之只能忍耐撐住。

我覺得自己的觀點很特別，因為我有另外一個站在設計和製作皮套的視角。比起其他大部分的皮套演員，我絕對更小心尊重皮套的使用。

穿著皮套表演的演員大多在拍攝一結束時，就會很粗魯的取下頭套或手臂。因為疲累或不舒服而隨意脫除，但這樣比實際穿著時更傷害皮套。

我即便聽到「卡！」的聲音，也會一直等待。等到負責特效化妝的工作人員過來，幫我取下頭或手的假體。然後雖然皮套的拉鍊已經拉下，但是我清楚知道脫下時哪邊可以碰，哪邊不可以碰，所以不會扯破腋下、胯下和側腹的材料。

我自認比其他絕大部分的皮套演員都能忍耐。這是因為我理解製作這些作品的人，知道他們所擁有的技術和花費的時間。當然我感到筋疲力竭的時候，也希望早一刻脫去皮套。但是，倘若皮套損毀，有人就必須為了明天的演出好好維修，想到這點我就會良心不安。

即使皮套演員的工作越來越多，我仍打算繼續做特效化妝的工作。但是，我心中的少年真的很喜歡才剛結束不久的工作。

我第一次在電影院看的電影是《星際大戰五部曲：帝國大反擊》（1980），讓我大受震撼。看了這部電影之後，我就決定絕對要從事有關電影製作和怪物特效的工作。但是我完全沒有想像到自己竟然成了《星際大戰》世界的一員。因為對我來說《星際大戰》就像遙不可及的存在。

但我竟然收到要飾演影集《波巴‧費特之書（The Book of Boba Fet）》（2021）黑克桑坦的邀約！

真是不敢相信！

凱利‧瓊斯（Carey Jones）

『這是至今出場的
最大喪屍！』

MAKING
FACES

特效化妝師的日常

本章將介紹專業特效化妝師的日常。
換句話說，就是他們在自己工作室時的模樣。
不論在自己家、一個人的時候、還是在偌大工作室（工坊），
他們將孩提時期在自己房間實驗室所做的相同行徑，化為目前的工作。
即便這個安全、有趣、充滿創意的空間有預算和行程的限制，
但是想像力這點卻沒有受到任何束縛。
在大大小小各種規模的工作室中，大家將夢想打造成現實。
因此必須具備的要素為3大資質，即是藝術風格、技術和堅持的精神。

迪克·史密斯曾和我說：如果《象人（The Elephant Man）》（1980）要拍成電影，他一定會想擔任特效化妝的工作。過了好多年，他打了通電話給我，說之前提到的那部電影聽說要在英國開拍，問我知不知道是誰負責特效化妝。於是我輾轉問了許多人，卻沒有一個人知道。

就這樣又過了一個月左右，這次我接到一位製片經理的電話。因為剛進入電影製作的《象人》要使用發泡乳膠，他想知道可以在哪裡購買。我立刻豎起耳朵，並且詢問：「誰負責特效化妝啊？」他回答：「導演大衛·林區（David Lynch）。」

我對這個回答大吃一驚。不過我還是先告訴他可以在哪裡購買發泡乳膠，然後又詢問打算怎麼使用。他回答：要拿來做成腳。我一聽便答：「用發泡乳膠應該行不通！」過了幾天，他又打電話給我說：「真的行不通！」

因為他表示想試試看其他的材質，所以我又告訴他要在哪裡購買，但是聽說還是失敗了。我也把這些話告訴迪克，但是他表示：「既然導演要自己處理，應該就不需要我們了吧！」終於我接到製作團隊的聯絡表示：「我們想盡快與你碰面。」我先表示：「我現在非常忙碌」，然後又加了一句：「但是既然你們一定要見面，那我們碰個面吧！」

等到我回過神來，大衛·林區、約翰·赫特、特倫斯·克萊格（Terence Clegg），還有製片方強納森·山格（Jonathan Sanger）都已到我家了。大衛在親自嘗試過特效化妝後，自認自己無法勝任。他說：「我真的有一霎那覺得這樣應該可行，後來發現完全行不通。」

對方想要委託我負責象人的特效化妝，但是我的回覆是無法勝任。沒想到約翰竟然下跪說：「拜託……我都這樣求你了！」

我向大家解釋自己已經接了2部電影的工作，而象人的特效化妝在設計和造型上都較為複雜，需要好幾週的時間。

「請問具體來說需要幾週的時間？」

「至少需要5週的時間。」

我們相互討論了許久，談話告一個段落，他們就回去了。後來過了幾個小時之後，有一份保證書交到了我手上，上面寫著：「我可以在5週內完成特效妝並交件。」

我就像維蘇威火山般爆發怒氣沖天。怎麼可以做出如此無禮冒昧的行為？我立刻打電話並且說道：「我拒絕！」

「決定拒絕嗎？可是我們已經安排您可以到皇家倫敦醫院博物館觀看約瑟夫·梅里克（電影中的約翰）的遺骸，所以要不要只來參觀一下呢？」

這個博物館通常並未對外開放，因此我沒有理由拒絕他們的提議。我非常想去參觀。他們認為我一定會對梅里克的遺骸感興趣，精準命中我的想法。然後我心中莫名覺得他們有點可憐，希望自己能出一點力，結果就接下了這份工作。

電影早已開拍，安東尼·霍普金斯（Anthony Hopkins）除了在鄉村的拍攝以外，不喜歡一年內有好幾個月受到拘束。我加入的時候是11月，在1月底之前他必須回家。時間慢慢流逝。

當時我正負責電影《烽火赤焰萬里情（Reds）》（1981）特效化妝的工作，但是電影《象人》的製作團隊支付了聘請新特效妝化妝師的費用，我就離開了。而且他們還幫我付了300萬美金的保險，以防我發生坐公車被撞的意外。不過我一直都窩在家處理《象人》的工作，所以一點也不需要擔心這樣的意外。

結果直到交件我花了8週的時間。混合石膏等基本工作我會請妻子和助理處理，其他一如往常，從設計、造型、翻模、牙齒、假髮都由我親自負責。

我不需要採納任何人的意見。對方同意依照我的想法喜好製作特效化妝，我還嚴厲告誡製作團隊，不要來找我也不要打電話給我。

但是約翰·赫特是例外，他是製作時不可或缺的存在。約翰很少有現場拍攝，因此每天都會來工作室，幾乎要和我們一家生活同住的程度。

我會和他討論想要如何表演約翰·梅里克。我們兩人都希望完全表現出梅里克的基本特色，但是為了要完美重現象人，就必須要有又重又不會脫落的面具。如果戴上這個面具，就會相當程度限制了約翰的演技。因此面具並非我們的選項。

最後我們利用15片薄假皮重疊黏合製成，作業相當花時間。修改了一片，就必須修改下一片，然後一片接著一片，宛如在設計拼圖遊戲。

『我就像維蘇威火山般爆發怒氣沖天。』

『我還嚴厲告誡製作團隊，
不要來找我也不要打電話給我。』

然後，我終於認爲一切已準備就緒，而請約翰過來。爲了將所有假皮黏合在正確的位置，花了大約7個小時的時間。之後我們便驅車前往拍攝片場。

在片場，工作人員和演員爲了目睹完成的特效化妝都齊聚一堂，不安地等候。這時拍攝中斷，因爲約翰未出場的拍攝都已結束。電影是否眞的可以完成，大家都只能焦急地等候。

當我們到了片場，四周一片寂靜，大家都一臉緊張的模樣。然後我們開始拍攝約翰望著屋頂閣樓的小布景，默背詩篇23篇的場景。等拍攝一結束，現場一片掌聲喝采令人不敢相信。我聽到掌聲內心終於鬆了一口氣。「太好了！這眞是太好了！大家都很滿意。」

大衛·林區也很開心地不斷向我說道：「你眞是我的救命恩人！」

克里斯多福·塔克(Christopher Tucker)

第192-193頁：大衛·林區導演的代表作之一，以實際故事爲基礎的電影《象人》，約翰·赫特加上了克里斯多福·塔克製作的新型假體，飾演約翰·梅里克一角，讓大家感動不已。

下圖：化妝時約翰·赫特非常有耐心地坐著，讓克里斯多福·塔克施展魔法將自己變身成約翰·梅里克。

第196-197頁：電影《象人》中令人驚豔的特效化妝。由克里斯多福·塔克親自拍攝約翰·赫特變身成梅里克的彩色照片只有這兩張。

電影《時空英豪(Highlander)》(1986)在各個層面上堪稱我人生中最艱難的工作。在工作開始的前6週完全沒有休息，長時間地持續拍攝，還不時伴隨著極惡劣的天氣。連續20小時的拍攝，工作直到半夜是常有的事，不斷有工作人員提出辭職。結果我成了最後少數留下的其中一人，在這個拍攝結束後，我想：「已經不需要再努力了！」。

某天在準備夜間拍攝時，飾演庫爾幹的克藍西·布朗(Clancy Brown)，因為自己的拍攝場景都已經結束，所以將特效化妝全部卸下並且回家。這時，突然特技替身出現，並且說剩下的夜間拍攝都由他飾演庫爾幹。但是，已經沒有留下用於庫爾幹的特效妝假體……。

因此我的助理葛拉漢·弗里伯恩找來了泳帽充當光頭套，戴在特技替身的頭上，但是還得加上耳朵。我仔細端詳手邊的化妝海綿，將它剪成一半，縫成耳朵的形狀，再用接著劑黏貼。就此完成特效妝假體。

接著特技替身裝上化妝用海綿做成的耳朵後就開始拍攝。只要近看就會露出破綻。葛拉漢和我在觀看內部試映時互相說道：「果然還是看得出是海綿！」。

<div align="right">洛伊絲·伯韋爾(Lois Burwell)</div>

『接著特技替身裝上化妝用海綿做成的耳朵後就開始拍攝。』

左下圖：電影《時空英豪》中，畫上庫爾幹特效妝的克藍西·布朗。

右下圖：在同一部電影的拍攝中，在戰場上的庫爾幹，無可取代的角色。

『不會想看見一個光滑皮膚的半魚人登場，反而會想要是個擁有魚鰓和很多皺紋的反派角色。』

少即是多，但並非在所有情況下都是如此。那麼，到底該怎麼做才好？

首先，你必須提出疑問。例如，在電影中可以看到多少特效化妝？演員能夠適應多厚重的特效化妝？導演期望可以看到什麼呢？你是否得到導演狄恩·康德的贊同？當他知道如何用特效化妝呈現出不同之處等等。

最安全的辦法就是減少奇異的塑形。減去過多的想像空間，呈現最簡單的模樣，觀眾才能夠輕易的理解劇情內容。使用過多的媒材，會使失敗率增加：過度的塑形、過多的媒材混合……等，特殊化妝會顯得突兀，並且會是電影中最失敗的部份。

不過特殊化妝的多寡取決於實際拍攝情況。例如，你不會想看見缺少特殊造型的半魚人登場於《黑湖妖潭》(1954)。不會想看見一個光滑皮膚的半魚人登場，反而會想要是個擁有魚鰓和很多皺紋的反派角色。

小麥可·麥克拉肯(Mike McCracken Jr)

上圖：在電影《狄克·崔西》飾演利普斯·曼利斯的保羅·索維諾。小約翰·卡格里昂和道格·德克斯勒(Doug Drexler)憑藉這部作品，榮獲奧斯卡最佳化妝與髮型設計獎。

下圖：在同一部電影中，由小約翰·卡格里昂為托尼·艾珀(Tony Epper)畫上流浪漢史蒂芬一角的特效妝，相當細膩逼真。

『或許因為我被選上了，
所以才說得出：「很開心」這句話。』

在製作電影《南瓜惡靈》(1988)時，史坦·溫斯頓表示要專注在導演的工作，決定放手特效化妝的事務。於是他將怪物設計的重任交給我、小湯姆·伍德洛夫、薛恩·馬漢和約翰·羅森格蘭特的團隊。

史坦還鼓勵我說：「大家相互切磋，一起努力吧！」

劇本中對於怪物的琢磨並不多。我發現劇本寫有「他用爪子在她的額頭上刻下X的字樣」，但是因為有爪子的怪獸不勝枚舉。我除了知道怪獸的名字是「南瓜惡靈」之外，沒有任何有助設計的線索。因此我針對名字構思了一番，但是史坦提醒我不要太執著「南瓜惡靈」的名字。

他帶我們參觀作業的房間，並說道：「進門前請先放下自我。」不過我每天進門前，還是會在口袋藏有一些自我。

每天回家前，史坦會過來確認我們的設計。薛恩的想法充滿魅力，但有些地方太天馬行空。我喜歡的是類似狐猴的怪獸，頭部有如夜視鏡般巨大的眼睛。但是如果做成像昆蟲的眼睛，就無法展現眉毛的表情，所以臉部一定會不太能動，難免變成面無表情的樣子。雖然我覺得是很好的設計，但是史坦要求怪獸有更豐富的表情，更有活力。

我想何不利用電子動畫技術驅動怪獸做出表情。之後因為史坦賞仕人欣賞約翰棲恩的怪獸，因此我也構思了類似的設計，最後史坦採用了我設計的頭部。

因此南瓜惡靈是集結眾人想法做出的成品。從另一方面來看，史坦選擇某一個人的設計似乎是在讓我們相互競爭，不論如何是個相當愉快的工作。或許因為我被選上了，所以才說得出：「很開心」這句話。正確地來說，頭部是由我設計，身體則是由湯姆設計。

關於怪物的上色，大家的意見也相當分歧。湯姆和約翰強烈認為因為是屍體，所以不應該使用暖色調，約翰的設計也是使用黑色，看起來有點平面，所以我不太使用這個顏色。我希望塗成讓人聯想到生病、發炎和腫瘤的顏色，所以頭部大多使用紅色。我們的意見完全不一致，誰都不願意讓步妥協，結果就這樣繼續製作。約翰將身體塗成黑色，我在頭部和脖子大量使用紅色。結果你猜猜變得如何？沒想到竟完成還不賴的怪獸。相互爭論如何表現南瓜惡靈，這可不是任何人都能擁有的經歷。

艾力克·吉利斯(Alec Gillis)

上圖：在史坦·溫斯頓初次導演的電影作品《南瓜惡靈》中，理查·蘭登(Richard Landon)、約翰·羅森格蘭特、理查·維曼(Richard Weinmann)、史坦·溫斯頓、艾力克·吉利斯和傳說的惡魔(小湯姆·伍德洛夫)開心合影。

右頁圖：小湯姆·伍德洛夫穿上新型的腿部延伸裝置(像踩高蹺般增高的腳部裝備)飾演南瓜惡靈。

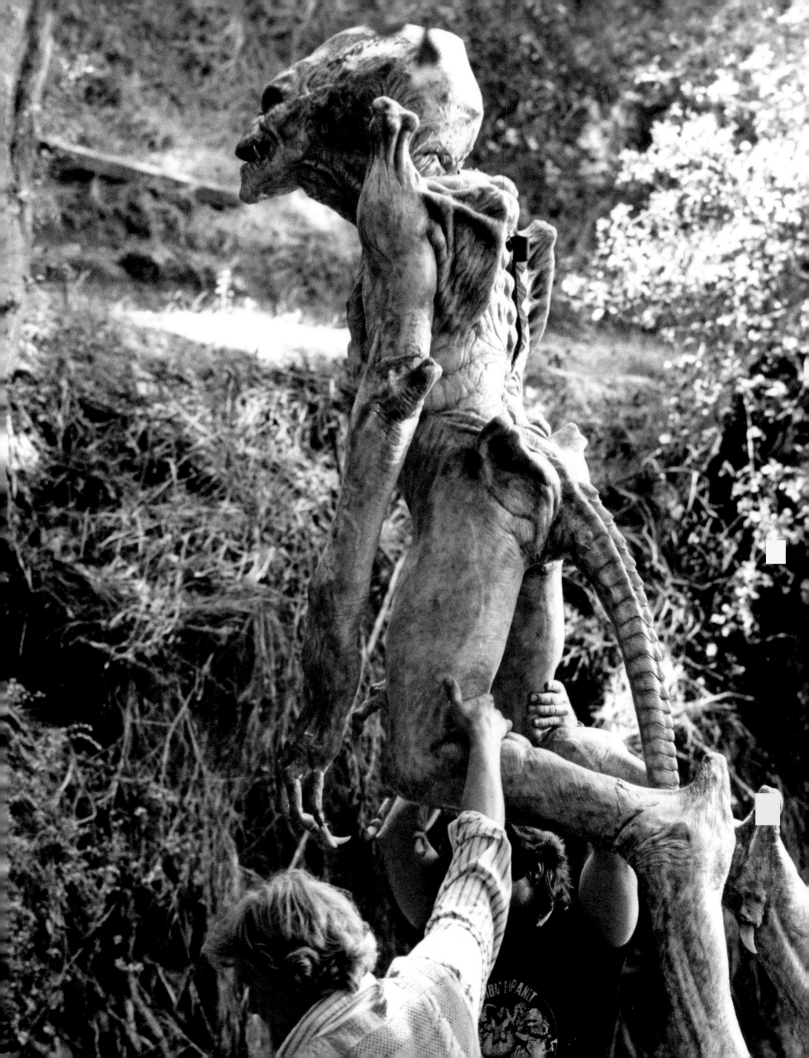

我收藏了大量的人臉面具，擁有許多名演員的模型。我常常將其中一部分相互組合，就可以做出全新的特效妝。

在電影《小姐好白（White Chicks）》（2004）中，為了讓韋恩兄弟看起來像女人，我還用了安潔莉娜·裘莉的上唇。整個特效妝因此變得非常完美。

格雷格·卡農(Greg Cannom)

下圖：出自電影《小姐好白》，透過格雷格·卡農的魔法，變身成美女的馬龍·韋恩（Marlon Wayans，框內）。

右頁圖：在電影《神鬼奇航2：加勒比海盜（Pirates of the Caribbean: Dead Man's Chest)》(2006)飾演比爾·杜納的史戴倫·史柯斯嘉，畫上由喬·哈洛設計的創新特效妝。

在電影《神鬼奇航》第2部和第3部登場的角色比爾·杜納（由史戴倫·史柯斯嘉飾演），我很滿意其臉部有許多藤壺的特效妝。這是變化至第5階段的樣子，原本一開始預定用數位特效處理到第3階段，但是因為史戴倫的強烈要求，才決定全部以特效化妝處理。

史戴倫是特效化妝方面真正的冠軍。我打心底讚賞他。尤其最後階段真的很難熬。最初試妝就花了8個小時，畢竟需要黏上250顆藤壺。到最後我們已經可以將化妝時間縮短至3個小時，不論是史戴倫，還是我們都感到很慶幸。

努力終有回報，化妝效果搶眼。但是史戴倫和我一輩子都不想再看到藤壺了。

喬·哈洛(Joel Harlow)

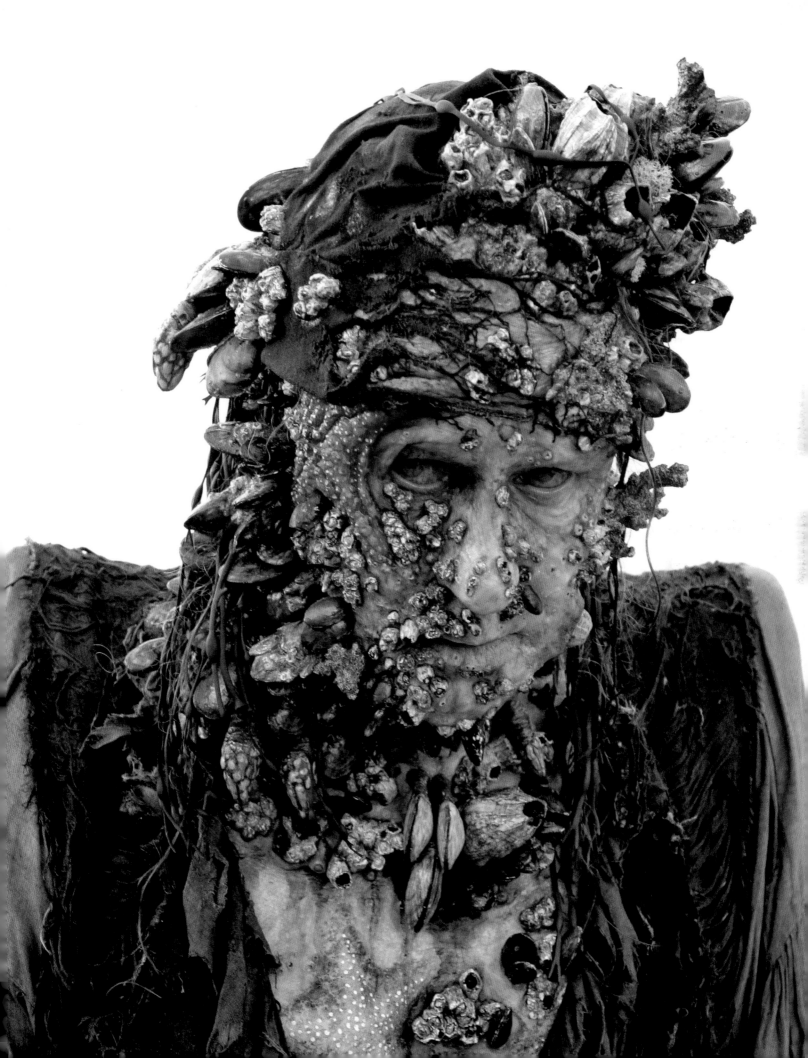

我的父親——史坦·溫斯頓和特效化妝界大多數人一樣，都深受電影《浩劫餘生》的影響。這部電影成了大家決定在這個領域發展職業生涯的關鍵。1970年代初期，我就讀幼稚園的時候，有次在課堂表演，父親爲了將我變身成猿人，準備曾在多部續作中爲羅迪·麥克道爾化妝時所剩餘的假體。1990年代初，當這部片傳出重啟計畫時，他就非常想參與這項工作。

奧利佛·史東和詹姆斯·卡麥隆也曾是考慮的導演人選，但是最終決定由克里斯·哥倫布執導，福斯才同意試妝。父親興奮地對我說：「試妝的時候要不要和我一起演出？」

父親最先的構想是，眼睛以上的特效妝和以前的作品一樣，口鼻部則使用電子動畫技術。這樣不論是外表還是動作的表現都會很好，但因爲裡面會安裝伺服馬達，所以會有雜音，而且體積笨重。父親想做出能爲演員演出考量，更能避免影響拍攝的設計。

某天夜裡，他夢見了一套連動系統，可以將演員的唇部動作傳遞到口鼻部的假體。然後隔天他來到史坦·溫斯頓工作室（SWS），與電子動畫技術設計師理查·蘭登討論他的想法。

父親說：「我想是不是可以實現這個想法，當然我不是很了解技術的部分……。」

但是接著他鉅細靡遺地說明自己需求的細節。理查接受了這個想法開始初期的研究開發，機械團隊的其他成員則進一步將研究成果運用在試妝中。

這種特效化妝成了不可思議的創新手法，是完全由演員主導的設計。然後我們在突出的口鼻部裝上假牙。利用金屬薄片將演員的嘴唇和猿人特效妝的發泡乳膠嘴唇連動，而且效果相當不錯，能夠表現出一般特效化妝不可能做出的各種嘴唇動作。

而且相當有趣。父親和我多次彩排演戲。父親原本以演員爲目標想在好萊塢出道，所以他的夢想成眞了。對我來說，和父親對台詞一起彩排演戲是無可取代的經驗。眞的是一段特別珍貴的時光。

在20世紀福斯和父親一起拍攝試妝，可說是我最美好的回憶之一。可惜的是這個企劃後來不成立。過了幾年，決定製作電影，由提姆·波頓擔任導演，並且請里克·貝克負責特效化妝。當然父親很失落，不過至少他已經測試過《浩劫餘生》的特效妝。然後那時開發的連動系統，後來就用於電影《驚爆銀河系 (Galaxy Quest)》(1999) 薩瑞斯的角色。

麥特·溫斯頓(Matt Winston)

『這種特效化妝成了不可思議的創新手法，
是完全由演員主導的設計。』

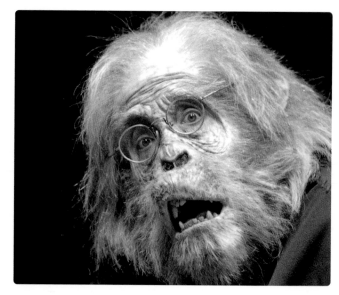

左圖：史坦·溫斯頓親自畫上演員主導的猿人特效妝，根據他夢中所見，爲電影《浩劫餘生》所做的設計。

右圖：爲特效化妝最終試妝做準備的史坦·溫斯頓。但是最後電影《決戰猩球》的特效化妝工作由里克·貝克負責。

第一次到Legacy Effects特效工作室討論「神祕生物」的時候，有人帶我參觀另一棟秘密房間，讓我看當時設計的實物大黏土雕刻。

電影《水底情深》怪物相關的保密和機密措施相當嚴格，我就像進入銀行金庫一樣。我從360度的角度觀看整個雕刻，感受到前所未有的感動。完美的體型，相當美，像運動選手一樣健壯。他不只是漫畫中的角色，而是有生命的怪獸，是自然界的生物。

而且，那個臀形之美，我前所未見。我不經想：「我可以穿上它嗎？」

吉勒摩·戴托羅和我說當時他的妻子洛倫扎·紐頓（Lorenza Newton）非常講究「神祕生物」的臀形。她說必須是手可以掌握的形狀，角色才可以成立。因此聽說花了很多時間做出完美的尺寸和形狀，結果──它的確完美無缺。

在拍攝現場我穿上皮套和畫上特效妝與其他演員坐在一起時，每每一起身走出去，就會聽到奧塔薇亞·史班森（Octavia Spencer）的讚嘆聲。

讓我深深感受到美臀散發的巨大魅力。

道格·瓊斯（Doug Jones）

『而且，那個臀形之美，
我前所未見。』

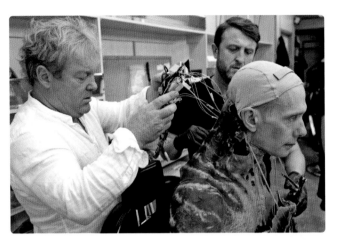

上圖：薛恩·馬漢和麥克·希爾正在為出演電影《水底情深》的道格·瓊斯畫特效妝，他飾演的角色是「神祕生物」半魚人。

下圖：拍攝前，設計師麥克·希爾正在確認準備上場的道格·瓊斯。

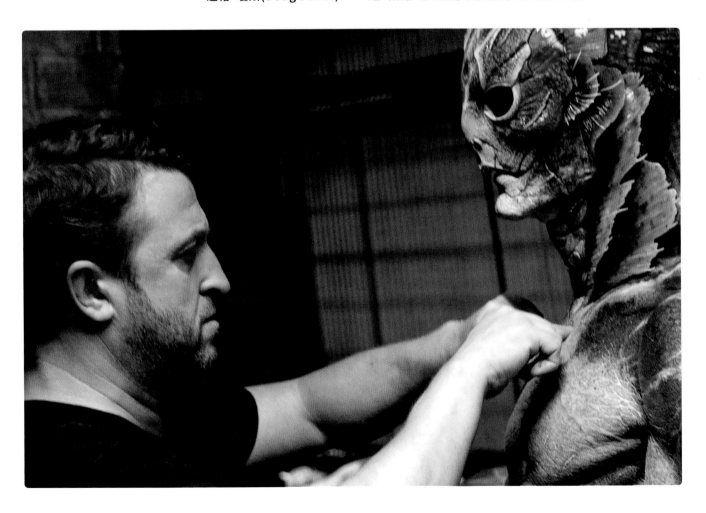

勒夫：電影《沙丘》(2021)是我至今接過最大的案子。尤其是史戴倫·史柯斯嘉飾演的弗拉迪米爾·哈肯能男爵，因為一如文字所述需要非常巨大的特效妝。我很感謝特效化妝師唐納·莫維特邀請我們參與這部電影。

伊娃：我從勒夫口中聽到這份工作時，我的回答是：「我們會趕不及」、「我認為這不是我們可以承接的工作。我們的工作室人數不多，一般都是製作小角色，因此這麼巨大的男性特效妝，而且是全身，這樣的工作我們絕對無法勝任」。最終我們還是決定接了，但是兩人都戰戰兢兢。

丹尼·維勒納夫(Denis Villeneuve／導演)希望男爵留下史戴倫的影子，又要有完全不同的模樣。一開始的設定是讓男爵穿上一件式的超大鎧甲，但是當初在試妝時，有一個場景是他要進入一個大泥沼，因此不得不讓他全裸。

勒夫：我們使用巨大的矽膠假體，設計成全裸皮套。腳、腹部、手臂都是發泡乳膠。手、光頭、臉頰、下巴和形狀又粗又奇怪的脖子假體，則全都使用矽膠製作。

伊娃：只有鼻子和上唇不是假體，是真人的。

勒夫：工作室必須安裝可以放入全身模型的烤箱。巨大到會占據整個房間的程度。因此在製作這個模型之前，先完成其他所有的假體。因為一旦安裝大型烤箱，除了塑形作業之外，就不能做其他工作。為了初期試妝，我們飛到布達佩斯。化妝花了了7個小時。丹尼第一次看到全裸巨大的史戴倫，開心地說道：「這是最棒的特效化妝！」然後又說：「既然如

此，那就盡量讓伯爵全裸出場吧」。

並且決定即便不是全裸出場的場景，也只穿上薄薄的透視裝。原本預定為史戴倫和其替身演員各製作一套這件全裸皮套，但是製片方表示：「希望你們再做6套」。

「他們說再做6套？」好不容易才剛完成第一套，而且距離拍攝只剩大概1個月的時間。但是如果參與如此大製作的作品，就無法說出「我們做不到」的話。總之，我們得想辦法做到。

伊娃：但是聽到他們希望我們再多做那件全裸的皮套，我們應該要很開心。因為他們沒想過要用數位特效處理。

勒夫：你說的沒錯。原本製片公司想要用數位特效處理，但是丹尼和史戴倫都希望使用特效化妝。史戴倫已經70歲了，要消化那樣的特效妝其實很耗費體力。特效化妝得花7個小時，並且要以這個姿態拍攝13次左右。1天拍攝的時間又很長，但是丹尼都會在上午拍攝史戴倫的部分。

伊娃：特效化妝結束就會為史戴倫做準備，立刻就可以拍攝他的場景。然後拍攝結束後，會空出一天史戴倫的行程。因為如果不這樣安排會對他的身體造成太大的負擔。史戴倫出場的戲份完全結束時，所有的工作人員都起立鼓掌致意。我現在都還很想哭。終於，宛如身處地獄的日子結束了。

勒夫：電影《沙丘》對我們來說是個非常寶貴的經驗。充滿恐懼，也不乏樂趣。

伊娃·馮·巴爾與勒夫·拉森
(Eva Von Bahr and Love Larson)

『既然如此，那就盡量讓伯爵全裸出場吧！』

電影《來去美國》的成功很大部分要歸功於里克·貝克的特效妝。續作的製作人米凱萊·因佩拉托(Michele Imperato)是這麼認為的。在接受這部續作特效妝工作的邀約時，我回答：「等我獲得里克的同意後再談」。里克這樣回覆：「我能理解經營一個有工作人員的工作室會很辛苦，即便由你來接這份工作，我也不會有任何埋怨。但是如果你獲得奧斯卡獎，我希望你至少要提到『一切多虧了里克』」。

麥克·馬里諾(Mike Marino)

左圖：在電影《來去美國2》(2021)中飾演薩羅的艾迪·墨菲。在第一部中由里克·貝克負責特效妝的角色，在續作中由麥克·馬里諾和邁克爾·方亭(Michael Fontaine)接續，重現了年老的特效妝。

右頁：在丹尼·維勒納夫導演的電影《沙丘》中，飾演弗拉迪米爾·哈肯能男爵的史戴倫·史柯斯嘉。在特效化妝部門員責人唐納·莫維特的監製下，由伊娃·馮·巴爾擔任身體和頭部的假體。

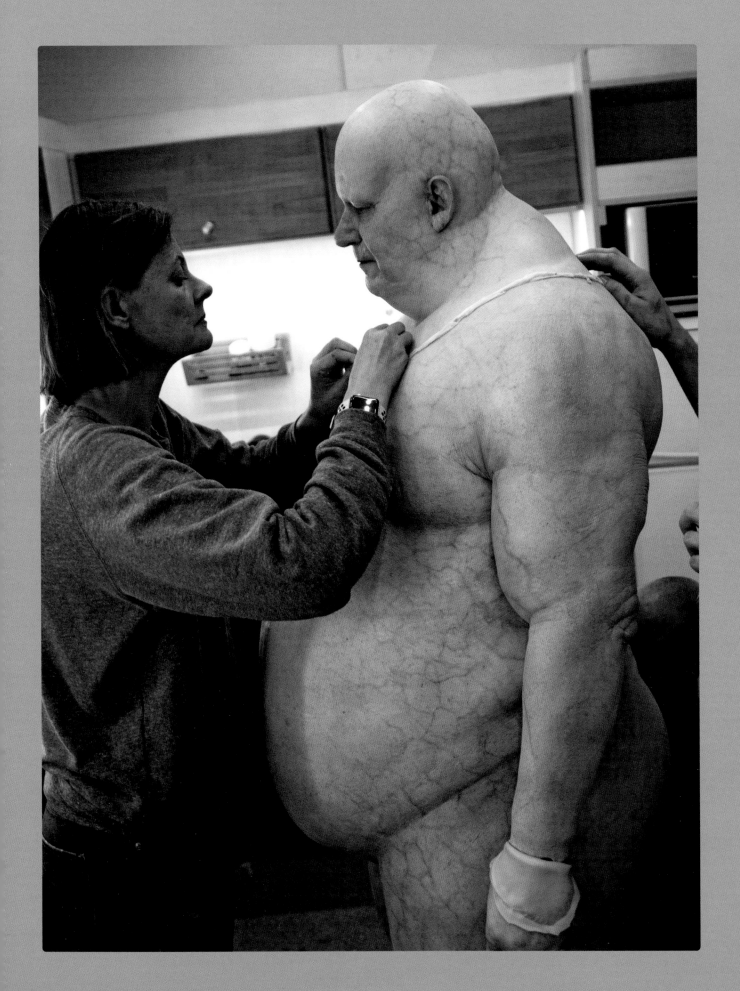

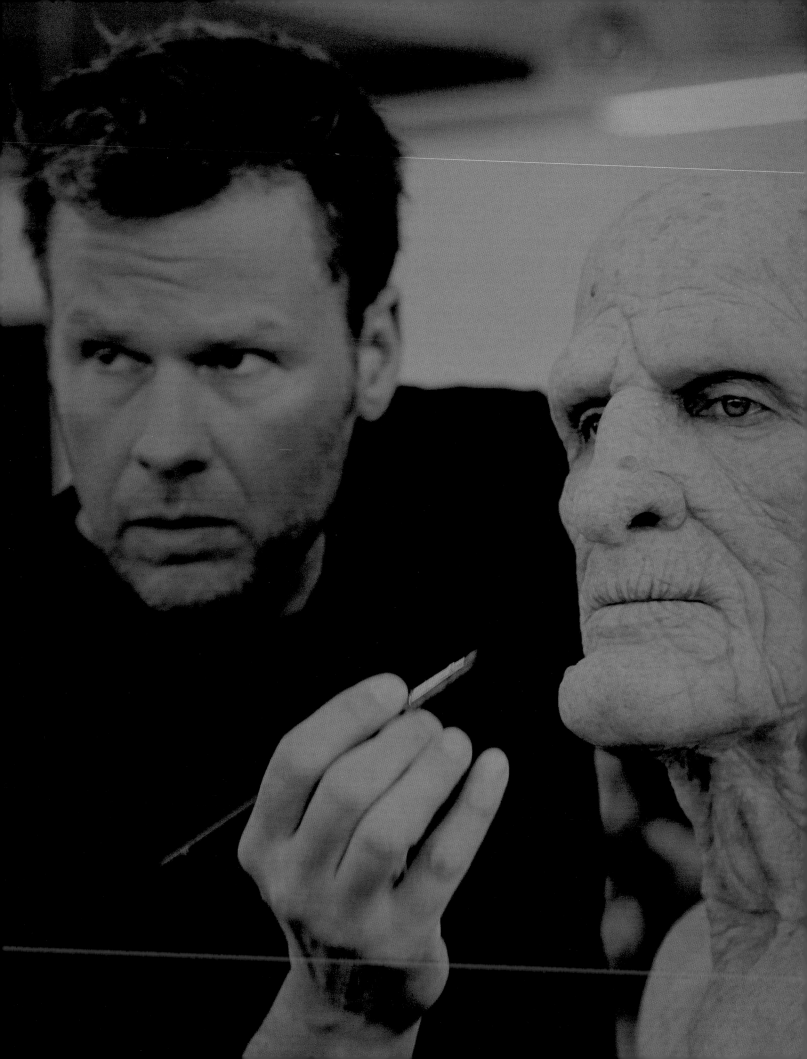

TO GLUE
OR NOT
TO GLUE

貼還是不貼?

我們只要爲專業化妝師備妥椅子、鏡子、
祕密的特效化妝道具,還有一名電影明星,
就完成他們第二個家,那正是化妝用的拖車。
每天早上大家在這輛拖車開派對,每天晚上又在這裡宣告解散。
這裡產生了無數的友情,展開一場又一場的戰鬥。
大師們在這兒花好幾個月思考、討論、設計、企劃、創作,
然後魔法出現。演員和特效化妝在這個地方融爲一體,
誕生出活生生會呼吸的逼眞怪物。

特效化妝從開始到結束宛如一場接力賽跑。和概念藝術家討論、造型、製作模型，一棒接著一棒，接著就是直衝目標。我的任務就是接收設計和製作假體的所有棒次，並且將這些假體黏貼在演員身上完成特效妝。

塔米·萊恩(Tami Lane)

羅伯特·英格蘭是很適合練習特效妝的對象。因為他會一直聊天說話。在畫佛萊迪特效妝時，我覺得自己像在狙擊手訓練營，正在練習擊中會動的目標。這樣說來，羅伯特的父親曾說：「那個孩子從小就特別好動」。

通常當我們請演員「坐著不動」，大家都會配合。因為他們希望我們畫出美麗的妝容。但是在羅伯特身上卻行不通。他總是不斷聊一些有趣的話題，東看西看地靜不下來。但是羅伯特真的是一位很可愛的男人。我認為如果你可以完成他的特效妝，你就可以為任何人化妝。

凱文·雅格(Kevin Yagher)

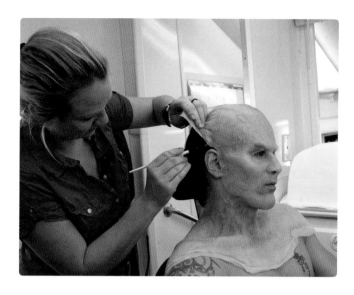

第208-209頁：喬·哈洛為演員馬蒂·馬圖利斯畫上恐怖叔叔(Uncle Creepy)一角的特效妝。這個角色出自沃倫出版社(Warren Publishing)發行的雜誌《CREEPY》，為恐怖故事的介紹者。

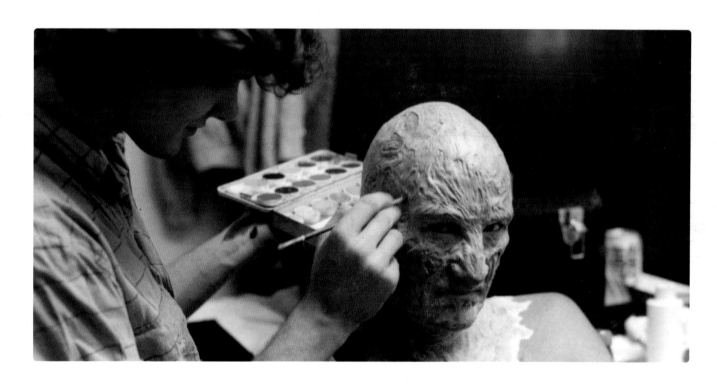

我很常說話，但是只有嘴巴在動，嘴巴以外還有很多需要化妝的部分吧？因此如果到了畫嘴巴的階段，只要請我閉嘴就好啦。

如果整整8週的時間，每天早上5點就得坐在化妝室的椅子上，那我難免會說些無聊的八卦吧？音樂、新的電視節目、大家喜歡的電影、像泥巴戰的離婚戲碼、誰和誰談戀愛，甚麼話題都可以。這樣如果能更熟悉特效化妝師，彼此就會產生信任。

老實說，每天早上4個小時鼻子、嘴巴和眼睛都一直被塗抹抹，你也會變得想要開玩笑。

我不是會在化妝時睡覺的人，對閱讀也沒興趣。坦白說，每天早上一到現場時，我還會有些緊張。並不是因為特效化妝，而是在意當天的拍攝。每天都像第一次登台的感覺，必須讓腎上腺素在身體跑一遍。原本有時候會豪飲加了砂糖的咖啡，然後一直說話，說到你們想把耳朵塞住。

對演員來說，特效化妝師是比現場任何人都還要親密的人。一早最先見面的也是他們，晚上最後見到的也是他們，是一種很特別的關係，我並不想要破壞這層關係。

羅伯特·英格蘭(Robert Englund)

在做特效妝的螢幕測試時，是我第一次看到自己變成針頭人。

我超愛自己完全變身成另一個人的樣子。坐在椅子上看著鏡子時，還有完妝後再次看鏡子時，我自己常常會想：「你究竟是誰？」

這時也是這種感覺。

一開始完妝需要5、6個小時。後來除了傑夫·波塔斯（Geoff Portass）之外，劇組還持續找尋特效化妝的工作人員，所以最後化妝時間縮短成3、4個小時。

當妝容完成，我看著鏡子時發現，耳朵、眼睛、嘴巴都是自己熟知的模樣，但是除此之外完全就是一個陌生男子。老實說有種不可思議的感覺。我就這樣坐了15分鐘，一直盯著自己看。我看著自己用全新面容做出的表情，摸索著適合的語調說出：「我要撕碎你的靈魂」，並且打心底相信自己已經變成另一個人。現在的我是一個新生的怪物。

這部電影裡95%的演技，可說都創造於坐在這面鏡子前的15分鐘之間。

道格·布萊德利（Doug Bradley / 演員）

『我超愛自己完全變身成另一個人的樣子。』

在扮演過幾次針頭人後，我想起第一次拍攝前曾試圖做其他事拖延畫特效妝的時間。例如急著去洗手間、想到要打重要的電話或是想起要請製片公司確認的事項。

因此當工作人員找我到化妝用拖車時，我見到一字排開的筆刷和配件，又瞄到針頭人的特效妝正盯著我看，然後聞到它們散發的味道，瞬間讓我反感不舒服，當下真的很想大叫：「受不了，又要把這些東西加在我身上嗎？為什麼是我？」

以上就是我第一天悶悶不樂的原因，對於因此被我冒犯的各位，在此由衷地道歉。但是只要克服這種心情後就一切順利了。第2天拍攝的心情變成：「要回到沙坑囉！要去玩沙，堆城堡囉！」

道格·布萊德利（Doug Bradley / 演員）

左頁上圖：克雷格·格里斯佩（Craig Gillespie）導演重拍的電影《吸血鬼就在隔壁》，由塔米·萊恩為柯林·法洛（Colin Farrell）畫上吸血鬼傑瑞一角的特效妝。

左頁下圖：在拍攝電影《半夜鬼上床3：猛鬼逛街（A Nightmare on Elm Street 3: Dream Warriors）》(1987)時，凱文·雅格為飾演佛萊迪·庫格的羅伯特·英格蘭添加血腥效果。

右圖：出自電影《養鬼吃人3》，代表性角色針頭人（由道格·布萊德利飾演）已準備就緒等著撕裂觀眾的靈魂。

影集《六人行(Friends)》(1994～2004)中，寇特妮·考克絲(Courteney Cox)飾演的莫妮卡，在變胖時的特效妝只花了3、4天的時間就完成了。但這是因爲我在綜藝節目《週六夜現場》累積的經驗，才習慣快速作業。而且正好那時才剛在電視影集中做過類似的特效妝，就是馬丁·蕭特(Martin Short)飾演的電視台記者吉米尼·格力克。

在試妝時，寇特妮在我面前說道：「怎麼好像不太對，能不能拜託做吉米尼·格力克特效化妝的人來畫？」

我回答：「那就是我！」

後來過了一段時間，這次是在爲保羅·路德化妝時，好像畫得稍微濃了一些，他在我面前問道：「能不能請製作莫妮卡變胖特效妝的特效化妝師來畫？」

<div align="right">凱文·海尼(Kevin Haney)</div>

『那個……
皮膚有點刺刺的，
這是正常的嗎？』

我在電影《女巫也瘋狂》(1993)負責貝蒂·蜜勒的老妝。莎拉·潔西卡·派克和凱西·娜吉米則分別由其他的工作人員負責，但是3個人都同樣使用了發泡乳膠。

開始化妝2個小時後，莎拉·潔西卡·派克問我：「那個……皮膚有點刺刺的，這是正常嗎？」

凱西·娜吉米也問：「我也覺得皮膚變得燙燙的。」

但是貝蒂卻沒有問題，我來到製片人旁邊建議：「最好全部的人都立刻卸妝」、「皮膚可能發炎了，發生過敏反應，再這樣下去她們的肌膚會嚴重受傷。」

我們將所有人的妝都卸去。

後來凱西·娜吉米喃喃說道：「莎拉和我昨天還特地去角質做事前準備……」

我不敢相信自己的耳朵問道：「你說你們做了甚麼？」

「我們去了臉部美容沙龍，我們想這樣會讓妝變得更服貼。」

我對她說：「請你們事前告知我有這件事！」

接著又說：「妳們昨天經過美容去除老廢角質，一旦在皮膚表面塗上大濃妝，就會刺刺的。」

隔天，化妝作業就很順利，但是兩個人直到自己的拍攝結束前都不會再去美容了。

<div align="right">凱文·海尼(Kevin Haney)</div>

上圖：在影集《六人行》(1994-2004)中，經過凱文·海尼的巧手，寇特妮·考克絲變身成變胖時的莫妮卡。
下圖：在電影《女巫也瘋狂(Hocus Pocus)》(1993)中，凱西·娜吉米(Kathy Najimy)、貝蒂·蜜勒(Bette Midler)、莎拉·潔西卡·派克(Sarah Jessica Parker)飾演邪惡女巫山德森三姊妹，不斷引起災難和麻煩。

在綜藝節目《週六夜現場》中，換裝、彩排、錄影時我畫妝都盡量不超過15分鐘到20分鐘。電影拍攝時特效化妝需要花好幾個小時的時間，但是這個節目大家都希望快速完成。面對直播大家都不想花太久的時間。在正式錄影時大概2分半鐘就必須完成化妝。4人同時作業的景象就像看到賽車競賽中匆匆忙忙的維修人員。

有次由莎拉·蜜雪兒·吉蘭（Sarah Michelle Gellar）當主持人，惡搞演出影集《魔法奇兵》的劇情。我大概用了5分鐘到10分鐘完成所有人的化妝後，翻閱了有關《魔法奇兵》特效化妝師托德·麥金托什的採訪，從內容來看，莎拉似乎每次出演綜藝節目《週六夜現場》，就會對他說：「那個節目10分鐘就完成化妝，為什麼在這裡需要1個小時？」畢竟《週六夜現場》的惡搞劇只有大概15分鐘，所以不需要畫需要一整天的妝啊！

我人生大概有一半的時間都在綜藝節目《週六夜現場》，但是即便現在每次最大的課題都是要如何在短時間內完成一切。不過我很喜歡窮途末路時激發能力解決問題的感覺。我會切換成自動操控，以力量克服問題。

就像洛恩·麥可斯（Lorne Michaels）所說，「11點半播出並不是因為我們準備好了，11點半播出因為11點半了，只是因為這樣。」

因為主持人出現在所有的惡搞劇中，所以經常在幾乎沒有時間的情況下，就要處理下一場的裝扮。我曾經在2分鐘內在亞當·崔佛（Adam Driver）身上畫好完美的老妝。在正式開播前他走向舞台，我也一邊化妝一邊跟著走。雖然聽到：「5、4、3……」的倒數聲，但是還沒有完成化妝。當我一聽到「2、1……」時，才急忙跳到鏡頭外。

那時我心想：「再30秒就好了，不，再10秒也可以，只要再10秒！」

我自認本來就是抗壓性很高的人，在這個節目擔任工作人員已經25年了，我從來沒有感到無聊。

路易·扎卡里安（Louie Zakarian）

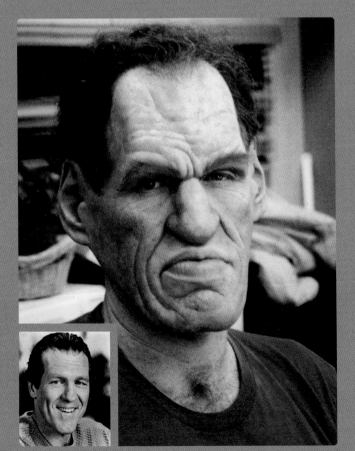

電影《火箭人（The Rocketeer）》（1991）裡出現的反派原型，是活躍於1940年代恐怖片中的演員蘭道·哈頓（Rondo Hatton）。里克·貝克負責設計和造型，我負責完成這個特效化妝。飾演這個角色的是身高213cm的汀尼·羅恩（Tiny Ron），每天化妝完成時，他的臉就會變成一張令人備感威脅的可怕面容。這個特效化妝至少畫了35次，每次我都會加以改善。例如微調肌膚質感。

著裝相當辛苦，但是汀尼非常溫柔，超有耐心。而且作業時我們兩個常在笑。因為一到拍攝現場沒有人敢靠近他，也不敢和他搭話，他說非常不可思議。因此我回答他：「汀尼，你去照照鏡子。」

格雷格·尼爾森（Greg Nelson／特效化妝師）

上方左圖：吉米·法隆（Jimmy Fallon）在綜藝節目《週六夜現場》飾演想要麥片的巧克力伯爵。路易·扎卡里安製作的特效妝乾淨俐落。

上方右圖：演出同一個節目的威爾·法洛（Will Ferrell），以讓人聯想到影集《魔法奇兵》的妝容，表現出吸血後精神充沛的樣子。原本在影集《魔法奇兵》的特效妝會讓人聯想到《粗野少年族》。

左圖：畫上特效妝，飾演電影《火箭人》洛薩的汀尼·羅恩。由里克·貝克以蘭道·哈頓為形象設計，然後由格雷格·尼爾森化妝。

第214-215頁：在賽斯·麥克法蘭製作的科幻喜劇影集《奧維爾號》中，由蓋瑞·伊梅爾負責彼得·楜肯飾演的博塔斯特效妝，由塔米·萊恩負責海瑟·霍頓飾演的外星人組員特效妝。

電影《魔戒》有一種名為半獸人的種族。直到現在我依然很滿意他的特效化妝。通常半獸人都是由特技演員飾演,因為角色在當天就會被殺,不需要留意和其他場景是否連戲。但是我已經連續3年製作半獸人,所以我想嘗試做些不一樣的造型。

那天飾演半獸人的特技演員李·哈特利(Lee Hartley)坐在化妝室的椅子時,我腦中有個想法一閃而過,何不加上代表戰勝的裝飾。就像美式足球,會在頭盔貼上貼紙,以表示選手在傳球、擒抱、達陣方面都有優秀的成績。因此我在半獸人的肌膚裡埋入鎖鏈。鎖鏈的數量代表殺敵的數字,也具有裝飾效果。於是我試著在這位半獸人的額頭、鼻子、下巴都埋入鎖鏈,看起來應該很痛,結果呈現出不同以往的風格。最後,我以這個妝將李送上戰場。

中間:在電影《魔戒》中,理查·泰勒和維塔工作室設計的假體,經過塔米·萊恩的修飾,穿戴在李·哈特利(右)的身上。

下圖:同一部作品中,理查·泰勒(中央)和傑森·多赫蒂(右)正在完成哥布林特效妝的最後修飾。

導演彼得·傑克森在拍攝現場注意到李,對他的外表極其滿意,所以還特別安排他向克里斯多福·李說台詞的場景。這句台詞就是「地上都是盤根錯節的大樹」。

不過他必須帶著這個妝連續拍攝5天。然而如我方才所述,半獸人的妝只限一次,所以並未記下用了哪種染料,哪種顏色。更沒有拍下參考的照片,但是我想有辦法將它還原。

李雖然從事特技演員的工作,但他的正職是木工。他至今仍會與我聯絡,而且這部電影在各大影展上映的關係,他也以演員的身分漸漸累積一些作品。畢竟他曾是非常有名的半獸人。應該一出場就死掉的半獸人,我把他變成一個新角色,因此李開始成為一名演員,還擁有足以養家活口的收入,不覺得很不可思議嗎?

塔米·萊恩(Tami Lane)

『看起來應該很痛,
結果呈現出
不同以往的風格。
最後,我以這個妝
將李送上戰場。』

若要卸除特效妝,最好在12個小時之後。因為這時毛孔打開、也開始脫妝。如果在上妝後的2、3個小時卸妝,就會有用刮刀刮除的感覺,很不舒服。

布魯斯·坎貝爾(Bruce Campbell)

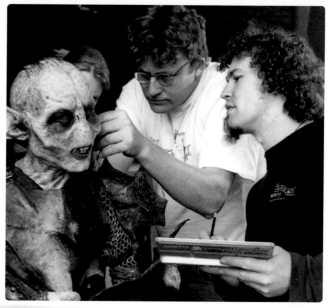

將整個身體套入，再將背後拉鍊拉起的是怪物皮套。用接著劑黏合、上色的是特效化妝。我個人是這樣區分兩者的差異。

至今最花時間的特效化妝是電影《地獄怪客》的魚人亞伯。先身著內衣褲，然後幾乎運用自己本身的肌膚上妝，變身成半魚人。這就是全身的特效化妝，沒有穿皮套等任何衣物，在全身貼滿假皮變身，直到完成大概要花7個小時。

總共有12片假皮。胸部、背部、要展現肌肉的手臂、有蹼的手指、朝向各個方向的魚鰭，這些全都是透過黏貼固定。

尤其頭部相當複雜。除了有臉部假皮和電池式的魚鰓，還有裝上分開的嘴巴假皮，說話時會正常活動。使用了大量接著劑，而且可以活動的假體也很多。爲了卸除這些假體，要花上比黏合時還要久的時間。

因此連續3天、4天、5天拍攝時，腳和手就一直保持特效妝的樣子。爲了確保大家的睡眠時間和精力，我套上毛衣遮住手腳出現在現場，大家都不知道其實我的身體有一半還是亞伯。

製片方有時爲了縮短製作時間就會像我這樣處理。倘若他們知道我就算這個時候都會帶妝回家，就會更加縮短行程。但是我這麼做只不過爲了讓隔天更有時間做事。實際上的確讓時間變得更加充裕。

道格·瓊斯(Doug Jones)

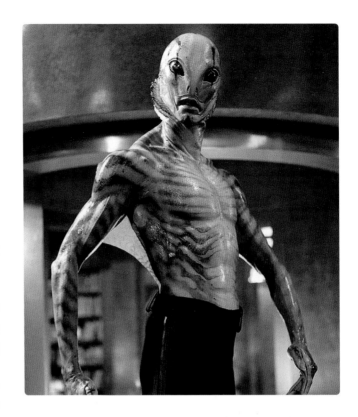

上圖：出自電影《地獄怪客》(2004)，飾演超自然調查防禦署半魚人探員魚人亞伯一角的道格·瓊斯。

下圖：追逐夢想的一群人。王孫杰、邁克·埃利薩爾德、道格·瓊斯，還有電影大師吉勒摩·戴托羅，在Spectral Motion特效工作室進行魚人亞伯的試妝。

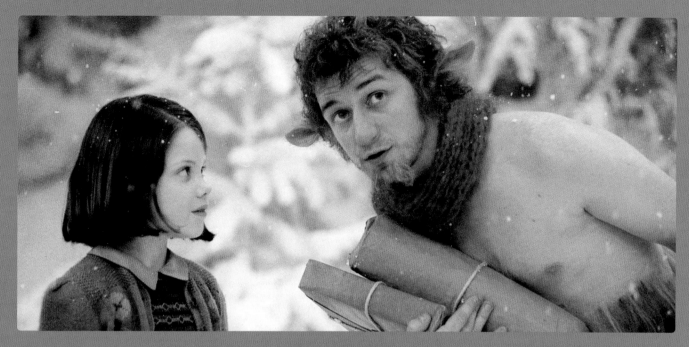

電影《納尼亞傳奇：獅子、女巫、魔衣櫥》中大多的特效都不是用CG，而是實際製作的造型，我認爲這樣的作法超棒。這些不但會提高電影的品質，還可以在現場接觸到實際的東西演戲，我覺得這樣才可以創造出觸動觀眾內心的作品。

飾演吐納思先生是我演員生涯中最大的冒險之一。

即便讀書時也不覺得恐怖，但是在電影中，他將極年幼的小女孩帶回自己的家中，最後變成誘拐、下藥使其睡去，試圖將她交給白女巫。若演不好，難免會變成可怕又危險的人物。我想這是爲什麼這個角色不選用中年男演員，而是選擇當時22歲但看起來像大約16歲的我。

吐納思先生的外表應該可以更像野獸，但幸好霍華德·柏格和KNB EFX的工作人員設計成親切又溫暖的角色，和恐怖一點也沒有關係。這個造型應該想要表達，這個角色並不只是外表，而是和他一起生活都會感到安心和舒服。多虧這個特效妝，讓我產生更柔軟溫柔的表演。若是不一樣的妝容，一定無法有這樣的表現。

特效化妝在細部上的講究相當驚人，因爲有如此細膩的妝造，吐納思先生並不是一個添加特效化妝的角色，也不是一個怪獸，也不是一個半人半獸，而是一個真實的人類。

霍華德會因爲日程安排，有時監製的特效妝場景中會有高達200人的怪物演出，但是每天早上4點起會撥出3小時的時間，爲我完成吐納思先生的特效妝。專注在一個角色的特效妝，正確表現出這個角色的特質，電影業界就是靠著這樣的努力累積才會有現今的發展。

每天好幾個小時以同一個姿勢坐在椅子上，對此必須要有很大的耐心。但是看到好幾個月的期間，霍華德以及其團隊的工作態度，我想我才學到所謂真正的專業工作。他們即便因爲一點小細節被呼喚，也會立刻出現、耐心處理，並且這樣鼓勵我。「沒關係，做得很好，不論多辛苦都會克服的，只要我們開心盡責做到最好，大家也一定會開心」。

一起看電影、聊天、大笑，明明是很辛苦的時間也都變成歡樂時光。這樣的經驗也很大程度地影響了我的演技。因爲吐納思先生是一個即便在很糟糕的情況，也會想開開心心度過的角色。

我在倫敦首映會上第一次看到完整的電影，對我來說吐納思先生看起來如何我並沒有特別的擔心。因爲長時間透過鏡子看霍華德畫的妝，就可以知道他畫的多細膩。大螢幕下的我不但不奇怪，也不會令人感到驚嚇。反倒是在拍攝時，對於飾演露西一角的喬基·亨莉（Georgie Henley），我一直擔心當她第一次看到吐納思先生時的反應。

喬基當時還很小，這是她的電影出道作品。因此導演安德魯·亞當森經過考量，讓我們有很多相處的時間，希望我們建立良好的關係。但是直到拍攝當天都不讓她看到我裝扮成吐納思先生的樣子，所以電影中露西第一次看到吐納思先生的場景，其實是我第一次以特效妝的面貌和喬基見面。那是第一次拍攝的鏡頭，那是她最單純的反應。我想大家都期待她有：「好不一樣」的驚訝表情。

當然喬基的確嚇了一跳，但是其中應該混有不知該如何反應的恐懼心理。不論是喬基本人，還是露西這個角色。那份恐懼和猶豫都是如假包換、貨真價實的反應。在我相當自豪的電影中還多了一絲細膩的心理要素。

詹姆斯·麥艾維（James McAvoy）

上圖：出自電影《納尼亞傳奇：獅子、女巫、魔衣櫥》(2005)，第一次見面的露西（由喬其·亨莉飾演）和吐納思先生（由詹姆斯·麥艾維飾演）。

特效化妝團隊DDT的大衛·馬蒂和蒙瑟拉·莉貝憑藉電影《羊男的迷宮》榮獲奧斯卡獎項，我覺得這兩人似乎受到神的眷顧。

兩位藝術家都是以一絲不苟、講究堅持的態度，以及精準的技術創造出藝術。所有的形狀、顏色、假體配置都極其精準。特效化妝需要花很久的時間，但是我並不在意。因為只要看過卸妝的模樣，你就會了解「做得多棒！」。卸妝作業同樣都要慢慢細心的處理。

我在妝扮成牧神一角時，都已有心理準備，自己全身會留下紅色的痕跡。穿上使用機械和硬質假體的皮套，經過一整天通常就會留下這些紅色痕跡。然而裝扮成牧神是我這35年來穿的皮套中，唯一一件，每次脫下都沒有在任何部位留下一絲紅色痕跡的皮套。沒有一處有奇怪的磨擦痕跡。設計得如此完美，達到完美協調的皮套。而且穿脫作業時也相當細心，我真的對此感到非常驚艷。

<div align="right">道格·瓊斯（Doug Jones）</div>

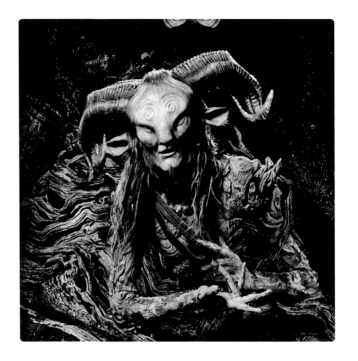

『因為只要看過
卸妝的模樣，
你就會了解
「做得多棒！」』

在電影《X戰警》（2000～）新系列中，尼可拉斯·霍特（Nicholas Hoult）飾演野獸的特效妝超酷炫。有些演員添加假體時會有幽閉其中的感覺，但是我覺得尼可拉斯卻充滿力量，而且似乎獲得新的樂趣。他是一位表現能力極佳的演員，真的變身成那個角色。在系列第3部時，我認為至少自己的特效妝很輕鬆。我的角色是光頭，所以我自己剃光頭髮為拍攝做準備。但是到了現場，特效妝的工作人員卻說：「不是要剃光，是要看起來像平頭，好吧，那就在頭皮上色吧！」。結果我每天都要多花1個半小時的時間。

而珍妮佛·勞倫斯（Jennifer Lawrence）的特效妝一開始要7個半小時，但是卻以驚奇的速度縮短成1個半小時。如果不這樣做，她大概不願再踏入片場吧！

因此，每次珍妮佛的魔形女特效妝都比我快完成。

<div align="right">詹姆斯·麥艾維（James McAvoy）</div>

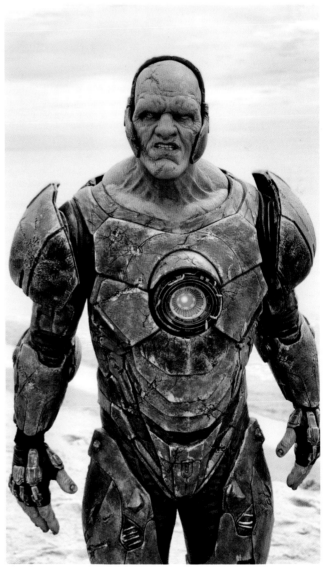

上圖：道格·瓊斯在電影《羊男的迷宮》(2006)詮釋出吉勒摩·戴托羅想像的角色牧神潘。

右圖：這是在Netflix系列影集《朱比特傳奇（Jupiter's Legacy）》(2020)中，飾演黑星一角的泰勒·曼恩（Tyler Mane）。KNB特效工作室說服片方不要使用數位特效，而是要100%寫實製作才會有好的效果，並且做出由假體和發泡乳膠製成的皮套。結果大獲成功。

這是出自電影《紅翼行動(Lone Survivor)》(2013)海軍
特種部隊的一句台詞。為了不論長時間坐著畫特效妝時，還
是必須長時間帶妝待在拍攝現場時都仍要保持平常心，這句
台詞對我來說相當受用，那就是：「請習慣不舒服的感覺」。

我的結論就是，原來在這個世界上有比電影創作更辛苦
困難的事。

班·佛斯特(Ben Foster)

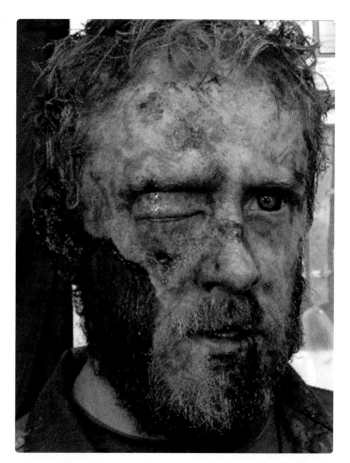

『請習慣不舒服的感覺。』

右圖：班·佛斯特畫上在電影《紅翼行動》最終階段的特效妝。

下圖：在最終場景中，傑米·科爾曼為電影角色馬修·「艾克斯」·阿克塞爾森(由班·佛斯特飾
演)畫上渾身是血的樣子。

右頁圖：在電影《邊境奇譚(Gräns)》中，帕梅拉·戈爾達默以戈蘭·倫德斯特姆精緻設計的特
效妝為基礎，將伊娃·梅蘭德(Eva Melander)和艾羅·米倫諾夫(Eero Milonoff)分別變身成
提娜和沃爾。

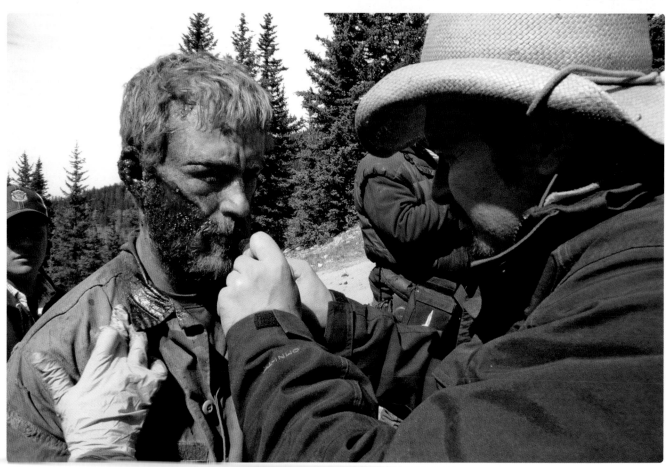

電影《邊境奇譚》(2018)中完美的特效妝是由戈蘭・倫德斯特姆設計，再由我於現場上妝。在伊娃・梅蘭德飾演的提娜特效妝中，下巴、鼻子、額頭和眼皮都使用了矽膠，雙頰為了方便演戲則使用了明膠。

我是素食主義者，平常我絕對不使用明膠製的假體。但是因為採用了戈蘭的設計，這時就成了例外。

在拍攝提娜和沃爾（由艾羅・米倫諾夫飾演）的戀愛場景時，氣氛相當緊張窒息。因此每5分鐘就要跑去確定特效妝，不可發生不連戲的情況。而且這部作品的行程相當緊湊，拍攝天數為38天，所以即便多次發現令人在意的地方，也必須要持續拍攝。

某次拍攝時，我還發現提娜明膠假鼻的側邊因為寒冷而稍微向上掀起。但是導演阿里・阿巴斯並未給補妝的時間。我當然希望將長久以來努力投注的工作做到盡善盡美，不喜歡就此放任不管。但是有時製片方的優先順序和我的優先順序並不相同。

帕梅拉・戈爾達默(Pamela Goldammer)

『當然會希望做到完美。』

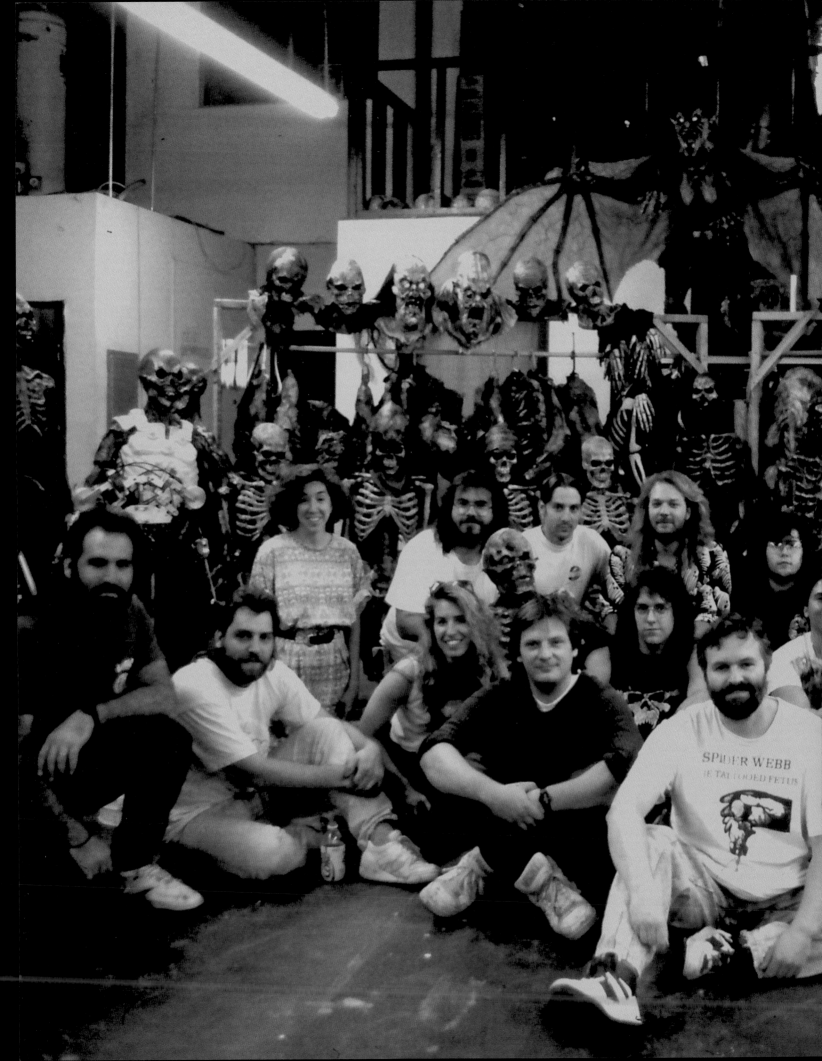

TEAMWORK MAKES THE DREAM WORK

團隊合作實現夢想

製作電影需要大批人力，喔，不，或許應該說「需要無限人力」。

若有人看過電影最後長到不能再長的工作人員名單，

就可完全明瞭。當然並非所有的電影製作

都可毫無問題地順利拍攝（這一點也會在後面的章節介紹）。

但是只要團隊成員們能夠建立良好的關係，

工作起來不但更有趣，通常也會有很好的作業效率。

只要彼此信賴，大家就可以朝同一個方向前進。

本章將為各位介紹這樣的故事。

CHAPTER 11
TEAMWORK
MAKES THE
DREAM
WORK
團隊合作
實現夢想

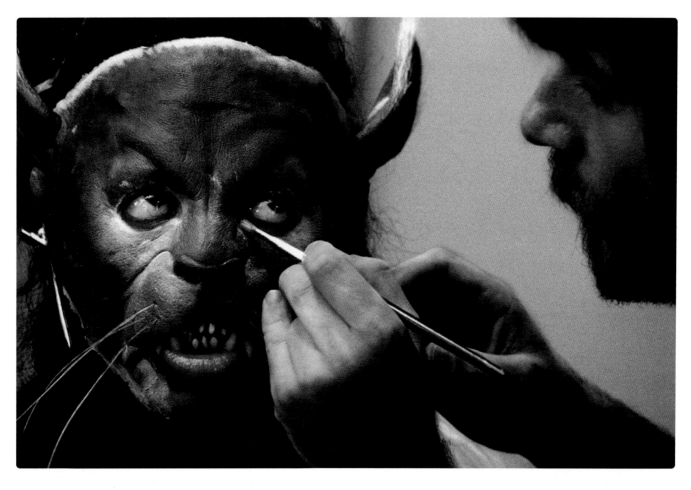

約翰：我接到麥可·傑克森（Michael Jackson）電話的時候，他的專輯「顫慄（Thriller）」已經發行超過1年，獲得當時最佳唱片的第1名。他還從這張唱片挑選「比利·珍（Billie Jean）」和「避開（Beat it）」，將這兩首席捲全球的熱門歌曲製作成音樂錄影帶，而哥倫比亞廣播公司（Columbia Broadcasting System 簡稱CBS）則希望麥可專注在下一張唱片。不過麥可卻希望將之前唱片中的「顫慄」製作成音樂錄影帶。麥可是電影《美國狼人在倫敦》的大影迷，尤其喜歡變身的場景。然後自己也希望在「顫慄」音樂錄影帶中變身成怪獸。眾所周知，麥可對於改變外貌抱有極大的興趣。里克和我抱了好幾本刊登了許多怪獸插畫的書前往會面，但是麥可並不想翻閱。照他的話說，幾乎所有的怪獸電影他都覺得很可怕而不敢看，電影《美國狼人在倫敦》他好像也是挑戰了15次左右才終於看到最後。

「顫慄」音樂錄影帶製作費高達50萬美金的消息，傳到CBS高層的耳中，一如文字所述：他們生氣的表示：「混蛋！開甚麼玩笑！」他們認為音樂錄影帶沒有投入如此高預算的價值。麥可則提出要自己出資，但是我阻止他說：「不可以自己出資」。我們利用製作人小喬治·福爾西（George Folsey Jr.）的想法，收錄了拍攝的花絮影片，將這個紀錄片和正式內容結合成1個小時的商品販賣。由有線電視台SHOWTIME頻道和MTV音樂電視網出資，因此就可以確保製作費。

里克：原本想要重現有名的怪獸，但是沒有這樣的時間和金費，所以只還原了喪屍。

約翰：麥可相當期待變身成喪屍。因為里克想將他的眼睛做得又大又明顯，總是不斷和他說：「麥可要把眼睛撐到最大，像要把鏡頭燒掉一樣盯著」。包括凹陷的臉頰，里克設計的兩屍妝真的很棒，而麥可的眼神表現讓效果更加顯著。

第222-223頁：在拍攝山姆·雷米導演的電影《魔誡英豪》時，KNB EFX特效工作室自豪地和惡靈軍團合影。

上圖：里克·貝克在麥可·傑克森的「顫慄」音樂錄影帶中，正在讓狼人假體的接邊更為自然。

下圖：透過里克·貝克和團隊的妝造，將音樂流行天王變身成可怕的狼人。

里克：關於麥可演出的另一個怪獸，我覺得可以不要是狼人。我覺得他更適合貓科動物。

約翰：但是里克一開始構思的貓科怪物相當可怕。我跟他說：「必須要更有魅力才行」，然後他接下來的設計才比較可行。

里克：我是在麥可來工作室翻模的時候才知道要拍攝幕後花絮。約翰和我說：「對了，今天會有攝影組進來喔」。麥可早已坐立難安。拍攝的第一天，他為了適應這裡，一直把自己關在洗手間。然後終於坐到化妝室的椅子上，但是我還必須說服他摘下太陽眼鏡。在這樣的情況下，又有2台16mm的鏡頭在眼前拍攝令我相當不舒服，所以我有時還會用手推開其中一台。

某天在化妝用拖車裡接受採訪時，我的手邊有一杯裝有水的紙杯，還有一杯裝有卸妝清潔用品，也就是裝有油彩卸除液的紙杯。因為我聲音有點沙啞，所以伸手去拿了裝有水的紙杯，但是卻拿成裝有卸妝液的紙杯。靠近嘴巴喝了一口，但是因為鏡頭還在拍攝，所以我盡量佯裝鎮定。然後慢慢吐回紙杯後，擦擦嘴巴又繼續說話。

約翰：里克的確對攝影組很感冒。他應該不想要拍幕後花絮的影片。

里克：沒錯，我那時的確很不高興。但現在想想約翰是正確的。從那時到現在已經過很多年，仍有許多來到工作室的人都對我說：「我看了那部《顫慄幕後製作過程 (Making of Thriller)》(1983) 後就想要成為特效化妝師」。還蠻有成就感的。

約翰：喬治和我為了將影片做成1個小時，把這個幕後花絮戲稱為《填料幕後製作過程 (Making of Filler)》。因為做成家庭錄影帶銷售時，竟然達到銷售700萬片的紀錄。

約翰·蘭迪斯與里克·貝克
(John Landis and Rick Baker)

左下圖：抱著一條寵物大蛇穩定情緒的麥可·傑克森，以及在處理變身中狼人特效妝的里克·貝克。

右下圖：麥可·傑克森周圍環繞大批經過里克·貝克化妝的喪屍。

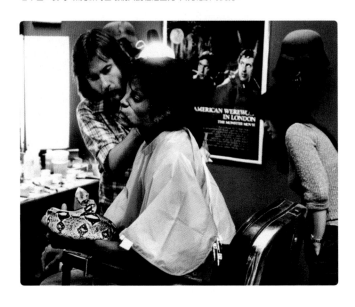

『眾所周知，
麥可對於改變外貌
抱有極大的興趣。』

CHAPTER 11
TEAMWORK
MAKES THE
DREAM
WORK
團隊合作
實現夢想

在角色創造上最不可少的是完美和諧的關係。

這不僅僅需要特效化妝師的協助，還需要有幫忙處理假髮的工作人員、負責假眉毛、假牙、隱形眼鏡的工作人員。人人都是專家，都是這個業界的大師。

為了達成共同的目標，所有人必須通力合作，挑戰各種嘗試，在改善的過程中，大家會忽然有所感應。那就是一切都「完美」嵌合的瞬間。在這個瞬間不是演員變成該名角色，而是大家都感覺到這個角色就從椅子上站起，在房間內來回走動。

這時現場就成了創造生命的地方。

班·佛斯特(Ben Foster)

上圖：出自以大屠殺為主題，扣人心弦的傳記電影《倖存者》(2021)，包括哈里·哈夫特（由班·佛斯特飾演）一角在內的各個面孔。由傑米·科爾曼負責設計製作特效妝。

右頁上圖：華倫·比堤(Warren Beatty)以徹斯特·古德的漫畫為基礎，將其拍成電影《狄克·崔西》，小約翰·卡格里昂和道格·德克勒為電影做出許多惡名昭彰的反派。由左至右分別是癱瘓（由艾德·歐羅斯Ed O'Ross飾演）、大男孩卡普萊斯（由艾爾·帕西諾Alfredo Pacino飾演）、腦蓋平（由威廉·福賽William Forsythe飾演）、會計師數字（由詹姆士·托根James Tolkan飾演）、催眠師影響力（由亨利·席爾瓦Henry Silva飾演）。約翰和道格的精湛技術受到認可，榮獲奧斯卡最佳特效化妝和髮型設計獎。

右頁下圖：在電影《狄克·崔西》飾演大男孩卡普萊斯的艾爾·帕西諾。

某天我接到約翰·蘭迪斯的電話。「我這次要拍電影，你一定要加入。特效化妝的工作量多得像座山。艾迪·墨菲要飾演猶太老人。」

在拍攝電影《來去美國》時，艾迪的聲勢達到巔峰，因此為了試妝，我不得不強烈要求必須請他過來一趟。就這樣在試妝時，我只為艾迪添加部分的假體。只要了解薩羅的特效妝是否可行，這樣試妝即可。

在處理特效妝的期間，艾迪自己也做了各種嘗試。一邊擠眉弄眼做出表情，一邊思考可以做到哪些程度。化妝結束時，他面露驚訝。一定是出現他預期之外的效果。

他一直坐在椅子上，開始和朋友佛路迪即興表演。我記得一開始看到艾迪認真表演被黑人圍毆的猶太老人時，就很感嘆：「真是厲害！他不愧是一流的演員。」

後來他還以沒有添加假體的雙手為話題開始和我聊天，開心地說起為何只有這裡曬得這麼黑。看著他的演技，我深信和艾迪工作一定會是一次美好的經驗。而且也的確如此。

里克·貝克(Rick Baker)

某天晚上，在工作室為電影《狄克·崔西》(1990) 做準備時，接到華倫·比堤的電話。他說：「終於可以面試大人物了，現在他就要去你那兒試鏡」，然後就把電話掛了。幾個小時候，玄關的門鈴響起，我從窗戶往外看，艾爾·帕西諾就在門外。

竟然是艾爾·帕西諾！我要怎麼和艾爾·帕西諾說話？這時我的雙腳突然開始發抖，瞬間用手扶著牆壁。雖然我沒有特別迷戀的演員，但是對於看著電影《教父(The Godfather)》(1972) 長大的我，艾爾·帕西諾是和馬龍·白蘭度同樣了不起的人物。因此我得讓自己冷靜下來，調整呼吸，經過幾分鐘後，我終於可以去開門。

我那時很難將《教父》的世界與現實分離。麥可·柯里昂竟然坐在我家的椅子上！不過他真的是很優秀，頂尖的演員大家都一樣，他試圖緩解我的緊張，說道：「還好嗎？沒關係，請冷靜。」

然後最終的結果是，經過30年後的今天，我們依舊一起共事。這就是男人之間熱烈的友情！為何會有如此幸運降臨在我身上，現在依然不敢相信。

小約翰·卡格里昂(John Caglione Jr)

『我那時很難將《教父》的世界與現實分離。』

CHAPTER 11
TEAMWORK
MAKES THE
DREAM
WORK
團隊合作
實現夢想

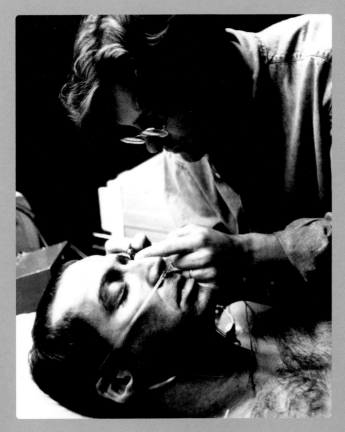

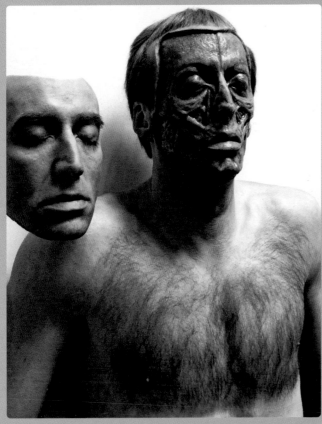

上圖：凱文·雅格在吳宇森 (John Woo) 導演的電影《變臉 (Face/Off)》(1997)中，正在修飾和尼可拉斯·凱吉 (Nicolas Cage) 長相一模一樣的假人。

下圖：這也是由凱文·雅格製作的假尼可拉斯·凱吉，看起來相當驚悚。

電影《變臉》(1997) 是我覺得自己做得不錯又相當滿意的作品之一。吳宇森是相當有才華的導演，而且又很謙虛紳士。若你向他提出意見，只要他決定可行，就不會再過問第二次，總是很信任我，並且交由我負責處理。這部電影就像時鐘一樣依預定的進度完成。

有場戲是醫生將尼可拉斯·凱吉的皮膚移植到約翰·屈伏塔 (John Travolta) 的臉上，再撫平融合。而特寫鏡頭裡出現的是我的手！其實，製作團隊原本想將我們製作的矽膠製假人臉部，和尼可拉斯·凱吉躺在手術台時的臉部鏡頭以溶接手法拍攝，還準備了電腦動作控制攝影系統，分別拍下兩邊的鏡頭。但是聽說為了將兩個鏡頭溶接連接，可能需要10萬美金以上的預算，因為關係到電腦影像合成人員的技術。攝影導演奧利弗·伍德 (Oliver Wood) 看到這個場景的素材後詢問：「為何需要這麼多預算？」，並表示「看看這個影片，矽膠製假人如此逼真，和尼可拉斯·凱吉的臉一模一樣，直接拍攝應該沒問題」。

然後結果就如同大家所見。製作團隊不拍攝真人凱吉的臉，而只拍攝假人凱吉的臉，就是由我們製作的矽膠假人。然後原定負責電腦影像合成的人來到我這兒不懷好意地說道：「多虧了你們，10萬美金飛了。」我回道：「真是太棒了，因為你們總有一天會搶了我們的工作。」

將了他一軍，心裡相當舒暢！

還有一次必須拍手術室的戲份，但是尼古拉斯的特效妝尚未畫好。因此我們收到通知，劇組打算使用他的假人來代替，所以我們又將假人搬來躺下，再請操偶師藏在角落操控。結果，人偶開始呼吸、微微動作，開始各種動作。

助理導演們正準備拍攝進入片場，中途突然在門前停了下來。然後在距離3m左右的地方，不，應該在更靠近的位置，盯著假人開始輕聲細語。我靠近他們問道：「怎麼樣？」

沒想到他們說：「小聲點，別把他吵醒了。」助理導演們以為假人是真的尼可拉斯·凱吉！他們以為尼可拉斯·凱吉為了扮演昏睡狀態，卸了妝後提早來到現場，並且正處於禪定的狀態。因此我和他們說：「這是假人喔！」

他們都嚇了一跳。約翰·屈伏塔也跑了過來表示：「真是厲害！你們也一定可以做出成人玩具。」助理導演們明明就一直待在現場，但是卻完全沒發現這個尼可拉斯·凱吉是假人。我們完全騙過大家了，這就是我從事這個工作的原因。當自己的技術和自己的作品完全蒙騙過他人時，我就特別興奮開心。

這時的心情一如我連接上利用機械活動的電子動畫皮膚，第一次開啟恰吉開關時。透過我的操作讓恰吉眨眼，轉頭，看起來就像真的一樣。老實說這有點讓我覺得自己是無所不能的神。

凱文·雅格 (Kevin Yagher)

我很滿意的特效妝是在電影《人魔(Hannibal)》(2001)中，爲蓋瑞·奧德曼畫的特效妝。我的目標是做出如噩夢般，可怕又令人毛骨悚然的妝容，而且眞的做出比我預期好很多的成品。

我基於雷利·史考特(Ridley Scott)導演的原創概念，大量構思了由蓋瑞飾演的馬森·維傑妝容設計，但是不論哪一種都太像喪屍。而雷利表示「希望設計出奇怪，彷彿罹患疾病的胎兒」。然後還給我看了一些奇妙的畫，例如鼻子尖尖小小的患病嬰兒。

蓋瑞的鼻子很漂亮，所以我不知道自己是否能做出畫中的造型，但總之先從黏土開始著手作業。我幾乎花了一天的時間完成整體造型。再經過格倫·漢斯(Glenn Hanns)的稍加調整，然後將造型給雷利過目。他說：「這正是我要的!」

後來又稍微經過一些簡單的修改，眞的都是一些很簡單的小修改。僅用了2天，就完成了基本設計。有時候就是會發生這樣的事，在拍攝的前一天，或上午3點急急忙忙製作出的造型成了傑作。

由蓋瑞飾演這個角色對我們來說眞是太幸運了。其他的演員應該無法模仿他。蓋瑞不但不在意外表變得面目全非，而且他還會主動要求更多。例如他會提議「有沒有辦法讓眼睛一直張開?」，我就會回答：「有喔!」。大概就是諸如此類的要求。

另外，我們還接受蓋瑞希望讓牙齒露出的想法，爲了讓他的嘴唇不太能動，衛斯理·沃福德(Wesley Wofford)用眞空成型機做了一個小假皮貼在他的嘴唇。這對蓋瑞來說應該很不舒服，他必須在2週的時間每天貼著這個假皮拍攝。眞的是很了不起的人。

蓋瑞畫上這個特效妝後展現了絕佳演技。他的演技非常奇妙，而且令人難忘。

格雷格·卡農(Greg Cannom)

『而且他還會
主動要求更多。』

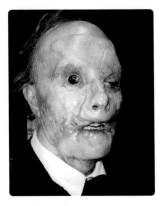
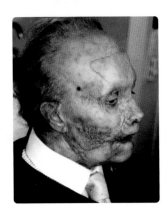
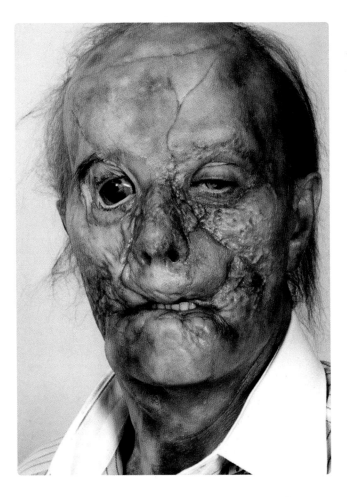

上圖和右圖：在雷利·史考特導演的電影《人魔》中，爲了讓馬森·維傑這個異常可怕的角色更加鮮活，蓋瑞·奧德曼直到格雷格·卡農完成特效妝，忍受了如拷問般的漫長時間。

CHAPTER 11
TEAMWORK
MAKES THE
DREAM
WORK
團隊合作
實現夢想

我們在紐西蘭的海岸，距離拍攝組大本營搭乘直升機25分鐘的位置。然後正因爲沒有鼻子而陷入困境。這是在製作電影《納尼亞傳奇：賈思潘王子》(2008)時發生的事。當時拍攝的場景是彼得·汀克萊傑(Peter Dinklage)飾演的川卜金掉落海中，他只爲了這場戲加了發泡乳膠的鼻子。外觀雖然不比明膠製的鼻子好看，但是明膠會被水溶解，所以這是不得不的選擇。

後來突然劇組緊急提議追加川卜金在海岸的特寫拍攝，但是乳膠鼻子早已溼透偏離位置，我感到驚慌失措。

「不行不行，不能維持原樣了，我們得換鼻子！」

因此彼得和我爲了不要坐直升機返回，而請在大本營的工作人員將新的明膠製鼻子放入箱中，乘坐直升機飛來海岸。我們更換了鼻子後開始拍攝。我們就這樣順利將事情解決了，但是爲了使用明膠製鼻子卻付出極大的成本！大概要6萬美金！

塔米·萊恩(Tami Lane)

『爲了使用明膠製鼻子卻付出極大的成本！』

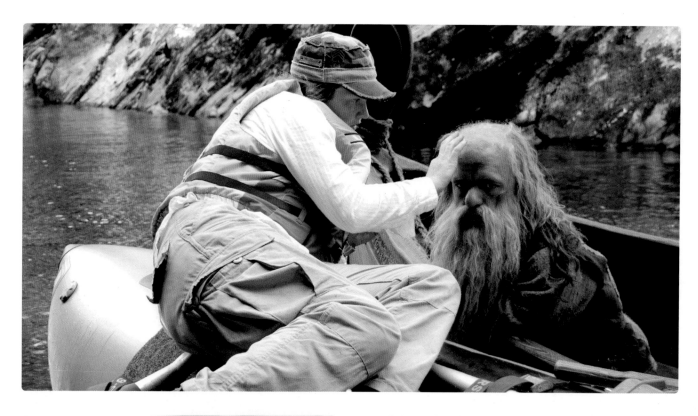

我在電影《惡棍特工》(2009)中最初的工作是頭皮剝離的測試妝。我將拍好的影片送給昆汀·塔倫提諾後，他邀請我到柏林的拍攝地點拍攝這個特效妝的段落。

「你應該知道我想要拍攝的畫面，因爲你之前就拍過一次了！」

葛雷·尼可特洛(Greg Nicotero)

上圖：塔米·萊恩正爲彼得·汀克萊傑在電影《納尼亞傳奇：賈思潘王子》飾演的川卜金做準備，以便迎接之後的冒險。

左圖：在昆汀·塔倫提諾導演的電影《惡棍特工》客串演出的傑克·賈博(Jake Garber)和展現剝皮特效妝的葛雷·尼可特洛。

右頁：在電影《納尼亞傳奇：賈思潘王子》的化妝用拖車中，飾演尼卡不里的瓦威克·戴維斯(Warwick Davis)和特效化妝師莎拉·魯巴諾。

在電影《納尼亞傳奇：賈思潘王子》中，霍華德‧柏格將瓦威克‧戴維斯飾演尼卡不里的特效妝交由我負責。我很榮幸能和瓦威克一起工作。因為我知道他多年來參與許多知名作品的演出，可以特效妝演繹出各種驚人的角色。

霍華德每次進入瓦威克的化妝用拖車時，都會放不同的電影主題曲。今天是《星際大戰》，明天是《哈利波特》，後天是《風雲際會 (Willow)》(1988)⋯⋯。

瓦威克是相當優秀的人，尤其是他清楚知道，在特效化妝的作業中該如何配合。接下來自己會受到那些對待，他都一清二楚。因此他會乖乖坐在椅子上，頭往後仰，其他一切都交給我們。

他每天都會將結婚戒指放在我化妝台的小碟子上，並且說：「魯巴諾，請幫我注意，這可是我的結婚戒指，我得永遠戴著它，但是拍攝時我並不能戴戒指。」

因此我在他拍戲的期間，還肩負保護戒指，避免將它遺失的任務。然後當他的戲份全部結束，而我將他的特效妝，也就是整張臉的明膠一卸除後，瓦威克就會拿起他的戒指戴上，然後回家。

某天早上他一來化妝時就問：「魯巴諾，昨天晚上我是不是忘記戴上戒指就回家了？」

我心中一驚：「你說甚麼？」但我嘴上說著安慰他的話：「應該在這輛拖車的某個地方，你不用擔心！」

『尤其是他清楚知道，在特效化妝的作業中該如何配合。』

但是不論怎麼找，包括我的化妝台，翻遍了拖車的各個角落，都沒見到戒指的蹤影。他終於開始哭泣。最終我們發現是打掃時不小心物丟了他的戒指，這讓我們兩個人都很崩潰。

「魯巴諾，我一定要找到戒指。我老婆不知道我拍戲時會把戒指拿下。」

我也和霍華德說：「我們一定要找到戒指！」

包括瓦威克在內的搜索隊開始奔走在放有廢棄物的貨櫃中，將裡面的垃圾袋全部拿出。然後打開垃圾袋，仔細一一翻找黏呼呼的垃圾。真的是非常辛苦的工作。經過大約1個小時，終於霍華德大叫：「我找到瓦威克的臉了！」

然後我們小心打開一大塊明膠，在黏呼呼的塊狀中間找到瓦威克的戒指！終於，找到了！

莎拉‧魯巴諾(Sarah Rubano)

CHAPTER 11
**TEAMWORK
MAKES THE
DREAM
WORK**
團隊合作
實現夢想

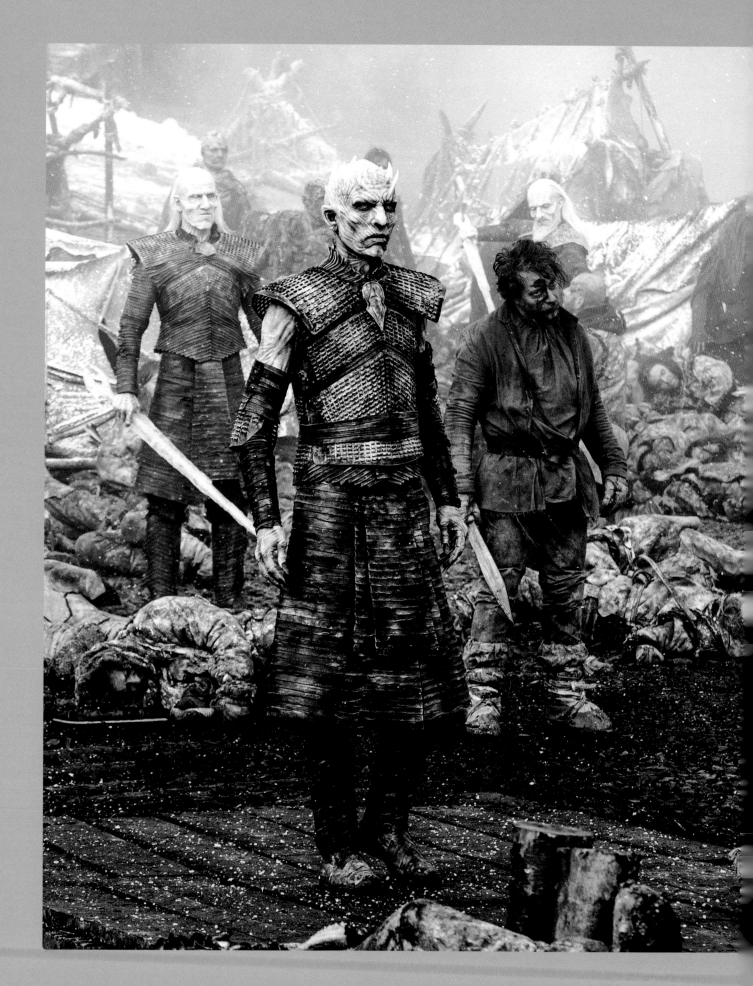

影集《冰與火之歌：權力遊戲》第3季結束後，製作團隊覺得這個劇組的規模越來越大。以前每一集並不需要那麼多的特效化妝，但是這一季變成需要一個可以因應一切的大規模部門。因此他們基本上在尋找專為這個劇組工作的工作人員。要找到不需要做其他工作，而且理解不可以失敗的工作團隊。畢竟對他們來說，這是他們第一次組織這麼大的劇組。

然後我們雀屏中選了！我是在開車的時候接到電話，險些發生交通事故。我立刻打電話給莎拉·高爾，向他報告：「我決定接《冰與火之歌：權力遊戲》的工作了！」

她回答：「真的，太好了！」但是等我們冷靜之後，她問我：「那具體來說，我們該怎麼做？」

我們連工作室都沒有，但是製作團隊會為我們準備。他們租借了靠近派恩伍德片場的一個小場地，大約花了2週的時間就完成一切的準備。

我們沒有一起作業的工作人員，相當克難。當時大衛·懷特正擔任電影《星際異攻隊》(2014)特效化妝的總監、馬克·庫立爾正在負責電影《德古拉：永咒傳奇(Dracula Untold)》(2014)的統籌，技術絕佳的特效化妝師幾乎都被他們聘僱了。我們詢問了許多好友，終於組成了一個14人的小團隊。

我至今依舊記得我們為了要和製片公司開會，前往貝爾法斯特的途中。當時我和莎拉對於這個劇組並不瞭解。在開會的前一晚我們還看了「血色婚禮(Red Wedding)」該集，這集在當時蔚為話題。大家都在談論這集、書寫想法和上傳評論。我們重新思考：「要和這麼厲害的劇組簽約嗎？」這會是個獲益良多卻又相當艱鉅的工作。

我們在最初接手的一季結束時，已經要為6位演員畫上全身的特效妝，還要思考如何維持這樣的作業速度。然而到了隔年新的一季，我們在現場設置了超大的帳篷，並且在裡面為多達75位的演員畫喪屍妝。規模之大連劇組都沒想到，品質也大大提升。結果就在這時，我們接到各路人馬的電話，大家紛紛詢問：「我想接《冰與火之歌：權力遊戲》的工作，還有缺嗎？」

相較於前一年，根本就是天差地別。

巴利·高爾(Barrie Gower)

左圖：在參與影集《冰與火之歌：權力遊戲》時，巴利·高爾和其團隊設計製作的異鬼、死亡軍團和全身冰凍的夜王。

第234頁：在同一部影集中，由巴利·高爾設計的格雷果·「魔山」·克里岡，由哈弗波·尤利爾斯·比昂森(Hafþór Júlíus Björnsson)飾演。

第235頁：在同一部影集中，由巴利·高爾設計的屍鬼，由傑維爾·伯特(Javier Botet)飾演。

CHAPTER 11
**TEAMWORK
MAKES THE
DREAM
WORK**
**團隊合作
實現夢想**

第一次為演員上特效妝時，我相當興奮，但到了第70次時，這種興奮的心情已經沖淡不少。不論是為演員，還是為特效化妝師試妝時。電影《獨行俠》的威廉·費奇納(William Fichtner)真的很優秀，會為自己扮演的角色付出所有努力，對於特效妝的忍耐度極高，又不忘保持幽默。

他的妝有很多細節。嘴唇的裂痕、假銀牙、代表年老的細紋、傷痕、髒亂的頭髮，還有層層汙垢和汗水。如果連續幾天都又熱又髒，長時間帶著特效妝是相當辛苦的一件事。

強尼·戴普同樣在電影中散發強烈的個人魅力。湯頭的妝也相當不簡單，強尼甚至有時不卸妝就回家。

隔天早上我們都很擔心妝究竟變得如何。可以直接拍攝，還是必須重新化妝。但是每次強尼幾乎都完整保持原本的妝容。我不知道他是怎麼辦到的，難道倒吊著睡覺？總之我們通常不需要補妝。

多虧他我們才能悠哉度過早晨時光。

麥克·史密森(Mike Smithson)

『如果連續幾天都又熱又髒，
長時間帶著特效妝是相當辛苦的一件事。』

經過那麼多年，海蒂·克隆(Heidi Klum)還是會請我們設計萬聖節妝和畫特效妝。她超喜歡特效妝。我們會製作超誇張的假體，然後海蒂會展示給全世界看。這讓大家都很激動。

麥克·馬里諾(Mike Marino)

右圖：海蒂·克隆是萬聖節的重度愛好者，多虧麥克·馬里諾的才華和創意，每年都展示出獨具巧思的變妝秀。

下圖：麥克·馬里諾(中間)和邁克爾·方亭(右)。將海蒂·克隆(左)變身成麥可·傑克森音樂錄影帶「顫慄」中的狼人。

我第一次和凱文·彼得·霍爾見面時，我立刻發現他不只是單純擁有壯碩身材的男人。他不但演技佳，又沒有像他這種體格的男性常見的驚鈍。真的是一位很優秀的演員。

在拍攝電影《大腳哈利》時，凱文和3位操偶師為了讓哈利栩栩如生，而必須動作一致。這並非一件輕鬆的差事。因為當鏡頭、攝影組和哈利一家的演員也進來時，小小的片場都快無法容下所有的人。因此3位操偶師為了不要影響鏡頭，只能在可以看到凱文的位置。

因為甚至沒有耳機，我每次在拍攝前都必須跑到凱文的身邊，向他說明應該要如何表演。

但是過了一段時間，我們所有的人都成了哈利這一個角色。彼此有心電感應，心意相通，可以一起詮釋出哈利這個角色。

一次奇妙的經驗，宛若魔法。

里克·貝克(Carl Fullerton)

我在電影《費城故事(Philadelphia)》(1993)可以進行龐大的調查。我不斷要求製作團隊，讓我可以採訪面對愛滋病患者的醫生、醫療從業人員以及受病毒感染的患者。對我來說為了準備作品展開調查，是很有趣的作業。我常常說電影製作的過程中，最有趣的就是調查工作。

湯姆·漢克(Tom Hanks)不會反對我堅持細節完美的要求，而且配合度極高。他完全支持我將他變身成安德魯·貝克特這個角色，並接受我要做到盡善盡美的想法。

卡爾·富勒頓(Rick Baker)

我和負責怪物妝的特效化妝師有很緊密的關係。或許可說是像戀人一般的關係。在一整天的拍攝中，和他們度過的時間比任何人久，所以如果個性不合實在很難共事。

但是化妝師除了要和演員相處融洽，還必須建立信賴關係。這是因為我們的關係不僅僅是演員和特效化妝師，甚至已經接近老人看護中心的入住者和看護者。

特效化妝的程度不一，有時很耗費體力，大大小小的事都需要他人幫助。有時甚至無法自己上廁所，有時還不能去買點心吃。常常都需要麻煩別人協助。

因此在我多年的工作經驗中，我認為很好的特效化妝師，除了對形狀和顏色敏銳且擁有最佳的特效化妝技術之外，還要是能夠了解我的狀況，時時在我身邊，親切溫暖的人。

道格·瓊斯(Doug Jones)

上圖：在拍攝電影《綠色奇蹟(The Green Mile)》(1999)時，為湯姆·漢克試妝畫成老保羅·艾康傑的模樣。最後經過導演法蘭克·戴拉邦(Frank Darabont)的判斷，決定由戴畢斯·葛瑞爾(Dabbs Greer)師演老艾康傑。在KNB EFX特效工作室的監製下，由蓋瑞·伊梅爾設計製作的試妝照現在僅此一張。

中間：在強納森·德米(Jonathan Demme)導演的電影《費城故事》，由卡爾·富勒頓為湯姆·漢克畫上驚人的特效妝。右邊的特效妝低調運用了假體，但是最後決定使用更顯自然的手法，而不採用這個妝容。

『過了一段時間，我們所有的人
都成了哈利這一個角色。』

CHAPTER 11
TEAMWORK
MAKES THE
DREAM
WORK
團隊合作
實現夢想

迪克·史密斯和我談論達斯汀·霍夫曼時曾說過這樣的話：「演員們幾乎如赤裸般出現在世界各地12m的螢幕上。不論是缺點還是其他皆無所遁形，而且他們相信特效化妝師會展現自己的美，決不會做出有害他們的事。」這句話深深影響了我的工作。

班·佛斯特和我一樣，不論何時對於工作都相當熱衷。他也知道我對於自己的工作相當認真，因此他深信我可以透過特效化妝，精準表現出他努力詮釋的角色。

傑米·科爾曼(Jamie Kelman)

『若為了守護作品，
就會和任何人正面交鋒。』

傑米·科爾曼是個和他在一起時就會很安心的人。為了守護作品，會和任何人正面交鋒戰鬥。我最喜歡他這一點。

第一次見面時，我就震撼於傑米精采的作品，連其他化妝師也會有這種感覺。但是這是我第一次感受到從化妝師身上獲得力量。我們同樣興奮並且開拓角色的可能性。

我想我們至少合作過4部作品。不是一般的化妝或是染上血漬的程度，而是會影響作品的特效化妝。

第一次合作的角色是電影《紅翼行動》的馬修·阿克塞爾森。傑米用5個階段的特效化妝做出阿克塞爾森單邊眼睛漸漸腫起的樣子。要製作出宛如真實的特效化妝，其中應該需要一定程度的正確性、努力和強烈的堅持。我很快就認為：「交給他是對的」。

最近一次的合作是《倖存者》，在現場給我的感覺是，大家會以傑米為中心分配作業。他的工作態度值得令人尊敬。

班·佛斯特(Ben Foster)

右圖：出自《倖存者》(2021)等待上場比賽的場景，由傑米·科爾曼負責為班·佛斯特做最後修飾。演員和特效化妝師尊重彼此的專業，這樣的合作關係似乎會閃現出魔法。班和傑米完全表現出完美合作下的精彩演出。

LET'S DO THE TIME WARP

穿梭時空

要製作出融入日常生活的老人，
對專業特效化妝師而言是很艱鉅的挑戰。
妝容設計成功的關鍵在於，
是否可以讓觀眾感覺是個真人，
而且自然得未發覺這是特效化妝。
本章將揭開製作出逼真老人所需的技巧、藝術與魔法。
本篇由大師們談論的故事絕對不會過時。

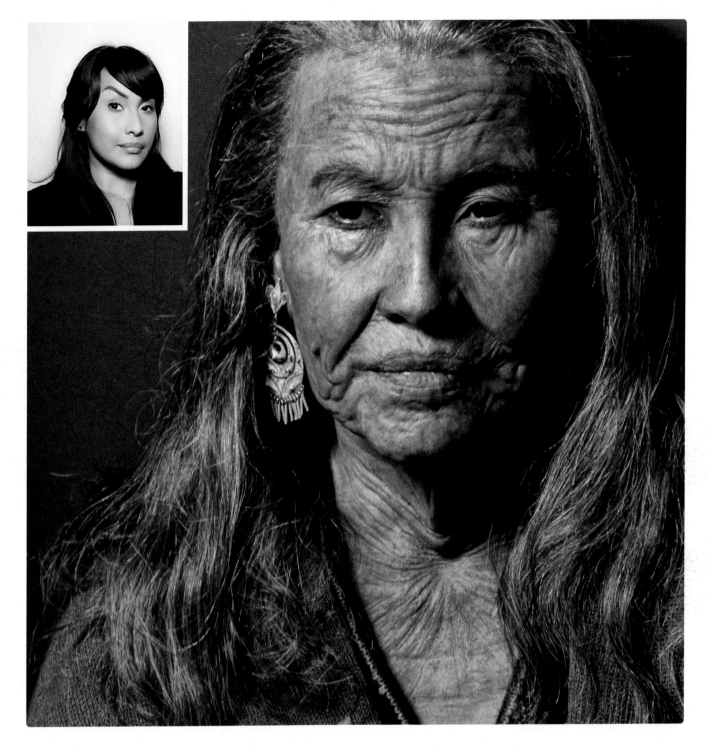

一直以來我偏好的妝容,是避免用假體將整個演員遮蓋住。如果可以運用本人一部分的臉,那會是最好的作法。我通常不會爲了畫老妝製作假鼻子。這是我和大多數特效化妝師不同的地方。因爲我不想要抹去戲中演員自己的身影,所以頂多只在鼻尖添加一點皮膚鬆弛的模樣。我希望大家了解,特效妝不等同變妝。即便化妝,演員本身依舊存在。我們不是要將演員變成另一個人,只是添加一點時間和重力的痕跡。

其實最有趣的妝容莫過於老妝。每次受到委託時我就會像小孩一樣開心。甚至可以天天都畫老妝,完全不會厭煩。

老妝是特效化妝中最困難的類型。因爲大家都知道眞正的老人會是甚麼模樣。即便無法具體說出哪裡不對,但是就是會讓人覺得不自然。這或許是整體不協調的關係,或是肌膚色調,或是造型不自然的問題。因此要精準表現出老人是一大挑戰,所以才會對我有強烈的吸引力。

文森・凡戴克(Vincent Van Dyke)

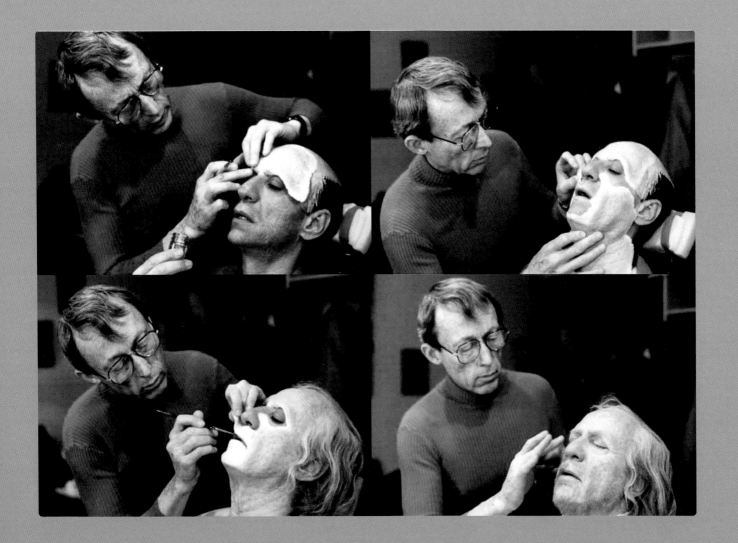

『迪克完全了解重力會如何影響一個人的面容。』

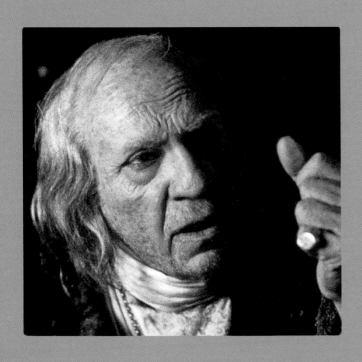

　　我從以前就認為，只有迪克・史密斯可以預測一個人老去時的長相。最好的例子當你看過電影《大法師》裡的梅林神父，再看1970年代的麥斯・馮・西度，你就可以知道我的意思。

　　迪克完全了解重力會如何影響一個人的面容。他曾在電影《阿瑪迪斯(Amadeus)》(1984)讓F・莫瑞・亞伯拉罕(F. Murray Abraham)變老，但如今的亞伯拉罕，簡直就是當年在電影裡飾演的薩列里。

霍華德・柏格(Howard Berger)

第240-241頁：在電影《來去美國2》的拍攝現場，艾迪・墨菲安分地坐著，等候麥克・馬里諾為妝容收尾。

左頁圖：年輕美麗的莎夏・卡馬喬(Sasha Camacho)經過文森・凡戴克製作添加的逼真特效化妝，跨越了半個世紀的歲月。這是其個人製作的作品。

上圖：迪克・史密斯在電影《阿瑪迪斯》為飾演安東尼奧・薩列里的F・莫瑞・亞伯拉罕畫上老妝。亞伯拉罕憑藉這部作品榮獲奧斯卡最佳男主角獎。

左圖：這是F・莫瑞・亞伯拉罕畫上特效妝的模樣，他在米洛斯・福曼(Milo Forman)導演的電影《阿瑪迪斯》中，飾演心中燃起復仇的火焰、走向悲劇的薩列里。

243

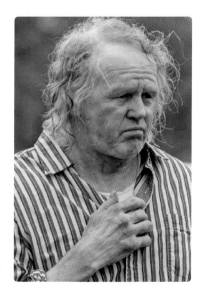

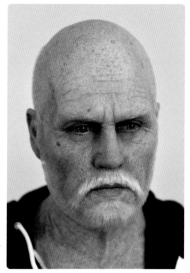

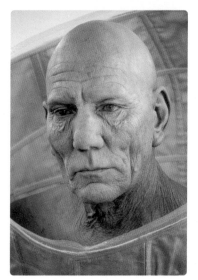

左上圖：在電影《震盪效應（Concussion）》(2015)中，由大衛·摩斯（David Morse）扮演真實存在的人物，美國橄欖球選手麥克·韋伯斯特（Mike Webster）。特效妝由KNB EFX特效化妝工作室設計，再由克里斯·蓋勒格（Chris Gallaher）完成化妝作業。

上方中間：電影《黑勢力（Black Mass）》(2015)，透過喬·哈洛的特效化妝，由強尼·戴普飾演惡名昭彰的犯罪組織老大詹姆斯·「白毛」·巴爾傑（James 'Whitey' Bulger）。

右上圖：電影《珍·彼特曼的自傳》(1974)，史坦·雲斯頓在確認西西莉·泰森（Cicely Tyson）在飾演角色老年時的特效妝。

中間左圖：在電影《偵影刺客（Æon Flux）》(2005)中，透過凱文·雅格設計的特效妝，變成一名老人的彼得·普斯特李威（Pete Postlethwaite）。

中間右圖：巴利·高爾擅長為人畫老妝，從艾美·艾斯佩登（Amie Aspden）的特效妝就可一窺一二。

下圖：阿塞尼奧·霍爾（Arsenio Hall）為了要完成世界頂尖的老人妝，似乎不知需要哪些元素。答案是比爾·寇索、邁克爾·方亭和麥克·馬里諾的三人團隊。3人為了電影《來去美國2》而聚在一起。

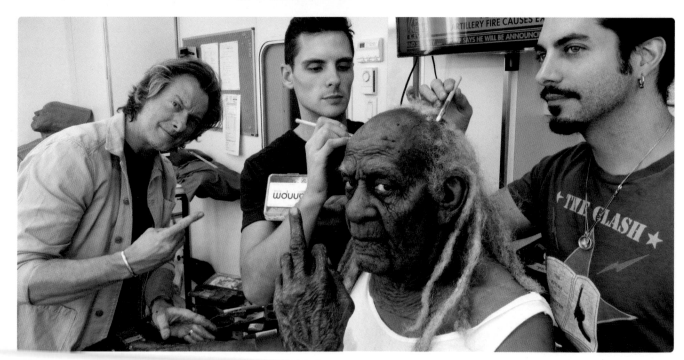

左上圖：史蒂夫·普勞迪在電影《玩命再劫（Baby Driver）》為C·J·瓊斯（CJ Jones）畫上老妝。

上方中間：麥克·馬里諾和他的團隊在影集《無間警探（True Detective）》（2014～2019）為史蒂芬·杜夫（Stephen Dorff）畫上老妝。

右上圖：巴利·高爾逼真的特效化妝可讓人聯想到李·麥克（Lee Mack）將來的模樣。

左下圖：1980年代凱文·雅格為朋友艾力克·吉利斯畫了這個老妝，讓迪克·史密斯相當驚艷。這是業界第一次在人造皮膚手工植入毛髮。

右下圖：在電影《吾愛吾父（Dad）》（1989）中，格雷格·尼爾森為奧林匹亞·杜卡基斯（Olympia Dukakis）畫上完美的老嫗妝。

245

演出影集《無間警探》系列的馬赫夏拉·阿里（Mahershala Ali），他的老妝設計像是機械圖面的描繪，因爲必須篩選出所有臉部會鬆弛的部位。

我用手電筒照在馬赫夏拉的臉部，並且在臉上畫出所有皺紋形成的地方，然後還拍下當他彎腰、回頭、往上或往下看、皺眉和瞇眼的照片。我將照片全部洗出後加以研究。「那邊會產生皺紋，這裡也是，還有這個皺紋比較深……」

然後將這些部位加以突顯，並完成設計。

麥克·馬里諾（Mike Marino）

『必須篩選出所有臉部會鬆弛的部位。』

左下圖：麥克·馬里諾在影集《無間警探》(2014-19)爲馬赫夏拉·阿里的老妝製作了矽膠假體。

右下圖：同一部作品中，透過特效化妝變身成老年韋恩·海斯的馬赫夏拉·阿里。

由C·J·瓊斯出演電影《玩命再劫》(2017)是因爲，他既是一位聽障者，而且他在試鏡時的表演相當出色。雖然他非常適合飾演喬瑟夫這個角色，但是因爲角色比他本人的實際年齡年長20多歲，所以決定爲他畫上老妝。

不論是哪一種妝容都有需要留意的地方，尤其是設計老妝的時候更是如此。我會盡量簡化，然後加上代表年老的最少元素，並且盡可能活用演員本人的特質。

以C·J·瓊斯爲例，完全沒有針對他的額頭多加修飾。老實說在額頭添加特效妝很困難。因爲除非材質像紙張一樣薄，否則一旦有所添加，就會立刻露出破綻。因此會用鬃根棉（特效化妝用的粗海綿）在臉部和額頭化妝，再於臉頰和一些部位添加少許的假體。

米奇·迪凡（Mitch Devane）告訴我要運用演員的個性做特效妝。不要用假體遮蓋，只要突顯演員表現角色時所需的元素即可。

電影上映當時，C·J·瓊斯還沒有那麼有名，所以沒有人發現他表演時有添加特效妝。大家都以爲他真的是一位老人。這對我來說，無疑是最大的讚美。

例如，在演員身上添加角或奇怪的造型，然後大家就會說：「他是惡魔！」這是很簡單的事。觀眾也會認同「原來這是惡魔」。

但是有誰知道惡魔的長相？然而大家都知道老人會呈現哪種面容。因爲幾乎每天都可看到。換句話說，如果可以用特效老妝騙過觀眾，這可謂是成功的終極目標。我的目標就是希望沒有人會發現這是特效妝。

現在想想，電影《大法師》(1973)就是這樣。飾演梅林神父的麥斯·馮·西度才40出頭的年紀，當時我卻完全沒看出來。那個妝效的確做得極爲成功。

史蒂夫·普勞迪（Stephen Prouty）

我在電影《愛爾蘭人（The Irishman）》（2019）中的工作就是將多門尼克·隆巴多西（Domenick Lombardozzi）變成年老的黑幫「胖子」東尼·薩雷諾（"Fat Tony" Salerno），在演員的脖子、臉頰、下巴、鼻子、眼睛下面和眉毛等全都添加特效妝。爲了畫出超帥的老年黑幫「胖子」東尼，因此我嘗試各種可能。

我認爲特效化妝要盡量做到即便直接觀看也不會有不自然的地方。這是我從里克·貝克學到的觀念，如果實際觀看的效果不錯，從大螢幕呈現的效果應該也會很好。

某天到了多門尼克拍攝的日子，他的兩旁坐著勞勃·狄尼洛和喬·派西（Joe Pesci）。在拍攝的空檔，我來到他身邊確認妝容。因爲不是一般的補妝，爲了確定假體是否牢固，所以稍微按壓臉部，結果勞勃·狄尼洛就問多門尼克說：「爲什麼他要一直戳你的臉？」

多門尼克說：「這不是我的臉，這是特效妝！」

勞勃·狄尼洛說：「甚麼意思？」

因此多門尼克用手機搜尋了自己的照片給勞勃·狄尼洛看並說：「這才是我！」

拍攝結束後我一回來，勞勃·狄尼洛便抓住我的手讓我停下腳步。「那個特效妝是你做的？完全看不出來，怎麼會……你技術眞的太好了。」

喬·派西也這麼說：「這個妝眞的是太屬害了！不論是誰都不知道，還以爲那原本就是他的臉！」

我聽了超級開心！

麥克·馬里諾(Mike Marino)

『大家都以為他真的是一位老人。』

左下圖：多門尼克·隆巴多西在馬丁·史柯西斯（Martin Scorsese）導演的電影《愛爾蘭人》裡，變身成黑幫眞實人物「胖子東尼」·薩雷諾，照片中的他在變身中途休息片刻。

右下圖：在同一部電影中，其他演員並未發現他就是多門尼克·隆巴多西，還誤以爲他原本就是一位老人。

第248-249頁：同一部電影的拍攝景象。多門尼克·隆巴多西坐在喬·派西的旁邊，因爲邁克爾·方亭和麥克·馬里諾的技巧，他完全成爲周圍老人裡的一份子。

拍攝電影《吾愛吾父》(1989)時，傑克·李蒙（Jack Lemmon）62歲，但是我將他化妝成82歲的老人。有時他的兒子克里斯在自己拍攝空檔時會來找他。

克里斯看見父親說道：「真的變老了，但是這麼近看都看不出是特效妝。」

這真的是最高讚譽。

（註：在這部電影傑克·李蒙飾演的角色為傑克，克里斯則飾演年輕時的傑克）

肯·迪亞茲(Ken Diaz)

『但是這麼近看都看不出是特效妝。』

左下圖：依舊紳士儒雅的傑克·李蒙。
右下圖：在電影《吾愛吾父》畫上特效妝的傑克·李蒙。
右圖：肯·迪亞茲利用假體和全新技術的各種組合，讓傑克·李蒙變成一名老人。

迪克·史密斯製作的老妝，會將這個角色的生活經歷反映在設計中，因此每一個妝容皆不相同。以梅林神父為例，從他曬傷通紅的臉部質感來看，就知道他曾經在酷熱的國家旅行，在沙塵中挖掘古蹟。

迪克的特效妝成了角色創造上的關鍵，然而他的妝容相當細膩，幾乎大部分的人都不會發現這是化妝。這正是特效妝應有的表現。

大衛·葛羅索(David Grasso)

我曾在電影《撒旦回歸(Warlock)》(1989)中，為一位還很年輕的女演員設計特效妝，化妝成看上去還很年輕的中年婦女，模樣相當自然。完成後我自己很滿意，我認為也很符合她所飾演的角色。但可惜的是，我請她來工作室試妝時，她卻陷入精神崩潰的狀態。她一看到鏡子就將臉背過去，而且拒絕在談論有關特效妝的一切。

我原本是想利用她原有的美麗，表現出歲月洗鍊下的優雅成熟。但是或許對她來說，或許這讓她預見自己無法避免的瞬間，一個女人正生存在年輕和中年之間的危險夾縫，接下來就像要從斜坡滾落般面臨變老的未來。

既然會有好奇自己將來樣貌的人，也就會有不想知道的人。

卡爾·富勒頓(Carl Fullerton)

我原先表示瑪姬·史密斯（Maggie Smith）在電影《虎克船長（Hook）》（1991）的寫實特效妝需要6週的時間製作。

但是實際上只花了1週的時間製作。

克里斯多福·塔克將她的人臉面具從英國寄了過來。在星期二的晚上送達，我就可以在星期五早上向導演史蒂芬·史匹柏展示黏土原型。

因為沒有仔細思考的時間，所以用1片假皮和鬍根棉維持低調的妝容。如果有好幾週的時間作業，或許反倒會想太多並且做太多的假體，而變得太過繁複。因此實際上這樣剛剛好。

我在星期六時和瑪姬·史密斯一起製作模型，星期日將發泡乳膠倒入模型，星期一試妝。然後隔天便開始拍攝，後來瑪姬走到我身邊說：「大家都稱讚這是他們見過最棒的特效化妝！」

原本被告知這個特效妝要使用5次，但是最後增加到26次。我問史匹柏：「如果這特效妝沒做好，你打算怎麼辦？」他只是一味地笑。

在這部電影之後，我接到許多工作邀約。這十年來全都是關於老妝的工作邀約。

格雷格·卡農(Greg Cannom)

『大家都稱讚這是
他們見過最棒的特效化妝！』

我很滿意的特效妝大多沒有花太多時間。電影《卓別林與他的情人(Chaplin)》（1992）中為小勞勃·道尼設計的老妝正是如此。尤其有一個場景是他在60年代要前往瑞士時的妝容。

我接到李察·艾登保羅（Richard Attenborough）的電話時，電影早已開拍，而且只剩一週半的時間就要拍攝這個場景。我是卓別林的超級影迷，所以我回覆我一定要接。我和李察會面時，他問我：「可以測試特效妝嗎？」我猶豫了大約3至4天的時間。我想使用發泡乳膠製作特效妝，但是尚未製作小勞勃·道尼的模型，即便還有10天都可能來不及。

因此我提出建議：「既然如此，可以讓我做到拍攝日之前嗎？」省略試妝階段，以拍攝日為目標完成。因此小勞勃·道尼第一次畫上特效妝拍攝，就是在白天瑪麗皇后1號的拍攝場地，而這既是我們的試妝，也是實際用於電影的鏡頭。

這是一個相當驚險的作法，但是最後的結果極好。現在來看，雖然會想要重新修改，但是在有限的時間內，做出這樣的成品，我相當滿意。

製作期間一旦太長，總是一不小心就做太多。這讓我想起在電影《狄克·崔西》（1990）的首映會上，我和美術指導理查·賽爾伯特（Richard Sylbert）談話時的事。

我抱怨地說：「真是的，如果有更多時間就好了！」

結果他說：「卡格里昂，倘若有時間，你應該會把一切搞砸。」

有時順勢而為也會做出好作品。

小約翰·卡格里昂(John Caglione Jr)

上圖：透過格雷格·卡農巧妙的技術，瑪姬·史密斯變身成電影《虎克船長》（1991）中的溫蒂奶奶。

REEL
LIVES

打造眞實人物

要將知名演員變身成另一個人，
對於拿捏分寸的敏感度絕不亞於資深鋼索表演者。
因爲特效化妝的目的，
並非用面具遮掩演員，也不是要模仿。
特效化妝的目的和演技相同，就是要表現出這個人物。
重點不在於要完全抹去演員的個性，
而是要自然不著痕跡地讓演出的角色更有血有肉，
並且獲得觀衆得認同。

當觀眾沒有發現這是特效妝，而且毫無疑問地認同接受時，就會讓我充滿成就感。因為對我來說，重要的是寫實逼真。即便像電影《灰色花園（Grey Gardens）》（2009）的茱兒·芭莉摩（Drew Barrymore），如此花費時間的特效妝，作業關鍵依舊在於真實。

這部作品的假體是由比爾·寇索設計，但是在最初的鏡頭測試後，我覺得需要稍微修改。為了讓所有的假體結合得更自然，我認為最好加上假鼻子。我請比爾送來模型，以便預告片的拍攝。可是導演麥可·蘇克西（Michael Sucsy）認為「不需要鼻子」，斷然駁回。但是茱兒對我說：「沒關係，你加吧！」，所以我就照做了。開拍後大概經過2週，在海邊明亮的太陽底下，茱兒靠近麥可說：「麥可，你知道嗎？我有黏鼻子喔！」

麥可完全沒有發現！當然這正是我的目標，而且幸好加了鼻子，整張臉的比例也的確變得協調多了。

薇薇安·貝克（Vivian Baker / 特效化妝師）

『重要的是寫實逼真。』

當我收到電影《鐵娘子：堅固柔情》(2011)的委託，希望我製作柴契爾夫人的特效妝時，我在考慮是否要接案的當下一陣恐懼襲來，心想：「我可以勝任嗎？」

毫無疑問，這絕對是會影響我職業生涯的工作。不過有時就是要大膽回答：「我願意！」然後之後的事之後再考慮就好。

因此我回答：「我願意！」

接下來我重新思考一下，「好的，要如何將梅莉·史翠普化妝成瑪格麗特·柴契爾？」

經過重新思考後的結論是，只要有對的假髮、恰當的服裝、然後加上梅莉·史翠普（Meryl Streep）的演技，這樣就幾近完美。我認為我們只要各司其職，就可以完成這個角色。

特效化妝必須細細研究演員的臉。因為那就像一張畫布。在特效妝方面，由我負責年輕時的柴契爾，巴利·高爾則負責年長後的柴契爾。我們共同決定的是，添加最少的特效妝，避免將梅莉·史翠普埋沒在假體中，盡可能保留她的模樣。

我們的想法是，不要執著將梅莉·史翠普變得和柴契爾一模一樣，而是在相似的大前提下，烘托出梅莉·史翠普的魅力。然後利用她本身的眼珠和眼睛的形狀，只在臉頰中央以下的部分添加假體。

另外考慮的問題是，梅莉有一位專屬髮型兼特效化妝師 J·羅伊·海蘭（J. Roy Helland）。我們該如何和他合作，

他們倆人從1980年代起就一同共事，若介入如此緊密的合作關係，不確定是否會發生甚麼意想不到的事。當然我一向不介意與他人合作，前提是可以依照我們的權限處理我和比爾負責的部分。

幸好，羅伊人很好，是位相當幽默風趣的男人，而且盡量不使用化妝用品和道具。換句話說，我們都有相同的想法。他和我說：「因為我不懂假體，所以這個部分就交給你們」、「我會負責假髮和特效妝完成後的稍為修飾」。我們的合作相當順利，他和梅莉·史翠普自始至終都很親切。

最令我印象深刻的事是，在第一次試老妝時，巴利、羅伊和我3人在化妝後，留下穿戴假牙和更換戲服的梅莉在服裝間。接著，我們就到房間外等待。終於，梅莉·史翠普從服裝間走出來，稍微將姿勢向前彎，大概矮了45cm左右。當她以這個模樣在走廊慢慢走過來時，我心想：「太好了，我應該不會被解僱了」。

後來只有再稍微調整設計的精緻度，提升完整度而已。即便如此，直到透過大螢幕觀看，才能確認特效化妝是否能順利呈現預期效果，所以我依舊沒有太大的信心，而且一聽到拍攝導演說：「如果做得不好，可能會有損你們在業界的名聲！」這又讓我更加忐忑不安。

當我和羅伊一起獲得奧斯卡特效造型和髮型設計獎時，內心激動不已，這應該可以說是非常成功了吧。幸好，我還可以繼續這份工作。

馬克·庫立爾(Mark Coulier)

第252-253頁：安東尼·霍普金斯在電影《希區考克(Hitchcock)》，展現出象徵亞佛烈德·希區考克(Alfred Hitchcock)的輪廓。

左頁上圖：在電影《灰色花園》中飾演大伊迪的潔西卡·蘭芝(Jessica Lange)和小伊迪。

左頁下圖：在同一部作品中，茱兒·芭莉摩和潔西卡·蘭芝的特效化妝是由比爾·寇索所設計，再由薇薇安·貝克和西恩·桑森(Sean Sansom)負責為兩人畫上特效妝。

上圖由左至右：在電影《鐵娘子：堅固柔情》中，馬克·庫立爾、J·羅伊·海蘭、巴利·高爾、史蒂夫·墨菲(Stephen Murphy)，和梅莉·史翠普討論並摸索出「瑪格麗特·柴契爾(Margaret Thatcher)」的特效妝。

我在電影《希區考克》(2012)中試了上百次的妝。

爲了做出讓安東尼·霍普金斯更像亞佛烈德·希區考克的特效妝,我先請理查·阿佐隆幫忙製作特效化妝的原型。他做得眞好,但完全抹去了東尼(安東尼·霍普金斯)的面容。因此我發現特效妝所需的原型,應該是要向肖像畫一樣,能突顯該人物的特徵,而不是要和該名人物一模一樣。

我追求的是讓安東尼·霍普金斯和希區考克並存在同一個角色身上。希區考克的最大特徵是胖胖的身體和下唇,因此我保留了東尼的特色,設計出許多矽膠假體。

但是在拍攝的前一晚,我接到東尼的電話,他說:「不需要下唇,我不要用假嘴唇,我要用自己的嘴唇。」

第一天就得急忙更改特效妝,但實際上東尼將自己的嘴唇突出表演的效果絕佳。不但減少了特效妝可能會有的不自然,還可以降低過於明顯的個人特色,更省去了每次東尼吃東西或喝東西時,需要爲嘴唇補妝的時間。

他不僅是一位優秀的演員,也很幽默風趣。我和彼得·蒙大納(Peter Montagna)可以一起連續35天負責東尼的特效妝,而且工作得相當愉快。加上電影大獲好評,有種錦上添花的感覺。

霍華德·柏格(Howard Berger)

『我追求的是讓安東尼·霍普金斯和希區考克並存在同一個角色身上。』

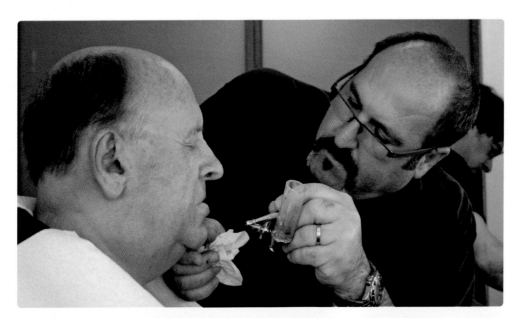

左圖:在電影《希區考克》中,安東尼·霍普金斯和霍華德·柏格合作無間,經過不斷試錯修正,找出安東尼·霍普金斯和希區考克之間的巧妙平衡。

右下圖和左下圖:透過約翰·惠頓(John Wheaton)爲電影《希區考克》的設計,安東尼·霍普金斯儼然成了亞佛烈德·希區考克的化身。

右頁圖:因爲電影《希區考克》齊聚一堂的彼得·蒙大納(左)、安東尼·霍普金斯(中間)和霍華德·柏格。

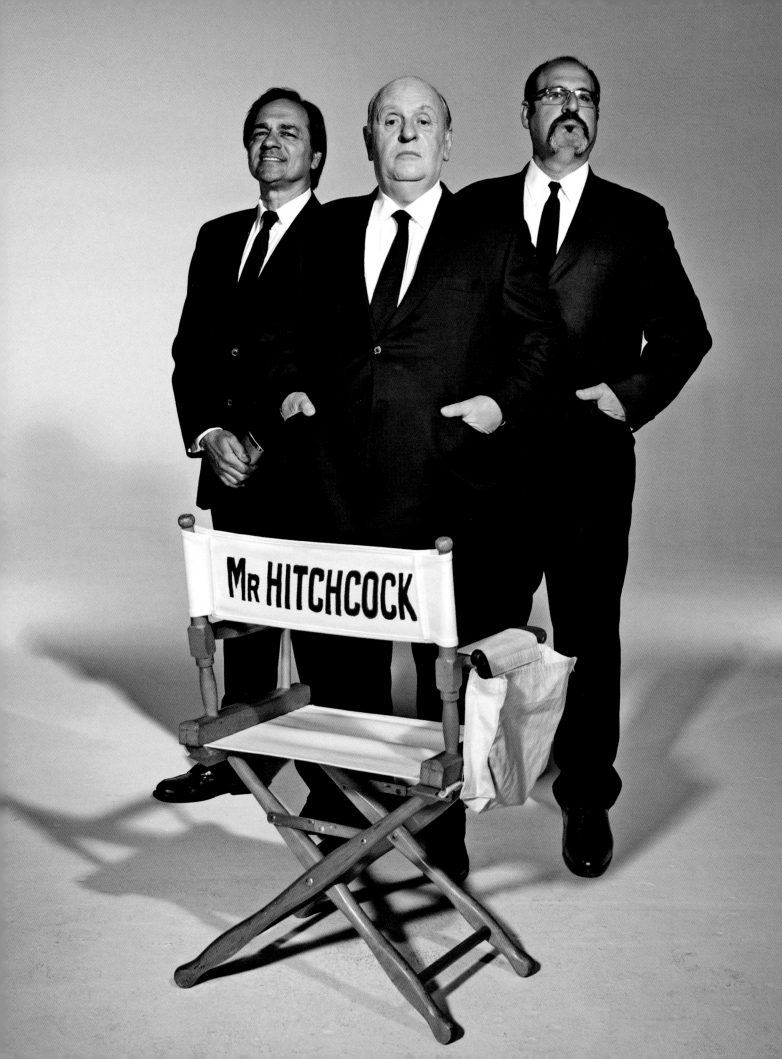

哈里遜‧福特(Harrison Ford)並不喜歡身上到處都畫上特效妝,因此有時並未花太多工夫,大概只有5分鐘就完成所有的妝。

但是電影《傳奇42號(42)》(2013)則是例外。他飾演一位真實存在的棒球教練布蘭奇‧瑞基(Branch Rickey),並且對於特效化妝的態度非常熱情積極。他問我說:「我想變身成瑞基而不是哈里遜‧福特的模樣,因此我應該如何配合?」

我在完成鼻子和頭髮後,我向他提議用假體遮蓋住他下巴的一個小疤痕。我認為如果他真的想要抹去「哈里遜‧福特」的痕跡,這樣做會比較好。哈里遜非常認同我的意見,決定在下巴添加假體。

一開始,我想用一點點假皮就可以簡單遮住疤痕。但是若加得好效果就會很好,倘若加得不好,下巴反倒會變得凹凸不平或變形。雖說是我自己的提議,但這麼小的假皮卻這麼讓人費神,讓我每天都很煩心。

想簡單解決卻失敗了,結果決定用矽膠做出整個下巴。應該一開始就要這麼做。

特效化妝最重要的就是不斷改善。我每次拍攝都會遊藝要有所精進、持續挑戰新事物,做出更好的作品。因此我會對畫上特效妝的演員說:「請相信我,殺青時,你的特效妝將會變得更完美。」

比爾‧寇索(Bill Corso)

『特效化妝最重要的就是不斷改善。』

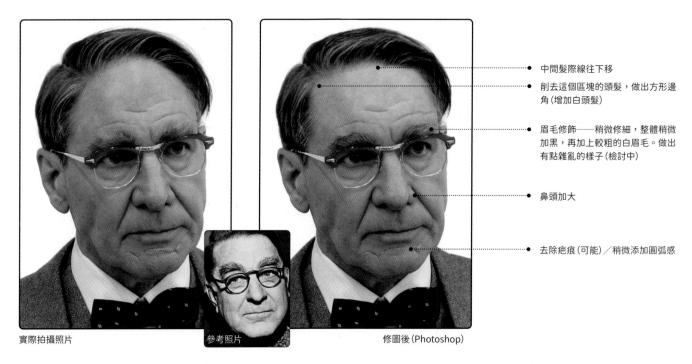

實際拍攝照片　　　　參考照片　　　　修圖後(Photoshop)

- 中間髮際線往下移
- 削去這個區塊的頭髮,做出方形邊角(增加白頭髮)
- 眉毛修飾──稍微修細,整體稍微加黑,再加上較粗的白眉毛。做出有點雜亂的樣子(檢討中)
- 鼻頭加大
- 去除疤痕(可能)/稍微添加圓弧感

第一次閱讀電影《暗黑冠軍路(Foxcatcher)》(2014)的劇本時,我就在想:「若是請史提夫‧卡爾(Steve Carell)飾演約翰‧杜邦(John du Pont),那他的特效妝製作應該會相當辛苦,因為真正的杜邦比較像演員傑瑞米‧艾恩斯(Jeremy Irons),若請他飾演這類氣質的反派應該會很適合。」

導演班奈特‧米勒(Bennett Miller)說明他選用史提夫‧卡爾的原因是,若請他飾演,接下來無法預知會發生甚麼事。觀眾通常會有先入為主的觀念,所以不適合讓人看一眼就聯想到「啊～他一定是壞人」的演員。

但是我擔心的是,大家會知道史提夫一定需要經過大量的特效化妝,所以人們的目光就會聚焦在化妝並且受到媒體的攻擊。每天看到「明明就是一部優秀的電影,特效化妝卻如此糟糕」之類的評論會令人感到抱歉。

然而,班奈特立刻打消我的擔心,他說:「這不會是你的問題。只要你、我還有史提夫都做好自己份內該做的事,這樣一來,他經過特效化妝演戲的事在開演的2、3分鐘內就會被大家忽略。接下來,史提夫就會以杜邦的身分活著。」

我回應:「我知道了,我相信你並且會全力以赴。」我心想絕對不要讓班奈特和史提夫失望。

我很感謝有很多機會可以試妝,才能決定最後的妝容。有時承接令人感到害怕的工作,也是為了成就更好的自己。

比爾‧寇索(Bill Corso)

『有時承接令人
感到害怕的工作，
也是為了成就
更好的自己。』

左頁圖：在布萊恩·海格蘭 (Brain Helgeland) 導演的電影《傳奇42號》，
比爾·寇索為了飾演棒球教練布蘭奇·瑞基的哈里遜·福特，在製作特效
妝時紀錄了詳細內容。

上圖：在電影《暗黑冠軍路》中飾演約翰·杜邦的史提夫·卡爾。比爾·寇
索憑藉這部作品的特效妝，榮獲奧斯卡獎項的提名。

右圖：比爾·寇索成功挑戰將史提夫·卡爾變身成慈善家及殺人犯約翰·
杜邦的「艱鉅任務」。

我第一次見到蓋瑞·奧德曼，是在《決戰猩球》的前置製作時。因為他飾演賽德將軍的關係，我要為他製作臉部翻模，但最後他遭到換角。後來他見到我製作的迪克·史密斯人像而深受感動，並對我說：「我希望有一天能和你一起工作。」

這是2002年的事，之後雖然收到他幾次聯絡，但在2016年之後才實現他所說的話。「我要在電影《最黑暗的時刻》(2017)扮演邱吉爾，我希望由你負責特效化妝，如果你沒辦法接下這個工作，那我打算拒絕這個角色。」

當時我已經離開電影界，正專注在美術界，因此我請蓋瑞給我一週的時間考慮再回覆他。

我試著思考影響我最深的是甚麼？答案是迪克·史密斯的林肯特效妝。這正是我決定在電影界工作的契機。但是我從未有機會製作以真實人物為主角的特效化妝。這時我發現，如果我沒有接受這個工作，我將後悔一輩子。

而且這部電影對蓋瑞來說是極其重要的作品。我不希望他因為我的關係放棄這個機會。因此我決定接受他的工作邀約。

我將特效妝的階段分成輕薄妝到厚重妝，共製作了3種，並且一一測試。結果決定選擇最輕薄的妝，因為這個對演員來說負擔最少。後來重新設計，在倫敦試妝時，已屆開拍之際，但是我想要修改臉頰的假體。我還央求製作團隊：「不須付費，但只有這個部分一定要讓我修改」。

要用人造物模仿自然，並且做出一個人幾乎是不可能的事。因為無法和真實比擬。對我而言，最重要的就是要針對這個部分，做到盡善盡美，完善各種元素。

我在週末重新製作臉頰假體，在星期一再次測試後，以這個特效妝進行拍攝。但是在大螢幕上呈現出的邱吉爾，並不僅僅因為我的特效妝而完整，蓋瑞的演技、喬·萊特(Joe Wright)的指導、布魯諾·戴邦奈爾(Bruno Delbonnel)的燈光和拍攝才使得這個角色完整。

看到一切元素都完美協調時，我發現這喚醒了我對電影的熱情，能讓我想起自己為何進入這個業界的初衷。

辻一弘(Kazu Hiro)

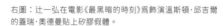

右圖：辻一弘在電影《最黑暗的時刻》為飾演溫斯頓·邱吉爾的蓋瑞·奧德曼貼上矽膠假體。

框內：在同一部電影中，添加在蓋瑞·奧德曼臉部兩側的矽膠假體。

第262-263頁：蓋瑞·奧德曼透過辻一弘的特效化妝變身成溫斯頓·邱吉爾，並且擺出莊重威嚴的姿勢。他憑藉這部作品榮獲奧斯卡最佳男主角的獎項。

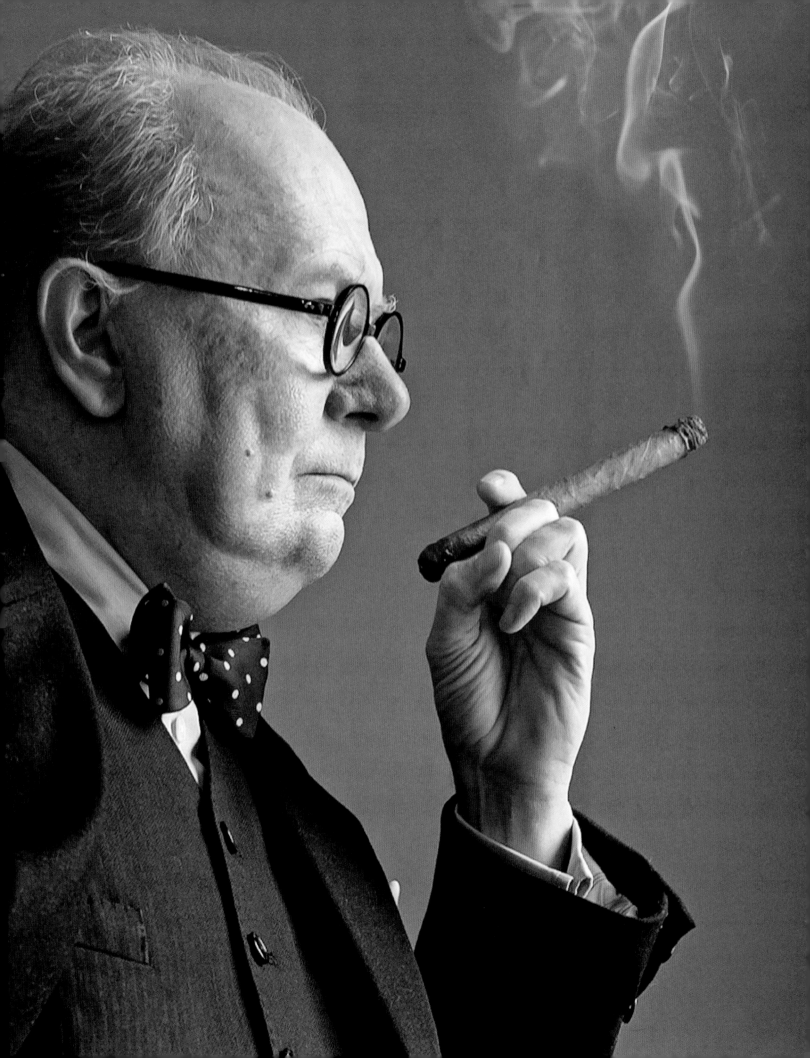

我透過特效妝將伊凡‧彼得斯(Evan Peters)變身成安迪‧沃荷(Andy Warhol)的時候,製作人萊恩‧墨菲(Ryan Murphy)對此感到非常滿意。因此在拍攝影集《美國恐怖故事:邪教(American Horror Story:Cult)》(2017)時,我想到可以將伊凡變身成各個邪教領袖。伊凡對於角色塑造充滿熱情,對於假體也很積極配合,喜歡詮釋各種人物,對於隱形眼鏡或假牙來者不拒。眞的是很優秀的演員,就像是電影《七重面》的托尼‧蘭德爾,是屬於傳統流派的演員。

有時伊凡會熬夜拍攝扮演吉姆‧瓊斯,然後在隔天的30分鐘內又得黏上8個假體,這次要變身成耶穌。雖然動用了4位工作人員,但坦白說當下我並不確定是否來得及,所以我們一如往常盡最大努力,然後一如往常的一切順利。

艾琳‧克魯格‧梅卡什(Eryn Krueger Mekash)

我在電影《莎士比亞的最後時光(All Is True)》(2018)負責爲飾演莎士比亞的肯尼斯‧布萊納(Kenneth Branagh)製作特效妝。

開始工作前,他對我說:「我也是導演,預算不高,還打算在4週內拍完,請在90分鐘內完成特效妝卽可,因爲我不能長時間待在拖車內。你可以在我擔任導演指揮現場的時候爲我補妝,完全不需顧慮,直接補妝卽可。總之我不能離開片場。」

實際上拍攝作業就是以這個形式進行。每天早上在90分鐘內完成特效妝,在額頭貼上假體,加上鬍子就進入拍攝。

接著影集《權杖之島(This Sceptred isle)》(2022)決定由肯尼斯‧布萊納飾演鮑里斯‧強森(Boris Johnson)一角。他相當信任我,而且在前一次的電影合作中並未惹怒過他,所以他請我負責化妝。

麥克‧溫特波頓(Michael Winterbottom)導演並不喜歡造型物,所以一開始就對我說:「如果肯將頭髮稍微染成金色是不是就好了?」

但是肯和鮑里斯一點也不像。因此麥克決定使用特效妝。但是有一個條件,就是化妝時間不可以超過2個小時。最後我們可以將時間縮短爲1小時50分鐘。肯的拍攝時間爲40天,在這期間每天都維持鮑里斯‧強森的特效妝。當然週末除外。沒有動用到技術人員和隱形眼鏡,但是除了下唇下方之外,肯都穿戴著假體和胖胖的皮套。

麥克直到開拍當天都很抗拒使用特效妝,但是當肯完成鮑里斯‧強森的特效妝進入現場時,他相當滿意,並對我說:「連其他角色全都加上特效妝來演如何?」

尼爾‧戈頓(Neill Gorton)

雖然假體可以改變容貌，但是有時會妨礙動作。電影《喜劇天團：勞萊與哈台(Stan & Ollie)》(2018)在拍攝時，我和主角史蒂夫·庫根(Steve Coogan)一起摸索適合的用色妝容、假體和髮型比例，希望符合史丹·勞萊(Stan Laurel)這個角色的形象。

首先從鼻子開始，史蒂夫很快就說不要加上鼻子。他是屬於愛恨分明的類型，耳朵通過他的標準、下巴低空飛過，但還算順利。多虧了這個下巴假體，可以讓他的外表更貼近史丹。

關於髮型，史蒂夫說要用自己的頭髮，所以我們只要幫他染髮即可。其實很少人知道史丹·勞萊是紅髮，但如果我們真的染成一頭紅髮，我認為這樣會太分散觀眾的注意力，所以選擇帶暖色調的栗色來代替。

馬克·庫立爾和喬許·韋斯頓(Josh Weston)，則負責為飾演奧利佛·哈台(Oliver Hardy)的約翰·C·萊利(John C. Reilly.)製作特效妝。約翰對於需要花長時間完成的特效妝極有耐心，對於完成的妝容非常滿意。

不論是史蒂夫還是約翰，都期望的妝容能貼近這兩位真實人物。某種層面上這似乎燃起他們相互較勁的心理，這或許也促成兩人在大螢幕上呈現的火花。

傑瑞米·伍德海德(Jeremy Woodhead)

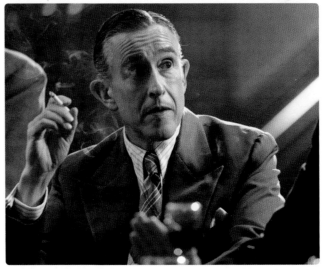

左頁上圖：麥克·溫特波頓導演的傑作《權杖之島》由肯尼斯·布萊納飾演鮑里斯·強森。

左頁下圖：艾琳·克魯格·梅卡什在影集《美國恐怖故事》的「邪教」中，為伊凡·彼得斯畫上各種角色的妝容。這是其中之一。

上圖：在電影《喜劇天團：勞萊與哈台》中，傑瑞米·伍德海德和馬克·庫立爾面對的高難度挑戰，是要分別將約翰·C·萊利(左)和史蒂夫·庫根(右)變身成喜劇界傳奇人物。

下圖：在同一部電影中，飾演史丹·勞萊的史蒂夫·庫根。

對我來說最大的喜悅就是幫助演員完全化身爲自己的角色。

我在電影《茱蒂(Judy)》(2019)中,爲芮妮・齊薇格(Renée Zellweger)飾演的茱蒂・嘉蘭(Judy Garland)處理特效妝時,嘗試了各種手法。遮蓋了芮妮的眉毛,再描上新的眉型,在鼻子加上假體,突顯顴骨,還還原了晚年茱蒂標誌性的鬆弛雙頰。

但我很快打消遮蓋眉毛的想法,因爲這樣會讓臉太像打了肉毒桿菌。另外,我發現在臉頰加上假體比起不加會產生更多問題。雖然加了的確更貼近茱蒂的外表,但是卻明顯限制了臉頰的活動,因此也打消了這個念頭。

我決定使用假鼻子讓鼻子朝上,再添加色調和陰影,透過加法搭配減法的組合,完成一個傳統的妝容。

芮妮的臉爲橢圓形,茱蒂的臉爲菱形。兩人的臉型有極大的差異,所以爲了將芮妮變身成茱蒂,髮型就成了關鍵重點。因此我們選用堪稱茱蒂的招牌特徵盤髮造型。雖然電影中描述的晚年茱蒂,其實已不再是這個髮型。

拍攝期間爲6週,這段期間芮妮每天都坐在椅子上接受特效化妝、頭髮造型、戴上隱形眼鏡和假牙,然後隨著每次的化妝進度,她的行爲舉止也有所變化。

當妝容一完成,芮妮就是茱蒂本尊。我真的很高興可以爲她完成這部分的任務。

傑瑞米・伍德海德(Jeremy Woodhead)

上圖:在電影《茱蒂》飾演茱蒂的芮妮・齊薇格。傑瑞米・伍德海德在她的鼻子上黏上假體。

中間:傑瑞米・伍德海德(右)在爲芮妮・齊薇格調整假髮。

下圖:芮妮・齊薇格不論外表還是內在都已變成茱蒂・嘉蘭,並且榮獲奧斯卡最佳女主角獎項。

和演員建立良好的關係很重要。從見面到翻模、特效妝的設計、製作和最終特效妝假體的添加，必須要讓對方覺得「可以安心將自己託付給這個人」。

因爲電影《重磅腥聞》(2019)，我和飾演魯柏·梅鐸的麥坎·邁道爾碰面討論特效妝時，他明顯感到不安。他表示稍微添加特效妝並沒有大礙，但是他討厭看到鏡子裡的自己。他強烈希望盡可能設計出低調的妝容，所以我決定在他臉部的一部分添加假體。但是，他實在是太帥了。因此我比麥坎當初要求的標準又增加了一些假體，但是我向他保證，一定會帶來很好的效果。

試妝結束後，麥坎對我說：「如果我知道會做得這麼好，在拍其他電影的時候我就會請你幫我畫特效妝了。一定會大大拓展我演技的可能性。」

文森·凡戴克(Vincent Van Dyke)

『我決定在現實與虛構之間取得平衡。』

我們在參與影集《冰與火之歌：權力遊戲》最後一季的時候，丹尼爾·帕克 (Daniel Parker) 帶來一個引起我高度興趣的情報。「有一個企劃案需要大量的燙傷妝和老人妝，需要很精湛的技術，這會是前所未有、最有挑戰的工作」。

丹尼爾沒有提供很詳細的內容，但我決定要加入。當我知道這是電視迷你影集《核爆家園(Chernobyl)》(2019) 時，我就開始著手調查。大量搜尋了因爲輻射線燙傷的參考圖片。關於車諾比事件的真實消息幾乎無從找起，我們無法看到實際上發生了甚麼？人們變成甚麼模樣？當時蘇聯政府輕忽災害的嚴重性，當然公開的照片都是不痛不癢的官方宣傳照。

終於我們找到幾張名爲瓦西利 (Vasily) 的消防員照片。在這部電視影集中也有描述他的故事，可以看到他暴露在輻射線之後的各階段照片，還有他妻子柳德米拉 (Lyudmilla) 的筆記中，鉅細靡遺地寫下，自己丈夫在第一次受到輻射線照射後的當天夜晚到數週期間，病徵漸漸惡化直到死亡的模樣。

病徵大概有5個階段。首先身體會像曬傷一樣，接著腫脹，之後漸漸看似緩解恢復，但實際上內臟正在溶化，最後輻射線會從皮膚散放。真是越讀越令人感到恐懼，相當珍貴的資料。

我想要如實表現出車諾比事件的災害狀態，但是電影和電視的特效妝很少會做到這個程度。於是我決定在現實與虛構之間取得平衡。一旦太過於真實重現這個悲慘的狀態，或許很多人反倒認爲「這是虛構的」。這是因爲這個災害離我們平日所見的事物過於遙遠。

這真是我遇過的最大挑戰。

巴利·高爾(Barrie Gower)

左上圖：在電影《重磅腥聞(Bombshell)》中飾演魯柏·梅鐸(Rupert Murdoch)的麥道爾·邁道爾(Malcolm McDowell)，當初對於黏貼假體的意願低落，但是他克服了這份不安，最後對文森·凡戴克製作的特效妝滿意至極。

右上圖：由丹尼爾·帕克和巴利·高爾團隊設計製作HBO迷你影集《核爆家園》的特效妝。透過化妝表現出人暴露在輻射線下的悲慘狀態。

WAR
STORIES

奮戰日記

我們透過才華、團隊合作、藝術的輝煌等美麗的故事
讚頌著特效化妝師的赫赫功勳，
本篇我們將稍微轉換成另一個視角。
本章我想試圖掀開覆蓋傷口的結痂，重新提起
那些不想讓人觸及的傷口、至今尚未癒合的痛苦。
電影業界並非天天都過著美好燦爛的日子。
下面我們就來看看臭氣薰天、汗流浹背、糾結矛盾、
災禍意外、恥辱傷痛等，耐人尋味又精彩不斷的故事。

黛碧‧海倫(Tippi Hedren)和第2丈夫諾爾‧馬歇爾(Noel Marshall)決定耗資500萬美金拍攝一部家庭電影《凶險怒吼(Roar)》(1981),描述一個家庭來到非洲和一群獅子生活的故事。這部電影直到完成花了很多年的時間。另外,兩人希望在開拍的第一天拍攝令人印象深刻的鏡頭,以便吸引更多投資者的加入。因此喚來2頭不同獅群的雄獅來到拍攝場地內,讓牠們相互鬥爭。大概內容就是諾爾會像「百獸之王」一樣,將兩頭雄獅分開。

直到第2顆鏡頭都還很順利,到了第3顆鏡頭,諾爾的手被咬了,動脈大量出血。大家都驚慌失措,紛紛四處奔逃。我越過防護欄大叫:「不要讓他流血過多死亡!直接用手壓住止血!」

我曾當過童子軍,受過急救訓練,所以我知道若不做任何緊急措施,諾爾將命在旦夕。但是我們被禁止進入獅子野放的場所,並且劇組曾警告若有人進入護欄圍住的區域,立刻解聘。所以沒有人聽我的話,因此我進入護欄中,並且跑到諾爾的身邊。

傷口看起來就像生雞肉一樣。最駭人的是,你可以穿過手的傷口看到地面的草。我拿了椅墊之類的東西夾住諾爾的手,緊緊壓住。

然後我對諾爾說:「躺下,陷入休克狀態就會暈倒了。」但是他只是一味地哭泣喊叫,我不得不絆倒他一隻腳,讓他躺在地上,並且怒吼:「躺下!」

這個故事就發生在身為專業特效化妝師的我,第一次參與電影製作的當天。

『傷口看起來就像生雞肉一樣。』

到了拍攝的後期,我還曾協助攝影導演楊狄邦(Jan de Bont)逃過差點被獅子襲擊的危機。因為我離他最近,所以邊跑邊叫,還揮舞著棍子驅離獅群。經過好幾個月後,我還目擊了某位工作人員因為困在籠子中,所以被頭埋進土中、處於發情期的鴕鳥攻擊。我趕緊跑到籠內驅離鴕鳥,並撲向鴕鳥用手勒住牠的脖子,對牠拳腳相向,但是牠立刻用力踢我的小腿。

我明明如此顧慮大家的安危,但某天第一副導演來到化妝室對我說:「你,被解雇了!」然後罵聲不斷,不斷斥責我做了不必要的事。我請他息怒,但是他完全聽不進去。因此我不客氣地回他:「喂,在我們老家才不吃你這套。」

儘管如此,他依舊不斷咒罵,所以我打他一拳。

在夕陽的餘暉下,當我正要開車揚長而去時,目送我離開的工作人員為我響起熱烈的掌聲。

肯‧迪亞茲(Ken Diaz)

第268-269頁:電影《萬惡城市(Sin City)》(2005)飾演馬弗的米基‧洛克(Mickey Rourke)。一旦有人惹到他就完蛋了,這點葛雷‧尼可特洛一定深有感悟。

左圖和上圖:電影《凶險怒吼》的演員學到世上有絕對無法馴服的獅子。

由羅傑‧狄金斯（Roger Deakins）擔任電影《刺激1995（The Shawshank Redemption）》（1994）攝影導演，視聽影像絕佳，而羅傑是所謂的「自然主義」者。他認為所有的光都必須從特定場所照射，絕對不使用任何「好萊塢魔法」。

某一天，在一場法庭戲中，我負責為提姆‧羅賓斯（Tim Robbins）畫特效妝，讓他看起來更年輕。但是，提姆旁邊有一大片的窗戶，由外射入的光線強烈地打在他一邊的臉。

我和羅傑說：「因為那道光，提姆會看起來很老。是不是也可以在另一邊打光。這樣就可以兩邊平衡」。他回答：「另一邊的光？那是甚麼光？」

我說：「我並不知道，但是有其必要。」

結果我的抗議奏效，羅傑稍微加上一點反射光，讓提姆一邊的臉也稍微有些打光。有時比起特效化妝，攝影導演會以其他的事為優先考量，但是明確表達自己的意見很重要。

凱文‧海尼(Kevin Haney)

電影《搶救雷恩大兵（Saving Private Ryan）》（1998）的工作，就像未使用實彈的D日，節奏明快，非常耗費體力又驚心動魄。但若這部電影是由史蒂芬‧史匹柏導演、湯姆‧漢克主演，一切就說得通了。而且這部電影對我個人來說，也有很重大的意義。因為我的父親曾以英軍的身分，參與D日諾曼地登陸的劍灘作戰地區。

史蒂芬‧史匹柏預定在電影開拍的前一天來到現場。我一再和製作人伊恩‧布萊斯（Ian Bryce）表明會需要比劇本所寫內容還要多的假體。這是因為在劇本中，雖然有寫出主要

角色的傷亡橋段，但是其他次要角色、群眾演員、特技演員等部分都沒有詳細描述。

而和主要角色出現在同一場景的士兵們，我也同樣必須準備畫有受傷特效妝或中彈的皮膚假體。而且其他場景也需要中彈的皮膚假體。雖然這部電影中是以有限的特技演員不斷輪流交替出場，但是為了不讓人知道是同一個人，使用的面具都必須畫上不同的妝容。但是在這個時間點伊恩和我說：「不需要，只需要劇本有寫的部分即可。」

我很堅持自己的意見，並且說：「史蒂芬第一天一開拍就會改變這個想法，絕對！」

總之，我和康納‧歐蘇利文（Conor O'Sullivan）都覺得有其必要，並且準備了所有的假體。雖然這些部分未包括在預算內，但是我們都會預先準備。因為我知道當第一批假體開箱時，製作團隊就會出這筆費用。不過我很不建議大家採取這種做法。

然後在開拍的第一天，拍攝登陸的船艦時，史蒂芬回頭說：「我想拍攝額頭被槍擊中的傷口。」因此我們打開了裝有假體的箱子，並且取出額頭假體當場為演員上妝。後續海邊的拍攝也發生同樣的情況，之後我們每天都因應史蒂芬的需求當場製作新的傷口。

洛伊絲‧伯韋爾(Lois Burwell)

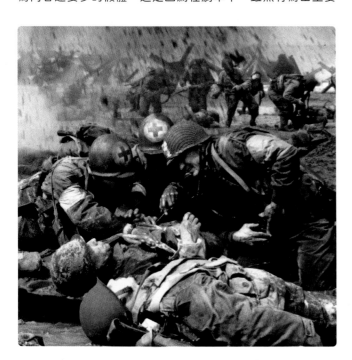

上圖：在電影《刺激1995》中，提姆‧羅賓斯透過凱文‧海尼的特效妝重返年輕。

左圖：史蒂芬‧史匹柏導演的電影《搶救雷恩大兵》，是一部少見的正宗戰爭電影，讓人有身歷其境的感覺。

「你開心嗎？」

這是史坦·溫斯頓秉持的信念。當事情的發展變得不如預期時，父親就會這樣說：「大家請想想自己在這裡做甚麼？各位不是在治療腦瘤，而是在製作電影。」

父親的團隊當然也很希望可以達成目標，因此每個人都必須全力以赴做到最好。但是總歸一句，他們的工作是在製作怪獸！他們是一群正在實現夢想的怪獸迷。

父親並非總是在開玩笑，在1970年代的他更精神緊繃。而在電影《心靈之聲(Heartbeeps)》(1981)的工作，改變了原本的父親。當時因為明膠妝容無法乾燥變硬，所以在拍攝的過程中漸漸融化，因此他情緒已瀕臨崩潰。

然而某天演出這部電影的柏娜黛特·彼得絲(Bernad-ette Peters)看著滿臉愁容的父親說：「怎麼了嗎？」

然後，父親開始滔滔不絕地說出各種問題，她聽了之後微笑說：「嘿，史坦，這只不過是部電影，放輕鬆，好好享受其中。」

多虧柏娜黛特·彼得絲的這番話，父親從那天起就以「開心」為最高宗旨。

麥特·溫斯頓(Matt Winston)

下圖：科幻喜劇電影《心靈之聲》，史坦·溫斯頓正在製作柏娜黛特·彼得絲特效妝的塑型。

右頁左上圖：在同一部電影中，以拍立得連續拍下充滿魅力的照片，其中一張是飾演阿庫亞的柏娜黛特·彼得絲，和飾演瓦爾的安迪·考夫曼(Andrew Geoffrey Kaufman)相擁。

右頁右上圖：以拍立得連續拍下阿庫亞(由柏娜黛特·彼得絲飾演，左)、卡茨基爾(由傑克·卡特Jack Carter飾演，中間)和瓦爾(由安迪·考夫曼飾演，右)的一張照片。這部電影讓史坦·溫斯頓第一次獲得奧斯卡的獎項提名。

右頁下圖：音樂劇電影《新綠野仙蹤》(1978)中，西方壞女巫艾薇琳(由梅布林·金Mabel King飾演)和好朋友史坦·溫斯頓。

『這只不過是部電影，放輕鬆，好好享受其中！』

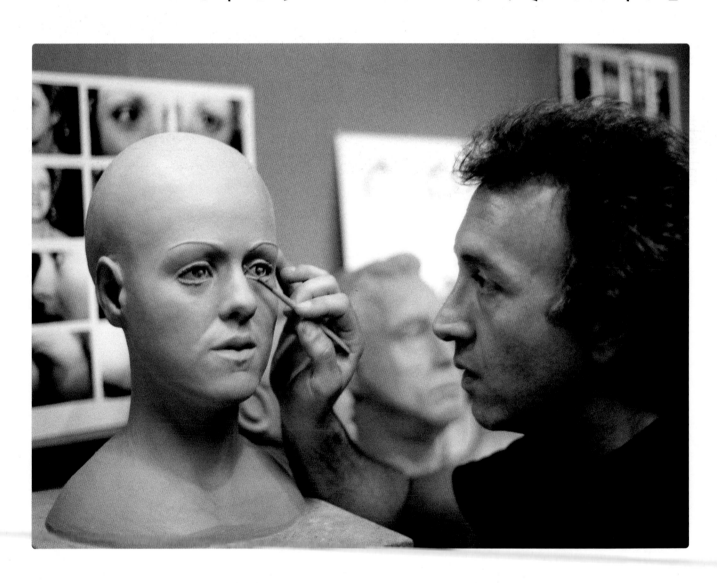

117 1ST position

67

在拍攝電影《屍變(The Evil Dead)》(1981)時，我們已經得向演員們說明所謂「特效妝臨界點(補妝)」的狀況。這是發生在演員再也無法忍受特效妝，而從臉上撕下假體後大哭，並且逃離現場的時點。

原創系列電影《屍變》(又名鬼玩人系列電影)幾乎所有演員都已達到了「特效妝臨界點」。「快點從臉上卸下這個煩悶的妝！」

這時我們必須讓演員冷靜。費德·阿瓦雷茲(Fede Álvarez)導演版的電影《屍變(Evil Dead)》(2013)中也有同樣的狀況。珍·莉薇(Jane Levy)一邊咒罵「我真是受夠了！」一邊離去。

原本人類對於可以忍受的範圍就有極限。在電影《鬼玩人：復活(Evil Dead Rise)》(2022)中，有位演員在整部電影約3分之一的時間都處於被附身的狀態，當然這段時間裡她全身都是特效妝的樣子，相當辛苦，無庸置疑。但是我都會一直和大家說：「請冷靜，我知道大家都很不舒服，但是以前可不是這些東西。」

在第一部電影《屍變》中負責特效化妝的湯姆·蘇利文(Tom Sullivan)，是一位很貼心的人，當時已盡他最大所能。然而在用石膏爲貝西·貝克(Betsy Baker)的臉部翻模時，將眼睫毛都全部拔掉了。往模型內側一看，完整黏著兩邊的眼睫毛。

對於貝西整個眼睛要戴上隱形眼鏡也很令人苦惱。我們嚴厲說明了這個隱形眼鏡一次只能戴15分鐘，一天最多只能戴5次。如果不遵從使用方式，眼睛氧氣獲取的氧氣不足將會導致失明。

因此要在這15分鐘內拍攝2或3個鏡頭，這又是一大挑戰。有一個場景是貝西要用刀子襲擊我，但因爲是不透明的隱形眼鏡，她完全看不到任何東西。這場戲我演得超逼真，因爲我很害怕自己很可能會真的被刺中。總之現場工作很辛苦。

在電影《鬼玩人：復活》中，眼睛的部分全部用數位特效處理。拍攝時間沒有限制，演員也看得一清二楚，獲得極大

的幫助。因此我們向大家說明了當時的情況。因爲原本可能會是更艱辛的拍片狀況。

在第一部作品拍攝結束時，不論哪一位演員都再也聽不進我們製作團隊的解釋。然後到了第2部作品時，有位名叫泰德·雷米(Ted Raimi)的男演員可完全體驗到這部作品辛苦得讓人想逃。在第2部作品中，由60歲的演員盧·漢考克(Lou Hancock)飾演亨利·艾塔的角色。考慮到年齡的關係，導演山姆·雷米很猶豫是否讓她穿上巨大的怪物皮套。另一方面，山姆的弟弟泰德很嚮往當一名演員，也想加入電影演員工會。因此山姆讓泰德飾演被附身的亨利·艾塔，這樣泰德就可以加入演員工會。

但是等待他的是殘酷的試煉……。

我們在北卡羅來納州拍攝，正值夏季，天氣酷熱到連當地的工作人員都感到不好意思地對我說：「布魯斯，真的很抱歉，通常很少有連續3週都超過38度的天氣。」

我們的片場搭建在高處，建築物釋放出的熱氣全數往上升，現場又沒有空調，全身穿上怪物皮套的泰德，一到了拍攝空檔，就會倒在蘋果箱上。他只會脫去面具透氣，而且不斷喝開特力運動飲料。有一個鏡頭是亨利·艾塔的身體往上升起，還要一邊大笑一邊轉圈。因此泰德要安裝護具吊高。他的皮套都被汗水浸溼，每次旋轉就會噴到工作人員身上。我真的沒有誇張，汗水真的會從皮套飛濺出來。

KNB EFX特效工作人員大家都充滿黑色幽默。他們每天拍攝結束，從腳脫去泰德的皮套時，就會趁本人不注意的時候將汗水倒入紙杯中。然後還會標上日期，再放到層架上，然後相互討論：「哇！今天量很多耶，昨天有點少。」

這是我第一次看到的汗水而有令人作嘔的感覺。

我們只有星期天才沒有拍攝，山姆就會準備烤肉。泰德雖然也會來參加，但是打聲招呼後，就會立刻倒在沙發後面，因爲他的體力消耗殆盡。不過山姆並不在意，還說：「這是你要面對的問題，你想要當演員吧？既然這樣就得維持專業，努力到最後。」

因此我會對年輕演員說：「這裡的藝術家和技術人員都擁有十多年的經驗，能夠減輕你們許多負擔，而且這部電影使用了最好、最新的機器，是最棒的團隊！請各位好好想想自己有多幸運！」

布魯斯·坎貝爾(Bruce Campbell)

左下圖：布魯斯·坎貝爾在恐怖喜劇電影《鬼玩人(Evil Dead II)》，和恐怖的皮威(Pee Wee)對視。皮威則由葛雷·尼可特洛操控。

左頁圖：電影《鬼玩人》的拍攝現場。山姆·雷米導演在布魯斯·坎貝爾飾演的邪惡艾許身後一起合照。

左圖:「先生,最後再來一片薄荷威化餅吧!」。泰瑞·瓊斯在電影《脫線一籮筐》中飾演霸王餐先生不斷嘔吐,一如文章所述,他身上還穿戴著由克里斯多福·塔克設計、奇特又滑稽的特效妝。

上圖:為了操作霸王餐先生的巨大肥肚,泰瑞·瓊斯依照克里斯多福·塔克想出的好辦法行動。

在製作電影《脫線一籮筐》(1983)霸王餐先生(Mr.Creosote)的特效妝時,我想要以幽默取代寫實的形式來表現這個角色,我希望讓觀眾感到好笑而非反感。

但是拍攝過程一點也不好笑,現場可怕得讓大家真的想吐。拍攝地點位於西倫敦的餐廳,那天日照強烈,室內就像一個熔爐般酷熱。

我們將嬰兒食物充當嘔吐物,房間瞬間都是嘔吐物。因為天氣炎熱,一下子就腐敗飄散出惡臭。真的是臭到無以復加,而且味道一天比一天重,最後大家真的都吐了。

我每次都跑到外面深呼吸好幾次,再回到餐廳做該做的事,然後一旦結束,又會盡快衝到外面。但是飾演霸王餐先生的泰瑞·瓊斯(Terry Jones),維持著奇特的特效妝,身上流著腐敗的嬰兒食物,而且只能老實待在片場。

我實在無法想像他是怎麼忍耐這一切。

克里斯多福·塔克(Christopher Tucker)

『真的是臭到無以復加,
而且味道一天比一天重。』

我記得有位演員會一直低頭看著手機,所以我總是和她說:「請把頭抬高,不然我無法看清楚你的臉。」

然後她就會抬起臉來,但是沒多久又開始看手機。就這樣連續好幾天,某天我決定只在她的額頭上妝,並且說:「好了,妝畫好了。」

她一抬頭,向我抱怨:「等等,不是只畫好額頭嗎?」

我說:「如妳所說,因為我只看得到額頭。」

從此以後,她就不再看手機了。

倫納德·恩格爾曼(Leonard Engelman)

我曾經沒有預約就打電話到羅伯·巴汀的工作室,並且詢問是否有工作。然後因為造型的工作有空缺,對方立即採用了我。我一去面試就直接工作了13個小時左右。

羅伯每隔30分鐘就會看看我的進度並且和我聊天。聊到最後,他忽然提起自己曾經擔任電影《突變第三型》的特效化妝。我說:「真的嗎?我看過那部電影。」

他又說:「我在拍攝期間曾連續7天熬夜,然後開車回家時,大家都阻止我說:『不要開車,你太累了』。但是我回答:『沒關係』就往回家的方向。等我回過神,我在駕駛座上,然後車子停了下來,因為我撞到了護欄。」

麥克·馬里諾(Mike Marino)

我第一次黏貼假體是在雷利·史考特導演的電影《黑魔王》(1985)。那真的是一部歷經千辛萬苦的作品。

我收到進度表後，就在特效化妝部門負責人彼得·羅勃-金(Peter Robb-King)的指揮下，依照進度製作特效妝，但是我突然收到緊急更改的要求：「不，不拍這個場景了，先做這個……。」

很多特效妝在穿戴時都需要一些時間。但是，即便是花了3小時以上的妝，一旦有所更動，就必須卸除所有的妝，然後處理其他角色的特效妝。若要選出特效妝作廢演員第一名，那就是可憐的比利·巴蒂(Billy Barty)。如果我記得沒錯，他連續31天全身都畫了特效妝，但是拍攝的鏡頭全部都被刪減。

你完全無法預測收到的通知會是哪一位演員，或是哪一種特效妝要作廢。雷利·史考特曾經莫名有個想法，然後突然要求我們做出木乃伊妝。我去找了護理師，請他幫我將繃帶分開，然後我混合了幾種顏色後，將顏色塗在繃帶，再和尼克·杜德曼兩人一起，當場將特技演員化妝成木乃伊。

我也曾為飾演岡普的大衛·班奈特(David Bennent)畫特效妝。某天他來到拍攝現場，打開泡在水中的瓶子，然後全身都沾到水，而使特效妝變得一團糟。湯姆·克魯斯看到這個景象，責備他說：「不要這樣！這樣會對不起我、你自己、和洛伊絲，還有這部電影。」

我常心懷感激地想起那一刻，因為湯姆的話似乎挺奏效的，大衛後來的態度大有改善。

眾所皆知，這部電影工程最浩大的特效妝之一，是飾演黑魔王的提姆·柯瑞。因為是很龐大的作業，所以尼克和我兩人處理。在試拍時，則由其他工作人員第一次為他上這個特效妝，但是上妝時卻不允許我們進入化妝室。我們第一次看到完妝，是提姆裝扮成黑魔王來到片場拍攝時。

隔天，交由尼克和我實際為演員畫特效妝，但是我們卻不知道該如何黏上所有的假體。為了準備，我們早上5點前就到達，而提姆也已經在現場等候。然而他全身都是膨疹和水泡，現場所有工作人員都嚇了一跳。

提姆問：「嗯，我該怎麼辦？」

我回答：「我和尼克都不會幫你化妝，我們先等負責的人來吧！」

然後我們打了幾通電話後，就坐著喝茶。雖然我們不知道試妝是如何上妝的，但是提姆在那時產生的傷直到痊癒，大約等3週半之後才能開始拍攝。

提姆再次回到拍攝時，我們並非直接將這些精密的假體黏在他身上，我們必須考慮到他的皮膚才剛受過傷。尼克改變支撐角的頭套設計，降低造型物對皮膚的壓迫，但這只不過後續眾多修改的第一步。當初著裝需要12個小時，但最後可縮短為5個小時半。

拍攝時間最長的一場戲是「魔王宮殿」。我們工作最早

結束的那天已拍到半夜12點半，而那天是在早上5點開始拍攝。有時工作時間甚至將近22個小時。甚至沒有時間回家，所以會在工作室睡2、3個小時後再繼續工作，這就是當時大概的情況。

即便在這種情況下，提姆真的很棒。他是我至今工作中遇到最優秀的演員之一。忍耐性高又有幽默感，為人風趣，演技更是卓越非凡。

他是這部電影的第一大功臣。

洛伊絲·伯韋爾(Lois Burwell)

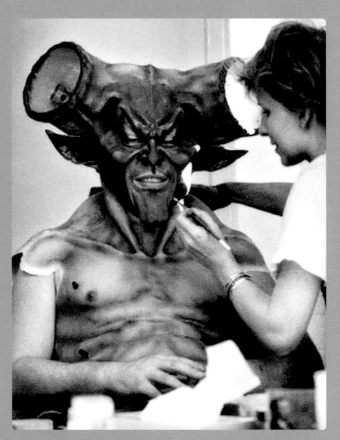

上圖：洛伊絲·伯韋爾在雷利·史考特導演的《黑魔王》中為提姆·柯瑞
畫上羅伯·巴汀製作的特效妝。

演出電影《養鬼吃人2(Hellbound：Hellraiser II)》(1988)和《夜行駭傳(Nightbreed)》(1990)時的司機是同一位。每天坐著他開的車從我家來到派恩伍德片場。有次他說：「之前我還有接送拍攝電影《黑魔王》的提姆·柯瑞」。

我說：「啊，是喔！」

他接著說：「對啊，就像今天一樣，他就坐在你現在坐的位置要去派恩伍德片場。剛開始幾天他很有精神，坐得很挺，還和我談天說地，我覺得他是很親切的人。

但是隨著拍攝進度，他漸漸變得安靜。而且拍攝結束後，他的臉色變得好差。坐車時身體縮在一邊，低著頭一言不發。」

道格·布萊德利(Doug Bradley)

電影《天禍 (Invaders from Mars)》(1986) 這部作品是我第一次在現場擔任特效化妝團隊的現場總指揮。我從中學到很多，但是我記得自己壓力大到淋浴時頭髮大把大把的脫落。

當時史坦·溫斯頓做好萬全準備後，為了電影《異形2》的工作前往英國。他一出發沒多久，製作方就立刻對我說：「好了，你們現在每天都得工作18個小時。」

在當時的那個時代，製片方強硬要求工作人員超時工作並不會有任何問題。我們也曾連續24小時工作。即便有工作人員因此在回家時發生事故，他們也不會被追究任何責任。

但是我有一張王牌。那就是打電話給史坦，一五一十告訴他現場狀況。然後，我真的就這麼做了。我打電話給史坦說：「我們被威脅如果不照做就會被告。例如……」

史坦說：「把電話給製片方。」

我將電話轉給製片方後，史坦就開始怒罵，相反地製片方說話變得越來越小聲，開始支支吾吾說：「哎呀，史坦。不是不是，你誤會了，史坦。我們不是好朋友嗎？蛤？不不不，

史坦，你冷靜，蛤？你說甚麼？」

終於，他把話筒交還給我，之後狀況就改善許多。我們獲得更多的尊重。那天我學到了，為了保護自己和團隊，你必須和討厭的傢伙對戰。

不管我們對待他人多和善，對方不一定會同等以待。尤其對人頤指氣使的製片方。自從那天之後，我絕對會堅持自己的信念。

幸好，頭髮又長出來，現在也還保持頭髮茂密的樣子。

艾力克·吉利斯 (Alec Gillis)

下圖：在陶比·胡柏 (Tobe Hooper) 導演翻拍的作品電影《天禍》中，史坦·溫斯頓指定由艾力克·吉利斯擔任怪物團隊的總指揮後就前往英國。

右頁上圖：為了電影《終極戰士》，健壯的凱文·彼得·霍爾穿上史坦·溫斯頓工作室設計的外星人皮套。

右頁左下圖：在電影《終極戰士》的現場，重新拍攝的凱文·彼得·霍爾。

右頁右下圖：從左至右分別是薛恩·馬漢、王孫杰、史坦·溫斯頓、布萊恩·辛普森 (Bryan Simpson)、凱文·彼得·霍爾、夏倫·西亞 (Shannon Shea)、理查·蘭登和馬特·羅斯。

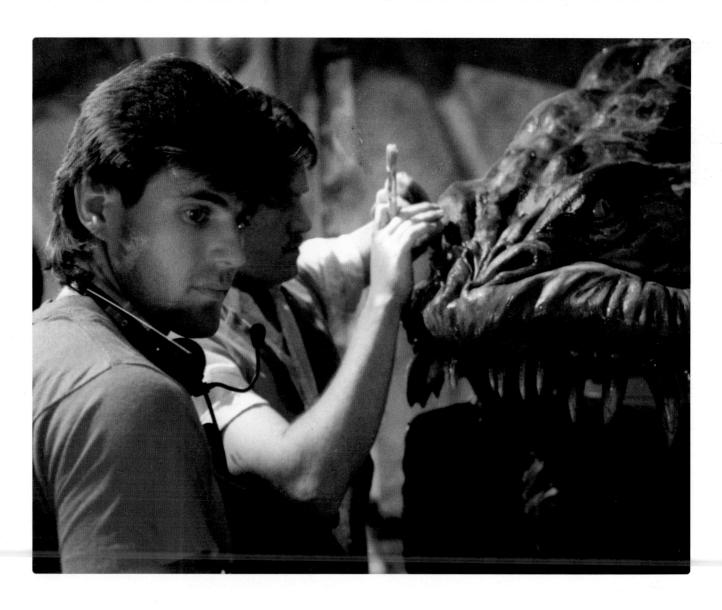

尚-克勞德·范·達美(Jean-Claude Van Damme)在前期飾演終極戰士時，這個角色還被稱爲「獵人」。他在演員方面的經驗尚淺，第一次擔任皮套演員。

每次爲了測試而來時，我們會讓他穿上各種版本的皮套，包括綠幕用的紅色皮套、完整的彩色皮套等。然後有個共通的好處，就是爲了方便演員呼吸都沒有安裝臉的部分。

後來測試結束，讓他穿上最終版本的皮套時，當然連整張臉都遮住。

結果他開始抱怨說：「等等，爲何要遮住臉？我可是一位演員，不好好露臉這像話嗎？」

當場不知道是誰也說同樣的話，我說：「沒有人和你們說明這是甚麼工作嗎？」

王孫杰(Steve Wang)

『我可是演員，不好好露臉這像話嗎？』

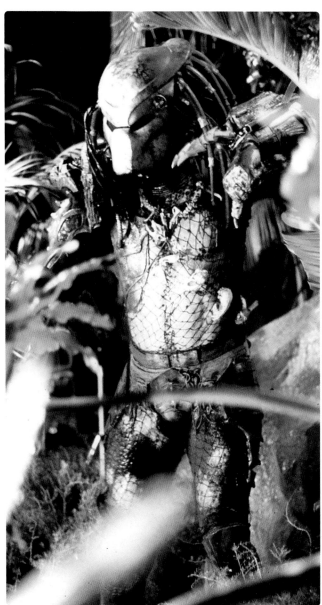

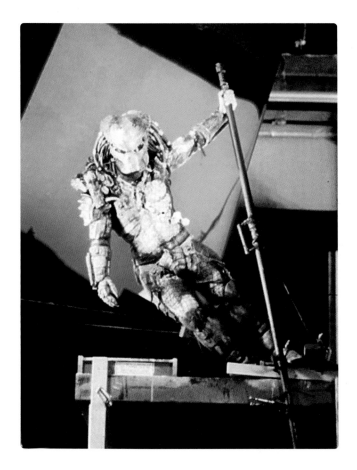

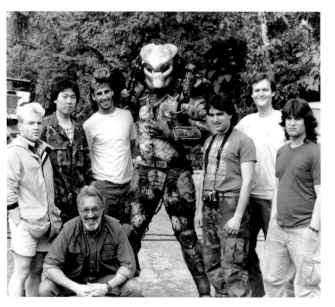

355假肢黏合劑在禁止銷售之前，在業界廣爲流通，而且又很好用。因爲黃膠是類似松脂的材料，會令人發癢、形成結晶、容易產生裂痕，相較之下355黏合劑好用多了。之前，曾發生鬍子用黃膠黏好變硬後斷裂的情況。

其實355黏合劑是在越南戰爭時醫護兵用於填補傷口。這個知識對於在拍攝電影《血腥戰場(Mindwarp)》(1991)期間，我因爲挖掘地下填埋場手指受傷時大有幫助。那個環境真的很惡劣。

總之，我向他人拿了一些355黏合劑，並且直接塗抹填補傷口。效果極佳。可惜的是再也買不到了。

布魯斯‧坎貝爾(Bruce Campbell)

《恐龍家族(Dinosaurs)》(1991～1994)是我經手的電視影集中，最讓我備感壓力的作品之一。在影集中會使用24個機械頭，而且分別有18～30種功能。在一開始的場景中就不斷故障，每次都必須中斷拍攝。每次機械一壞我就要跑過去修理，這時我都會對迪士尼的高層說：「每中斷1分鐘，就會損失8萬美金。」我認爲不好好解決，會造成很大的麻煩。

在第2季時，我將頭部拆開重新製作。在第3季時，從未發生因故障中斷拍攝的事。只要這樣就輕鬆多了。雖然發生了很多事，但這個節目成了我很滿意的作品。

約翰‧克里斯威爾(John Criswell)

上圖：355黏合劑曾是假體接著劑的經典選擇，但經過長期停止生產後，現在只當成在陶瓷作畫的顏料。

下圖：以6500萬年前爲背景的情景喜劇《恐龍家族》。

右頁左圖：傑克‧尼克遜在麥克‧尼可斯(Mike Nichols)導演的電影《狼人生死戀(Wolf)》飾演狼人，並且由里克‧貝克負責特效妝。

右頁右圖：這是全新的狼人(由傑克‧尼克遜飾演)特效妝特寫，妝容是由里克‧貝克負責設計。

『我認為不好好解決，會造成很大的麻煩。』

我剛開始完全不了解爲何電影《狼人生死戀》(1994)的製作團隊會找我。我說：「這部電影並沒有很需要特效化妝，傑克·尼克遜也不是很狂野的狼人，即使變身應該也不會有太大的改變。即便需要特效妝應該也只需要一點點。」

他們聽了我的話後說：「所以才想委託你啊，你可以了解這部電影的本質。」

我表示若由我製作，我必須直接和傑克碰面，給他看設計，並且討論特效化妝的部分。他們聽了回覆：「你說甚麼？那麼大牌的演員怎麼可能輕易說見就見。」

我說：「這樣的話，我會拒絕這份工作。第一次見面就突然要爲他上特效妝，這樣更不合理吧！」

對方沉默了一會兒，然後說：「我知道了，我們去傑克的家，你們討論45分鐘，然後處理造型所需的翻模作業。」

我說：「我仍舊拒絕，在傑克家只能討論概念，我無法在他的廚房翻模。」

結果，我拿著用Photoshop做好的設計草稿來到傑克家，是棟比想像中小的房子，但是牆壁掛著畢卡索和雷諾瓦的真跡。終於傑克穿著豹紋的鞋子走下樓。傑克說：「恐怕這會是第一部沒有特效化妝的狼人電影」。

我說：「我們的想法幾乎一致。雖然不可能完全沒有，但是只需要一點點留意細節的特效妝」。

我讓他看設計草稿，傑克對此感到滿意。

最後，我們用了傑克爲其他電影做的臉部模型，而且在製作上相當順利。後來，我想要試妝就拜託製作團隊，爲我們空出時間。直到傑克現身等了好幾個小時，等到我們以爲他要坐到化妝室椅子上時，他一邊和朋友聊天一邊開始抽雪茄。

我說：「傑克，這個很容易使接著劑著火。」

但他只是將煙吐在我的臉上，並且說：「那請小心。」

等特效妝畫好時，他照著鏡子問我：「鼻子的形狀太好看了，要很奇怪才可以，你有假鼻子嗎？」

我說：「沒有，我沒有。」

傑克的專屬化妝師史蒂芬·阿布拉姆斯 (Steve Abrums) 說：「剪下海綿黏在鼻子上。」

用海綿將鼻子稱大後，傑克說：「這樣好多了。」

我說：「我不認爲。」

傑克對我說的話報以犀利的眼神。

我說：「這個角色是狼人吧！又不是豬人，這樣就變豬人了！」

傑克大發雷霆，我則毫不在意，因爲我真心這麼認爲。

我跑到導演麥克·尼可斯的身邊，對他說：「等等傑克就會過來，因爲他的鼻子黏了奇怪的海綿，你先讓他在這個狀態下試拍，然後我希望你跟他說：『你鼻子裝了甚麼？先拿下來一下』，我想確認那個妝容在影像裡看起來如何？」

後來傑克過來試拍影像，然後麥克請他拿下海綿，傑克滿臉怒容地瞪著我，因爲他知道我曾和麥克說話。

試拍結束後，傑克回到化妝室的椅子，我開始幫他卸下特效妝，內心早有心理準備他會說「你明天就不用來了」。但是卸完妝後，傑克看著我不懷好意地笑著：「里克小弟，我們就來好好合作吧！」

我不知道這究竟是怎麼一回事，但是這就是傑克。他一直都是這樣，我們只能單方面地接受這樣的他，結果這部電影成了一份相當愉快的工作。

里克·貝克(Rick Baker)

電影《第九禁區》是在南非的約翰尼斯堡拍攝。當時的政局持續不穩,拍攝的地區位在索維托黑人居住區的中心地帶,而鄰近的亞歷山大鎮正在發生暴動。喬·鄧克利(Joe Dunckley)和我是所有特效化妝與裝備管理的負責人,像是外星人的皮套、由操偶師操作跳動的異形卵、研究室奇特外星人解剖戲的特效、覆蓋全身的皮套、小克里斯多佛·強森一角的服裝,當然還有魏克斯變身戲的特效妝,再加上外星人的武器——那把超巨型的槍,總之我們管理的物品多得和山一樣。

有個事件我至今依舊難忘,就是在貧民區中心地帶拍攝時發生的事。時間已到了深夜時分,當天工作已經結束。但是同一個場景的拍攝尚未完成,而明天一早又得開拍,所以就這樣維持片場的模樣回家。道具和假體也全都留在現場。因為劇組有聘用當地的男性負責夜間守衛,所以我和喬在回去前先和他碰面,要向他說明這裡放置的一切拍攝用品有多重要。

正要見面時,他坐在像似垃圾山的道具堆上。我們向他叮囑:「這些很重要又價格不斐,希望多多留意,一定要幫我們看好。」

他看向我們,然後從口袋掏出槍來說道:「若有誰敢靠近,我就開槍!」

我們趕緊制止他說:「不是不是,不要開槍!只要威脅並把他們趕跑就好了。」

莎拉·魯巴諾(Sarah Rubano)

自從參與過電影《即刻獵殺(The Grey)》(2011)的拍攝後,我就拒絕所有在雪中拍攝的電影。這部電影在加拿大英屬哥倫比亞省史密瑟斯鎮的多天拍攝,真的十分酷寒。氣溫竟然是零下22度。

由於氣候實在過於嚴寒,即便已經在血漿中加入伏特加和防凍劑,當我們將血漿從1加侖的水箱倒出時,血漿依然在倒出的瞬間就凍結,尚未落到地面時早已變成冰柱。

有時臨時廁所的門還會因為凍結打不開,裡面的人就必須踹門大聲求救,經過30分鐘左右才好不容易出來。

但是連恩·尼遜(Liam Neeson)只穿一件羽絨外套拍攝,我似乎沒有甚麼好抱怨的。老實說,他沒有凍傷,沒有因為肺炎死亡真的是奇蹟。我層層疊疊穿得非常臃腫,但是依舊覺得冷到不行。我曾發生差點死掉的事件,這件事即便是連恩,一旦遇到也會有所怨言吧!

在要開始拍那個場景時,導演們對我說:「野狼必須要在那邊那棵樹的位置,可以移過去嗎?」

我說:「當然,沒問題」。

我將電子動畫技術製作的野狼揹起,開始走向那棵樹。突然間,我的身體往下陷入雪中,甚至埋到肩膀。無可奈何之下,我把野狼往前拋出,再抓住它,試著慢慢將身體拉向野狼,慢慢前進。

終於我到達了那棵樹,安裝好野狼時,無線電傳來聲音:「很好,在拍攝期間就藏在那棵樹的後面。」

我依照指示繞到那棵樹的後面,又陷入雪中約3公尺。當我伸出手想抓住樹枝之類的東西時,我發現自己就在懸崖邊。那棵看起來尋常普通的大樹,竟然是生長在崖邊的30.5公尺,誰都不知道這樣的地方會有懸崖。

我差點要喊出:「已經不行了!我會死在這裡⋯⋯」

幸好,事情沒有發展成那樣,但是真的怕死了。從此以後我再也不接在雪地的工作。

邁克·菲爾茲(Mike Fields)

上圖|在拍攝電影《第九禁區》時,沙拖·卡普利飾演的角色是不幸的魏克斯·凡得莫威,而莎拉·魯巴諾正在為他戴隱形眼鏡。

特效妝通常都很精細。而大部分的導演都從遠景開始拍攝，然後到當天結束時才拍攝特寫，因此這時特效妝通常都會崩壞。

在拍攝電影《奧茲大帝》(2013)時，我和蜜拉·庫妮絲(Mila Kunis)同心協力完成很棒的工作。我無法用簡單幾句話道盡蜜拉的優秀。只不過為了避免她因為大口吃三明治、躺在椅墊而將女巫妝毀了，我得常常在旁邊盯場。儘管如此，蜜拉絲絕不會面露不悅。我經常確認特效妝的完好，還會為她補妝，她一定會有很大的壓力。但是沒辦法！老實

說，在做那部電影時，一刻都不得閒。

經過14個小時的拍攝後，蜜拉的特效妝崩壞，甚至已到了無法再補妝的狀態，導演山姆·雷米卻說要拍她的特寫鏡頭。我一提出抗議，山姆就說：「之後再修片就好。」

但是我不喜歡利用後製修片。我希望直接使用現場拍攝的影像。因此，我說服山姆一早先拍蜜拉的特寫鏡頭。這種情況發生很多次。然後拍好的影像當然很漂亮呀！

這才是特效妝應有拍攝的方法。

霍華德·柏格(Howard Berger)

『老實說，
在做那部電影時，
一刻都不得閒。』

左頁：在拍攝電影《奧茲大帝》時，蜜拉·庫妮絲正被畫上美麗的特效妝，她飾演的角色是希奧多拉。

下頁：飾演西方壞女巫希奧多拉的蜜拉·庫妮絲，在山姆·雷米導演的電影《奧茲大帝》中施展魔法。

第284-285頁：為了讓所有的溫基國士兵都可護衛翡翠城，吉諾·克羅尼爾正在為他們做準備。

『不論是化妝，還是維持妝容，
都不是一件簡單的事。』

電影《星際爭霸戰：浩瀚無垠》中，伊卓瑞斯‧艾巴（Idri-s Elba）的特效妝每天都是由維納‧普雷托烏斯（Werner Pretorius）和我負責。由許多矽膠假皮組成的假體奇重無比，伊卓瑞斯在甚麼都還沒有穿戴的時候就已經滿身大汗。因此再加上化妝並且維持妝容，實在是非常困難。

拍戲的時候我一直在伊卓瑞斯的身旁隨時待機。然後在拍攝前後，我會用很大的浴巾擦去他耳邊流下或從各處噴出的汗水。

拍攝初期我曾經提議：「可以讓他光著身體嗎？這樣會更輕鬆。」不過一下子就被拒絕了：「不，不會這麼做。」

真是可惜。

在拍攝接近尾聲時，伊卓瑞斯飾演的克羅，有場從外星人變成人類的場景，他想盡量呈現出憔悴不堪的模樣，而偷偷離開現場運動。因為多了這個舉動，的確變得很容易爆汗。

服裝部門的工作人員走出帳篷告訴我，「他在那邊做伏地挺身，你應該知道吧？」

我跑過去指著一旁工業用的大電風扇說：「用那個讓身體降溫。」

但是伊卓瑞斯卻說：「不需要，我不怕熱。」

其實我擔心的是妝會花掉！我人生第一次如此賣力工作。

邁克‧菲爾茲(Mike Fields)

我和米基·洛克第一次的合作是電影《天堂之門(Hea-ven's Gate)》(1980)。他是來自紐約超受歡迎的大明星,因而受到特殊禮遇。星期日是我的休假日,但是某天卻接到通知星期日要和他碰面試特效妝。我和小班·奈(Ben Nye Jr.)一同前往米基下榻的飯店,班和我說:「要有心理準備,他不是好應付的人。」

聽說米基會在意一堆奇妙的小地方,讓服裝和道具組的工作人員頭痛不已。例如:要有小繩帶或珠飾的牛仔帽、要像影集《斷刀上尉(Branded)》(1965~1966)中,查克·康諾斯(Chuck Connors)手拿的斷劍等。

見到米基後,我們一如往常為他畫上特效妝,小麥膚色帶點淡淡的紅色調,看起來有點髒髒的、曬過太陽後的樣子。然後他說:「臉頰最好再紅一點。」

我回答:「好,那就再紅一點,只是如果畫太濃,就會變成小丑。」

我再加上一點紅色調,並且避免破壞整體協調,米基說:「還不夠紅。」

我彎下身,輕輕在他耳邊說:「因為你的一句話,大家就得急急忙忙做出斷劍或有繩帶的牛仔帽,真了不起,但是我可不吃這套。」

然後我起身拍手說道:「好了,就這樣完成了!」

他抬頭看著我,露出米基獨特的壞笑。這就是我們最初的會面。

『只是如果畫太濃,
就會變成小丑。』

後來,他和克里斯多夫·華肯(Christopher Walken)以及傑弗瑞·路易士(Geoffrey Lewis)在山中小屋拍一段重要的場景,大概需要2天的拍攝時間。他的對手是剛在電影《越戰獵鹿人》(1978)榮獲奧斯卡最佳男配角的華肯,導演則是曾榮獲奧斯卡最佳導演和最佳電影的麥可·西米諾(Michael Cimino)。

我想米基有點緊張。

第一天的拍攝結束後,我發現他在哭。他因為台詞說錯,麥可·西米諾大發雷霆地脫下頭上的棒球帽丟到他臉上,大吼:「這個白癡,難道不能好好說出自己的台詞嗎?」

左頁圖:電影《星際爭霸戰:浩瀚無垠》的試妝,維納·普雷托烏和邁克·菲爾茲為伊卓瑞斯,艾巴穿戴上,由喬·哈洛為克羅一角設計的特效妝和皮套。然後當天為了避免特效妝損壞,邁克·菲爾茲一直跟在伊卓瑞斯的後面。

上圖:出自電影《鐵拳浪子(Homeboy)》,因為肯·迪亞茲的特效妝,變得鼻青臉腫的米基·洛克。

下圖:出自電影《鐵拳浪子》,在比賽中被打得狼狽不堪的米基·洛克。

米基和我的共通點是我們都是拳擊迷。隔天，我在他來現場前，先到堆滿衣服的卡車，找到一件毛巾布料的藍色睡袍。然後又來到餐車處找到錫箔紙後，我剪成文字並且貼在睡袍背後。米基終於來了。我在爲他上特效妝的期間，他一言不發地坐在位子上。等完妝後，他要去現場前，我把那件睡袍取出，並對他說：「米基，你看這個！」。

我在睡袍後面黏上「米基☆Montana」的字樣。我披在他肩膀對他說：「好了，我的冠軍，給他重重地一擊吧！」

我們就像面對拳擊場的拳擊手和教練，勇敢踏入片場。我揉揉他的肩膀，噴上髮膠，輕拍他的雙頰鼓勵他。「讓我們打敗他們，冠軍！」

米基進入拍攝，表現出精采絕倫的演技！這是我們友情的開端。

後來又一次的合作是電影《夜夜買醉的男人（Barfly）》（1987）。

米基一如往常喜歡上厚厚的妝。他把特效化妝當作一種手段，藉此創造出自己所飾演的角色。但是若已經開拍1、2週的時間，不再需要利用化妝來塑造角色，他就會變得討厭花時間化妝。因此一旦定妝後，要在拍攝中維持他的特效妝就會相當有挑戰。一如文字所述：「挑戰！」有時還會在拍攝現場拳腳相向。

我蹲下要從化妝箱裡取東西時，米基的手就會揮過來。而且戰事會逐漸升級。有時還會把我追到衣櫃裡，然後我就假裝很痛，趁米基被騙的時候抓住他的手腕，用力打他的前臂，他就會大吼大叫。這時我用膝蓋頂他的肚子，還打他胸前，然後我們被設備絆倒並推倒家具，完全就是一團亂。

但是對那部電影來說是好的，他和法蘭克·史特龍（FRANK STALLONE）有很多打架的動作戲，所以有助於提高他的能量。

我和米基的關係絕大部分是因爲能幫助他呈現很好的演出，這點同樣出現在我們共同合作的下一部拳擊電影《鐵拳浪子》（1988）。

導演們經常忌妒米基和我的關係。在電影《鐵拳浪子》也因此對我的工作產生了一些阻礙。片中最後有一場重要的拳擊戲，我爲米基設計了3階段的特效妝。但是導演卻隨機編排比賽的回合，所以受傷呈現的嚴重順序變得極爲奇怪。另外，有些地方出現左右相反的影像拍攝，米基單邊腫起的眼睛會因爲鏡頭的關係，一下子在右邊，一下子在左邊。

電影《黎明前惡煞橫行（Johnny Handsome）》（1989）的時候，米基似乎對於演員事業覺得有點倦怠。他可能覺得這不像是一個男人的事業。因此我覺得他在這部電影中是爲了錢而表演。我們的喧鬧對他的演技也成了一種阻礙。

某天早上，因爲我坐骨神經痛，變得無法穿上鞋襪，因此拍攝遲到。但是米基以爲我是因爲一整個晚上都在開派對，精神恍惚而遲到。當我爲了整理化妝箱和筆刷，慢慢蹲

『米基突然發出淒厲的慘叫聲。』

下時，米基將腳放在我的肩膀，然後用力往旁邊踢，因此我的背更加往前傾，頓時疼痛不已。

我相當生氣，但是背部實在太痛，無法空手對付他。所以我找到一個大約2.4m的棍子，然後在前端用膠帶黏上化妝海綿，等米基彩排回來我就要用海綿沾上粉底跟他說：「米基，補妝時間到了。」

彩排結束後，我朝他的頭揮棒而出，但是米基用手臂擋住，所以只打到頭，然後我們倆的小腿用力相撞。就在這個瞬間，棒子幾乎斷裂。然後我繞到米基的後面，用斷掉的棒子往前刺。

隨著拍攝進度，狀況越來越不可掌控。米基陷入幽閉恐懼症般的狀態，變得無法忍受在臉上添加假體。

某天，要拍攝的場景是米基拆除臉上的繃帶，露出經過手術重建後的臉。他可能想一旦用繃帶包覆他的臉，就會出現幽閉恐懼症般的症狀而感到不安。所以他在拍攝前還不讓我畫上手術痕跡的特效妝。

進到現場後，彩排了好多次。每次彩排結束，我都想幫他畫上疤痕妝，但是米基每次都背對著我走向其他地方。不知不覺間鏡頭已準備就緒，我必須趕緊畫上疤痕妝，在他的臉上裹上繃帶，正式拍戲。這次我偷偷走到他的身後，米基嚇了一跳，然後又立刻背對著我逃走，但是我把他逼到片場角落，他無法找到出口。

米基就像困獸般開始發狂。他將照明和照明燈柱一一推倒，開始逃跑。然後跑進自己的豪華貨車中，用掃把柄將櫃子和鏡子都打爛，因此當天的拍攝不得不中斷好幾個小時。

拍攝結束時，米基討論起下一部想與我合作的電影，但是我和他說：「米基，我想我們很難再立刻一起工作了！」

我接著又說：「我們兩人之中遲早會有人被送到醫院。」

於是我們暫時保持距離，直到電影《新我倆沒有明天（F.T.W.）》（1994）才再度合作。米基的狀態比以前好多了，這次的演技充滿力量。

在需要拍攝重要的感情戲之前，還經過喚起感覺記憶的訓練。他向我說起自己在11歲時，母親被父親拋棄的故事，後來母親和一位暴力的警官結婚，而他必須要一直保護著弟弟——喬。

他的演技精湛，但是我請導演再拍一次同一場戲。然後假裝要爲他補妝走到他身邊，在他耳邊說：「欸，米基，喬死了。」

米基突然發出淒厲的慘叫聲，讓周圍的工作人員都驚嚇不已。

我和導演說：「快拍！」

鏡頭開始轉動，米基開始說出台詞。這時的他真的很耀眼，工作人員也都熱淚盈眶，這是我至今見過最感人肺腑的場景。

這是米基和我合作的偉大作品。

從《天堂之門》裡的一件拳擊袍，到《新我倆沒有明天》扣人心弦的場景，我對他的演技扮演著重要的角色，米基也回以精湛的演技。

說得誇張一點，這就是我們之間的一切。

肯·迪亞茲(Ken Diaz)

上圖：一起共事不久後，米基·洛克爲了完美化身成角色，會很依賴肯·迪亞茲的特效妝。在查理·布考斯基(Charles Bukowski)編寫的劇本《夜夜買醉的男人》中，米基飾演作家亨利，是肯很滿意的一個角色。

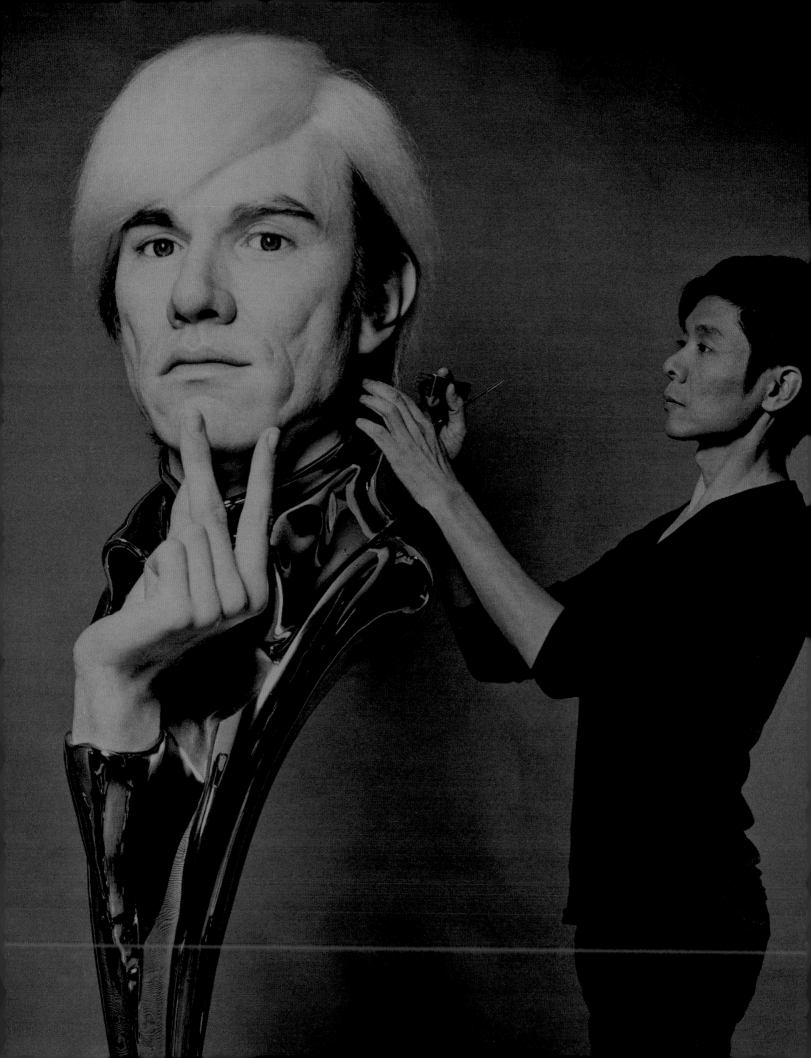

LESSONS
LEARNED

從經驗中學習

若訪問了50多位的專業化妝師、許多優秀的演員和電影從業人員，
絕對會學到許多值得自己借鑒的經驗。
這些經驗不僅僅是工作訣竅或是職場生存技巧，還是對整個人生的建言。
這些都將有助於世界各地所有想勇闖出一片天地的人。
即便有人認為「我並沒有要從事特效化妝的工作」，
也希望你閱讀時不要跳過最後一章的內容。
因為書中接受採訪的對象，全都是拼盡全力才達到目前地位的人。
而且裡面不論哪一位，都向我們傳達了意味深長的訊息。

我出生於匹茲堡南方，但感覺自己像成長在一座孤島。因爲那是一片與世隔絕的土地。我當然也不知道有特效化妝這種工作。

即便我知道有這種職業後，我又覺得對黑人來說是遙不可及的工作。因爲我從未見過有色人種當特效化妝師。即便現在的小孩也會看有哪些人從事這份工作，並且思考自己是否可能。這不單純因爲膚色，還會考慮性別、個子大小和體型。

我在高中畢業後就在學校話劇社的化妝組幫忙，曾在很多所學校工作。

有次某個小男生來找我，並且詢問：「你是特效化妝師嗎？」

我回答：「對啊！」

從此以後，只要我在時，他就會過來看看我工作的情況。明明就沒有他的戲份，也沒有要做甚麼事。我不知道他後來如何了。但是或許，這有可能成了他自己決定未來的契機。

我覺得這才是最重要的部分。和自己同類的人做著自己認爲絕無可能的事，然後就突然發現自己有所選擇，開啟了無限可能的大門。

凱利·瓊斯(Carey Jones)

我從以前就很愛面具。

對我來說1980年代是面具的全盛時期。因爲當時有許多電影都會使用那厚重的橡膠製怪獸面具。

特效化妝是由許多假體組合而成，相當費工，必須要有很高超的技術。但是面具可以自己單獨製作完成。首先做出一個造型，然後翻模，將其脫模後，面具即完成。從設計到成品完全可以憑一己之力做出，工作平台就是自家的廚房桌面。

我就是這樣創作出很多作品，並且展示給很多人看，而獲得工作。若你問我：「要做甚麼才能做特效化妝的工作？」我會說：「先做面具。」

總之請先坐下開始動手！試著做出許多造型即可。你只需要黏土和雙手，甚至不需要任何工具。

先行動，你會越做越順手，這是一定的！我很慶幸自己喜愛面具，多虧它我才可以從事這份工作。

米奇·羅特拉(Mikey Rotella)

第290-291頁：辻一弘完成了比實物還大的安迪·沃荷雕刻。

上圖：葛雷·尼可特洛在電影《終極戰士團》裡，爲凱利·瓊斯飾演的河鬼噴水。

下圖：米奇·羅特拉和自己的作品合照。

右頁上圖：理查·泰勒正受到電影《魔戒》三部曲的半獸人脅持。

右頁下圖：艾琳·克魯格·梅卡什正在進行翻模做準備。

我認爲只要有熱情、強烈的興趣、高度的韌性，再加上一點點的才華，任何人都可以憑藉自己想做的事而成功。熱情是發自內心深處的力量。強烈的興趣是將熱情化爲行動的推動力。然後是高度的韌性。我認爲自己的核心能力就是高度的韌性。

雖然我們沒有很驚爲天人的天分，但是因爲很有耐心，直到工作結束我絕不會輕言放棄。當然還需要一點點的才華，但是只要擁有前面一開始提到的3大條件，這個才華就會顯得無足輕重。

<div align="right">理查·泰勒(Richard Taylor)</div>

<h1 align="center">『你只需要黏土和雙手。』</h1>

年輕時我不太會提出問題。

當我還是一名新人的時候，曾在《SOMETHING IS OUT THERE》(1988)電視迷你影集和里克·貝克共事。

我想問他的問題多得像山一樣，但是擔心會惹怒他而不敢問。

但是我又試著想，如果向里克提出問題，我可能會遇到最糟糕的情況是甚麼？想想頂多只會聽到：「我現在沒辦法立刻回答，之後再和你聯絡」。

如今因爲我已經和他認識很久，我最近經常問他問題，當然他也很快就會給我答覆。

如果當初我不要害怕，可以向他搭話，就可以在更早之前學到更多東西。

因此我會對大家說：「請不斷發問！」

<div align="right">艾琳·克魯格·梅卡什(Eryn Krueger Mekash)</div>

不要害怕迎向各種挑戰這點很重要。不論哪一種挑戰，你都可以從中獲取一些經驗。即便過程不順利，但這並不是失敗，只是一個經過。先試著行動。如果不這樣做，你無法到達心中的目標。

不要感到有壓力，堅持信念，相信直覺。製作情緒板或分鏡，挑戰各種材質和顏色。在這個過程中，你就可以抵達目的地。

大衛·懷特(David White)

里克·貝克會將自己每天的作品照片上傳網路，我如果在10歲時就知道，有一天大家都會看到這些作品，我一定會很崩潰。

我希望現在的年輕人可以知道自己身處在多幸運的時代。因為在我們時代，我們只能透過雜誌找尋里克的作品照片，還得拿放大鏡研究他使用的材料、作法，我們只能拼命找才能找出線索。

諾曼·卡布雷拉(Norman Cabrera)

左上圖：在電影《神鬼傳奇(The Mummy)》(2017)，蘇菲亞·波提拉(Sofia Boutella)畫上大衛·懷特設計的特效妝，飾演安瑪奈特公主。

右上圖：在電影《雷神索爾2：黑暗世界(Thor: The Dark World)》(2013)，克里斯多福·艾克斯頓(Christopher Eccleston)畫上大衛·懷特設計的特效妝，飾演魔基。

左圖：在佛羅里達的自家房間，年輕時的諾曼·卡布雷拉和他的「朋友們」。

中間：在電影《小精靈2(Gremlins 2: The New Batch)》(1990)的拍攝準備中，諾曼·卡布雷拉和他的老師里克·貝克。

最初開始從事這份工作時，我想讓自己成爲迪克·史密斯。我模仿過他所有的作品，但是都沒有嘗試成功。在這過程中我發現一件事，既然我的腦、手、眼睛都不是迪克·史密斯，做同樣的東西也沒有道理會像他一樣成功，我必須聆聽自己內心的聲音。

我覺得當我發現這一點後，變得進步神速。

憧憬偉大的特效化妝師，受到他的刺激當然很好，但是最重要的是找出你自己心中眞正想要做的事。

要找出自己本身的聲音。

辻一弘(Kazu Hiro)

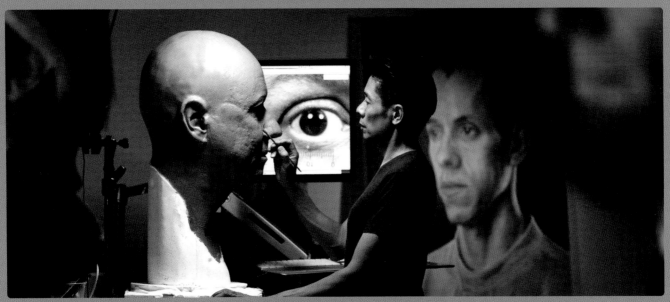

看過我製作特效妝的人大多會說，無法想像我做出來的成品會是甚麼模樣？其實我自己也很認同！但是我知道終點會在何處。

大家並不需要接受一板一眼高唱著「正確特效化妝方法」的指南書。沒有所謂的「正確方法」。頂多就只是「其中一種方法」。對我來說，只要完成特效化妝後，你不覺得「這個不好」，就沒有任何問題。只要能達到你心中的特效妝就可以。使用的材料不限，倒立化妝都可以。

重要的是最後的成品。然後完成的好壞不是以肉眼來看，而是要透過鏡頭拍攝來判斷。

總之，只要依照「自己」的作法即可，這就是化妝師成長的方法。

格雷格·尼爾森(Greg Nelson)

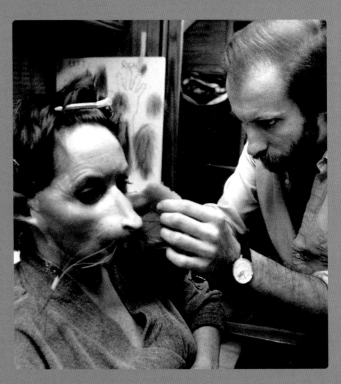

上圖：由辻一弘製作，尺寸實物大的亞伯拉罕·林肯(Abraham Lincoln，左)和吉米·罕醉克斯(Jimi Hendrix，右)的完美雕刻。

中間：辻一弘正在塑造尺寸超過實物大小的人物像。

右圖：電影《鼠輩(RatBoy)》(1986)中莎朗·貝爾德(Sharon Baird)的特效妝是由里克·貝克設計，並且由格雷格·尼爾森完妝。

之前迪克·史密斯曾讓我看過一張特效化妝的照片，是一位想聽他講課的人送來的照片。我覺得做得真好。

後來他又拿了其他照片，那是我至今見過最細膩的亞佛烈德·希區考克雕像。脖子和下巴的特寫照片中，連毛孔因脂肪鬆弛的模樣都還原得維妙維肖，完美至極。

迪克說：「這兩張照片都出自同一位化妝師的作品。我看第一張照片時，我對他說，你再去哪裡學一下美術再來吧。後來的作品就是第2張照片。」

這時我學到的是：「你無法單憑前期作品就判斷這個人未來的潛能」。

托德·麥金托什(Todd McIntosh)

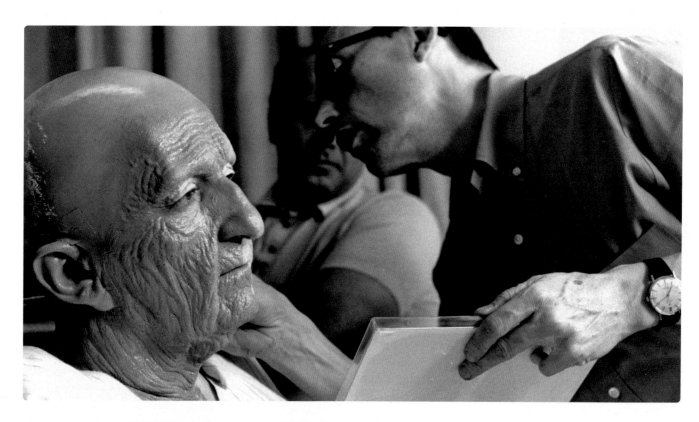

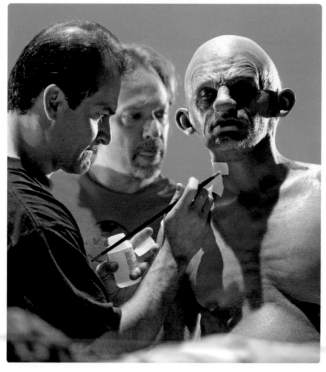

持續練習。

我面試過很多年輕的化妝師，當我看了他們的應徵履歷，裡面只有列舉學校的經歷。

學生時期會有人給予指導，會鞭策自己或指出錯誤的地方。但是我想知道的是，這些面試的人會有哪些額外的經歷，自己本身曾有甚麼經驗？在沒有人為自己鋪路的情況下，憑自己的能力是否也能做好一件事？

只要多做就會有所收穫，當然也會有失敗。但是沒有關係，因為這成為一次學習的機會，讓自己知道下次該如何做。人不可以畏懼失敗。

總之，只要付諸行動！

路易·扎卡里安(Louie Zakarian)

我想要一起工作的人，最好還是可以面對各種情況的化妝師。因此在面試展示的作品集中，要彙整很多照片，讓人知道你擁有各種技術。

葛雷·尼可特洛(Greg Nicotero)

左頁上圖：迪克・史密斯在電影《暗影之屋（House of Dark Shadows）》(1970)中，爲演員強納森・弗里德畫上巴納巴斯・柯林斯一角年老時的特效妝。

左頁下圖：吉諾・克羅尼爾和葛雷・尼可特洛在電影《萬惡城市》將尼克・史塔爾（Nick Stahl）變身成黃色混蛋。身體塗上拍攝所需的藍色，但是經過高科技VFX的數位處理，會變成黃色。

本頁：在影集《陰屍路》變身成各種喪屍的葛雷・尼可特洛。

不要把沒興趣的事當成擅長領域。

例如：才華洋溢的藝術家擅長翻模時，接到的工作就會都是翻模，就會變得無法做真正想做的工作。這是常有的事。

因此若有沒興趣的事，不要當成擅長領域很重要。我認為至少向周圍隱瞞自己擅長此事。

王孫杰(Steve Wang)

以前特效化妝師珀克·韋斯莫(Perc Westmore)曾說過一句話：「請觀察形形色色的人，這樣你就可以學到應該做甚麼，不應該做甚麼」。

倫納德·恩格爾曼(Leonard Engelman)

要和坐在自己化妝椅上的演員保持良好的關係，和畫出哪一種妝同樣重要。

格雷格·尼爾森(Greg Nelson)

『不要把沒興趣的事當成擅長領域。』

不要太有自信。

我對自己的工作很驕傲，但不自滿。因為特效化妝不代表一切。

蓋瑞·伊梅爾(Garrott Immel)

上圖：出自電影《豹人》(1982)，由倫納德·恩格爾曼和珍妮絲·布蘭多 (Janice Brando)為娜妲莎·金斯基 (Nastassja Kinski)畫上由湯姆·伯曼和巴里·伯曼 (Bari Burman)為角色變身前期設計的特效妝。

下圖：蓋瑞·伊梅爾在山姆·雷米導演的電影《魔誡英豪》為準備赴戰場的惡靈上妝。

不要說謊。年輕時會覺得即便失敗了，也可以成功瞞過大家的雙眼，但是一定會露出破綻。

謊言會被揭穿。

<div align="right">羅伯·弗雷塔斯(Rob Freitas)</div>

『大家不要緊張，冷靜一點。』

我年輕時也曾失敗。我也曾多次遇到令自己想哭的事。有種自己能力不足而使大家失望的感覺。第一次經歷這種感覺時，自己又還年輕，所以恨不得逃離現場。一陣不安來襲時，突然看向隔音片場的另一邊，眼前就有一扇敞開的大門。

然後我心想著：「只要老子想，就可以從那扇該死的大門離開。誰也不能阻攔我，你們能做甚麼？不，甚麼也不能！」

終於當我累積了工作經驗，就會突然想到「這樣的話，我試試在那邊加一點顏色」。

換句話說，我已經可以說出：「沒關係，一切都會順利。大家不要緊張，冷靜一點。」

<div align="right">小麥可·麥克拉肯(Mike McCracken Jr / 特效化妝師)</div>

不論是誰都曾經會苦惱，若是這樣，無法完成理想的妝容。不論多少小時，永遠都無法滿意。

我希望這時大家最好先停手、先休息。請演員先去換裝之類的。等演員換裝回來時，幾乎大部分的時候都會覺得滿意了。不需要太紅之類的，總之不要有各種糾結，我發現完全沒有必要。

<div align="right">艾琳·克魯格·梅卡什(Eryn Krueger Mekash)</div>

上圖：羅伯·弗雷塔斯在Moto Hata(Motoyoshi Hata)製作的造型上畫出分割線的標示。羅伯的任務是完成已於2009年逝世的Moto Hata作品。

中間：麥克拉肯父子。小麥可·麥克拉肯和創造出許多作品的父親老麥克。

下圖：艾琳·克魯格·梅卡什在M.A.C的化妝示範中為瑪莉安·克萊門特(Miriam Clement)畫特效妝。M.A.C是結合假體和美妝的化妝品牌。

認真從事現在做的事很重要。自己在做很重要的事時，就會打從心底充滿信心。但是同時也請了解這不過是電影製作的一個環節。

不要誤以為自己是一切的中心，我們只是其中的齒輪。因此請秉持謙虛的心，只要盡全力完成自己做得到的事。

傑瑞米·伍德海德(Jeremy Woodhead)

『不要誤以為自己是
一切的中心。』

中間：老麥可·麥克拉肯用自己設計的機械人特效妝將女兒變身。
下圖：在影集《魔法奇兵》中，托德·麥金托什和視神經工作室的約翰·伏利奇一起為許多惡魔賦予生命。這個假體是由約翰所製作。

製作特效妝時，必須知道自己的極限。例如：當被要求在拍攝現場的1個半小時內完成妝容。你必須判斷在這個時間內，你如何做才可以獲得預期的效果。

如果假體的上色需要很多時間，你就必須思考最快速的黏合方法。或是相反的情況，如果黏合需要很多時間，就必須簡化上色的作業。不論哪一種情況，在一開始就要在腦中清楚排列組合出步驟順序。

但是大多數的化妝師做不到這點。結果光一道作業就耗費大量的時間，或是超過限制時間。

特效化妝師並不是自己悶在房間做事。我想有些人會這樣認為。所有的過程中都會牽扯到時間、行程、限制、資金等複雜的關係，其他人也都必須做好自己的工作。大家應該要有這樣的認知。我們必須配合任何行程並且明確交出成果。

托德·麥金托什(Todd McIntosh)

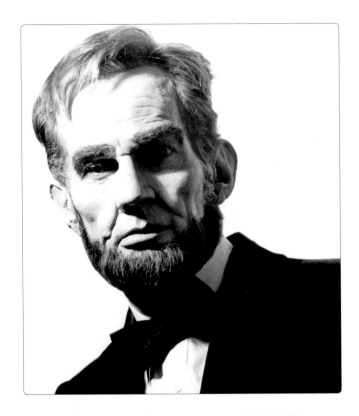

即便有責任完成優秀的特效化妝，但是也不能以完美爲目標而陷入泥沼，而失去重要的東西。電影需要的未必是完美無缺的妝容。

其他重要的事還包括，不可遲到來到現場、要注意讓特效妝一整天不會崩壞，還有著裝時要用心，以免讓自己負責的演員在穿好後起了殺心。

蓋瑞·伊梅爾(Garrett Immel)

上圖：史蒂芬·伊梅爾(Stephen Immel)透過兒子蓋瑞·伊梅爾製作的特效妝變身成林肯，蓋瑞·伊梅爾對特效妝充滿熱忱。

右圖由上到下：電影《鬼作秀2》在亞利桑那州普雷斯科特的拍攝地時，湯姆·薩維尼在飯店房間，穿戴上由埃弗雷特·布瑞爾(Everett Burrell)設計穿戴的特效化妝，變身成怨靈。

『電影需要的未必是
完美無缺的妝容。』

我曾經是一位喜歡看《電影世界的著名怪物》雜誌的義大利平凡小男孩。突然捲入了越南戰爭。目睹許多悲慘的景況，我想透過構思特效化妝來獲得救贖。我思考的不是思考死亡，而只如何將死亡重現。

特效化妝師中，大概只有我看過那麼多真正的屍體。因此我的特效妝必須呈現正確的人體和內臟。如果觀眾無法從造型物獲得如見實物的相同感受，對我來說沒有任何意義。

電影中常會看到犯罪後的隔天，現場的血漬依舊鮮紅，但是真的血漬會在24小時之後就變成深咖啡色。另外，也不可以爲了讓飾演屍體的演員拍起來好看就讓其閉起嘴巴。人死了之後，肌肉就不再發揮作用，下巴應該是呈完全鬆弛狀態。

丹尼·崔喬(Danny Trejo)是很會表演屍體的演員，他會讓全身完全的放鬆。難道是曾經不得不假裝成死屍？例如曾在監獄的時後。沒錯，我就是討厭假裝，在越南的經驗讓我變成如此。

湯姆·薩維尼(Tom Savini)

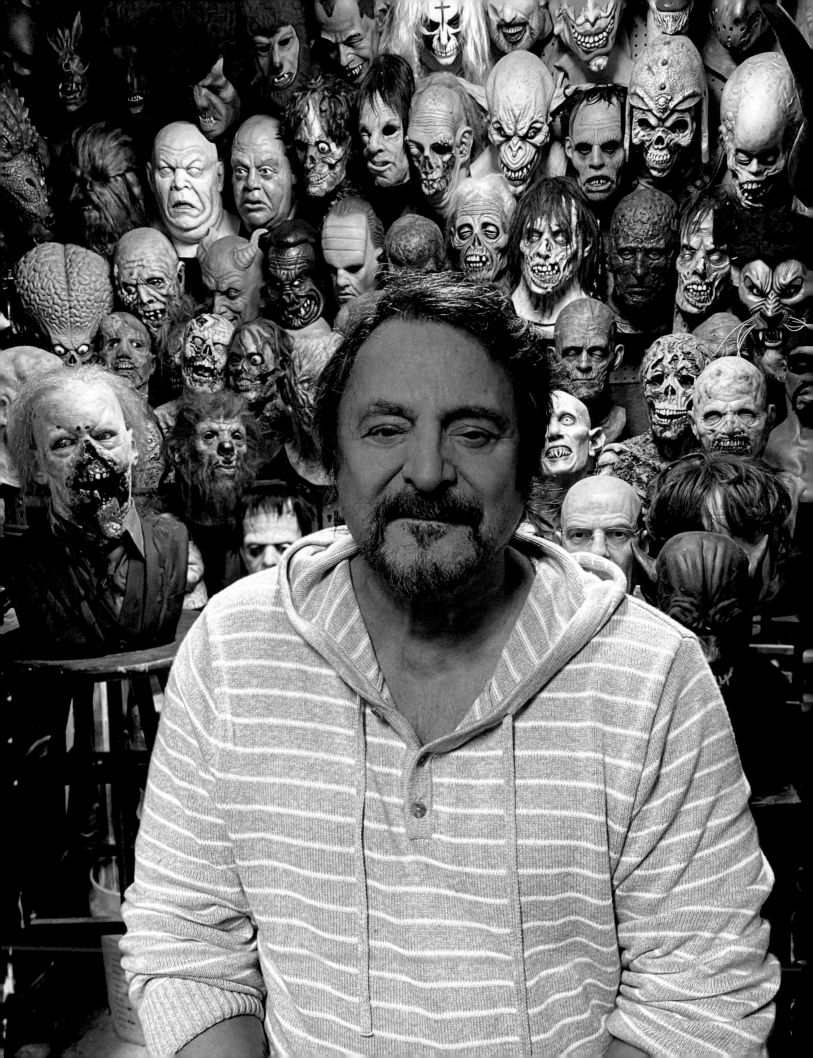

當我看到做好的傷口被血漿覆蓋得一團糟時，我會瞬間怒火沖天。因爲既不逼眞又不漂亮，必須仔細思考血漿該添加的位置。而且看起來必須要和眞的一樣。

塔米·萊恩(Tami Lane)

『我們就是
爲了「想辦法解決」
才會在這裡。』

來到拍攝現場，當被告知需做出喉嚨裂開的樣子，就應該要先準備有別於平常的另外兩種做法。因爲我們所在的位置是墨西哥的阿布奎基，有可能一打開箱子，準備好的假體卻不見了。

首先找出哪裡有居家中心或手工藝用品店。總之必須用購買的材料做出裂開的喉嚨。因爲我們無法在當天晚上拍攝要用時，對導演們說：「喉嚨不見了！」

他們想要聽到的話只有：「我們一定會做到！」

因此自己才可以繼續這份工作，才能受到這個業界的認可。不要抱怨，因爲我們是必須自己擦屁股的人類。

因此不要哭訴，要想辦法克服。我們就是爲了「想辦法解決」才會在這裡。

史蒂夫·普勞迪(Stephen Prouty)

左頁圖：血腥虐殺大師湯姆·薩維尼在自家的面具房，四周環繞著自己的作品。

上圖：在Netflix系列影集《朱比特傳奇》(2021)，畫上角色父親切斯特·桑普森特效妝的理察·布雷克本(Richard Blackburn)。塔米·萊恩代表KNB EFX特效工作室，擔任這個劇組的特效化妝。

左圖：強尼·諾克斯威爾在電影《無厘取鬧：祖孫卡好》飾演艾文·季斯曼，其特效妝是由史蒂夫·普勞迪、巴特·米克森(Bart Mixon)、傑米·科爾曼和威爾·赫夫完成。

中間：在影集《奧維爾號》製作外星人特效妝的史蒂夫·普勞迪。

303

比起才華更重要的是工作態度、個性和專注力。即便不是最棒的化妝師,努力不懈、專心一致也會受到周圍的尊重,並且經常獲得工作邀約。因爲大家會對這些人抱有好感,而且一看就知道他很認眞工作。

有很多化妝師擁有絕佳的才華,但是很難一起工作。這些人通常無法工作很久。或許他擁有等同林布蘭的才華,但是大家覺得無所謂。我不認爲會有人想聘僱這樣的人。因此我希望你先讓自己開朗、和善待人、愉快。讓自己成爲大家想一起共事的人。如果能做到這一點,又喜歡自己的工作,那你就拿到成功的入場券了。

比爾·寇索(Bill Corso)

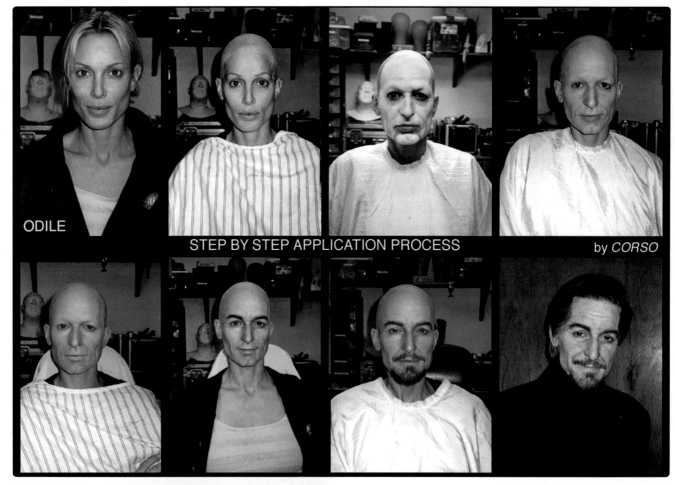

ODILE

STEP BY STEP APPLICATION PROCESS

by CORSO

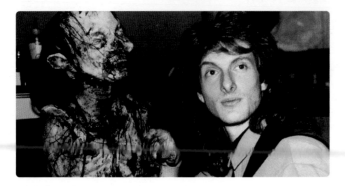

『讓自己成爲大家
想一起共事的人。』

這個工作的一半可讓人沉浸在設計、造型和特效化妝的樂趣，另一半則關係到商業利益，必須認真以對，不可掉以輕心。還有不要疏於對周圍保有警戒，因為即便有機會，也有許多實力驚人的人才。

　　儘管如此，我還是喜歡自己的工作，也獲得很多樂趣。但是應該要好好選擇一起共事的對象。

格雷格·卡農(Greg Cannom)

『而最要緊的是
技術和經驗本身。』

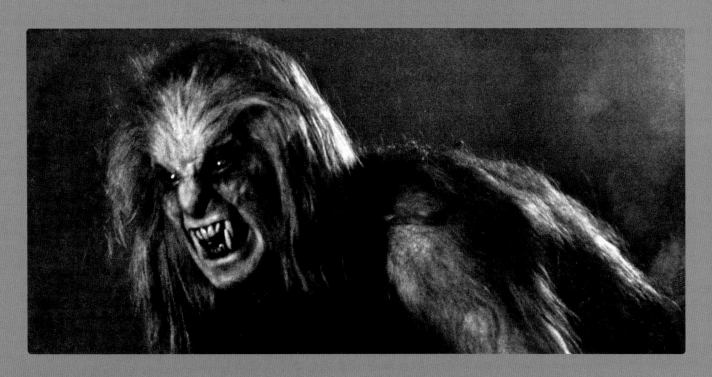

做出甚麼樣的作品比做哪一部電影重要。而最要緊的是技術和經驗本身。

　　只要參與各種企劃，就會有品質高的作品，也會有不值一提的作品。但是不論哪一種都會遇到問題和課題。接受這些並且克服時，才會誕生令自己感到驕傲的作品。

布萊爾·克拉克(Blair Clark)

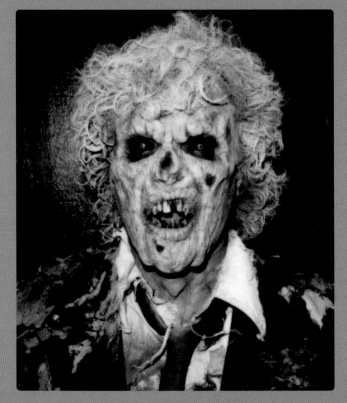

左頁上方左圖：電影《怪人集團 (Freaked)》(1993)在史蒂夫·約翰遜的監製下，由比爾·寇索為瑞奇 (由艾力克斯·溫特 Alex Winter師演)一角製作的精采特效妝。

左頁上方右圖：出自史蒂芬金的原著、密克·蓋瑞斯擔任導演的《末日逼近 (The Stand)》(1994)，比爾·寇索為飾演愛碧嘉修女的魯比·迪伊 (Ruby Dee)畫上特效妝。

左頁中間：如何將美麗的女性變身成有威嚴的年長男性？比爾·寇索利用假體、假髮和技術將妻子奧迪勒 (Odile)變成一位男性。

左頁下圖：比爾·寇索初次在電影《屍骨工廠 (The Boneyard)》(1991)擔任技術人員。聽說比爾的能量就是來自那頭蓬亂的頭髮。

上圖：在奧茲·奧斯朋 (Ozzy Osbourne)音樂錄影帶《對月咆哮 (Bark at the Moon)》(1983)格雷格·卡農為他畫出駭人的狼人妝。

左圖：格雷格·卡農在麥可傑克森音樂錄影帶「顫慄」的最後一個鏡頭，化身成這個最知名的喪屍。其他還包括里克貝克、凱文·雅格等，許多特效化妝組的成員都出演喪屍的角色。

密克：多年來塑膠特效和數位特效持續對立，但是當兩者結合，截長補短時才能創造出真正的魔法。只使用電腦的特效，對我來說就像在看電腦遊戲的繪圖。缺乏厚重感。但是透過電腦合成影像加強高科技的電子動畫技術或特效妝時，比方讓怪物瞳孔睜開，只要多5%的加持，就會讓這個特效更為鮮活。

霍華德：我完全同意。在電影《納尼亞傳奇》第一部中，詹姆斯·麥艾維的腰部以上是吐納思先生的特效妝，下半身全都是數位製作，這就是很好的案例。擔任電腦合成影像的工作人員經常邀請我到剪接室，希望我看看該如何後製。但是我直到一切完成之前都未看過。然後等我第一次看到從街燈後頭冒出的詹姆斯，緊張不已。

密克：以前是敵對關係，現在就像這樣可以彼此兼容合作。寫實和數位只要一攜手，就可以完成任何一方無法達成的境界。

密克·蓋瑞斯與霍華德·柏格
(Mick Garris and Howard Berger)

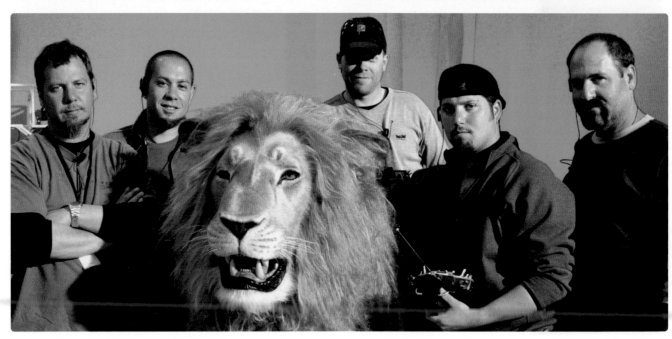

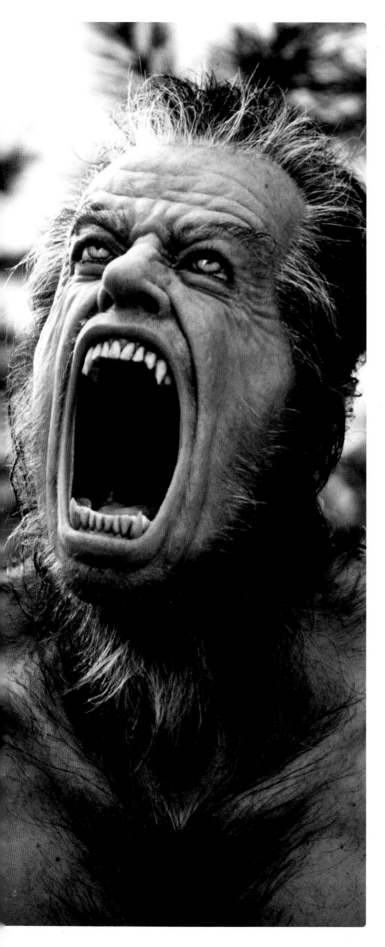

『奧斯卡金像獎和保齡球瓶一模一樣。』

我曾和小湯姆·伍德洛夫在電影《捉神弄鬼》(1992)一起合作。但是關於奧斯卡視覺特效獎,我們都未曾單獨獲得提名。

兩個人都是第一次獲得提名,我們打算用銅板決定以誰的名字報名。在丟之前,我們都同意勝者應要真心對敗者感到抱歉。湯姆為正面,而且是他勝出。等房間只剩我一個人時,不論投了幾次硬幣,每次都只會出現正面。經過我仔細確認,硬幣並非兩邊都是正面。

湯姆是堂堂正正獲勝。

我很喜歡奧斯卡頒獎典禮,總是很多看點,又有免費的飲料。不過一如史坦·溫斯頓經常說的,奧斯卡金像獎和保齡球瓶簡直是一模一樣。

太過想要反倒招致失敗。奧斯卡獎令人期待,也是工作受到好評的證明,但是獲獎並非目的。

艾力克·吉利斯(Alec Gillis)

左頁上圖:在電影《人工進化(Splice)》(2009)的拍攝現場,KNB EFX團隊的成員。由左開始分別是:凱爾·格倫克羅斯(Kyle Glencross)、沙恩·贊德(Shane Zander)、克里斯·布里吉斯(Chris Bridges)、霍華德·柏格和塔米·萊恩。

左頁下圖:大家驕傲地和在電影《納尼亞傳奇:獅子、女巫、魔衣櫥》載送露西一行人的亞斯藍戲偶合照。由左開始分別是:大衛·沃(David Wogh)、傑夫·希梅爾(Jeff Himmel)、桑尼·泰德斯(Sonny Tilder)、羅博·德里(Rob Derry)和霍華德·柏格。

左頁圖:為了電影《狼人生死戀》,ADI特效公司(Amalgamated Dynamics, Inc.)製作出傑克·尼克遜的狼人戲偶。設計的基礎為里克·貝克的特效化妝。

上圖:獲得奧斯卡最佳化妝和髮型設計的電影《捉神弄鬼》,由小湯姆·伍德洛夫(左)和艾力克·吉利斯共同擔任特效化妝,但是奧斯卡獎項無法分半,只能完整帶回家。

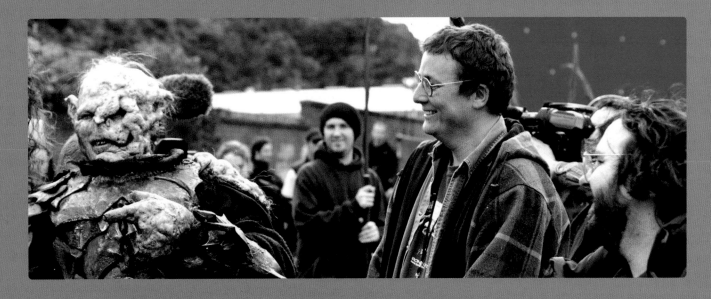

電影《終極戰士》即將完成的某天晚上，史坦·溫斯頓來到我家說：「我只是想來跟你說一句話，你真的做得很好。」

當時的我是一個完美主義者，自我嫌棄地說：「不，應該可以做出更好的作品。如果還有時間……」

結果，史坦說：「當受到稱讚就坦然接受」、「對自己的成就感到自豪並不是壞事，不需要完全否定自己。如果不能樂

於工作，那究竟爲何工作？」

我突然頓悟：原來如此。多虧他的這番話，讓我可以更健全的思考。現在的我能完全理解詹姆斯·卡麥隆的想法。

「我不是完美主義者，我是最佳主義者！即便不是完美，只要我認爲是最佳的即可。」

若是這樣，應該連我也有辦法達到！

王孫杰(Steve Wang)

『對於自己的成就感到自豪並不是壞事。』

理查·泰勒曾給我一個最佳建議：「工作的成績不是至今做過的企劃，還包括無法參與的企劃」。

塔米·萊恩(Tami Lane)

上圖：理查·泰勒在電影《魔戒三部曲：王者再臨(The Lord of the Rings: The Return of the King)》的拍攝現場，第一次讓導演彼得·傑克森看到勞倫斯·麥科爾飾演的葛斯摩特效妝。

下圖：彼得·傑克森爲了讓J·R·R·托爾金(J. R. R. Tolkien)《魔戒》世界中大大小小的怪物出場，不能缺少理查·泰勒的幫助。

爲了在這個業界生存，我們必須要在各個層面堅持努力。若有需要可以工作好幾小時。要有決斷力。要有遠見，知道付諸行動的方法。重要的是要有高度的韌性。

洛伊絲‧伯韋爾(Lois Burwell)

如果我知道這個工作很辛苦，會有很長的時間限制，壓力超大，我大概不會從事特效化妝師的工作。但是若是這樣我也一定會感到後悔。

我想說的是，應該遵從自己的內心。用自己的方式做自己喜歡的事。然後開心面對每次新發現帶來的驚奇
閉起雙眼，大膽闖蕩。

蒙瑟拉‧莉貝(Montse Ribé)

保持注意力、虛懷若谷、持續學習。希望大家相信自己的創意直覺，不忘對自己能在這個美好的世界工作懷有感恩的心。

莎拉‧魯巴諾(Sarah Rubano)

上圖：莎拉‧魯巴諾在電影《蜘蛛人 驚奇再起 2：電光之戰 (The Amazing Spider-Man 2)》(2014) 爲飾演綠惡魔的丹恩‧德翰 (Dane DeHaan) 畫特效妝。由維塔工作室的魔法師們製作和設計，再委託莎拉在現場著裝。

左圖：蒙瑟拉‧莉貝在形塑用於電影《地獄怪客 2：金甲軍團》，地獄怪客孩提時代的模型。

AFTERWORD
後 記

BY SETH MACFARLANE

我真心相信世界上有懶鬼。

若你購買了這本書，我想應該不需要特別解釋誰是懶鬼吧！不過，爲了以防萬一，有人在電影相關知識中只遺漏了這個部分，讓我來說明一下，懶鬼就是在電影《七寶奇謀（Goonies）》（1985）中，弗雷泰利家族黑幫裡最小的弟弟。這個角色的設定爲畸形兒，是由特效化妝師克雷格·里爾頓（Craig Reardon）和湯姆·伯曼用假體聯手打造而成。而「我相信懶鬼真實存在」這句話並非假話。因爲我完全不知道他是經過特效化妝的美式足球明星選手。我以爲這位演員原本就是這個長相，所以才會被劇組選用擔任懶鬼的角色。我第一次看到懶鬼時覺得超可怕，但是當他釋放小胖並加入英雄的行列時，我變得超開心。

這已經是幾十年前的故事，發生在電影從業人員將電腦合成影像視若珍寶，當成說故事的必要手法之前。在那個時代，各種視覺效果都只能仰賴假體、特效化妝和電子動畫技術。在這數十年間娛樂界特效化妝的發展成就驚人，卻也經常受到忽視。就像我自己也沒有想到，賦予懶鬼生命需要多少的創造力和辛勞，不過重點是，我一直深信他是一個實實在在的人物。

還有另一部電影讓我完全沒有發現假體的存在。那就是我在1985年看的電影《面具（Mask）》。這是一部以真實人物洛基·丹尼斯（Rocky Dennis）爲原型的作品，描寫主角罹患頭骨異常變形的病，需要和嚴重的骨骼疾病奮戰。當時12歲的我並不認識扮演洛基的艾瑞克·史托茲（Eric Stoltz）而且還以爲是由具有相同疾病的演員扮演了洛基。我全然不知洛基·丹尼斯的容貌是由特效化妝師邁克爾·韋斯莫（Michael Westmore）設計的假體，以基於醫學的觀點還原樣貌，並且表現出洛基的人性。

當然還有一個衆所周知的精采場景，就是經過里克·貝克和斯圖爾特·弗里伯恩的特效化妝，創造出塔圖因酒吧的真實場景，外星人在此飲酒，還有樂團演奏葛倫·米勒（Glenn Miller）風格的音樂。這個名場面至今依舊是業界從業人員創作時的指標（這是《星際大戰》的故事內容，倘若你沒聽過《星際大戰》，那麼究竟爲何會想要買這本書？也罷，不管原因爲何都沒關係。）。

這些全都是我身爲一名觀衆在欣賞電影時的感想。而從真正的意義體會到特效化妝師的重要，我想是因爲製作了科幻系列影集《奧維爾號》（2017年～），和特效化妝界的魔術師霍華德·柏格合作時，並見識到其KBB EFX特效工作室團隊出神入化的手法。透過這部影集的製作，我認識了一個真正的藝術家，他不但實現我指示不清的要求：「特效妝要看出角色是外星人」，而且還賦予這些角色鮮活的生命。

霍華德並不只是設計成單純的萬聖節面具（原本他的作品絕對都是最完美的面具）。由他手中創造出來的作品，每一件都洋溢著豐沛的生命，和覆蓋上假體的演員合而爲一，打造出許多全新的外星種族。而且他每週都會作業。除了威權主義的克里爾人、只有男性的莫克蘭人、工程師丹、由羅伯·勞（Rob Lowe）扮演的德魯里歐等主要的外星人之外，還要製作潛伏在太空船後方十多位角色的特效化妝。

從一開始見識到霍華德的能力後，我自然相信，如果是交給他製作，他一定可以在我想像的世界中，勾勒出無限面貌真實又多樣的外星人（這絕非虛言，而是我的真心，所以在第2集的故事中，就呈現了展示外星人的動物園。）。而且霍華德絕對不會讓我和觀衆失望。他的設計通常會先經過他本身豐富經驗的過濾，這些創意既大膽又可行，既奇妙又真實，維持洗鍊知性的平衡，還會更進一步視需要來添加幽默、感傷，還有（或是）恐怖，他經常賦予作品一種魅力，使觀衆和任何一種外星人都能取得共鳴，即便這是風格最怪異的種族。

霍華德的作品，讓我對他的才能，還有出現在書中多位同業與前人的才華，都深感敬佩。他們任何一位都是值得讓我們大家信服的大藝術家。

賽斯·麥克法蘭

FILMOGRAPHIES
電影列表

AA：指榮獲奧斯卡獎
E：指榮獲艾美獎

我是閱讀《瘋哥利牙》雜誌長大的純正瘋哥小孩！特效化妝師對我而言就如同搖滾巨星一般。由這些巨星創造的作品和藝術家同樣都是美麗的創作，即便放置在美術館展示也毫不遜色。

佛瑞德·雷斯金(Fred Raskin)

我身爲一名導演，曾經和演員、攝影導演、作曲家等多位才華洋溢的創作者合作。
但是倘若特效化妝進行得不順利，那一切將化爲烏有。
我由衷覺得特效化妝師是頂尖的魔術師，他們魔法的核心是讓觀衆深深地相信。
當我親眼見到時眞的不得不心存敬意。

密克·蓋瑞斯(Mick Garris)

吉諾·阿薩瓦多　Gino Acevedo
《猛鬼跳牆續集》(1994)、《惡魔咆哮》(1997)、《閃靈悍將》(1997)、
《魔戒二部曲：雙城奇謀》(2002)、《魔戒三部曲：王者再臨》(2003)、
《金剛》(2005)、《惡夜30》(2007)、《蘇西的世界》(2009)、
《哈比人：五軍之戰》(2014)

里克·貝克　Rick Baker
《珍·彼特曼的自傳》(1974：E)、《美國狼人在倫敦》(1981：AA)、
《泰山王子》(1984)、《大腳哈利》(1987：AA)、《來去美國》(1988)、
《艾德伍德》(1994：AA)、《隨身變》(1996：AA)、《MIB星際戰警》
(1997：AA)、《鬼靈精》(2000：AA)、《狼嚎再起》(2010：AA)

薇薇安·貝克　Vivian Baker
《烈愛風雲》(1998)、《靈魂的重量》(2003)、《波特萊爾的冒險》
(2004)、《灰色花園》(2009：E)、《加勒比海盜 神鬼奇航：幽靈海》
(2011)、《奧茲大帝》(2013)、《侏羅紀世界》(2015)、《重磅腥聞》
(2019：AA)、《復仇謎奏》(2020)

霍華德·柏格　Howard Berger
(KNB EFX特效工作室共同創辦者)
《生人末日》(1985)、《異形2》(1986)、《終極戰士》(1987)、
《大腳哈利》(1987)、《賭國風雲》(1995)、《不羈夜》(1997)、
《追殺比爾》1&2(2003／2004)、《納尼亞傳奇：獅子、女巫、魔衣櫥》
(2005：AA)、《希區考克》(2012)、《奧茲大帝》(2013)、
《紅翼行動》(2013)、《奧維爾號》(2017～)

道格·布萊德利　Doug Bradley
《養鬼吃人》(1987)、《養鬼吃人2》(1988)、《夜行駭傳》(1990)、
《養鬼吃人3》(1992)

洛伊絲·伯韋爾　Lois Burwell
《格雷戈里的女友》(1980)、《黑魔王》(1985)、《時空英豪》(1986)、
《布偶聖誕頌》(1992)、《梅爾吉勃遜之英雄本色》(1995：AA)、
《不可能的任務》(1996)、《搶救雷恩大兵》(1998)、《末代武士》
(2003)、《世界大戰》(2005)、《林肯》(2012)

諾曼·卡布雷拉　Norman Cabrera
《大腳哈利》(1987)、《美女與野獸》(1987～1990)、《小精靈2》(1990)、
《惡夜追殺令》(1996)、《閃靈悍將》(1997)、《追殺比爾1》(2003)、
《地獄怪客》(2004)、《詭屋》(2011)、《陰屍路》(2010～2022)、
《在黑暗中說的鬼故事》(2019)

小約翰·卡格里昂　John Caglione Jr
《C.H.U.D》(1984)、《狄克·崔西》(1991：AA)、《卓別林與他的情人》
(1992)、《變色龍》(1983)、《天使在美國》(2003：E)、
《驚爆內幕》(1999)、《決戰3:10》(2007)、《黑暗騎士》(2009)、
《蜘蛛人驚奇再起2：電光之戰》(2014)、《愛爾蘭人》(2019)

布魯斯·坎貝爾　Bruce Campbell
《屍變》(1981)、《鬼玩人》(1987)、《魔誡英豪》(1992)、
《大力士：傳奇旅程》(1995～1999)、《洛杉磯大逃亡》(1996)、
《打鬼王：貓王大戰埃及鬼王》(2002)、《超人高校》(2005)、
《被鬼玩的人》(2007)、《特務黑名單》(2007～2013)、
《鬼玩人》(2015～2018)

格雷格·卡農　Greg Cannom
《破膽三次》(1981)、《粗野少年族》(1987)、《虎克船長》(1991)、
《超級巨人》(1992)、《吸血鬼：眞愛不死》(1992：AA)、
《窈窕奶爸》(1993：AA)、《鐵達尼號》(1997)、《美麗境界》(2001)、
《班傑明的奇幻旅程》(2008：AA)、《爲副不仁》(2018：AA)

布萊爾·克拉克　Blair Clark
《第五惑星》(1985)、《變蠅人》(1986)、《機器戰警》(1987)、《魔龍傳奇》
(1996)、《星艦戰將》(1997)、《世界末日》(1998)、《地獄怪客》(2004)、
《奇幻精靈事件簿》(2008)、《熊麻吉》(2012)、《大紅狗克里弗》(2021)

比爾·寇索　Bill Corso
《末日逼近》(1994：E)、《閃靈》(1997：E)、《驚爆銀河系》(1999)、
《波特萊爾的冒險》(2004：AA)、《命運好好玩》(2006)、
《灰色花園》(2009：E)、《傳奇42號》(2013)、《暗黑冠軍路》(2014)、
《惡棍英雄：死侍》(2016)、《阿比阿弟尋歌大冒險》(2020)

馬克·庫立爾　Mark Coulier
《梅林、聖劍、亞瑟王》(1998：E)、《一千零一夜》(2000：E)、
《哈利波特：火盃的考驗》(2005)、《X戰警：第一戰》(2011)、
《鐵娘子：堅固柔情》(2011：AA)、《歡迎來到布達佩斯大飯店》
(2014：AA)、《德古拉：永咒傳奇》(2014)、《窒息》(2018)、
《喜劇天團：勞萊與哈台》(2018)、《皮諾丘的奇幻旅程》(2019)

約翰·克里斯威爾　John Criswell
《外星通緝者》(1986)、《地窖居住者》(1987)、《恐龍家族》(1991～
1994)、《納尼亞傳奇：獅子、女巫、魔衣櫥》(2005)、《野獸冒險樂園》
(2009)、《終極戰士團》(2010)、《吸血鬼就在隔壁》(2011)

肯·迪亞茲　Ken Diaz
《天堂之門》(1980)、《凶險怒吼》(1981)、《吸血鬼住在隔壁》(1985)、
《吾愛吾父》(1989)、《星艦迷航記：銀河飛龍》(1987～1994：E)、
《異形帝國》(1989～1990：E)、《蒙面俠蘇洛》(1998)、《神鬼奇航：
鬼盜船魔咒》(2003)、《黑豹》(2018)、《西方極樂園》(2016～2022：E)

尼克·杜德曼　Nick Dudman
《星際大戰六部曲：絕地大反攻》(1983)、《黑魔王》(1985)、
《魔王迷宮》(1986)、《風雲際會》(1988)、《蝙蝠俠》(1989)、
《夜訪吸血鬼》(1994)、《英國恐怖故事》(2014～2016)、
《哈利波特八部奇幻冒險電影》(2001～2011)

倫納德·恩格爾曼　Leonard Engelman
《夜間畫廊》(1969～1973)、《豹人》(1982)、《魔鬼剋星》(1984)、
《第一滴血續集》(1985)、《紫屋魔戀》(1987)、《蝙蝠俠3》(1985)、
《鬼靈精》(2000)、《奧茲大帝》(2013)

羅伯特·英格蘭　Robert Englund
《V-勝利大作戰》(1983～1985)、《半夜鬼上床》(1984)、
《半夜鬼上床2：猛鬼纏身》(1985)、《半夜鬼上床3：猛鬼逛街》(1987)、
《新歌劇魅影》(1989)、《猛鬼跳牆續集》(1994)、《猛鬼工廠》(1995)、
《2001個瘋子》(2005)

邁克·菲爾茲　Mike Fields
《絕命終結站》(2000)、《惡靈13》(2001)、《恐怖大師》(2005～2007)、
《即刻獵殺》(2011)、《詭屋》(2011)、《驚嚇陰屍路》(2015～)、
《RL斯坦的怪獸村：靈魂櫃房》(2015：E)、
《星際爭霸戰：浩瀚無垠》(2016)、《終極戰士：掠奪者》(2018)、
《莎賓娜的顫慄冒險》(2018～2020)

班·佛斯特 / 演員　Ben Foster
《布魯斯威利之終極黑幫》(2006)、《決戰3:10》(2007)、
《惡夜30》(2007)、《天堂信差》(2009)、《紅翼行動》(2013)、
《是誰在造神？》(2015)、《赴湯蹈火》(2016)、《荒野之心》(2018)、
《倖存者》(2021)

羅伯·弗雷塔斯　Rob Freitas
《隨身變》(1996)、《地獄怪客》(2004)、《活屍禁區》(2005)、
《恐怖旅舍》(2005)、《納尼亞傳奇：獅子、女巫、魔衣櫥》(2005)、
《星際爭霸戰》(2009)、《MIB星際戰警3》(2012)、《重磅腥聞》(2019)

卡爾·富勒頓　Carl Fullerton
《十三號星期五2》(1981)、《鬼故事》(1981)、《千年血后》(1983)、
《御用殺手》(1985)、《撒旦回歸》(1989)、《沉默的羔羊》(1991)、
《費城故事》(1993)、《慕尼黑》(2005)、《奪天書》(2010)、
《藍調天后》(2020)

托妮·葛瑞亞格麗雅　Toni G
《鬼靈精》(2000)、《決戰猩球》(2001)、《神鬼奇航：鬼盜船魔咒》
(2003)、《女魔頭》(2003)、《冰刀雙人組》(2007)、《末路浩劫》
(2009)、《奧茲大帝》(2013)、《黑魔女》(2014)、《永不屈服》(2014)

密克·蓋瑞斯 / 導演　Mick Garris
《外星通緝者2》(1988)、《史蒂芬金之夢遊者》(1992)、
《末日逼近》(1994)、《閃靈》(1997)、《恐怖大師》(2005～2007)、
《驚恐13》(2008～2009)、《蓋瑞斯的電影驗屍台》(2009～)

艾力克·吉利斯　Alec Gillis
(ADI特效公司共同創辦者)
《天禍》(1986)、《異形2》(1986)、《南瓜惡靈》(1988)、《從地心竄出》
(1990)、《捉神弄鬼》(1992)、《異形3》(1992)、《野蠻遊戲》(1995)、
《星艦戰將》(1997)、《蜘蛛人》(2002)、《牠》(2017)

帕梅拉·戈爾達默　Pamela Goldammer
《地獄怪客2：金甲軍團》(2008)、《狼嚎再起》(2010)、
《哈利波特：死神的聖物II》(2011)、《冰與火之歌：權力遊戲》
(2011～2019)、《邊境奇譚》(2018)、《X戰警：黑鳳凰》(2019)、
《未來人》(2020)

尼爾·戈頓　Neill Gorton
《邪夜收魂》(1988)、《夜行駭傳》(1990)、《超時空戰警》(1995)、
《大英國小人物》(2003～2006)、《超時空博士》(2005～)、
《火炬木小組》(2006～2011)、《雷神索爾》(2011)、
《莎士比亞的最後時光》(2018)、《權杖之島》(2022)

巴利·高爾　Barrie Gower
《28天毀滅倒數》(2002)、《活人牲吃》(2004)、《星塵傳奇》(2007)、
《鐵娘子：堅固柔情》(2011)、《冰與火之歌：權力遊戲》(2011～
2019：E'14、'16&'18)、《少年Pi的奇幻漂流》(2012)、
《火箭人》(2019)、《核爆家園》(2019)、
《奇異博士2：失控多重宇宙》(2022)、《最後生還者》(2022)

大衛·葛羅索　David Grasso
《小鬼大間諜》(2001)、《衝出寧靜號》(2005)、《納尼亞傳奇：獅子、
女巫、魔衣櫥》(2005)、《陰屍路》(2010～2022)、《大明星世界末日》
(2013)、《傳教士》(2016～2019)、《變種軍團》(2017～2019)

凱文·海尼　Kevin Haney
《溫馨接送情》(1989：AA)、《狄克·崔西》(1990)、《馬克·吐溫與我》
(1991：E)、《女巫也瘋狂》(1993)、《X檔案》(1993～2018：E)、
《刺激1995》(1994)、《六人行》(1994～2004)、《從前名為馬丁·肯特秀》
(1995：E)、《季辛吉與尼克遜》(1995：E)、《茱蒂嘉蘭傳》(2001：E)、
《黃金時段格里克》(2001～2003：E)、《奧茲大帝》(2013)

喬·哈洛　Joel Harlow
《末日逼近》(1994：E)、《閃靈》(1997：E)、《魔法奇兵》(1997～2003)、《神鬼奇航2：加勒比海盜》(2006)、《星際爭霸戰》(2009：AA)、《全面啟動》(2010)、《黑影家族》(2012)、《獨行俠》(2013)、《羅根》(2017)、《黑豹》(2018)

辻一弘　Kazu Hiro
《鬼靈精》(2000)、《決戰猩球》(2001)、《命運好好玩》(2007)、《糯米正傳》(2008)、《班傑明的奇幻旅程》(2008)、《迴路殺手》(2012)、《最黑暗的時刻》(2017：AA)、《破案神探》(2017～2019)、《重磅腥聞》(2019：AA)

蓋瑞·伊梅爾　Garrett Immel
《魔誡英豪》(1992)、《驚聲尖叫》(1996)、《不羈夜》(1997)、《綠色奇蹟》(1999)、《萬惡城市》(2005)、《納尼亞傳奇：獅子、女巫、魔衣櫥》(2005)、《地獄魔咒》(2009)、《終極戰士團》(2010)、《陰屍路》(2010～2022：E'11&'12)、《吸血鬼就在隔壁》(2011)

凱利·瓊斯　Carey Jones
《陰屍路》(2010～2022：E)、《紅翼行動》(2013)、《傳教士》(2016～2019)、《變種軍團》(2017～2019)、《守護者》(2019)，皮套演員：《終極戰士團》(2010)、《大明星世界末日》(2013)、《奧維爾號》(2017～)、《鬼作秀》(2019～)、《波巴·費特之書》(2021～)

道格·瓊斯 / 演員　Doug Jones
《女巫也瘋狂》(1993)、《地獄怪客》(2004)、《羊男的迷宮》(2006)、《驚奇4超人：銀色衝浪手現身》(2007)、《地獄怪客2：金甲軍團》(2008)、《末日決戰》(2011～2015)、《腥紅山莊》(2015)、《活屍末日》(2014～2017)、《水底情深》(2017)、《星際爭霸戰：發現號》(2017～)

傑米·科爾曼　Jamie Kelman
《七夜怪談：西洋篇》(2002)、《怪醫豪斯》(2004～2012：E)、《鋼鐵人》(2008)、《星際爭霸戰》(2009)、《屍樂園》(2009)、《熾愛琴人》(2013：E)、《紅翼行動》(2013)、《為副不仁》(2018)、《曼達洛人》(2019～)、《波巴·費特之書》(2021～)

艾琳·克魯格·梅卡什　Eryn Krueger Mekash
《年輕女巫Sabrina》(1996～2003)、《整形春秋》(2003～2010)、《布魯斯威利之終極黑幫》(2006)、《歡樂合唱團》(2009～2015)、《享受吧！一個人的旅行》(2010)、《美國恐怖故事》(2011～：E'15(×2)，'16&'17)、《血熱之心》(2014：E)、《美國犯罪故事》(2016：E×2)、《宿敵》(2017：E)、《絕望者之歌》(2020)

約翰·蘭迪斯 / 導演　John Landis
《低級貨》(1973)、《肯德基炸電影》(1977)、《動物屋》(1978)、《福祿雙霸天》(1980)、《美國狼人在倫敦》(1981)、《你整我，我整你》(1983)、《麥克·傑克森：顫慄》(1983)、《要蘇俄吃癟》(1985)、《正義三兄弟》(1986)、《來去美國》(1988)、《午夜獵物》(1992)

塔米·萊恩　Tami Lane
《魔戒》(2001)、《納尼亞傳奇：獅子、女巫、魔衣櫥》(2005：AA)、《納尼亞傳奇：賈思潘王子》(2008)、《哈比人：意外旅程》(2012)、《熊麻吉2》(2015)、《絕鯊島》(2016)、《奧維爾號》(2017～)、《朱比特傳奇》(2021)、《夜訪吸血鬼》(2022～)

勒夫·拉森　Love Larson
《龍紋身的女孩》(2011)、《007：空降危機》(2012)、《百歲老人蹺家去》(2013)、《明天別再來敲門》(2015)、《波希米亞狂想曲》(2018)、《極地先鋒》(2019)、《沙丘》(2021)、《月光騎士》(2022～)

麥克·馬里諾　Mike Marino
《我是傳奇》(2007)、《黑天鵝》(2010)、《MIB星際戰警3》(2012)、《愛爾蘭人》(2019)、《無間警探》(2014～2019)、《他是我兄弟》(2020)、《來去美國2》(2021)、《蝙蝠俠》(2022)

詹姆斯·麥艾維 / 演員　James McAvoy
《納尼亞傳奇：獅子、女巫、魔衣櫥》(2005)、《最後的蘇格蘭王》(2006)、《戀愛學分》(2006)、《贖罪》(2007)、《X戰警：第一戰》(2011)、《下流刑警》(2013)、《索命記憶》(2013)、《分裂》(2016)、《牠》(2019)、《黑暗元素》(2019～2022)

小麥可·麥克拉肯　Mike McCracken Jr
《陰陽魔界》(1983)、《試管人魔》(1987)、《星艦迷航記VI：邁入未來》(1991)、《水深火熱》(1999)、《超人高校》(2005)、《全面啟動》(2010)、《白宮第一管家》(2013)

托德·麥金托什　Todd McIntosh
《決勝時空戰區》(1987)、《吸血鬼也瘋狂》(1995)、《魔法奇兵》(1997～2003：E)、《暗夜》(2005)、《火炬木小組》(2006～2011)、《生死一點靈》(2007～2009：E)、《變種軍團》(2017～2019)、《奧維爾號》(2017～)、《怪物奇兵 全新世代》(2021)

格雷格·尼爾森　Greg Nelson
《鼠輩》(1986)、《大腳哈利》(1987)、《特蕾西·厄爾曼秀》(1987～1990：E)、《來去美國》(1988)、《吾愛吾父》(1989)、《火箭人》(1991)、《星際爭霸戰：重返地球》(1995～2001：E)、《鬼靈精》(2000)、《開麥拉驚魂》(2008)

瑪格麗特·普林蒂絲　Margaret Prentice
《破膽三次》(1981)、《突變第三型》(1982)、《機器戰警》(1987)、《美女與野獸》(1987～1990)、《來去美國》(1988)、《鬼靈精》(2000)、《決戰猩球》(2001)、《開麥拉驚魂》(2008)、《星際爭霸戰》(2009)、《奧茲大帝》(2013)

佛瑞德·雷斯金 / 剪接師　Fred Raskin
《玩命關頭3：東京甩尾》(2006)、《決殺令》(2012)、《星際異攻隊》(2014)、《戰斧骨》(2015)、《八惡人》(2015)、《星際異攻隊2》(2017)、《滴答屋》(2018)、《從前，有個好萊塢》(2019)、《自殺突擊隊：集結》(2021)、《和平使者》(2022～)

蒙瑟拉·莉貝　Montse Ribe
《羊男的迷宮》(2006：AA)、《靈異孤兒院》(2007)、《地獄怪客2：金甲軍團》(2008)、《浩劫奇蹟》(2012)、《母侵》(2013)、《腥紅山莊》(2015)、《怪物來敲門》(2016)

米奇·羅特拉　Mikey Rotella
《陰屍路》(2010～2022)、《詭屋》(2011)、《星際爭霸戰：浩瀚無垠》(2016)、《奧維爾號》(2017～)、《地獄怪客：血后的崛起》(2019)、《逃出絕命村》(2020)、《他們》(2021)、《朱比特傳奇》(2021)

莎拉‧魯巴諾　Sarah Rubano
《惡夜30》(2007)、《納尼亞傳奇：賈思潘王子》(2008)、
《第九禁區》(2009)、《哈比人：意外旅程》(2012)、
《極樂世界》(2013)、《成人世界》(2015)、《童年末日》(2015)、
《攻殼機動隊》(2017)、《移動城市：致命引擎》(2018)、
《阿凡達：水之道》(2022)

湯姆‧薩維尼　Tom Savini
《生人勿近》(1978)、《十三號星期五》(1980)、《煉獄》(1981)、
《鬼作秀》(1982)、《生人末日》(1985)、《入侵美國》(1985)、
《異魔》(1988)，演出：《飛車敢死隊》(1981)、《鬼作秀2》(1987)、
《惡夜追殺令》(1996)

麥克‧史密森　Mike Smithson
《變蠅人》(1986)、《幽浮魔點》(1988)、《王牌大賤諜》(1999)、
《吉爾莫女孩》(2000～2007：E)、《魔鬼接班人》(2000)、
《決戰猩球》(2001)、《阿凡達》(2009)、《MIB星際戰警3》(2012)、
《獨行俠》(2013)、《星際爭霸戰：發現號》(2017～)、
《死侍2》(2018)

理查‧泰勒　Richard Taylor
《瘋狂肥寶綜藝秀》(1989)、《新空房禁地》(1992)、
《魔戒》(2001：AA×2)、《魔戒二部曲：雙城奇謀》(2002)、
《魔戒三部曲：王者再臨》(2003：AA×2)、《金剛》(2005：AA)、
《納尼亞傳奇：獅子、女巫、魔衣櫥》(2005)、
《哈比人：意外旅程》(2012)

克里斯多福‧塔克　Christopher Tucker
《我,克勞迪》(1976)、《星際大戰四部曲：曙光乍現》(1977)、
《納粹大謀殺》(1978)、《象人》(1980)、《人類創世》(1981)、
《脫線一籮筐》(1983)、《狼之一族》(1984)、《興高采烈》(1988)

文森‧凡戴克　Vincent Van Dyke
《實習醫生》(2005～)、《夢魘殺魔》(2006～2013)、
《宿敵》(2017)、《老娘叫譚雅》(2017)、《月光光新慌慌》(2018)、
《重磅腥聞》(2019)、《星際爭霸戰：畢凱》(2020～：E)

伊娃‧馮‧巴爾　Eva Von Bahr
《龍紋身的女孩》(2011)、《百歲老人蹺家去》(2013)、
《明天別再來敲門》(2015)、《波希米亞狂想曲》(2018)、
《極地先鋒》(2019)、《沙丘》(2021)

王孫杰　Steve Wang
《大腳哈利》(1987)、《終極戰士》(1987)、《除魔特攻隊》(1987)、
《小精靈2》(1990)、《酷斯拉》(1998)、《決戰猩球》(2001)、
《火焰末日》(2002)、《決戰異世界》(2003)、《地獄怪客》(2004)、
《阿比阿弟尋歌大冒險》(2020)

大衛‧懷特　David White
《電光飛鏢俠》(1983)、《崩裂的地球》(1985)、《科學怪人》(1994)、
《LIS太空號》(1998)、《刀鋒戰士2》(2002)、《殺手沒有假期》(2008)、
《美國隊長》(2011)、《公主與狩獵者》(2012)、《星際異攻隊》(2014)、
《黑魔女》(2019)

麥特‧溫斯頓　Matt Winston
(美國史坦溫斯頓角色藝術學院共同創辦者)
演出：《ARLI$$》(1996～2002)、《名揚四海》(1997～1998)、
《鬥陣俱樂部》(1999)、《星艦前傳：企業號》(2001～2005)、
《醫院狂想曲》(2001～2010)、《六呎風雲》(2001～2005)、
《小太陽的願望》(2006)、《他鄉來客》(2007)

傑瑞米‧伍德海德　Jeremy Woodhead
《科學怪人》(1994)、《魔戒》(2001)、《亞歷山大帝》(2004)、
《V怪客》(2005)、《雲圖》(2012)、《末日列車》(2013)、
《奇異博士》(2016)、《喜劇天團：勞萊與哈台》(2018)、
《茱蒂》(2019)、《魔比斯》(2022)

凱文‧雅格　Kevin Yagher
(凱文‧雅格製作公司Kevin Yagher Productions Inc.創辦者)
《半夜鬼上床2：猛鬼纏身》(1985)、《隱藏殺手》(1987)、
《猛鬼專線》(1988)、《靈異入侵》(1988)、《魔界奇譚》(1989～1996)、
《變臉》(1997)、《斷頭谷》(1999)、《不可能的任務2》(2000)、
《波特萊爾的冒險》(2004)、《尋骨線索》(2005～2017)

路易‧扎卡里安　Louie Zakarian
《週六夜現場》(1975～：E×9)、《噩夢輓歌》(2000)、
《金牌製作人》(2005)、《絕地7騎士》(2016)、
《銅鑼秀》(2017～2018)、《波希米亞狂想曲》(2018)、
《布朗克斯大戰吸血鬼》(2020)

麥克‧希爾　Mike Hill
《阿波卡獵逃》(2006)、《狼嚎再起》(2010)、《MIB星際戰警3》(2012)、
《水底情深》(2017)、《在黑暗中說的鬼故事》(2019)、《夜路》(2021)

大衛‧馬蒂　David Marti
《羊男的迷宮》(2006：AA)、《靈異孤兒院》(2007)、
《地獄怪客2：金甲軍團》(2008)、《浩劫奇蹟》(2012)、
《母侵》(2013)、《腥紅山莊》(2015)、《怪物來敲門》(2016)

保羅‧凱特　Paul Katte
《攔截人魔島》(1996)、《駭客任務：重裝上陣》(2003)、
《納尼亞傳奇：獅子、女巫、魔衣櫥》(2005)、
《哈比人：意外旅程》(2012)、《童年末日》(2015)

史蒂夫‧普勞迪　Stephen Prouty
《面具》(1994)、《鬼靈精》(2000)、《魔法靈貓》(2003)、
《屍樂園》(2009)、《雷神索爾》(2011)、
《無厘取鬧：祖孫卡好》(2013)、《玩命再劫》(2017)、
《驚奇隊長》(2019)、《倖存者》(2021)

INDEX
索引

人名 / 企業名

英文

《F‧莫瑞‧亞伯拉罕》243
《KISS樂團》57
《KNB EFX特效工作室》75-77、86-87、102、129、134-135、137、158、165、166、169、173、190、218、219、222-224、237、244、275、303、306、307、310

ㄅ

《巴德‧韋斯莫》18、40-41、44-45
《巴利‧高爾》107、110、168、232-233、244、255、267、313
《保羅‧凱特》54、55、314
《鮑伯‧戴恩》44、45
《班‧佛斯特》66、95、220、226、238-239、313
《比爾‧寇索》50、51、244、254、258、259、304、305、312
《彼得‧傑克森》36、62-65、166、187、216、308
《布萊爾‧克拉克》53、60、138、305、312
《布蕾克‧萊芙莉》174
《布利斯‧卡洛夫》16、19、20、56、57
《布魯斯‧坎貝爾》166、216、274、275、280、312

ㄆ

《帕梅拉‧戈爾達默》25、60、118、220、221、313

ㄇ

《馬蒂‧馬圖利斯》154、208-210
《馬丁‧史柯西斯》247
《馬特‧盧卡斯》100、101
《馬特‧羅斯》18、77、131、154、278-279
《馬克‧庫立爾》98、99、167、233、255、265、313
《馬克‧華柏格》8、175
《馬克斯‧史瑞克》15
《馬歇爾‧朱利葉斯》6、8、9
《瑪莉安‧克萊門特》299
《瑪格麗特‧普林蒂絲》138、161、162、186、315
《瑪姬‧史密斯》251
《麥特‧史密斯》148
《麥特‧溫斯頓》114、118、182、204、272、315
《麥克‧馬里諾》22、90、91、206、236、240-241、243-249、276、314
《麥克‧史密森》22、124、236、315
《麥克‧希爾》19、112、113、204、205、314
《麥坎‧邁道爾》267
《麥斯‧馮‧西度》30、180、243、246
《邁克‧菲爾茲》133、142、282、286、287、313
《邁克爾‧方亭》206、236、244、247-249
《梅莉‧史翠普》255
《蒙瑟拉‧莉貝》15、105、185、219、309、315
《米基‧洛克》268-270、287-289
《米奇‧羅雷拉》32、61、75、154、292、315
《米歇爾‧泰勒》80
《密克‧蓋瑞斯》16、24、305、306、312、313

ㄈ

《佛瑞德‧雷斯金》24、33、84-85、172、173、312、315
《費德里希‧威廉‧穆瑙》15

ㄉ

《大衛‧B‧米勒》60、93
《大衛‧鮑伊》29
《大衛‧馬蒂》104、105、184、185、219、314
《大衛‧懷特》28、80、92、108、109、152、153、233、294、315
《大衛‧葛雷索》48、102、112、113、131、250、313
《戴維‧沃廉姆斯》101
《道格‧瓊斯》81、104、105、113、149、182、184、204、205、217、219、237、314
《道格‧布萊德利》167、211、277、312
《丹尼爾‧帕克》80、267
《丹尼爾‧斯瑞派克》16、90
《迪克‧史密斯》6、10、29、30、31、58、59、60、78、88-89、118、158、180、181、194、238、243、245、250、260、296
《多門尼克‧隆巴多西》247-249

ㄊ

《塔米‧萊恩》66、76、77、102、103、110、165、174、210、213-215、216、230、303、306-308、314
《塔尼亞‧羅傑》31、36、62-65、166
《泰瑞‧瓊斯》276
《湯姆‧漢克》237、271
《湯姆‧薩維尼》20、32、41、55、66、67、71-74、117、123、128、129、

《馬蒂‧馬圖利斯》154、208-210

158-160、165、301-303、315
《唐納‧莫維治》111、206、207、315
《提姆‧波頓》95、96、118、132、183、204
《提姆‧柯瑞》25、277
《托德‧麥金托什》29、49、81、124、130、131、213、296、300、314
《托妮‧葛瑞亞格麗雅》30、54、183、188-189、313

ㄋ

《尼可拉斯‧凱吉》228
《尼克‧馬利》27、137
《尼克‧杜德曼》19、25-27、35、70、96-99、143、179、277、313
《尼爾‧戈頓》26、100、101、144-148、264、313
《諾曼‧卡布雷拉》1、17、44、95、125-127、149、154、294、312

ㄌ

《勒夫‧拉森》111、206、314
《雷夫‧范恩斯》98、99
《雷利‧史考特》25、229、277
《勞勃‧狄尼洛》80、247
《老麥可‧麥克拉肯》299、300
《朗‧錢尼》10、14、40、41、71
《李奧納德‧尼莫伊》48、186
《里克‧貝克》6、10、20、24、27、29、30、66、67、94、116-118、120-124、164、183、204、206、213、224-226、237、247、280、281、293-295、305、307、310、312
《理查‧泰勒》1、29、30、31、36、37、62-65、166、216、292、293、308、315
《琳達‧布萊爾》28、88-90、180、181
《路易‧扎卡里安》55、82、83、213、296、315
《羅伯‧巴汀》6、10、20、24、25、27、120、123、160、162、276-277
《羅伯‧弗雷塔斯》14、44、131、299、313
《羅伯特‧英格蘭》14、92-93、178-179、210-211、313
《羅比‧寇特曼》98
《羅迪‧麥克道爾》34、204
《羅伊‧阿什頓》19、52-53
《洛伊絲‧伯韋爾》25、43、71、102、198、271、277、309、312
《倫納德‧恩格爾曼》42-43、162、276、298、313

ㄍ

《格雷格‧尼爾森》164、213、245、295、298、314
《格雷格‧卡農》117、124、202、229、251、305、312
《葛雷‧尼可特洛》32、52、72-73、165、169-171、173、190、191、230、268-267、275、292、296、297、314
《蓋瑞‧奧德曼》35、229、260、262-263
《蓋瑞‧伊梅爾》35、48、111、213-215、237、298、301、314

ㄎ

《卡爾‧富勒頓》28、29、68-69、71、162、163、237、250、313
《科學怪人》16、19、20、21、50、51、60-61、78、79、114、130
《克萊爾‧格維根》71
《克藍西‧布朗》198
《克里斯多夫‧李維》27

《克里斯多福‧塔克》136-137、192-197、251、276、315
《凱莉‧瓊斯》21、56、150、151、190、191、292、314
《凱撒琳‧丹尼芙》29
《凱文‧海尼》199、212、271、313
《凱文‧傑克》44、45
《凱文‧雅格》34、46-47、60、78、92-93、178-179、210-211、228、244-245、305、315
《肯‧迪亞茲》25、160、250、270、287-289、313
《肯尼斯‧布萊納》264、265
《昆汀‧塔倫提諾》8、129、165、172、173、230

ㄏ

《哈里遜‧福特》258
《海蒂‧克隆》236
《霍華德‧柏格》6-9、51、72-77、102、158、165、172、175、188、191、218、231、243、256、257、283、306、307、310、312

ㄐ

《基佛‧蘇德蘭》124
《吉諾‧阿薩瓦多》36、36、57、78-79、312
《吉勒摩‧戴托羅》10-11、61、102、104、105、112、113、149、184、185、205、217、219
《極光模型公司》44、47、52
《傑米‧科爾曼》26、27、30、60、61、84、85、95、220、226、238-239、303、314
《傑克‧皮爾斯》10、12-14、16、20、56、57、131
《傑克‧尼克遜》96、97、106、280、281、307
《傑克‧李蒙》250
《傑瑞米‧伍德海德》80、265、266、300、315
《傑維爾‧伯特》233、235
《金‧哈克曼》199
《金‧杭特》34、35、121
《基佛‧蘇德蘭》124
《吉諾‧阿薩瓦多》36、36、57、78-79、312
《吉勒摩‧戴托羅》10-11、61、102、104、105、112、113、149、184、185、205、217、219
《極光模型公司》44、47、52
《傑米‧科爾曼》26、27、30、60、61、84、85、95、220、226、238-239、303、314
《傑克‧皮爾斯》10、12-14、16、20、56、57、131
《傑克‧尼克遜》96、97、106、280、281、307
《傑克‧李蒙》250
《傑瑞米‧伍德海德》80、265、266、300、315
《傑維爾‧伯特》233、235
《金‧哈克曼》199
《金‧杭特》34、35、121

ㄑ

《喬‧哈洛》114、115、132、154、186、187、202、203、208-210、244、286、287、313
《馬許‧韋斯特》265
《喬治‧羅梅洛》32、72、123、156-159、244
《強尼‧戴普》132、186、187、236、244

ㄒ
《希區考克》252-253、256、257
《希斯‧萊傑》106
《小麥可‧麥克拉肯》16、21、90、199、299、314
《小克里斯‧穆勒》44、45
《小約翰‧卡格里昂》106、180、199、226、227、251、312

ㄓ
《詹姆斯‧麥艾維》28、102、103、188、218、219、306、314
《詹姆斯‧卡麥隆》140、204、308
《詹姆斯‧賈格納》40、41
《茱兒‧芭莉摩》254

ㄔ
《查爾斯‧勞頓》17、19

ㄕ
《史戴倫‧史柯斯嘉》111、202、203、206、207
《史蒂芬‧史匹柏》251、271
《史蒂夫‧普勞迪》168、180、181、245、246、303、315
《史坦‧溫斯頓》6、18、51、66、67、114、118-119、121、140、141、180-182、200、204、244、272、273、278、279、307、308
《史提芬‧荷伯》82、83
《史提夫‧卡爾》259
《莎瑪‧海耶克》129
《莎拉‧魯巴諾》20、102、103、187、230、231、282、309、315
《山姆‧雷米》8、134-135、137、166、222-224、274、275、283、298
《尚-克勞德‧范‧達美》279
《辻一弘》35、58、59、95、260-263、290-292、295、314

ㄖ
《芮妮‧齊薇格》266
《斯圖爾特‧弗里伯恩》26、27、70、136、137、179、310

ㄙ
《賽斯‧麥克法蘭》190、213-215、310、311
《蘇‧羅伊》6、8

ㄚ
《阿諾‧史瓦辛格》114

ㄞ
《艾迪‧墨菲》21、90、91、206、226、240-241、243
《艾力克‧吉利斯》79、140、200、201、245、278、307、313
《艾琳‧克魯格‧梅卡什》38-40、264、292、293、299、314
《艾爾‧帕西諾》226、227
《艾爾‧泰勒》6、8、9
《愛爾莎‧蘭切斯特》20

ㄠ
《奧利佛‧瑞德》19

ㄢ
《安東尼‧霍普金斯》194、252-253、255-257
《安潔莉娜‧裘莉》188-189、202

ㄧ
《伊卓瑞斯‧艾巴》286、287
《伊娃‧馮‧巴爾》111、206、207、315

ㄨ
《威廉‧塔特爾》10、16、180、181
《薇薇安‧貝克》254、312
《文森‧凡戴克》23、86、154、242-243、267、315
《文森‧史基伯》82
《王孫杰》18、77、110、141、217、278、279、298、308、315

ㄩ
《雨果‧威明》108-109
《約翰‧伏利奇》32-33、74-75、124、300
《約翰‧蘭迪斯》23、35、120-121、164、224-226、314

《約翰‧卡本特》24、160
《約翰‧卡爾‧伯格勒》125
《約翰‧克里斯威爾》125、150、280、313
《約翰‧錢伯斯》10、14、16、34、43、48、90
《約翰‧赫德》185、192-197

作品名 / 書名

英數字
《2001太空漫遊》26、137
《E.T.外星人》60
《Making a Monster》6、8
《MIB星際戰警3》22
《Wonderguy》82

ㄅ
《北與南》58
《豹人》162、298
《半夜鬼上床》(系列電影) 61、92、93、178、179、210
《蝙蝠俠》(系列電影) 96、97、106、180、181
《邊境奇譚》220、221
《變臉》228
《冰與火之歌：權力遊戲》107、110、232-235、267
《不死殭屍—恐慄交響曲》15
《不死殺陣》173

ㄆ
《平安夜，殺人夜》61

ㄇ
《魔法奇兵》81、124、130、131、213、300
《魔鬼終結者》114
《魔戒三部曲》(系列電影) 36-37、62-63、216、292-293、308
《魔誡英豪》134-135、137、166、222-224、298
《末日逼近》304、305
《美國隊長》108、109
《美國狼人在倫敦》23、66、67、72、116-118、120-123、164、224
《面具》310
《木乃伊》(1932) 56-57
《木乃伊》(1959) 52、53

ㄈ
《法櫃奇兵》74
《費城故事》237
《瘋哥利亞》雜誌 58、66、67、77、80、312

ㄉ
《大明星世界末日》150、151、191
《大法師》28、30、72、88-90、180、181、243、246
《大腦哈利》29、94、95、237
《德古拉的女兒》14
《刀鋒戰士 3》125-127
《狄克‧崔西》199、226、227、251
《地窖居住者》125
《地獄怪客》113、131、217
《地獄怪客2：金甲軍團》102、149、185、309
《第九禁區》9、187、282
《第五惑星》138
《電光飛鏢俠》92
《電影世界的著名怪物》雜誌 6、16、44、46、60、301
《獨行俠》186-187、236

ㄊ
《太空歷險記》16
《泰山王子》22
《鐵娘子：堅固柔情》167、255
《鐵拳浪子》287、288
《天堂之門》287、289
《天禍》51、278
《突變第三型》20、24、25、160、161、300
《脫線一籮筐》149、276

ㄋ
《納尼亞傳奇》(系列電影) 8、9、102、103、138、139、142、191、218、230、231、306、307
《南瓜惡靈》51、200、201
《年輕女巫Sabrina》38-40
《怒火地平線》175

ㄌ
《來去美國》21、206、226
《來去美國2》90、91、206、240-241、243-244
《雷神索爾2：黑暗世界》294
《狼人血咒》19
《狼人生死戀》280、281、307
《綠色奇蹟》237

ㄍ
《格雷戈里的女友》71
《怪人集團》304-305
《鬼作秀》72、73、123
《鬼作秀2》164、301

ㄎ
《科學怪人》14、16、20、80、131
《科學怪人的新娘》20
《恐龍家族》280

ㄏ
《哈利波特》(系列電影) 98、99、143、231
《核爆家園》267
《黑魔女》(系列電影) 188-189
《黑魔王》25、277
《黑湖妖潭》18、44、45、112、131
《黑暗騎士》106
《黑影家族》(電影) 132
《黑影家族》(系列影集) 49
《浩劫餘生》(猩球系列電影) 6、30、34、35、48、72、82、83、95、118、119、183、204、260
《虎克船長》251
《活人牲吃》168
《活死人之夜》159
《活死人視界》62-65、166
《灰色花園》254、255
《換頭驚魂》6
《紅翼行動》220、238

ㄐ
《機器戰警》162
《絕鯊島》174

ㄑ
《七寶奇謀》310
《七重面》180、181、264
《千面人》40、41
《千年血后》28、29
《搶救雷恩大兵》271
《權杖之島》264

ㄒ
《吸血鬼就在隔壁》111、210、211
《喜劇天團：勞萊與哈台》265
《小姐好白》202
《小精靈2》294
《心靈之聲》121、272、273
《辛德勒的名單》99
《新綠野仙蹤》272、273
《新科學怪人》16
《象人》192-197
《星際大戰》(系列電影) 27、48、70、90、136、137、179、191、231、310
《星際大戰六部曲：絕地大反攻》26、179
《星際大戰五部曲：帝國大反擊》27、70、71、191
《星際爭霸戰》(系列電影) 154、155、186、286、287
《星際爭霸戰》(系列影集) 48、49、124、186
《星際異攻隊》152、153、233
《倖存者》95、226、238、239
《凶險怒吼》270

ㄓ
《蜘蛛人驚奇再起2：電光之戰》309

《顫慄》224、225、236、305
《茱蒂》266
《抓狂》雜誌 66
《捉神弄鬼》79、307
《追殺比爾》(系列電影) 172
《終極戰士》51、141、278、279、308
《終極戰士團》190、191、292
《鐘樓怪人》16、17、19、40
《重磅腥聞》267

ㄔ
《超時空博士》144、145、146-147、148
《超人》27
《沉默的羔羊》162、163
《除魔特攻隊》18
《傳奇42號》258、259
《衝出人魔島》90

ㄕ
《屍變》(鬼玩人系列電影) 61、166、274、275
《屍樂園》168
《屍心瘋》72
《十三號星期五》(系列電影) 68-72、125、159
《時空英豪》198
《沙丘》111、206、207
《莎賓娜的顫慄冒險》133
《神鬼奇航》(系列電影) 202、203
《神鬼傳奇》294
《生人末日》32、33、72、74、75、159、165
《生人勿近》32、72、156-159
《鼠輩》295
《水底情深》112、113、204、205

ㄖ
《人魔》229
《人工進化》306、307

ㄗ
《造物復仇》44
《最黑暗的時刻》35、260-263

ㄘ
《刺激1995》271
《粗野少年族》124、213
《從前，有個好萊塢》173

ㄙ
《三文錢歌劇》49
《縮水老婆》6、21
《隨身變》21

ㄚ
《阿瑪迪斯》243

ㄛ
《惡靈13》165
《惡棍特工》165、230
《惡夜追殺令》128、129

ㄞ
《愛國者行動》165
《愛爾蘭人》247-249

ㄠ
《奧茲大帝》162、183、283-285
《奧維爾號》190、213-215、303、310

ㄢ
《暗黑冠軍路》258、259
《暗影之屋》78、296、297

ㄧ
《異形》51、140、149、278
《野獸冒險樂園》150
《夜夜買醉的男人》288、289
《幽靈人種2：再續人種》176-177、179
《陰屍路》32、75、169-171、190、191、297
《羊男的迷宮》104、105、184、219
《養鬼吃人》(系列電影) 167、211、277

ㄨ
《吾愛吾父》245、250
《無厘取鬧：祖孫卡好》180、181、303
《無間警探》245-246
《萬惡城市》268-270、296、297

CREDITS
名 單 列 表

7 Faces of Dr. Lao (1964), George Pal Productions 180BL, 181

42 (2013), Legendary Pictures 258

2001: A Space Odyssey (1968), Stanley Kubrick Productions 26BL, 26BR

A Nightmare on Elm Street 2: Freddy's Revenge (1985), New Line Cinema / Heron Communications / Smart Egg Pictures 93, 178

A Nightmare on Elm Street 3: Dream Warriors (1987), New Line Cinema / Heron Communications / Smart Egg Pictures 210B

Æon Flux (2005), MTV Films / Lakeshore Entertainment / Valhalla Motion Pictures 244L

Aliens (1986), Brandywine Productions 140

Amadeus (1984), The Saul Zaentz Company 243

American Horror Story: Cult (2017), 20TH Television / Ryan Murphy Television / Brad Falchuk Teley-Vision 264B

An American Werewolf in London (1981), PolyGram Pictures / The Guber-Peters Company 23, 116-117, 120-121, 122, 164TL

Army of Darkness (1992), Dino De Laurentiis Company / Renaissance Pictures / Introvision International 134-135, 166TL, 166TR, 222-223, 298B

Baby Driver (2017), TriStar Pictures / MRC/ Big Talk Productions / Working Title Films 245TL

Bad Grandpa (2013), Dickhouse Productions/ MTV Films 180TL, 303L

Barfly (1987), American Zoetrope 289

Batman (1989), Guber-Peters Company 96-97

Batman Returns (1992), Warner Bros. 180TR

Black Mass (2015), Cross Creek Pictures/ RatPac-Dune Entertainment / Grisbi Productions, Le / Head Gear Films / Vendian Entertainment 244TC

Blade II (2002), Marvel Enterprises / Amen Ra Films / Imaginary Forces 11T

Blade: Trinity (2004), New Line Cinema / Shawn Danielle Productions Ltd. / Amen Ra Films / Marvel Enterprises / Peter Frankfurt Productions / Imaginary Forces 126-127

Bombshell (2019), Bron Studios / Annapurna Pictures / Denver + Delilah Productions / Gramsci / Lighthouse Management & Media/ Creative Wealth Media 267T

Border (2018), META Film / Black Spark Film & TV / Karnfilm 221

Braindead (1992), WingNut Films / Avalon Studios Limited / The New Zealand Film Commission 63, 64-65, 166BR

Bride of Frankenstein (1935), Universal Pictures 20

Bride of Re-Animator (1990), Wild Street Pictures / Re-Animator II Productions 176-177

Buffy the Vampire Slayer (1997– 2003), Mutant Enemy Productions / Sandollar Television / Kuzui Enterprises / 20TH Century Fox Television 81L, 81BL, 81BR, 124R, 130, 300B

Captain America: The First Avenger (2011), Marvel Studios 108-109

Cat People (1982), RKO Pictures 298T

Cellar Dweller (1987), Empire Pictures / Dove Corporation Ltd. 125T

Chernobyl (2019), HBO / Sister Pictures / Sky Television / The Mighty Mint / Word Games 267B

Chilling Adventures of Sabrina (2018– 2020), Archie Comics Publications / Warner Bros. Television 133

Coming 2 America (2021), Paramount Pictures / New Republic Pictures / Eddie Murphy Productions / Misher Films 91, 206, 240-241, 244B

Concussion (2015), Columbia Pictures / LStar Capital / Village Roadshow Pictures 244TL

Creature from the Black Lagoon (1954), Universal Pictures 18TR, 45

Creepshow (1982), United Film Distribution Company / Laurel Show, Inc. 73BL, 123

Creepshow 2 (1987), Laurel Entertainment / Lakeshore Entertainment / New World Pictures 164BL, 164BR, 301TR, 301R, 301BR

Dad (1989), Amblin Entertainment / Ubu Productions 245BR, 250

Dark Shadows (2012), Warner Bros. / Village Roadshow Pictures / Infinitum Nihil / GK Films / The Zanuck Company / Dan Curtis Productions / Tim Burton Productions 132

Darkest Hour (2017), Perfect World Pictures/ Working Title Films 35, 260-261, 262-263

Dawn of the Dead (1978), Laurel Group 32B, 156-157, 159B

Day of the Dead (1985), Laurel Entertainment 33, 73T, 73BC, 73BR, 74, 159T, 165TL

Death Proof (2007), Troublemaker Studios 173TL, 173TR

Deepwater Horizon (2016), Summit Entertainment / Participant Media / Di Bonaventura Pictures / Closest to the Hole Productions / Leverage Entertainment 175

Dick Tracy (1990), Touchstone Pictures / Silver Screen Partners IV / Mulholland Productions 199, 227

Dinosaurs (1991-94), Jim Henson Productions/ Michael Jacobs Productions / Walt Disney Television 280B

District 9 (2009), QED International / WingNut Films / TriStar Pictures 282

Doctor Who (2005-present), BBC Wales / BBC Studios 145, 146-147, 148

Dune (2021), Legendary Pictures 111, 207

Enemy Mine (1985), 20TH Century Fox / Kings Road Entertainment / SLM Production Group/ Bavaria Film 138

Evil Dead II (1987), Renaissance Pictures 274-275

Face/Off (1997), Touchstone Pictures / Permut Presentations 228

Foxcatcher (2014), Annapurna Pictures / Likely Story 259

Freaked (1993), Chiodo Brothers Productions/ Tommy / Ufland Productions / Will Vinton Studios 304TC

Friday the 13th Part 2 (1981), Georgetown Productions Inc. 68-69

Friday the 13th Part VII: The New Blood (1988), Paramount Pictures / Friday Four Films Inc. / Sean S. Cunningham Films 125B

Friends (1994–2004), Bright/Kauffman/Crane Productions / Warner Bros. Television 212TL, 212TR, 212TR

Fright Night (2011), DreamWorks Pictures/ Michael De Luca Productions / Gaeta/ Rosenzweig Films 210T

From Dusk Till Dawn (1996), Dimension Films / A Band Apart / Los Hooligans Productions / Miramax 128-129

Game of Thrones (2011-19), HBO Entertainment / Television 360 / Grok! Television/ Generator Entertainment / Startling Television / Bighead Littlehead 107, 110R, 232-233, 234-235

Gremlins 2: The New Batch (1990), Amblin Entertainment 294BR

Grey Gardens (2009), Locomotive Films / Flower Films 254

Greystoke: The Legend of Tarzan, Lord of the Apes (1984), Warner Bros. 22B

Guardians of the Galaxy (2014), Marvel Studios 152-153

Hannibal (2001), Universal Pictures / Dino De Laurentiis Company / Scott Free Productions 229

Harry and the Hendersons (1987), Universal Pictures / Amblin Entertainment 94

Harry Potter and the Goblet of Fire (2005), Warner Bros. Pictures / Heyday Films 99

Harry Potter and the Philosopher's Stone (2001), Warner Bros. Pictures / Heyday Films / 1492 Pictures 98

Harry Potter and the Prisoner of Azkaban (2004), Warner Bros. Pictures / Heyday Films / 1492 Pictures 143

Heartbeeps (1981), Universal Pictures 272, 273TL, 273TR

Hellboy (2004), Columbia Pictures / Revolution Studios / Lawrence Gordon/Lloyd Levin Productions 217

Hellboy II: The Golden Army (2008), Relativity Media / Lawrence Gordon/Lloyd Levin Productions / Dark Horse Entertainment 11B, 102, 149, 185, 309B

Hellraiser III: Hell on Earth (1992), Dimension Films / Fifth Avenue Entertainment / Nostradamus Pictures, Inc. 167, 211

Highlander (1986), Highlander Productions 198

Hitchcock (2012), The Montecito Picture Company / Cold Spring Pictures 252-253, 256-257

Hocus Pocus (1993), Walt Disney Pictures / David Kirschner Productions 212B

Homeboy (1988), Cinema International / Palisades Entertainment Group / Red Ruby 287

Hook (1991), Amblin Entertainment 251

House of Dark Shadows (1970), Dan Curtis Productions 78B, 296T

Inglourious Basterds (2009), A Band Apart/ Studio Babelsberg / Visiona Romantica 165TR, 230BL

Invaders From Mars (1986), Cannon Pictures 278

Judy (2019), Pathé / BBC Films / Calamity Films / BFI / Ingenious Media 266

Jupiter's Legacy (2020), Di Bonaventura Pictures / DeKnight Productions / Millarworld Productions 219B, 303T

Kill Bill: Volume 1 (2003), A Band Apart 172

Krull (1983), Barclays Mercantile Industrial Finance 92

Legend (1985), Embassy International Pictures N.V. 25, 277

Little Britain (2003–07), BBC 100-101

Lone Survivor (2013), Emmett/Furla Films/ Film 44 / Foresight Unlimited / Herrick Entertainment / Spikings Entertainment / Envision Entertainment / Closest to the Hole Productions / Leverage Management 220

Lost in Space (1965-68), Irwin Allen Productions / Jodi Productions Inc. / Van Bernard Productions Inc. / 20TH Century Fox Television 16T

Lost Souls (1995) 84-85

Maleficent: Mistress of Evil (2019), Walt Disney Pictures / Roth/Kirschenbaum Films 188-189

Man of a Thousand Faces (1957), Universal-International 40-41

Mary Shelley's Frankenstein (1994), Japan Satellite Broadcasting, Inc. / The IndieProd Company / American Zoetrope 80

Men in Black 3 (2012), Columbia Pictures/ Hemisphere Media Capital / Amblin Entertainment / Parkes/MacDonald Image Nation/ Imagenation Abu Dhabi FZ 22T

Michael Jackson's Thriller (1983), MJJ Productions / Optimum Productions 224-225, 305B

Monty Python's The Meaning of Life (1983), Celandine Films / The Monty Python Partnership 276

Night Gallery (1970-73), Universal Television 42-43

Nosferatu (1922), Prana Film 15

Once Upon a Time... In Hollywood (2019), Columbia Pictures / Bona Film Group / Heyday Films / Visiona Romantica 173BL

Oz the Great and Powerful (2013), Walt Disney Pictures / Roth Films 162B, 183B, 283, 284-285

Pan's Labyrinth (2006), Telecinco Cinema / Estudios Picasso / Tequila Gang / Esperanto Filmoj / Sententia Entertainment 104-105, 184, 219T

Patriots Day (2016), CBS Films / Closest to the Hole Productions / Bluegrass Films 165BR

Philadelphia (1993), Clinica Estetico 237L, 237C

Pirates of the Caribbean: Dead Man's Chest (2006), Walt Disney Pictures / Jerry Bruckheimer Films 203

Planet of the Apes (1968), APJAC Productions 34, 319

Planet of the Apes (2001), The Zanuck Company 95B, 119B, 183T

Predator (1987), 20TH Century Fox / Lawrence Gordon Productions / Silver Pictures/ Davis Entertainment 141, 279

Predators (2010), Davis Entertainment Company / Dune Entertainment / Ingenious Media / Troublemaker Studios 190BL, 292T

Pumpkinhead (1988), De Laurentiis Entertainment Group 200-201

Ratboy (1986), Malpaso Productions 295B

Return of the Jedi (1983), Lucasfilm Ltd. 26TL, 179

Roar (1981), Film Consortium 270

Sabrina the Teenage Witch (1996–2003),

Archie Comics / Hartbreak Films / Finishing the Hat Productions / Viacom Productions 38-39

Saturday Night Live (1975-2022), NBC / SNL Studios / Broadway Video 82BR, 83, 213TC, 213TR

Saving Private Ryan (1998), DreamWorks Pictures / Paramount Pictures / Amblin Entertainment / Mutual Film Company 271B

Shaun of the Dead (2004), StudioCanal/ Working Title 2 Productions / Big Talk Productions 168T, 168C

Sin City (2005), Troublemaker Studios / Dimension Films 268-269, 296B

Splice (2009), Dark Castle Entertainment/ Copperheart Entertainment / Gaumont / Telefilm Canada / Ontario Media Development Corporation 306T

Stan & Ollie (2018), BBC Films / Fable Pictures / Sonesta Films / Entertainment One 265

Star Trek (1966-69), Desilu Productions / Paramount Television / Norway Corporation 48T

Star Trek (2009), Spyglass Entertainment / Bad Robot Productions 186B

Star Trek Beyond (2016), Skydance Media/ Bad Robot Productions / Sneaky Shark Productions / Perfect Storm Entertainment 155, 286

Star Trek: Picard (2020-Present), Secret Hideout / Weed Road Pictures / Escapist Fare / Roddenberry Entertainment / CBS Studios 154

Star Wars (1977), Lucasfilm / 20TH Century Fox 136-137

Summer School (1987), Paramount Pictures 164TR

Superman: The Movie (1978), Dovemead Ltd./ International Film Production 27C

Teen Wolf (2011–17), Adelstein Productions/ DiGa Vision / First Cause, Inc. / Lost Marbles Television / Siesta Productions / MTV Production Development / MGM Television 190TL

The Amazing Spider-Man 2 (2014), Marvel Enterprises / Avi Arad Productions / Columbia Pictures / Matt Tolmach Productions 309T

The Autobiography of Miss Jane Pittman (1974), Tomorrow Entertainment 244TR

The Boneyard (1991), Backbone Productions/ Backwood Film / Prism Entertainment 304B

The Chronicles of Narnia: Prince Caspian (2008), Walt Disney Pictures / Walden Media 139, 142, 230T, 231

The Chronicles of Narnia: The Lion, The Witch and the Wardrobe (2005), Walt Disney Pictures / Walden Media 103, 218, 306B

The Curse of the Werewolf (1961), Hammer Film Productions 19

The Dark Knight (2008), Warner Bros. Pictures / Legendary Pictures / DC Comics/ Syncopy 106

The Elephant Man (1980), Brooksfilms 192-193, 195, 196-197

The Empire Strikes Back (1980), Lucasfilm Ltd. 27T, 70

The Exorcist (1973), Hoya Productions 28B, 30, 88-89, 180BR

The Green Mile (1999), Castle Rock Entertainment / Darkwoods Productions 237T

The Hunchback of Notre Dame (1939), RKO Radio Pictures 17

The Hunger (1983), Metro-Goldwyn-Mayer 28T, 29

The Irishman (2019), TriBeCa Productions/ Sikelia Productions / Winkler Films 247, 248-249

The Iron Lady (2011), DJ Films / Pathé /

Film4 / Canal+ / Goldcrest Pictures / UK Film Council / CinéCinéma 255

The Island of Dr. Moreau (1977), Cinema 77 / Major Productions 90

The Lone Ranger (2013), Walt Disney Pictures / Jerry Bruckheimer Films / Infinitum Nihil / Blind Wink Productions 187

The Lord of the Rings (2001–03), New Line Cinema / WingNut Films 37, 216, 293T, 308

The Lost Boys (1987), Richard Donner Production 124L

The Mummy (1932), Universal Pictures 56

The Mummy (1959), Hammer Film Productions 53

The Mummy (2017), Perfect World Pictures/ Conspiracy Factory Productions / Sean Daniel Company / Secret Hideout / Chris Morgan Productions 294TL

The Nutty Professor (1996), Imagine Entertainment 21

The Orville (2017–22), Fuzzy Door Productions / 20TH Television 190TR, 214-215, 303BR

The Outer Limits (1963-65), Daystar Productions / Villa DiStefano Productions / United Artists Television 14TL

The Monster Squad (1987), Taft Entertainment Pictures / Keith Barish Productions 18R, 18B

The Phantom of the Opera (1925), Jewel Productions 14TR, 71B

The Rocketeer (1991), Walt Disney Pictures / Touchstone Pictures / Silver Screen Partners IV / Gordon Company 213BL, 213BC

The Shallows (2019), Columbia Pictures/ Weimaraner Republic Pictures / Ombra Films 174

The Shape of Water (2017), Fox Searchlight Pictures / TSG Entertainment / Double Dare You Productions 112-113, 205

The Shawshank Redemption (1994), Castle Rock Entertainment 271T

The Silence of the Lambs (1991), Strong Heart Productions 162T, 163

The Stand (1994), Laurel Entertainment/ DawnField Entertainment / Greengrass Productions 304TR

The Survivor (2021), Bron Studios / New Mandate Films / Creative Wealth Media / Endeavor Content / USC Shoah Foundation 95T, 226, 238-239

The Terminator (1984), Hemdale / Cinema '84 / Pacific Western Productions / Euro Film Funding 114

The Thing (1982), The Turman-Foster Company 24, 160-161

The Walking Dead (2010-2022), Idiot Box Productions / Circle of Confusion / Skybound Entertainment / Valhalla Entertainment / AMC Studios 32T, 169, 170-171, 190BR, 297

The Wiz (1978), Motown Productions 273B

The Wolf Man (1941), Universal Pictures 12-13

Thir13en Ghosts (2001), Warner Bros. Pictures / Columbia Pictures / Dark Castle Entertainment 165L, 165BL

This Is the End (2013), Columbia Pictures/ Mandate Pictures / Point Grey Pictures 150-151

This Sceptred Isle (2022), Fremantle / Passenger / Revolution Films 264T

Thor: Dark World (2013), Marvel Studios 294TR

Tropic Thunder (2008), Red Hour Productions / DreamWorks Pictures 186T

True Detective (2014–19), Anonymous Content / HBO Entertainment / Passenger 245TC, 246

White Chicks (2004), Columbia Pictures / Revolution Studios / Gone North Productions 202

Wolf (1994), Columbia Pictures 281, 307L

Wonderguy (1993), Take Twelve Productions 82TR

Young Frankenstein (1974), Gruskoff/Venture Films / Crossbow Productions, Inc. / Jouer Limited 16B

Zombieland (2009), Columbia Pictures / Relativity Media / Pariah 168B

Photography Credits
攝影作品

The publishers would like to thank the following sources for their kind permission to reproduce the pictures in this book:

Gino Acevedo Collection: 57 (BOTH), 79

Alamy Stock Photo: AA Film Archive 281L; Album 11T, 225R; Album/HBO 254T; Album/ American Filmworks 270R; Allstar Picture Library Ltd. 266B; Moviestore Collection Ltd 271T; Photo12 271B; PictureLux/The Hollywood Archive 11B

Amblin: Universal Studios 94

AMPAS: 105T

Jason Baker Photography: 302

Howard Berger Collection: 7 (BOTH), 14TR, 14BL, 14BR, 15 (BOTH), 16T, 33T, 47 (ALL), 48T, 51 (BOTH), 52 (ALL), 55L, 73T, 74, 86-87, 103 (BOTH), 142, 150-151 (ALL), 158B, 159T, 162B, 164BL, 164BR, 165 (ALL), 175 (BOTH), 176-177, 183B, 186T, 188L, 210T, 211, 214-215, 220 (BOTH), 230T, 231, 237TR, 243 (ALL), 244TL, 252-253, 256-257 (ALL), 274, 279TR, 279BL, 280T, 283 (BOTH), 284-285, 292B, 299BL, 301TR, 301R, 301BR, 303TR, 303BR, 306 (BOTH), 309T; 20TH Century Fox 16B, 34; 20TH Century Fox/Lucas Films 26TL, 27T, 70 (BOTH), 136-137 (BOTH); Hammer Films 19, 53; Graham Humphrey 4; KNB EFX 128-129 (ALL), 134-135, 139, 166TL; MGM 26BL, 26BR; MGM UA 29 (BOTH); Sony Pictures 22T; Universal Studios 12-13, 17, 18TR, 20 (BOTH), 21, 40-41 (BOTH), 45, 56, 71B; Warner Brothers Studio 27C, 30

Phil Bray Photography: 218

John Buechler Archives: 125B

Lois Burwell Collection: 277

Norman Cabrera Collection: 126-127, 149 (BOTH), 294BL, 294BR

John Caglione Jr Collection: 106, 199 (BOTH), 227 (BOTH)

Greg Cannom Collection: 124L, 202 (BOTH), 229 (ALL), 251 (ALL), 305 (BOTH)

Cinefex Magazine: 22B

Blair Clark Collection: 138 (ALL)

Andrew Cooper Photography: 172 (BOTH)

Bill Corso Collection: 50 (BOTH), 258-259 (ALL), 304 (ALL)

Mark Coulier Collection: 99, 167 (ALL), 255 (ALL)

John Criswell Collection: 280B

Ken Diaz Collection: 24, 160 (BOTH), 250 (ALL), 270L, 287 (BOTH), 289

Nick Dudman Collection: 96-97 (BOTH), 98 (BOTH), 143 (BOTH); 20TH Century Fox/Lucas Films 179 (BOTH)

Empire Pictures: 125T

Leonard Engelman Collection: 42-43 (BOTH), 298T

Mike Fields Collection: 133 (BOTH), 286

Rob Freitas Collection: 299TL

Carl Fullerton Collection: 68-69, 162T, 163 (BOTH), 237L, 237C

Toni G Collection: 183T

Alec Gillis Collection: 140 (BOTH), 200-201 (BOTH), 278, 307 (BOTH)

Neill Gorton Collection: 100-101 (ALL), 144-145 (ALL), 146-147, 148 (ALL), 264T

Barrie Gower Collection: 168T, 168C, 244C, 245TR, 267B; HBO 107 (BOTH), 232-233, 234-235 (BOTH)

David Grasso Collection: 48B, 102, 112T, 131

Kevin Haney Collection: 28T, 212 (ALL)

Joel Harlow Collection: 115, 132, 155, 186B, 187 (BOTH), 203, 208-209, 244TC

Margaret Herrick Library: 88-89, 164TL, 180BL, 180BR, 181 (ALL), 319; 20TH Century Fox 25 (ALL); Lois Burwell 198 (BOTH); Universal Studios/John Landis Collection 23 (BOTH), 116-117, 120-121 (BOTH), 122; Warner Brothers 28B

Mike Hill Collection: 19TR, 112B, 113, 205 (BOTH)

Kazu Hiro Collection: 35, 58-59 (BOTH), 95B, 260-261, 262-263, 290-291, 295TL, 295TC, 295C

Garrett Immel Collection: 166TR, 298B, 301TL

Doug Jones Collection: 81T

Marshall Julius Collection: 8-9 (BOTH)

KNB EFX Archives: 190 (ALL), 222-223

Paul Katte Collection: 54, 55R

Jamie Kelman Collection: 60-61 (ALL), 226 (ALL); HBO: 95T, 238-239

Eryn Krueger Mekash Collection: 38-39, 264B, 293B

Tami Lane Collection: 76 (BOTH), 174 (BOTH), 219B

Love Larson Collection: 207; Warner Brothers 111

Goran Lundstrum Collection: 221

Mike Marino Collection: 91 (BOTH), 206, 236 (ALL), 240-241, 244B, 245TC, 246-247 (ALL); Niko Tavernise Photography 248-249

David Martí Collection: 104, 105B, 219T

Mike McCracken Jr Collection: 14TL, 90, 299R, 300T

Todd McIntosh Collection: 49 (ALL), 78B, 81L, 81BL, 81BR, 124BR, 130 (BOTH), 296T, 300B

Greg Nelson Collection: 164TR, 213BL, 213BC, 245BR, 295BR

Greg Nicotero Collection: 73BC, 169 (BOTH), 170-171, 230B, 268-269, 275, 292T, 296B, 297 (ALL); AMC 32T; KNB EFX 173 (ALL)

Margaret Prentice Collection: 161

Stephen Prouty Collection: 168B, 180TL, 245TL, 303BL

Fred Raskin Collection: 84-85 (BOTH)

Montse Ribé Collection: David Marti 184-185 (ALL), 309B

Mikey Rotella Collection: 75 (BOTH)

Sarah Rubano Collection: 282

Tom Savini Collection: 32B, 33B, 71T, 73BL, 73BR, 123 (BOTH), 156-157, 158T, 159B

Starlog Publishing: Fangoria Magazine 66-67 (ALL)

Art Streiber Photography: 311

Richard Taylor Collection: 31 (BOTH), 37, 63, 64-65, 166BR, 216 (BOTH), 293T, 308 (BOTH)

Christopher Tucker Collection: 192-193, 195, 196-197 (BOTH), 276 (BOTH)

Vincent Van Dyke Collection: 86TL, 154, 242 (BOTH), 267T

Steve Wang Collection: 18R, 18B, 77, 110L, 141 (ALL), 217 (BOTH)

Warren Publishing: Famous Monsters of Filmland 44 (ALL)

David White Collection: 80 (ALL), 92, 108-109 (ALL), 110R, 152-153 (ALL), 294TL, 294TR

Stan Winston Archives: 114 (BOTH), 118-119 (ALL), 180TR, 182, 204 (BOTH), 244TR, 272-273 (ALL), 279BR

Jeremy Woodhead Collection: 265 (BOTH), 266TR, 266R

Kevin Yagher Collection: 46, 78T, 93 (BOTH), 178, 210B, 228 (BOTH), 244L, 245BL

Louie Zakarian Collection: 82-83 (ALL), 213TC, 213TR

Every effort has been made to acknowledge correctly and contact the source and/copyright holder of each picture. Any unintentional errors or omissions will be corrected in future editions of this book.

Acknowledgements
致　謝　辭

首先想感謝以下朋友提供的珍貴故事與照片，包括：吉諾·阿薩瓦多、伊娃·馮·巴爾、里克·貝克、薇薇安·貝克、道格·布萊德利、洛伊絲·伯韋爾、諾曼·卡布雷拉、小約翰·卡格里昂、布魯斯·坎貝爾、格雷格·卡農、布萊爾·克拉克、比爾·寇索、馬克·庫立爾、約翰·克里斯威爾、肯·迪亞茲、尼克·杜德曼、文森·凡戴克、倫納德·恩格爾曼、羅伯特·英格蘭、邁克·菲爾茲、班·佛斯特、羅伯·弗雷塔斯、卡爾·富勒頓、托妮·葛瑞亞格麗雅、密克·蓋瑞斯、艾力克·吉利斯、帕梅拉·戈爾達默、尼爾·戈頓、巴利·高爾、大衛·葛羅索、凱文·海尼、喬·哈洛、麥克·希爾、辻一弘、蓋瑞·伊梅爾、凱利·瓊斯、道格·瓊斯、保羅·凱特、傑米·科爾曼、約翰·蘭迪斯、塔米·萊恩、勒夫·拉森、麥克·馬里諾、大衛·馬蒂、詹姆斯·麥艾維、小麥可·麥克拉肯、托德·麥金托什、艾琳·克魯格、梅卡什、格雷格·尼爾森、葛雷·尼可特洛、瑪格麗特·普林蒂絲、史蒂夫·普勞迪、佛瑞德·雷斯金、蒙瑟拉、莉貝、米奇·羅特拉、莎拉·魯巴諾、湯姆·薩維尼、麥克·史密森、理查·泰勒、克里斯多福·塔克、王孫杰、大衛·懷特、麥特·溫斯頓、傑瑞米·伍德海德、凱文·雅格、路易·扎卡里安。我還想感謝剪接師羅斯·漢密爾頓、設計師羅素·諾爾斯，以及其他協助我完成這本書的所有人，包括：海蒂·伯格、荷莉&梅西·柏格、寶拉·科梅薩納、羅素·拜恩德、芬希爾華家族的史黛西、喬許、羅恩、李斯；羅恩·福格曼、羅蘭·霍爾、朱利葉斯·拉塞爾、克魯斯家族的希瑟、艾倫‵喬登、凱拉；珍妮&桑尼·萊佛士、威廉·史特勞斯、李·斯特里特，還有我們兩人的父母——蘇珊&肯尼斯·柏格、瑪娜&莫魯斯·朱利葉斯。

再者，感謝整個人生都成為我們靈感來源的約翰·錢伯斯、朗·錢尼、斯圖爾特·弗里伯恩、傑克·皮爾斯、迪克·史密斯、丹尼爾·斯瑞派克、威廉·塔特爾、史坦·溫斯頓。

另外，倘若沒有以下朋友的協助與他們的藝術才華，也不會有這本書的出現。包括：J·J·亞伯拉罕、福里斯特·阿克曼、安德魯·亞當森、大衛·安德森、艾倫·亞邦、羅伊·阿什頓、茱兒·芭莉摩、彼得·柏格、傑維爾·伯特、羅伯·巴汀、理查·巴拉克、梅爾·布魯克斯、約翰·伯奇勒、湯姆·伯曼、埃弗雷特·布瑞爾、比爾·巴特勒、莎夏·卡馬喬、約翰·卡本特、羅伯特·卡萊利、雷吉娜·卡斯楚塔、小朗·錢尼、查·科爾爾、史蒂夫·庫根、奧迪勒·寇索、吉諾·克羅尼爾、湯姆·克魯斯、提姆·柯瑞、查爾斯·丹斯、瓦威克·戴維斯、強尼·戴普、彼得·汀克萊傑、道格·德克斯勒、史蒂芬·杜普伊斯、邁克·埃利薩爾德、大衛·埃姆奇、凱文‧費奇、昆納·費迪南森、邁克爾·方亭、哈里遜·福特、凱倫·吉蘭、伊凡·戈博、詹姆斯·岡恩、凱文·

彼得·霍爾、湯姆·漢克、雷·哈利豪森、肯恩·哈德、安東尼·霍普金斯、達恩·哈德森、約翰·赫特、麥可·傑克森、彼得·傑克森、馬克·強森、安潔莉娜·裘莉、布利斯·卡洛夫、鮑伯·基恩、史蒂芬·金、凱薩琳·金曼特、海蒂·克隆、強尼·諾克斯爾、比爾·克萊默、蜜拉·庫妮絲、羅伯特·克茲門、布蕾·萊芙莉、多門尼克·隆巴多西、喬治·盧卡斯、戈蘭·倫德斯特姆、大衛·林區、彼得·梅肯、尼克·馬利、泰勒·曼恩、尼爾·馬茨、老麥可·麥克拉肯、洛恩·麥可斯、彼得·蒙大納、唐納·莫維特、尼米、傑克·尼克遜、康尼·尼可特洛、吉姆·尼可特洛、蓋瑞·奧德曼、維羅妮卡·歐文斯、丹尼爾·帕克、賽門·佩吉、山姆·雷米、克雷格·里爾斯頓、勞勃·羅里葛茲、塞斯·羅根、喬治·羅梅洛、馬特·羅斯、米基·洛克、理查·魯本斯坦、馬特·塞珀森、馬克·蕭斯壯、史戴倫·史柯斯嘉、史蒂芬·史匹柏、梅莉·史翠普、昆汀·塔倫提諾、莎莉·賽隆、托尼·蒂蒙、韋恩·托特、約翰尼·維拉紐瓦、約翰·伏利奇、KISS樂團、馬克·華柏格、克里斯·瓦拉斯、雨果·威明、韋斯莫家族、黛比·溫斯頓、凱倫·溫斯頓、艾德格·萊特、伯尼·萊特森、芮妮·齊薇格、羅勃·辛密克斯。

除此之外，還必須謝謝以下的團體、企業與設施的各位協助。包括：美國廣播公司ABC、奧斯卡電影博物館、美國影藝學院、Altered States FX特效公司、Alterian特效公司、亞馬遜工作室、安培林娛樂、有線電視AMC、極光怪物模型、Autonomous FX特效公司、壞機器人製片公司、英國廣播公司BBC、哥倫比亞廣播公司CBS、《Cinefex》雜誌、Cinovation Studios特效化妝工作室、哥倫比亞影業、特效化妝團隊DDT、華特迪士尼影業集團、Don Post Studios面具公司、夢工廠、帝國影業、《電影世界的著名怪物》雜誌、《瘋哥利牙》雜誌、Fractured Friends Beauty Surprise、漢默影業、H-BO、Henson Productions、光影魔幻工業公司、KNB EFX特效工作室、Legacy Effects特效工作室、盧卡斯影業、Makeup & Effects Labs、瑪格麗特·赫里克圖書館、漫威工作室、MEG、米高梅影業、國家廣播公司NBC、Netflix、新線影業、視神經工作室、派拉蒙影業、灰點映像製作公司、Pronlen fx、《週六夜現場》、探照燈影業、索尼影業、史坦·溫斯頓工作室、《星志》科幻月刊、ADI特效公司、二十世紀福斯影業、聯藝電影公司、環球影業、華納兄弟工作室、文森·凡戴克工作室、維塔工作室、溫紐特影業。

最後，分別由衷感激我們兩人心愛的妻子米莉亞·柏格和魯塔·朱利葉斯，倘若少了她們兩人的支持、鼓勵、耐心與愛，我們絕對無法完成這本書。

霍華德·柏格、馬歇爾·朱利葉斯

Author Biographies
作　者　簡　介

40年來擔任了800多部長篇電影的特效化妝。主要作品包括：《與狼共舞》(1990)、《賭國風雲》(1995)、《惡夜追殺令》(1996)、《綠色奇蹟》(1999)、《追殺比爾1&2》(2003)、《奧茲大帝》(2012)、《紅翼行動》(2013)、《蜘蛛人驚奇再起2：電光之戰》(2014)等。
因電影《納尼亞傳奇：獅子、女巫、魔衣櫥》(2004)的工作廣受好評，並且榮獲奧斯卡最佳化妝與髮型設計獎，以及英國電影學院最佳化妝和髮型設計獎。2012年在福克斯探照燈影業製作的電影《希區考克》(2012)中，為安東尼·霍普金斯設計製作的特效妝，再次獲得奧斯卡金像獎的提名。
1988年與他人共同創立KNB EFX特效工作室。在這34年間，KNB

EFX獲得超高評價，成了製作好萊塢最多特效化妝的工作室。現在與藝術家妻子米莉亞生活在加州的謝爾曼奧克斯。

霍華德·柏格 / 特效化妝師

對於喜愛的事物會投入無限的熱情，是一位徹頭徹尾的電影迷，也是電影影評、部落客、記者、猜謎王，更是彩色塑膠模型的收藏家。著作有《Vintage Geek》(September Publishing, 2019)、《Action! The Action Movie A-Z》(Batsford Film Books, 1996)。現在和妻子魯塔住在英國倫敦。大家通常會以為他過著樸實無華的生活，其實經常在Twitter投稿。

馬歇爾·朱利葉斯